U0034121

# 簡又文談藝錄

簡又文 原著

蔡登山 主編

# 前言：為蔡登山先生作書引言

簡幼文

我的父親是簡又文、宗譜名永真、號馭繁（取自前人句執簡馭繁）筆名大華烈士（俄文意同志），承蔡登山先生的誠意，邀請我為他精心收集家父一生著作文史資料所編成的書籍寫點引言，盛情難卻。我大半生的專業是藥物研究的科學家和臨床療病的醫生，雖然有自知之明，又從沒有寫過新書序文，對文史的領域不但是外行，更因居美六十年所導致文筆生疏，不過只有硬著頭皮寫一點我對父親生平的見解和結交蔡先生的緣分。

首先我要提出我和蔡先生認識的機遇——是緣分也是他運作追尋文史獨有的技巧。半年前我們彼此東西各處一方，全不認識，但經多方轉折，最後他透過名滿香港的共識朋友許禮平先生和我聯絡上。雖然至今和他沒有直接見面，但在電腦上已多次聯繫、通話和電郵。我的名字簡幼文和父親的名同音，這並非筆誤。一開始蔡先生便送我一份寶貴的禮物，那是我父親遺失了多年，有關於我出生命名的書信印本——我以前根本不知道這信本存在。舉一反三，可知他治學的深度。上網一查，真不愧他歷年在文史界獨享有拾遺專家的盛譽。

說來慚愧，我成長在國家動亂時代，早年的學生生活，大部分是在離家住宿的校園裡過，自一九五九年後來美國學業深造至父親去世又間隔二十年，因此父子兩人面對面交流，比一般家庭較少；我在家時，他日夜忙著寫作，所以交談時間大部分是在飯桌上，內容主要是家常閒話、特別見聞、際遇和有趣的人物故事，從不提有關政治、財務或他個人著作成就，更沒有負面評論他人的話題。因此我對他在社會和學術界的事跡，大部分是從他身故後留給我的檔案、著作、每年記下的私人要事錄（可說是「年記」），和外界已發表有關他的文章，領會過來的。正因為這些片段的掌故式文章由後人反覆抄作，不少已失去了正確性。例如最近朋友寄我一篇有關梁羽生（筆名──原名陳文統）的文章，提及抗日戰爭時家父「前」學生梁羽生為報師恩，收容我一家從桂林避難到蒙山他家中，直到戰事結束。事實上，當事人是梁的堂兄陳文奇，他是我父親在戰前任「今是學校」校長時的學生，而作家梁羽生是我家搬到蒙山後才拜家父為師的。此文作者不但犯了人物錯誤毛病，更是本末倒置。

因此，蔡先生現時能對我父親一生的著作，重新用他嚴密處理文史資料的手法編成一系列書籍傳世，顯得特別珍貴。

父親一生做了很多事，也曾以不同的身分任職多種領域。我認為留下來最重要的是他對太平天國歷史學術的貢獻。他在美國芝加哥大學神學院碩士論文的主題，便是基督信徒天王洪秀全的事跡，此後凡四十餘年，斷斷續續收集了很多有關太平天國的文物資料，並為此

作書，自己笑稱一生吃太平飯。又曾特別赴洪起義的基地金田村訪問鄉民遺老，以便收集資料，不遺餘力。父親曾談及他治學的原則是科學方式，始於美國教育的影響。簡單點來說，就是先盡力收集可靠的一手資料，分析後再作考證。如有差異或無法肯定的記載，不作主觀或偏見，史實和史評應該分開論斷。我認為中國歷朝史官原則上亦有相似之處，後朝寫前朝事，連皇帝行事正負兩面也實報在內，以保全客觀的史實形式。

我不禁回憶起父親私人生活中的言行和思想，他一生不求富貴和權勢；自美國學成回家後他所有參及的事，都是針對社會或文化有正面影響的，直至現在還沒有看到他人對他公開的負面評論。正如我前文提及，我們父子之間關係不是很接近，因此對他在世之時，有不少事情不大了解，如今反而增加了新的認識。我很敬佩蔡先生費了非常大的精力研究我父親一生的作品和事跡，在現在的社會環境中真是難能可貴。他對家父的深度認識，可想而知，必然比我更詳盡。他依據純學術的動機，快要出版研究的成果了，家父在天之靈若得知有蔡先生這位知音，又兼有共同治學的精神，肯定十分欣慰。我亦有幸，感恩活到晚年還能結交蔡先生這樣出類拔萃的文史學者。

寫在美國加州二○二○年一月

# 導讀：簡又文與嶺南金石書畫

朱萬章

但凡研究嶺南金石書畫者，簡又文都是一座不可繞過的重鎮。曩年我在廣東時，研究範圍所涉粵地金石書畫尤多，因而簡又文的名字幾乎如影隨形，常常便在工作中揮之不去。尤其是簡又文先生曾將庋藏的《劉猛進碑》及其他鄉邦文物捐贈予我曾供職的粵省博物館，耳濡目染，對其人其學就更為關注了。實際上，簡又文的學術領域更多專注於太平天國史，從事晚清歷史研究的人也許對他的這一成就更為熟知。但對於熱衷於嶺南金石書畫的學者或收藏家來說，簡又文的成就與學術關注點同樣也是不可或缺的。

作為一個地道的廣東人，簡又文對本土書畫青睞有加。其斑園珍藏中，絕大多數都是廣東書畫。在香港中文大學文物館藏品中，廣東書畫中的八九成也都源自於斑園。由此足見其對桑梓文化的酷愛。所以，在其《廣東書畫鑑藏記》及其《補遺》中，便可清晰地管窺其廣東書畫鑑藏的脈絡。正如簡又文自己所說，他所收藏書畫，和一般的古玩商或古董愛好者有很大的不同，他是以學術的眼光，「以研究廣東文化史為宗旨，仍不脫學人本色，蓋欲以所

得為文獻資料，從而考究其一代一代之演進跡象，以明其文化成績在全國文化史之地位與貢獻」，因而在收藏中，更注重的是文獻價值和學術價值，至於其藝術價值和商業價值，反而不是其考慮的首要因素。所以，他的廣東書畫鑑藏，實際上就是一部廣東書畫發展與演進的歷史。很多在歷史上不知名，或者完全被湮沒無聞的廣東書畫，經他一考訂或鑑藏，便重新回到人們的視野。他的廣東書畫鑑藏，厚古而不薄今，從漢至元之金石到明清書畫墨跡，直到二十世紀的新國畫，甚至包括與簡又文同時的「嶺南畫派」、廣東「國畫研究會」和其他有名的書畫家作品都在他研究與收藏的範疇。這就使得他所垂注的廣東書畫發展史保持著難得的完整性與延續性。在廣東書畫研究方面，簡又文可謂篳路藍縷，與汪兆鏞（一八六一──一九三九）的《嶺南畫徵略》相比，各有千秋，居功至偉。

在廣東書畫通史性質的鑑藏外，簡又文對其中的個案梳理與研究也傾注了心力，高劍父、蘇仁山和居廉即是其例。簡又文與高劍父（一八七九──一九五一）的關係，既是友朋關係，又是藝術贊助人與藝術家的關係，這很像明代大收藏家項元汴（一五二五──一五九○）和仇英的翰墨因緣。很難想像，如果沒有簡又文，我們今天是否還能見到「嶺南畫派」創始人之一的高劍父。簡又文不僅在財力上給予高劍父大力支持，還不遺餘力地為高劍父的藝術和革命主張鼓與呼。他先後以「大華烈士」等不同的筆名撰寫了〈記劍父畫師的苦學與苦行〉、〈高劍父〉、〈革命畫師高劍父〉、〈高劍父畫師苦學成名記〉和〈濠江讀畫記〉

等，在高劍父仙逝後，又系統整理和撰寫了《革命畫家高劍父——概論及年表》。正是因為這些關於高劍父最原始資料的梳理和積累，為後來的「嶺南畫派」——尤其是高劍父個案的研究開啟了先河。他對高劍父的藝術形成過程、「新國畫」的理念、與反對派的論爭、藝術特徵及藝術活動歷程均作了首創的記錄和闡釋。如果沒有簡又文最早的這些史料的留存，恐怕就很難想像後來的高劍父研究是否還如今天所示一樣完整和詳盡。

蘇仁山和蘇六朋並稱「二蘇」，是嶺南畫壇的一個奇才。但長期以來，大家對他的生平及藝術並不熟悉，他的作品往往散落於民間而無人問津。後來因受到日本藏家的垂注和蒐集其作品，才引發嶺南收藏界的警覺與追捧。簡又文是較早發現和研究蘇仁山的學者之一。

他以其自藏的蘇仁山《憶山圖》等諸作及相關文獻為基礎，勾稽索隱，撰寫了《蘇仁山其人其藝及其思想》。在此文中，蘇仁山的生平小傳、畫法源流、分期和特色以及獨具一格的書法成就、藝術思想、軼詩等都得到首次探討。在上世紀八〇年代，香港中文大學文物館舉辦「蘇六朋蘇仁山畫藝」並梓行圖錄，簡又文的蘇仁山研究及斑園舊藏蘇仁山作品便成為必不可少的重要資源。對於具有天才的怪異氣質但卻長期受人漠視的蘇仁山來說，簡又文稱得上是其隔代知音。上世紀中期以後，蘇仁山越來越受到海內外學術界、藝術界和收藏家的關注。之所以如此，簡又文在蘇仁山研究方面的開山祖意義是不可忽視的。

居廉（一八二八─一九○四）是十九世紀下半葉嶺南花鳥畫壇的名家，也是「嶺南畫派」創始人高劍父、陳樹人（一八八四─一九四八）早期的業師，無論研究「嶺南畫派」還是廣東繪畫，他都是不可逾越的分水嶺。簡又文的〈居廉之畫學〉是較早對居廉展開全面研究的一篇珍貴文獻，我在撰寫論著《居巢居廉研究》時，便從中獲益良多。文中，高劍父對居廉的傳略、歷史背景、畫學特色、藝術傳承及居氏家族譜系作了討論，並將其與堂兄居巢（一八一一─一八六五）比較，認為「二居」之分野在於居巢較為工整且秀逸，而居廉較為寫意且隨意，居巢富有文氣，居廉稍遜。在傳世之作中，居巢悉為精品，而居廉不乏應酬之作。即便如此，居廉於畫史上的地位卻不容低估──他不僅具有承前啟後的劃時代意義，更透過其人其藝「可透徹明瞭國畫演進變遷之淵源、沿革及系統」。這些論點都是發前人之所未發，對於「二居」研究，不無啟迪。

在廣東書畫之外，簡又文於嶺南早期的金石碑刻亦甚為關注，既竭盡全力去搜羅，亦窮盡精力去深研。在嶺南金石碑刻的收藏與研究中，簡又文對劉猛進碑、西漢黃腸木刻和九龍南宋石刻浸淫尤深，其用力亦較專精。

在我的論著《嶺南金石書法論叢》中，開篇便是〈廣東隋碑考〉一文。正如龔自珍（一七九二─一八四一）所喟嘆：「但恨金石南天貧」，以故在中原地區漢魏碑刻富甲天下的情況下，嶺南地區的隋碑已經算是最早的了。基於此，簡又文對一九○六年在廣州出土的《劉

猛進碑》興趣極濃，在一九四八年更成功地將其收入齋中，並將書齋命名為「猛進書屋」。

拙文在探研廣東隋碑時，便對簡又文關於《劉猛進碑》的研究引用最多。在《劉猛進碑考》

和《劉猛進碑述要》中，簡又文對此碑的出土、著錄、流傳作了詳細的闡述，並結合相關文

獻就碑刻本身所昭示的劉猛進的世系、生平事蹟及碑文考釋、歷史價值等作了深入的考訂，

釐清了此碑在遞藏與研究中出現的錯訛，正本清源，其於嶺南歷史文獻之發掘，功不可沒。

此碑於一九七二年由簡氏親屬捐予廣東省博物館，在二○一一年三月五日，我在該館接待了

簡又文哲嗣簡幼文伉儷參觀《劉猛進碑》，亦算是我與《劉猛進碑》及簡氏家族的一段難得

的歷史因緣。

一九一五年，廣州東山的漢墓中出土了大木十數件，被稱為「黃腸木刻」。因每件大

木均刻有數目次序，自「甫五」至「甫廿」，凡十四章，故極為珍貴。簡又文曾得見「甫

五」、「甫七」和「甫十四」，並為廣東文獻館購入「甫十四」，而自己則購藏了另兩章。

關於西漢黃腸木刻，近世學者譚鑣、蔡守（一八七九─一九四一）、馬小進（一八八八─一

九五○）和汪兆鏞等均做過考證，簡又文在其《西漢黃腸木刻考略》對其文字釋義、發現經

過和木刻價值均作了簡述，並認定此木刻當為「全國最古之具有文字之木刻」。

九龍南宋石刻主要為紀遊敘事之摩崖石刻，其歷史價值遠遠高於藝術價值，故簡又文

在〈九龍南宋石刻考〉中，側重其碑石內容的考訂，與學術界共同辯論，求同存異，認為這

此三石刻的價值不僅在於反映香港九龍最早的歷史記錄，還彰顯其文學、書法、刻工和史學價值，甚至可與古人所謂的「三絕碑」相提並論。

當然，簡又文於嶺南金石書畫方面的著述遠不止於此。他還有關於被誤判為隋碑的《王夫人碑》的辨偽、關於廣東書畫家的生平考訂與題跋等，透過其吉光片羽，大抵可洞悉其對地方文獻、文物與書畫的摯愛。這些論述，大多具有開創性，示人以門徑，更成為後學之津梁，其學術意義，自然不待我言而天下盡知。近喜聞學者蔡登山先生有將其論述廣東藝術之文付之剞劂之舉，其於學術界之功，又與簡氏未遑多讓矣。年前在京華與蔡先生幸有一晤，談及此書，現遵囑奉上小文，以附驥尾，並就教於方家。

二○二○年三月十日於京城之柳南小舍

（本文作者為中國國家博物館研究館員）

# 目次

# 廣東書畫鑑藏記

# 一、引言

余自幼即酷愛藝術。少時在廣州逃善小學（教員高劍父），嶺南小學（教員司徒衛、吳伯鸞）、習寫生、水彩、圖則。留學美國，又曾習炭筆、鋼筆畫。及返國服務，先則從事筆硯生涯，繼而為軍事、政治工作。于役南北。又因興味與志趣多在哲學、宗教、文史，更無暇亦無心重彈此調矣。

至民國廿六年（一九三七）四月「全國第二次美術展覽會」在南京舉行，陳列吾國古今書畫逾千件（廣東出品六百餘）。余參觀數次，對中國藝術興味，油然復興，猶且得有靈感，立志蒐藏名作。其時，余任立法院立法委員，開會之外，頗有餘暇，從事文史藝術之研究（方主辦《逸經》半月刊）。常與大江南北文藝之士交遊。如高劍父、黃君璧、易孺（大厂）、鄧實（秋枚）、王蓮（秋湄）、吳湖帆、黃賓虹、徐悲鴻、黃潮寬、陳抱一、簡經綸（琴齋）、劉海粟、傅抱石、倪貽德、李寶泉等等，皆時相過從。藝術興味，愈加濃厚，而藝術知識亦與時增進。浸而立大量蒐藏書畫之志願焉。

既立志願，隨定範圍。余唯吾國書畫，歷史悠遠，遺跡繁多，收不勝收。而且價值奇昂，個人力量有限。況價鼎充斥，鑑別不易，乃不敢作非非想。當時，余已有志於研究廣東

文獻工作——以「太平天國」歷史為主體。因思吾粵書畫亦有數百年遺作留存，其中不少屬於全國性之精品足並駕中原者，尚未聞有人竭其能力，儘量蒐羅，集中保存，斯可為個人實現志願的簡易途徑，於是自定計畫，縮小範圍，專以古今廣東名作為蒐藏對象。蓋以比較上，數量少、代價廉、辨別易，且亦個人能力之所許可者。自茲以後，遂以此為工作計畫之一特大特要之部分焉。

然而余之蒐藏廣東書畫，並不是從風雅癖好，或「玩骨董」、「玩字畫」、尤其不是從買賣商品的觀點出發，而卻是以研究廣東文化史為宗旨，仍不脫學人本色，蓋欲以所得為文獻資料，從而考究其一代一代之演進跡象，以明其文化成績在全國文化史之地位與貢獻焉。如此，大有異於專從書籍、志乘、或藝術史之泛泛的、抽象的、書面紀錄的閱讀，或參考，而卻是以具體的、真實的作品為研究對象。因此之故，常人之收藏字畫者，多以「精」、「真」、「新」為圭臬，而余則總以「真」品為最要，「精」品固是上乘，不得則求其次焉者，雖殘破，或漫漶所不顧也。否則對於研究文化史的價值不高矣。顧真偽之辨，亦不易做到。所以歷年所至之處多向個中專家、斲輪老手、畫壇前輩、虛心請教，求其助力，且多看各家藏品，多讀文獻書籍，以資觀摩、比較、搜討、或互相討論，求得到自下斷論焉。此則研究廣東文獻之重要條件也。

民國廿九年，抗戰期間，我在香港主持「中國文化協進會」。二月，舉行規模盛大的

「廣東文物展覽會」，以「研究鄉邦文化，發揚民族精神」為宗旨。書畫出品約八百件，廣東文獻精華，萃於是矣。由此余更得靈感，蒐羅益為盡力。會其時，廣州已陷於日軍，鄉邦文物，多有人運至香港。余遂得乘勢兼收並蓄，所得益豐。及港九失守，余隻身歸國。旋而先室楊玉仙女士挈兒女輩亦違難至桂，與余重聚。其行李中乃有「太平天國」史料四箱，及余所酷愛之書畫百數十幅（皆割去裱工），其他大部分藏品則留於九龍寒舍。勝利後歸來，喜見藏品無恙。其後五年，余在廣州主辦「廣東文獻館」，亦繼續收購。（館方只收典籍，故與私人藏品無衝突。）曾以所藏在館中陳列數次。

民國卅八年十月，廣州易幟。事前數月，余已辭去「文獻館」職務，交代完竣，即挈眷遷寓九龍。所有全部書畫，俱綑載運來。自是閉門治學，兼從事廣東文獻研究。著作之餘，即整理全部書畫藏品，編列目錄，考證作者，各撰小傳或專篇，以完成研究計畫。直迄現在，綜計所藏全部廣東出品，明代（包括南明）作者七十餘人，作品百八十餘件；清代作者百三十餘人，作品八百七十餘件；民國作者四十餘人（以去世者為限）作品二百廿餘件。合計全部作者約二百五十人，作品約千三百件。三十年來，身歷大劫兩次，而費心血、憚精力、所蒐集的廣東書畫，除屢次播遷，致先後損失約五十品外，絕大部分仍能保存至今，已屬萬幸矣。

四年以來，余膺任「香港大學亞洲研究中心」之「研究專員」（最近改任「院士」），均

為名譽職），與主任景復朗教授（Frank H.H.King）商訂研究廣東文物計畫，而以拙藏全部為基本資料。先將蘇仁山作品百六十三件攝影（黑白），同時刊印拙著《畫壇怪傑蘇仁山》一編。繼則以拙藏百品開「蘇仁山畫展」一次。其次則以拙藏居巢、居廉、全家作品（計居巢一家四十件，居廉二百十餘件），及高劍父兄弟作品（劍父百零三件、奇蜂廿三件、劍僧五件）全部攝影（彩色及黑白各一分）。合計蘇、居、高、三家，總數達五百四十餘品。其間余尚有專題研究多篇未發表者。

余蒐羅及保藏此部廣東書畫，三十餘年矣。其中，全省大小名家作品多備，一得機緣仍事補充所缺。茲以治史工作告一段落，願以餘生集中能力精神，從事廣東書畫之研究。全部目錄早已簡略編成（分中英文），今後將為系統的著述，冀後人藉此可窺見廣東文化演進之陳蹟。本篇、原擬命題為「廣東書畫簡史」。繼思全部所藏品仍未充實，尤不完備，而個人學識亦屬簡陋，見聞未周，謬標是題，將貽內容空虛及自我誇張之誚。故易以今題，曰「鑑藏記」，使實符其名，亦可為個人半生精神、功力、與區區成績留一紀念。至於生平所見、所聞、所知，凡個人鑑賞所及之其他名家作品而為拙藏所未備者，亦儘量附編於各時代。亦鑑亦藏、都在此篇，庶讀者由此可得窺見廣東書畫史之梗概焉。

屬草間，自覺身負重擔，心頭鰓鰓憂慮者，厥為全部所藏品之適當處置及永久保存問題。據參觀者就現在拙藏所得估計，已足稱為研究及發揚鄉邦文獻之數量至大、價值殊高之整批

資料。假使一旦散佚，恐難再得，深覺可惜。顧個人垂垂老矣，奚能長守善守之？將來如何保藏，使常得集中一處，以供國人、世人、研究與欣賞廣東文化遺產與革命新國畫派之成就耶？是所厚望於邦人士有以成全之也。

憶昔在《廣東文物》卷八拙著〈廣東文化之研究〉篇，有〈廣東繪畫之史的窺測〉一節（頁二七以下），茲篇可稱為前作之重寫與擴充，包括書道及其後陸續所得之作品。而「偏重於歷史演進方面，非敢自厠於（書畫）美術批評家之列」之宗旨則仍與前同。今將研究所得分別發表於後方，以作發揚鄉邦文獻之引喤。其掛漏未備、或考證訛誤之處，至望老於此道者，不吝補充、指正。幸甚幸甚。

<div style="text-align:right">民國六十一年九月於九龍猛進書屋</div>

## 二、由漢至元之金石

吾粵僻處南疆，開化甚晚。自昔為越族盤據。至秦、漢而後，中原人士始陸續南遷，而中國傳統文化亦隨之移植，逐漸生長，是故與大江南北比較，文化落後，無可諱言。經歷數代千數百年之灌溉、培植、滋長，乃能臻成熟期。由秦漢、三國、晉、隋、南北朝、唐以迄

宋、元，其間雖有木刻、瓦器、磚碑、摩崖石刻等等之存留，而或絹或紙寫本之書畫，無傳世者（可能僅得見宋代之一例外，詳後）。而嶺南文化之發展史，則最先為北路之連州（通湖南）、南雄（通江西）、及嶺東潮州（通福建）、海南（由潮州海道傳至）。欲一見明以前之書畫遺跡，且不可得，遑問蒐藏乎？然實物雖不可得，而見諸金石及著錄，斑斑可考者，則有千年以上之歷史矣。昔者，龔自珍（定盦）嘗有「但恨南天金石貧」之歎。竊以為因嶺南開化之晚，金石遺跡，不及中原，無可諱言，若輒譏為「貧」，則期期以為未可。茲先將表者略述於後，則南天金石，自有其洋洋大觀之數量與品質，足為廣東文獻之光采者在焉。

西漢木刻，趙佗孫文王胡塚鋪地之黃腸木，共十四章，各刻有「甫口」（號數）。漢武帝元狩五年物，（紀元前一一八。）為全國最古之有文字的木刻。余昔得三章：「甫十四」、「甫五」歸之「廣東文獻館」，「甫七」仍藏寒園。其「七」右字中豎短，不轉，與「十」異，為西漢隸法。原為梁啟超、葉恭綽所有。（參考馬小進：〈西漢黃腸木刻考〉，載《廣東文物》卷八頁二四以下。）

東漢草隸磚（順帝永和六年，陽曆一四一）。（圖見《廣東文物》卷二頁二八。看同上書麥華三文頁六四。）

東漢古墓磚，有「大治曆」三字，在九龍李鄭屋村出土。（參考饒宗頤：《九龍與宋季史料》頁四三「大治曆」試解。）可斷為東漢物，以磚文有「番禺」字而東漢至吳晉時期九

龍屬番禺縣。

欽州分茅嶺碑文，件書橫斜如竹葉，莫識其文。碑陰有「能避疫避火」五字。筆法純古，有漢人風格。（年期莫考，姑列此。看麥華三文頁六四。）

阮元：《廣東通志》卷二百以下〈金石略〉所記古代廣東石刻無數，或存或佚。今摘錄其仍存者數種於後，以見斑斑，餘弗及。

東漢靈帝熹平三年甲寅（一七四），桂陽太守周璟碑，在粵北樂昌縣昌樂瀧上。後移置韶州張九齡廟中。隸書八百餘字。「曲江」書作「曲紅」蓋古字通用也。是為廣東最古之石碑。（見阮元：《廣東通志》卷二百〈金石略〉。參考達堂文載《藝林叢錄第三編》頁二一四。）

晉磚，有文曰「永嘉世，九州荒。如廣州，平且康。」「永嘉世，九州凶，如廣州，平且豐」多年前，在廣州出土。晉滅吳，改廣州為南海郡。及五胡亂華，中原鼎沸，人民大量南遷。「永嘉」蓋晉懷帝朝號也（一六八—一六九）。其他「永嘉」磚尚多，文較略，字在篆隸之間（見阮《通志》）。以上磚文是其後出土者。

欽州《寧贊碑》（「贊」音眩）。煬帝大業五年四月立（六〇九）。現移置廣州。余有搨本。

《劉猛進碑》，大業五年十一月立（六〇九）。原石為拙藏。（按：前人初誤作隨文帝

開皇十八年立。看拙著〈劉猛進碑考〉，載臺灣《大陸雜誌》十六卷十二期。）

《徐智竦碑》，大業八年立（六一二）。前為胡毅生所藏，聞現已歸廣州。余有搨本。

（以上三種，參考《南華》二、三卷，及馬國權、蔡語邨兩文，載《藝林叢錄第三編》頁四

一八）

附言：另有《王夫人碑》，原書刻於大業三年，但經余查考，實係故友李鳳公早年偶得

碑石而經其一手所撰、所書、所刻之贗品。曾由李君對余及黃般若、嚴南方、詳敘原委，全

文猶能背誦如流，並指出內容幾件淵源，皆尤其向壁虛構者。（余已記之《大陸雜誌》十七

卷二期。）

南北朝《張乾白雲山地劵》，磚製刻文，左行反書。葉恭綽原藏，經其鑑定為南齊明帝

元年甲戌物（四九四）。抗戰勝利後，寒園得之，後歸香港大會堂博物館。

唐碑三種，亦為廣東文獻珍品。

羅定《龍龕道場銘》。武后聖曆二年立（六九九）。（看吳天任考證，文載馬來亞大學

《東方學報》第一期，一九五五年，有單行本。）

肇慶七星巖李北海（邕）撰〈端州石室記〉。不知書者姓名。玄宗開元間立（七一三—

七四一）。（看《廣東文物》卷二頁二六）（見阮《通志》「金石略三」）

韶關《張九齡墓志銘》。開元廿九年三月立（七四一）。（看楊豪文，載《藝林叢錄第

三編》頁八、九）

唐玄宗開元間，潮州有鎮國寺經幢，書法有歐褚遺風。（見麥華三文，頁六四）

五代後梁開平（九○七—九一○）鑄「清泉禪院」銅鐘，楷書，鋒芒稜厲，猶有隋風。

（《廣東文物》卷二頁一九有搨本。「開平」誤作「開成」。）（見阮《通志》「金石

略」六）

南漢劉龑鐵花盆，兩面鏨字：一、「大有四年十一月甲申造」（九三二）；一、「供奉

芳華院永用」，字皆隸書。（《廣東文物》卷二頁二一）

南漢劉鋹《南漢鐵塔記》，行楷書八行，法度謹嚴，筆厚意濃，有唐碑風格。（麥華三

文頁六四）

南漢大寶年，東莞「資福寺」鎮象經幢。另有潮安「鎮國寺」經幢，年期未詳。（見

《廣東文物》卷二頁二五）

南漢《馬廿四娘募券》石刻。券文正書，共三百二十五字，十九行。一行正讀，次行倒

寫倒讀。此迷信的古俗，造塚時向陰界買地之蒭也。南漢末主劉鋹大寶五年，即宋太祖建隆

三年立（九六二）。清咸豐間李氏得之，置於北郊所設之「寶漢茶寮」。門外懸聯曰：「寶

劍何年還季子。漢家天下是誰人」。頗有民族思想。茶寮專營小食，以郊外土產沙河粉、肥

雞、青菜饗客，為市民郊遊勝地。（看《大陸雜誌》十七卷十二期拙著）

按：九龍屯門青山（即杯度山）舊有「高山第一」四大字石刻，每字逾尺，署款「退之」。民國八年重刻，移置「青山禪院」。據南陽《鄧氏族譜》，此四字係北宋初鄧符協摹韓愈（退之）字所刻。鄧、太宗雍熙二年乙酉（九八五）進士，授陽春令，權南雄倅，任滿遊青山，刻韓文公字於石上（見許地山考證，載《廣東文物》卷六頁六三、六四）。此亦廣東之古石刻也。

北宋仁宗慶曆二年（一○四二），周湛與包拯同題肇慶七星巖石刻。（《廣東文物》卷二頁二六）（見阮《通志》〈金石略〉七）另有包拯詩草書，刻在高要包公祠，傳聞為明陳白沙先生書。（見同上）

北宋（九六○─一一二六），「南華寺」有《楊二娘木造像記》木刻楷書六行，有魏齊造像之遺風，延北碑書派之一線於嶺表。（以上三則見麥華三文頁六四。）

另有北宋仁宗慶曆六、七年（一○四六、一○四七），「南華寺」尊者木座搨本三。（見《廣東文物》卷二頁二四）

北宋神宗熙寧六年（一○七三）米芾（元章）書「藥洲」二字及五言詩於「九曜石」上。石原在粵垣使署，後移置「永漢公園」。（見於今文，載《藝林叢錄第三編》頁十、十一）

北宋哲宗元符三年（一一〇〇），蘇東坡由海南得赦北歸，過廣州北江之「靈峰山」。在「寶陀寺」題七絕一首，後由寺僧刻石山上。元泰定帝二年（一三二五）重刻。抗日大戰將結束時，日軍劫石至廣州，不及運往日本。碑石已斷為兩截。後尋得上半。希望終得延津之合也。（見黃良文同上書頁一二）

東坡遺跡，尚有惠州西湖之朝雲墓銘、「默化堂」石刻、「思無邪齋」石刻。（見吳儉文同上書頁一五）

南宋理宗紹定三年（一二三〇）「石水筧記」。（見《廣東文物》卷二頁二七）

南宋欽州靈山縣簿尉張景道碑。張、生於寧宗慶元二年丙辰（一一九六），卒於理宗嘉熙三年（一二三九），四十三歲。（搨本見《廣東文物》卷二頁二七）

南宋九龍石刻、在北佛堂半山大石南面。度宗咸淳十年（一二七七），官富鹽場（即香港及九龍半島）主官嚴益彰撰書刻石。共百零八字，字闊約四英寸。行文簡練，字句奇健。書法翰逸神飛，莊重遒勁，近乎蘇體。其文之至有歷史文獻價值者，則有句明指「南堂石塔」。後人稱「古石塔」，復簡稱「古塔」。此即宋末二帝南遷時嘗駐蹕「古塔」之處。一向未知所在，今賴此石刻足以證明焉。（看拙著〈九龍南宋石刻考〉，載《大陸雜誌》卅八卷八期）

南宋端宗（帝昰）景炎元年六月（即元世祖至元十三年——一二七六），元軍陷廣州。東

莞愛國義士熊飛起兵勤王。十月，戰死於韶州「榴花塔」。塔左為花溪，右為銀塘，有巨石

四。飛自刻「花溪銀塘」四大字。（見阮《通志》〈列傳〉三）民族精神，愛國正氣，浩然

凜然，表現於此四字而長存不朽於天地間。

順德碧江鄉趙氏門坊上刻有「殉眷續厓」四字。據潘小磐君云：「續帝即帝昺，後人私

諡，厓即厓山」（見拙編《宋皇臺紀念集》頁二五七，潘詩自註二）。謹按：據志乘所載，

太傅張世傑於厓山事敗殉國後，其將蘇劉義嘗在粵復得趙氏後裔立之，改名曰「旦」（與

「昰」「昺」同班輩）。建都於順德都寧鄉。月餘，旦又卒，事乃不成。上錄「殉眷續厓」

四字，得無與此繼立的最後努力有關耶？姑志此備考。然其遺墨可寶也。（見梁廷柟：《順

德縣志》卷三〈輿地略〉之「山」。又見何藻翔著：《順德縣續志》卷二四〈雜志〉。）

廣府學宮（文廟）原有元刻重修全廟大石碑，聳立大成門前大天階上。一九四六年，余

長「廣東文獻館」，由館負責接管全廟，內外重修一次，將此碑移置泮橋西邊，嵌入牆上，

以垂久遠。此罕見之元碑也。

## 圖繪藝術

據嘉慶《新安縣志》卷十八〈勝蹟略〉：「石壁畫龍，在佛堂門，有龍形，刻於石

側」。此蓋在九龍半島北佛堂南之南佛堂小島（今稱「東龍島」）之西北角。摩崖石刻有雙

鉤線條圖像作異獸狀，巨首如夒，張口有角，尾捲如鉤，與尋常圖繪之龍形頗異。此間海澨，本蜑民所居，有關龍之神話尤富。其民繡面文身，以像蛟龍，號曰「龍戶」。饒宗頤教授嘗偕弟子輩親訪之，並攝影而歸。其結論曰：「意此龍形摩崖，殆古蜑民之所鐫刻，以鎮壓水怪。」又大嶼山南石筍東灣，亦有大摩崖，以方形迴文六綴成一字，與說文古文『雷』字為近。饒君「疑居民以此圖形為雷之象。廣語以龍、雷、同韻，出入與俱。凡此皆出古蜑民之手，於初民宗教意識之研究，尤其地方原始藝術之研究價值甚鉅。」（上見饒著：《九龍與宋季史料》頁一一九─一二○）聞香港附近之長洲島岸邊亦有摩崖迴文「雷」字與上述同。余意，凡此皆可以初民之「圖騰」（totem）視之，是為廣東最古之圖繪藝術之遺跡也。

多年前在廣州東郊、北郊發掘之漢塚數處。內有茶樹崗先父母墳場出土之漢冢一。又在東、西、北郊發掘之漢、晉、六朝古墓多處。出土古物纍纍。由各塚墓所掘出之陶器，多有各種花紋，為圖案式，是裝飾的原始美術也。（看胡肇椿文，載《廣東文物》卷十，頁三二以下）。（茶樹崗出土明器，今歸香港大學博物館。）

上文所述拙藏《劉猛進碑》，陰陽兩面各有雙龍環繞，龍首左右下垂，突出石邊。龍身高一寸五分，有紋如紐。龍首高二寸三分。圖案殊美觀，然非上文所述之初民「圖騰」之原始藝術，實為一千三百餘年前之裝飾圖繪進蹟。至於純藝術之作品，尚未得見也。

# 三、唐宋墨痕

廣東繪畫之最初見諸載籍者，為唐德宗時代（陽曆七八〇─八〇五）之陳曇。考曇為南朝陳武帝陳霸先之後。初，霸先起自江西督護，繼入粵為高要太守、交州刺史。後，統兵北定中原，自為相國，封陳公。卒廢梁主而稱帝，創建陳朝（陽曆五五七）。其後代有留居粵北者。據《歷代名畫記》載：「陳曇、字玄成，國初承相叔達之後」。（叔達為陳宣帝第十七子。）德宗時，為連州刺史；工山水，每歲奉令寫是處山水之狀，獻於朝。其畫「逸野不群，高倩邁俗」。見朱景完：《唐朝名畫錄》，惟其名作〈陳潭〉。道光阮元：《廣東通志》卷十三〈職官表〉四，附錄劉禹錫〈連州刺史廳題名記〉，其中年次無考者，有「陳曇」，故《歷代名畫記》所載較可信。《佩文齋書畫譜》亦以「陳潭」、「陳曇」當是一人。劉禹錫有詩云：「剡溪若問連州事。惟有青山畫不如。」當時繪畫與詩文競耀，可見廣東文化在北路滋長之盛矣。另有端州（肇慶）陳高祖之裔，世藏諸帝像。唐使下御作記。此亦粵東畫史之可記錄者。（以上資料參考菜園病叟──即羅元覺：〈粵畫漫言〉，載香港《華僑日報》一九六〇、三、二七。）

其後，至晚唐僖宗年間（八七四─八八八），嶺南又有一突出的名畫家，曰張詢。據阮

《通志》《列傳》（五十九）載：「張詢，字正言（郭斐：「粵大記」），南海人也。爰自鄉薦下第，久住帝京（長安），精於小筆。中和年（元年，八八一），隨駕到蜀。與昭覺寺休夢（他籍作「夢休」）長老故交，遂依託焉。忽一日，長老請於本寺大慈堂後留小筆。蹤畫一堵早景，一堵午景，一堵晚景，謂之三時山。蓋貌吳中山水，頗甚工。畫畢之日，遇僖宗駕幸茲寺，盡日歡賞」（原註：據黃休復：《益州名畫錄》）。（按：張詢繪事並見《唐朝名畫錄》、《圖畫見聞志》、《宣和畫譜》、《圖畫寶鑑》等。汪兆鏞：《嶺南畫徵略》以其名列第一。）《宣和畫譜》之敘論唐代山水畫家共十二人，而張詢居第七位。所繪《雪峰危棧圖》名作則藏諸御府。其他作品雖不可見於今，而載籍具在。則張詢在唐代山水寫生之歷史地位之崇高可知，是嶺南文化史之光榮也。

至宋代，畫史所傳，粵東只得一人，即白玉蟾是也。白、原姓葛，名長庚，字白叟，又字如晦，福建閩清人。以南宋高宗紹興四年甲寅生（一一三四）七歲能詩賦，背誦九經。少孤，母改適。隨至廣東雷州，繼白氏後，改姓名曰白玉蟾。十六歲，子身出門求仙術。師博羅陳泥丸（名楠、字南木、號翠虛）。復至武夷山及武當山學道，得名師傳授祕經。白、別號以閱，又號海瓊子、海南蟾庵、瓊山道人、武夷散人、神霄散吏。常披髮佯狂，往來博洽儒畫，究晰禪理，嗜酒，苦吟，善草書篆隸，妙梅竹，間自寫其容。以家居瓊州，羅浮、武夷、天台諸名山。寧宗嘉定間徵至闕，召對稱旨，命館太乙宮，封紫清明道真人。

卒於武夷山，年八十餘。有《海濱集》、《白真人集》傳世，為道教南宗五祖之一。（以上

綜合《白真人傳》、《道教概說》、阮《通志》〈列傳〉六十二，引自彭耜「白玉蟾

傳」，及汪《畫徵略》引自《畫史彙傳》）。相傳：清人錢塘金農（冬心）之畫梅，師白玉

蟾（見《墨林今話》）。此足為白真人擅丹青之證。然其畫傳世極罕，幾無人得見。惟其書

法，則昔年（勝利後）粵畫家張谷雛挾鉅貲赴北方蒐羅文物多種南歸。其一為白氏所作。傳

昔為故宮藏品。初為中山鄭氏所得，轉歸李氏。聞今在大陸云。據葉恭綽言：「白書法造詣

甚高。書跡傳世僅三…一存北平故宮；一存關伯衡家；一存其（葉本人）滬寓，均作行草

書，字大寸許，筆勢酷肖陳摶云」。（見麥華三：〈嶺南書法叢譚〉，載《廣東文物》卷八

頁六五。）究竟此卷是故宮原藏否？如其是也，何以早已流傳於外？吾人雖得飽眼福，徒因

未有其他真跡可供比較研究，礙難斷定其真價值也。又聞日本出版之《書道全集》印有白氏

墨跡。書人李研山（居端）曾見之，謂書法與此卷異。此卷有數字非宋人書道云（據張君實

言）。並錄其言，以待專家考證。

以上所表出之陳、張、白、三家，雖無畫跡流傳至今，而載諸史籍，斑斑可考，可信是

開粵東藝壇之先河者。然自是而後，在元代九十餘年期間（世祖至元十二年至順帝至正二七

年，一二七五—一三六七），中原名畫家輩出，而在嶺南則著名畫史及以書法傳世者並無一

人焉。斯可異矣。（據《南海縣志》以孔伯明為元人。近人多已考證為誤，詳後方。）

李昴英，字俊明，號文溪，番禺人。南宋寧宗泰元年辛酉生（一二〇一）。少從崔與之（菊坡）遊。理宗寶慶二年丙戌（一二二六）會試第三。為粵東歷史上第一探花。歷官至龍圖閣侍制、吏部侍郎，封番禺開國男、食邑三百戶。（按：即香港之西之嶼州，今名大嶼山。）理宗寶佑三年乙卯（一二五五）辭官歸隱。五年丁巳卒（一二五七）。年五十七。諡忠簡。著有《文溪存稿》。粵垣海珠昔有祠及「忠簡公讀書處」古蹟今廢。公、天性勁直、議論高邁。其文、簡而有法，婉而成章。屢任地方官，愛民如赤子，為之伸冤禦冠，施仁政，除貪污。立朝則直言進諫，屢劾權奸（如史嵩之、賈似道）。理宗朝、董、盧、二巨閹竊弄威福。御史洪天錫累疏攻之不成，卒解職去。公以洪為己所薦，乞與俱貶，遂辭歸，以後澹然無仕進意。其忠直愛民之風足垂千古。（參考阮《通志》卷二七〇〈列傳〉三〇。）故友麥華三教授、精研廣東書史、稱「其書端勁似柳公權，心正筆正，論調亦相同也。宋代中原書家，以米、黃、蘇、三家為最。然皆以側筆取姿勢，以墮馬髻偏研為美。忠簡獨以端嚴之筆，樹幟天南，為百粵之表率。」麥君昔藏有公書小楷摺本一冊、字徑三分許，筆力峭勁、力追誠懸，惜已佚。然史跡具在，藉知忠簡書法仍有留痕，足為仰慕之者慰衷矣。（見麥華三文，載《廣東文物》卷八頁六四）

## 四、明代遺跡

有宋一代，外患頻仍，異族侵尋，中原板蕩，金元相繼入寇，中原人民陸續南遷。同時，中國傳統文化南流，更有盛大的移植。至南宋度宗咸淳九、十年間（一二七三），久已避居粵北南雄珠璣巷之卅五家，相率南徙，散居西江、中路各地，日漸繁殖，而中原文化亦日漸發展。（陳白沙先生曾祖與著者遠祖即於是時同至新會定居；多數粵人祖先均同時遷來，族譜一一可稽。）

自蒙元滅宋，廣東淪陷，人民幸未罹兵災大劫。至明初置廣東省，政教敷布，文化大昌。全省因繼續承平數百年，而中路一帶已經濟條件優異，與外洋交通利便，文化之進展尤速。以故文學、理學、以至學術與書畫有突出的成就。不寧唯是，因地理環境與人文社會關係，自有明以迄現代，廣東文化之進展，漸有濃厚的地方色彩，寖成獨特的風格。其在藝壇，則粵畫在在表現創造性而不落中原傳統畫派之窠臼。

其在明初，粵畫之最初見諸畫史者，為顏宗及林良兩人。

（一）顏宗

據明嘉靖黃佐：《廣東通志》（卷六十）〈列傳〉七，顏宗、字學淵、南海人、（成祖）永樂癸卯（二十一年，一四二三）舉於鄉，仕福建邵武知縣。為政、平易愷悌，以救荒為先。（代宗）景泰辛未九年（應作二年、一四五一）……升兵部車駕司主事。三載（五年、一四五四），轉署員外郎。奔母喪，歸卒於途。宗、善山水，為世所重。

按：關於顏宗事蹟，頗有問題。

1. 據《畫史彙傳》引用他籍，誤以「顏宗」為「顧宗」、字學源、五羊人，仕中書舍人。另據若波（黃般若）言，昔曾在滬親見自署〈南海顏宗寫湖山平遠圖〉長卷。（文載《藝林叢錄第三編》頁三四）可見黃《通志》所載確實。

2. 據李天馬考證：顏宗於永樂廿一年（一四二三）中式舉人。時，下距卒年卅一載，乃推斷其生於洪武廿六年（一三九三）前後，享齡約六十餘歲。（汪著之《疑年錄》據此。）然卻未能先事考定其中舉時為三十餘歲；豈無弱冠或廿餘歲之可能耶？是則其生年仍未能斷定。（李文兩篇載《藝林叢錄》頁三三—三五、三五—三九）

關於顏宗之繪畫造詣，據《畫史彙傳》續言其「畫學黃子久，（公望），蒼勁有法。」復據曾欣賞又：黃《通志》（卷七十）〈雜事〉下謂林良自嘆「顏老天趣、為不可及也。」

其「山水長卷」之黃般若（若波）則謂「整幅約長丈餘，畫風像郭熙山石的皴法，松樹及蚧爪樹，山頭沙咀，烟霞掩映。用筆好，運水好，淹潤活潑。橋樑屋宇，位置得宜。漁人農夫的生活，刻畫入微。寫湖山平遠之景，極盡藝術之能事」（見上引文）。差可表達顏宗藝術之特色。可惜吾人無此眼福，惟有藉古今紀錄以傳其人其藝而已。

## （二）林良

記錄林良事蹟最早而最詳者，亦為黃《通志》（卷七十）〈雜事〉下「顏主事畫」一條。「林良、字以善，南海人（《南海縣志》云「南海扶南堡人」），少聰穎，以貲為藩司奏差。能作翎毛，有巧思，人始未之奇也。布政使陳金假人名畫，良從旁指摘商評。金怒，欲撻之。良自陳其能。金（令）試臨寫，驚以為神，自此騰譽紳間矣。時復繪花草，曲盡其妙。雖祖黃荃、邊景昭，然榮枯之態，飛動之勢，頗有心得，遂成一家。始，主事顏宗善山水，知府何寅善人物，良每斅之。獨畏宗，曰：『顏老天趣為不可及也。』晚復為白描小景，然終不及翎毛花草之工。後拜工部營繕所丞。寅緣巨璫，得直仁智殿，改錦衣衛鎮撫。都御史何經號敏捷，日與之劇飲唱和，或頃刻成詩百篇，因結為兄弟，良由此名益顯云。一時畫工之雄，馬遠、劉鑑以松，鍾雪詩以春草，陳瑞（德貞，白沙及門）以驢，後有何浩亦以松著，不及良名之盛焉」（見李

天馬文載《藝林叢錄》頁三六）。

按：關於林良之生卒年期亦大有問題。據李天馬考證（同上書頁三七），「林良成名於景泰（一四五〇—一四五七），人已中年，從而推算，約生於永樂（十四年、一四一六）卒於成化（十六年、一四八〇）前後」。（汪著之《疑年錄》大概據此，更肯定其，生於一四一六，卒於一四八〇，年約六十五歲。）但一考李文之論據，則以林良所師事之顏宗於永樂廿一年（一四二三）舉於鄉，景泰九年（一四五八，實是辛未二年，一四五一——見上文）升主事；知府何寅為永樂十八年（一四二〇）舉人；而陳金則於景泰六年（一四五五）始任廣東左布政使，天順元年（一四五七）改任（均見《廣東通志》）。「是知林良年少從遊顏、何、兩師之門。（此殆根據上文所錄黃《通志》有『良每毀之，獨畏宗……』之句；「毀」音效，即學之本字。）景泰六至八年之間供職左布政使時，繪事已臻妙境。」（並引上錄若波所見顏宗自題景泰六年之作為佐證）。由此斷定林良成名於景泰六至八年見知見用於陳金之時，證據確鑿可信。然進一步而斷定其於此時已居中年，復推算其生於永樂十四年（一四一六），卒於成化十六年（一四八〇）前後，則未必然。大概只可泛言生於永樂而卒於成化間而不指定何年，以待詳確考證。即使黃佐於嘉靖廿九年（一五五〇）修《通志》時，僅距林良後數十年，亦只云：「計良之顯在景泰、成化間（見黃著：《廣州人物傳》卷廿一），而從未能確定其生卒年歲也。

至屈大均《廣東新語》云：「章皇帝（宣宗、一四二六—一四三五）嘗召良為待詔」，

及徐沁《明畫錄》云：「弘治間（孝宗，一四八八—一五〇五）以薦入供事仁智殿，官錦

衣衛指揮」。郭味蕖：「宋元明清畫家年表」，列林良於天順二年（一四五八）供奉內廷，經李天馬

考證，以為皆誤。李說本比較合理，然確鑿答案，仍有待史料之補充，方能斷定為實耳。

「弘治九年（一四九六）置仁智殿，授錦衣指揮」。汪著《畫徵略》亦引用屈說。

林良畫學之評價，在全國畫史中佔有極高崇、極重要的地位。所以然者，蓋以其為水墨

花鳥寫意派之開宗大師也。當時，與院體工筆花鳥大家四明呂紀齊名。呂之寫生，師法黃荃

一派，以鉤勒重筆設色勝。而林良則以水墨寫花鳥，風格超邁，氣韻自然，有創作之貢獻。

二人同供職畫院，世有「林良呂紀，天下無比」之譽。畫史久垂不朽之名。如景泰時（一四

五五），蕭鎡題其〈九思圖〉云：「宣廟年間（宣宗宣德一四二九—一四三九）邊景昭，五

色翎毛稱獨多。近日林良用水墨，落筆往往皆天趣」（見李天馬：〈林良年代考〉引金應瑗

《百十齋書畫錄》卷二十，載《藝林叢錄》三編頁三七）。

稍後於林良之詩人李夢陽（弘治進士、正德間江西提學副使）有「林良畫兩角鷹歌」，

中有極端稱譽其畫法之句，曲盡其畫法之妙，如云「……林良寫鳥只用墨。開鍊半掃風雲

黑。水禽陸禽各臻妙。掛出滿堂皆動色。空中古林江怒濤。兩鷹突出霜厓高。整骨刷羽意勢

動。四壁六月生秋颸。一鷹下視睛不轉。已知兩眼無秋毫。一鷹掉頭復欲下。漸覺振翮風蕭

蕭。匹絹雖稱慘澹。殺氣不可滅。戴角森森爪拳鐵。迴如愁胡皆欲裂。朔風吹沙秋草黃。安得臂爾騎驪驦。草間妖鳥盡擊死。萬里晴空洒毛血……」（見《空同集》，《圖繪寶鑑》轉錄）

現代畫史尤盛稱林良之畫學。如俞劍華謂其「著色花果翎毛，極精巧，尤精水墨。煙波出沒，鳧雁唼囋之態，頗見清澹。樹木遒勁如草書，人莫能及」。「筆縱墨放，揮灑如意；不求工而見工於筆墨之外，不斳秀而含秀於筆墨之內」。（見俞著：《中國繪畫史》卷下頁一〇六。）

傅抱石稱其「以草書的筆法畫水墨禽鳥樹木，獨得徐熙的野逸。……所以范暹（起東、葦齋）、徐渭（文長、青藤）、孫克弘、王問、沈啟南（周、石田）、陳淳（道復、白陽）、周之冕……都和林氏父子一樣，作寫意花鳥的運動。」（見傅著：《中國繪畫變遷史綱》頁一四二、民、二十、南京書店）

潘天授言：「傳林良畫法的有邵節（餘姚人），計禮（字汝和）、瞿杲（字炳暘，常熟人）、劉巢等。沈周、陳淳等也受他的風化。」（見潘著：《中國繪畫史》頁一五七—一五八、商務）

日本藝壇對林良亦極端推重。如大村西崖云：「良長於水墨、花鳥，為寫意派之元祖。其遺作有〈蘆雁圖〉等，自昔往往傳於日本」（見《中國美術史》陳彬龢譯本頁一八九、

民十九、商務）。由此可見林良不獨在國內為開闢新派之大畫師，猶且為東洋畫藝之一大祖師也。

余所藏廣東繪畫中，有林良雙鷹大軸，久稱傑作。惜上端枝葉飛鳥稍微漫漶，得善繪事之友人振寰為填補乃復舊觀。廣東天氣潮濕，書畫易發霉，或被蟲蛀，每致漫漶，此藏家之大患，拙藏不能為例外也。然五百餘年真跡得保存至今，已非易矣。

余對於林良在吾國藝術史上推陳出新，繼往開來之造詣，欽崇至甚。昔年曾品評其畫學，今茲研究愈深可結論云：考良之所以成不朽之盛名於中外藝壇者，因其為用水墨破筆法花鳥寫意派之開宗大師。此新畫法實是以前及當代所最盛行之妍麗工緻的、鈎勒填色的黃氏一派花鳥傳統畫法之大革命，而為時人及後代開闢新路徑者。同時，他的畫法亦傾向於寫實主義，凡各鳥之生活形態及特性皆能表現，既得形似，復具神韻，磅礡之氣，生動之姿，自然流露出畫面。後來陳白陽、惲南田、八大山人等，俱受其影響。這確是偉大的創作和劃時代的貢獻，足為廣東文化生色不淺者也。（《廣東文物》卷八〈廣東文化之研究〉頁二六）

（歷來為林良作品題詩或評論，稱譽備至者尚多，具載汪著《畫徵略》，及其他。茲不備錄。）

抑有足述者，當林良時代，為粵東文化昌盛時期，名賢輩出，並世而生。有如道學家兼文學家陳獻章（白沙先生）（一四二八─一五○○），政治家兼史學家丘濬（字仲琛，瓊山

人，景泰五年進士，孝宗弘治四年授文淵閣大學士，八年卒，年七十六，謚文莊，著《續通鑑綱目》、《大學衍義補》），政治家梁儲（字叔厚，順德人，白沙及門，成化戊戌會試第一，武宗正德十年晉首輔，華蓋殿大學士，卒年七十一，謚文康。）林良與白沙先生交厚，先生門人張詡記云：「林良者，以畫名天下。嘗專意作一圖為先生壽。惠州同知林某至，愛甚，先生即以畀之，無吝色」（見〈白沙先生行狀〉載乾隆本《白沙子全集》卷末頁十三）。白沙先生曾為林良題畫。如題其為朱都憲寫《林塘春曉圖》云：「烟飛水宿自成群。物性何嘗不似人。得意乾坤隨上下。東風醉殺野塘春。」（《白沙子全集》卷九頁三七。）白沙先生以發明心學至理、開創江門學派、為中國哲學開闢新階段。其詩學亦為有明一代之表表者，而林良於中國藝術中亦為新派畫法之開創者。兩人同時代而生，對文化之貢獻亦至偉，得不稱為廣東文獻史之兩顆光榮永耀之巨星也歟？

林良子郊、字子遠，能傳父業，亦擅水墨翎毛。孝宗弘治七年（一四九四）、詔選天下畫士。郊取第一，授錦衣衛鎮撫、直武英殿。十七年致仕歸隱。其作品傳世極少。（見阮《通志》引《廣州府志》）父子同享高譽，同供奉內廷，亦曠代藝壇盛事也。

（三）其他

明初葉，廣東畫家尚有新會陳永寬，有志於學，器識過人，善繪事（見汪著《畫徵略》

引〈秫波集〉）。然其作品亦未見有流傳者。

丘文莊公（濬）墨跡，世所罕見。有友人曾以其行書寫東坡詩大字卷見示。終以未嘗得

見其他作品，無從比較，亦無從評定其價值也。

## （四）陳白沙先生

陳獻章（一四二八—一五〇〇）、字公甫，號石齋，新會人。生於宣宗宣德三年，居江門附近之白沙鄉，故學者尊稱為白沙先生。弱冠，中式舉人，兩次會試不第。設絳帳鄉間課士而志於道學。年廿七，往江西從學吳與弼（康齋），半載而歸。築「春陽臺」，靜養治學其中。久之，於心學得大覺悟。憲宗成化二年，復遊太學。作〈和楊龜山「此日不再得」〉詩，名震京師，有「真儒復出」之譽。公卿名士相與為友，且有執弟子禮者。返里後，仍事講學，四方來學者日眾。卒發明至道，復傳孔孟真儒學，創新學派。成化十八年，以粵吏力薦，應徵再入京。旋上疏乞歸終養。憲宗許之，特授「翰林院檢討」。自是，家居傍母，講學不輟。至孝宗十三年，卒於鄉，春秋七十有三。後，從祀孔廟，諡文恭。粵東學者之得入祀孔聖廟者，二千年來，僅先生一人而已。

先生之學，以自然為宗，心靈為主，而以心「體認物理」。培養心體之方法，則以虛為基本，靜為門戶，蓋由虛致實，靜而後動，非以虛靜為目的也。造道成效：內則自得，有

「鳶飛魚躍」之樂趣;;外則實踐倫理,克盡道德責任,愛國精忠,孝親誠篤,存心仁愛,操

守廉潔,品格清高,出處有道,待人和厚。其影響後代最大最深者,厥為春秋大

義民族思想之發揚。稱為「醇儒」,允矣。至其詩,高夐絕俗,風格超凡,多假物明道,深

涵妙理,本乎自然,宛成詩教。書翰短文,類皆發揮其絕學之作,惟並無專著問世。其後,

門人及私淑弟子屢彙編其遺作,刊印《白沙子全集》,其學乃傳。

先生亦以書法名,為其養性陶情之一種遊藝。能作數體字,上追晉人,最擅草書。早

年皆用毛筆。(余得其毛筆書〈大頭蝦說〉真跡之影印本。)後以鄉居購筆不便,即就地取

材,束茅為代,稱為「茅龍」或「茅君」。有詩曰:「茅君頗用事,入手稱神工」。又曰:

「茅龍飛出右軍窩」。尚有論書至理,亦一本自然之道,得之於心而神往氣隨,故下筆挺健

雄奇,熙熙穆穆,瘦硬通神、「神氣千萬丈,削峭槎枒,自成一家」(見屈大均:《廣東新

語》)。「當時人已珍視之,得其片紙隻字者,藏以為家寶」(見張詡:〈行狀〉)。至今

日其遺墨仍為書畫鑑藏家所珍視,價值奇昂。顧市上贗鼎充斥,亦不難鑑別也。

余也何幸,蒐藏得先生之墨寶及其他有關之遺跡共十一種,舉列如下。(一)詩卷(七

律)有題跋。頗漫漶,但屬真跡。(二)長詩卷〈白馬庵夜雨聯句〉共四首。甘氏翰臣(非

園)原藏。有楊守敬、葉恭綽等跋。(另見一詩卷影本,各詩次序異,惟各字則一件一畫盡

雷同,似複印本。如兩相比較研究,乃覺其筆畫笨鈍,飛白盡失,乃疑為拙藏本雙鈎填墨,

故意顛倒次序，且末加「貞節堂」三字（亦雙鈎），藉以亂真者。作偽手段，至可驚異。然兩相比較，真假立判。）（看陳應燿編：《白沙先生遺跡》。）（三）書軸、余世英七言古風，兼衣裱，殊漫漶，詩句不全。（四）詩軸（七絕）。（五）詩軸（殊拓本）。（六）〈城隍廟記〉（石刻拓本）。（七）〈大頭蝦說〉（影本見上文）。（八）「碧玉樓」所藏玉圭（殊拓本）。（九）釋汕繪先生遺像（仿臨沈周原作「松泉小像」，見同上「遺跡」影本）。（十）遺像（粵督張之洞餉摹）。（以上統見拙著《白沙子研究》卷首「圖象」）

（十一）遺像（仿臨沈作或汕作，惟丹青不工。）

麥華三教授論曰：「白沙先生以茅龍之筆寫蒼勁之字，以生澀醫甜热，以枯峭醫頓弱，世人耳目，為之一新。嶺表書風為之復振。是以白沙之書，震動中原。」其論拙藏白沙先生茅詩卷有云：「筆勢險絕，如驚蛇投水；筆力橫絕，如渴驥奔泉。其峭勁似率更；其軒昂似北海；其豪放又似懷素也。」（見同上）

【附錄】長詩卷釋文

（按：下錄四首《白沙子全集》未刊。）

子庸信宿白沙遇雨偶憶莊定山與予於白馬庵夜雨聯句云：「公來山閣雨。天共主人

情」。菊主感嘆，再三誦之。予因用舊韻以復。

衡門來好客。久雨快新晴。
子美雲安酒。東坡骨董羹。
江山成永嘯。今古莫留情。
歡飲多狂句。陶箋寫率更。

老腳莫浪出。東君不放晴。
青山倚鳩杖。白飯下魚羹。
耕鑿無餘論。烟霞杳去情。
偶持一瓢酒。留客話深更。

襟裾猶耐冷。紅紫半抽晴。
我不辭為主。公無厭絮羹。
旋吟詩遣興。直以酒陶情。
何可廢行樂。春秋七十更。

人心殊曉夕。自可比陰晴。

義激中流柱。名裒眾口羹。

恥為一身計。癡擁萬年情。

坐久山籠雨。寒衣濕未更。

弘治癸丑春正月石翁書於白沙

傳說，陳白沙先生亦擅繪事，以畫梅著。如《南窗閒筆》、《欽定書畫譜》、《畫史會要》、及《書畫緣》，皆有此記載，而《明史》本傳、《歷代畫史彙傳》、阮元《通志》及《廣東文獻初集》、以至汪著《畫徵略》均輾轉引錄。他如沈德符《野獲編》、游潛《夢蕉詩話》、及韓德華：《玉雨堂書畫記》（見汪《畫徵略》之校記）同有此紀錄。然據阮榕齡：《白沙叢考》考證，以各書所言善畫之「陳獻章」，實會稽畫梅名家「陳憲章」之誤，「蓋『獻』『憲』二字同音，故諸書或多混用。今《明詩別裁》於先生名『獻』混作『憲』，亦一證也。且稽諸先生詩文，與夫弟子同儔之記載，亦未嘗言及先生善畫梅。又《冰山錄》亦有「陳獻章梅圖二軸」之語。阮氏按語謂「此是『知不足齋』瑚本原作

『憲』。」阮氏再考訂游潛《詩話》原文、實係「其書法」而非「畫法」云……「按：游君所云『件畫』乃言書之件畫（入聲）非讀去聲，而《畫史彙編》引游君《詩話》，遂以為白沙善畫矣。」其言合理，論據力強，足以入信。

此非為他人之作而題句者耶？考先生詩集，別有題畫蘭、畫鷹之句，均非自題作品之詩也。

亦未見其提及繪畫事於文翰中。再觀其高弟張詡所作先生「行狀」及屈大均《廣東新語》卷十三〈藝語〉，只均提及其書而未及其畫。凡此皆有力的沉默的證據。即以余研究及蒐羅廣東書畫垂四十年，從未得見白沙先生畫跡，所見署先生款之作兩幀，然一看題畫書法，即知是贋鼎。是故白沙先生亦擅繪畫事、誠以訛傳訛之傳說耳。（以上關於先生書法及繪畫誤傳之詳考，請看拙著《白沙子研究》第十章之伍、陸）

另據《新會縣志》引《南窗閒筆》謂「先生善畫梅」並引先生「梅花」詩為證。然安知

## （五）白沙門人

白沙先生門下之以書畫名於時者多人：如湛若水、李孔修、陳瑞、趙善鳴、鄧翹等是也。分別述錄如下。（上文提及之梁儲，書法未見。）

湛若水、字元明，號甘泉（初名露、字民澤，更名雨，後再定名若水：一四六六—一

五五七）增城人。憲宗成化二年丙戌生。孝宗弘治二年舉於鄉。越二年，赴新會從學白沙先

生。及門中，最得先生絕學真傳。先生以江門釣臺付與，不齒衣鉢之傳。考其學術，真白沙

宗子也。先生歿後，為之服衰。盧墓三年，乃奉母命應會試。十八年，成進士，名列第二、

選庶吉士，授翰林院編修。與王守仁友善，相與講學，道名大著。尋出使安南。世宗嘉靖

初，遷南京國子監祭酒。作「心性圖說」以教士。旋拜禮部侍郎。作「格物通」上於朝。歷

任南京吏、禮、兵、三部尚書。年七十五致仕，復邀遊嶺南北。生平所到之處必設「白沙書

院」，講學其中。並廣置學田以贍學子。白沙學說遂得風被天下，有「江門學

派」之稱。年八十，猶至湖南衡山建「白沙書院」，置學田五項。嘉靖三十六年，卒於粵，

年九十有二。贈太子太保，諡文簡。所著有《甘泉文集》、《甘泉新論》、《白沙子古詩教

解》、《遵道錄》、《揚子折衷》、《非老子略》、《春秋正義》等。繼白沙先生後成為一

代儒宗。（參考阮《通志》《列傳》七，《明史》《儒林傳》、鄧濤《廣東名儒言行錄》卷

九等。）其書法亦與乃師同用茅筆，而個性與造詣自別。筆勢昂藏，筆力挺拔。據其後人

云，族中所藏真跡，署「甘泉」者為得意之作，不可多得；其署「若水」者，僅普通應酬

品云。（見《廣東文物》卷八，頁六六，麥華三：〈嶺南書法叢譚〉。）（按：湛母因禱

於「甘泉洞」而生若水，故自號「甘泉居士」，常自署「甘泉」。麥氏謂為甘泉鄉人，非

也。）余藏有行書字軸一，署款「甘泉」，為李氏「秋波琴館」原藏，傑作也。（見《廣東

文物》上冊頁三〇影印。）另得字二頁（在《明人書畫冊》，統見《白沙子研究》）。曩在粵垣，嘗見其行書買地契字軸，訂讓議成，即付與金元券，不料以券價突降乃退回，卒不成交，不能不信「書畫緣」也。

李孔修、字子長，號抱真子，順德大良人。居廣州。工詩能書，尤善繪事。惟高傲倔強，赴考不登，混跡閭閻，甘為魚販。張詡識之，薦於其師白沙先生，遂從遊江門。先生亟稱之，贈詩多首，名由此著。得師門無欲之旨，深造自得，廉潔自持，寄情詩畫。素家貧，未嘗戚戚。詩學不履前人，自為戶牖。有句云：「月明海上開樽酒。花影船頭落釣蓑。」空靈徵妙，溢於楮上。又詠〈龍眼〉詩云：「封皮釀蜜水晶寒。入口生香露未乾。本與荔支同一味。當時何不進長安。」允稱佳什，無亦「夫子自道」生平失意之心境乎？其最著者為「貧居百詠詩」，大有樂天知命故不憂貧之君子風度。其第一首表出全詩大旨，不啻自道孔顏之真樂也。其辭曰：「自述貧居百詠詩。衷情端不諱人知。陰陽消息無非日。窮富循環有時。但把行藏安義命。莫將得失論男兒。揮毫吟詠人休笑。措語何須富麗詞」（見學鵬刊行《廣東文獻》之《李抱真集》）。子長畫名尤著。擅山水翎毛，傳世真品不多見，價值甚昂，價鼎充斥市上。白沙先生嘗為其山水畫題七絕二首（略）。年九十卒。神宗萬曆二十三年乙未（一五九五）入祀「鄉賢祠」。（參考阮《通志》〈列傳〉七、汪著《畫徵

略》。）曾見高劍父先生珍藏其〈秋江群雁圖〉盈丈大軸，至為出色，幾成碩果矣。（漫

漶處經填補。影本載《廣東文物》上冊頁六五。）余藏有〈文簫彩鳳〉一幀，題款「抱真

子」，並有「子祥」印。但經名家鑑定，實為清同治間順德名畫家蘇仁山託名之作，其畫法

筆墨與題款書法與蘇氏同。殆非出於牟利動機，實仁山一種遊戲筆墨耳。其書法畫法固高出

李氏之上也。余視此為象徵李氏作品，亦過屠門大嚼，稍償求之不得之欲望焉已。（看拙著

《畫壇怪傑蘇仁山》頁五七、五八、附圖）

（圖見《白沙子研究》）

陳瑞、字德貞（或作「徵」），新會人。性豪邁不羈，善寫雲煙山水，又善畫松，成化

中馳名藝圃。至京師，授直仁智殿錦衣衛鎮撫。漫筆為〈希夷騎驢圖〉益精絕。後，師事白

沙先生，力於學，尊師重道。嘗於逆旅樓中客有議白沙之學者，力辯之。大呼墜樓，折肱。

其篤信如此。（阮《通志》〈列傳〉七，注《畫徵略》。）當時，陳瑞之寫驢，至與馬遠、

林良等齊名（見上文）可見其享譽藉甚。惟其作品流傳甚鮮，余所藏山水立軸，蓋罕見者。

教諭江西浮梁。（阮：《通志》〈列傳〉七，阮榕齡：〈白沙門人考〉。）

鄧翹、字孟材，號釣臺歸客，順德龍江人，亦白沙先生弟子。善墨竹。武宗正德歲貢，

翹畫、今亦罕

見。拙藏《明人書畫冊》內有其書畫各二頁，殊難得之品也。（見《白沙子研究》）

趙善鳴、字元默、順德人，同在白沙門下。弘治十四年辛酉舉人，仕至南京戶部員外郎，雲南曲靖知府。性豪舉，博學工詩，善真草書，為世珍寶，稱舟山先生。著《朱鳥洞集》。（見阮榕齡：「白沙門人考」，及阮：《通志》卷二七四〈列傳〉七。）余得其法書二頁在《明人書畫冊》，（見《白沙子研究》。）（另有趙善和書法一頁在同冊。未知是否善鳴兄弟輩，待考。）

王漸逵，字用儀，一字伯鴻，番禺人。孝宗弘治十一年戊午生（一四九八）。自幼力學苦志，從學湛甘泉，固白沙子門下再傳弟子也。年十九，領武宗正德十一年丙子鄉薦。十二年丁丑，登進士第，授荊州主事。三載告侍養。家居三十餘年，以理學家名於時，稱「青蘿先生」。何古林（維柏）諸老咸推重之。（按：何亦理學名家，私淑白沙先生，有詩文傳世。看拙著《白沙子研究》第十一章頁三四七—四九。惜未得見其遺墨。）世宗嘉靖三十七年己未卒（一五五八），年六十一。著有《青蘿文集》、《嶺南耆舊傳》等。（參考阮《通志》〈列傳〉十一。）余得其法書三頁（在《明人書畫冊》）。

## （六）海忠介公

海瑞、字汝賢，一字國開，瓊山人。生於武宗正德九年甲戌（一五一四）。原籍番禺，讀書禺山之麓。生平為學，以剛為主，因自號剛峰。晚年，又好禪學、顏其書齋曰「維摩庵」。嘉靖二十八年己酉（一五四九）舉鄉試後，入都上平黎策。出任南平教諭，尋遷淳安知縣，以清廉正直聞。擢戶部主事，以疏諫世宗下獄。穆宗立，復故官，累擢尚寶丞調大理。隆慶三年，召為南京僉都御史，改南京吏部右侍郎，遷南京右都御史。萬曆十三年丁亥卒（一五八七），年七十四。諡忠介。遺著：《備忘集》、《淳安政事稿》。（參考院《通志》〈列傳〉三十五。）綜其一生，剛正清廉，為官常與權貴奸佞鬥爭，且以直言敢諫，名著天下後世。（按：通俗小說「大紅袍」舖張其人其事，云其十奏嚴嵩。）是粵獻翹楚也。墨跡傳世者甚罕。吳縣潘世璜藏有其所寫山水扇面一幀（注《畫徵略》引潘著：《須靜齋煙雲過眼錄》），則知其亦能畫，不過尤鮮見耳。

余所得忠介公手書《金剛經》一冊共二十四頁。末署「維摩庵寫」。下一行有方形水印二、白文「海瑞之印」，朱文「剛鋒」前七頁七十行為吳榮光補書。冊內並有忠介公所繪之設色蘭花一頁，有羅天池、吳榮光題識。冊末並有羅氏印，或前曾為其原藏，後歸吳氏，轉

讓與潘氏者。後有翁方綱（覃溪）、及何紹基（子貞）記。吳氏云：「道光甲申四年（一八二四）八月十有七日後學榮光以南唐壽春石本，補錄前七十行敬識。」羅氏題曰：「道光丙申（十六年、一八三六）冬至日後學羅天池齋沐敬觀」，復題跋畫上云：「前見此經原是長卷，為吳中丞（榮光）所藏。潘德畬（仕誠）得之，改裝為冊，致將蘭花割裂，另作一翻，其初實相連也。此蘭亦海忠介公真跡。道光丁未十七年九月三十日天池敬記於寂悝齋。」

翁方綱題長跋於卷末云：「右海忠介公書金剛經，萬曆十一年是其撫吳歸後里居時書，年七十矣。字勢亦清介拔俗，世所罕傳。雖前有闕文，無傷於法寶也。世間忠孝即仙佛，無二事也。此卷今得歸於荷屋齋中，日有香雲護之。嘉慶二十一年秋七月，方綱正在每晨盥手寫此經時，適前一日有持董文敏書此經求題者。今又得見海忠介公書此卷。歡喜讚誦，不可思議。豈惟翰墨之緣而已？廿有三日、八十四叟方綱敬識。」

何紹基復記云：「忠介以直節伏一世。其書法乃爾靜逸，具諸妙相，是一奇也。東坡書金剛經，臨江右本、蘇齋為補其缺而覆刻之。蘇齋墨跡為基所藏。此前七十行為石雲丈人補書。它日勒石、亦兩美之合已。道州何紹基記。」

此品原藏者為吳榮光，後歸諸海山館潘仕誠（德畬）。大戰時，鄭洪年（韶覺）得之。曾在香港「廣東文物展覽會」陳列，當行出色。最後，由故友黃般若君之介，歸之寒園。黃君為丹青妙手，精於鑑別，研究廣東書畫凡數十年。全省各家名作及藏者，幾一一可數。

嘗評忠介公遺跡云：「海氏的書法，一如其人，但存世很少。前此『廣東文物展覽會』有三幅，但沒有一幅是真跡」（見若波：〈海瑞的墨跡〉載《藝林叢錄第三編》頁九九——即黃君之文）。此篇未論及斯冊，但余曾與其細心研究；結論：其為真跡無疑。首因，大凡偽造書畫者之心理動機，無非牟利，總是少寫少績，免露破綻。假如此為贗鼎，則寫此長卷，兼畫蘭花，並冒署其款（室名），假造石印，經之營之，煞費心力，動機果何在焉，既不易出售，自無大利可圖。其次，在昔迷信時代，宗仰佛教者甚眾，士庶一體，尊重佛經，特別是《金剛經》，咸奉為神聖莊嚴之至寶，莫敢稍稍藝瀆；凡鈔寫經文者，輒先行齋戒沐浴，淨身清心，焚香（檀香）獨處，恭敬虔誠以從事焉。有此習俗及宗教心理背景，縱有貪利作偽之徒，斷乎不敢冒名偽造以犯此瀰天大罪孽，庶免落十八層地獄而不得超生。復次，原鑑藏者與題識者，均金石書畫之權威，尤足為斷定此為真品之保證。蓋潘氏昔為粵東特別著名大藏家，珍藏金石、典藉、書畫最豐，食客甚眾，凡有所得均經名家鑑定。題跋者吳、羅兩氏，亦吾粵書畫名家，鑑別最精，所題能道出此冊歷史，自可置信。至翁、何兩氏更為譽滿全國之金石家。得其品題如此，益增此冊聲價矣。至近人之鑑評者，有麥華三君曰：「其學（忠介公）以剛為主，書法亦然，純以骨勝。筆力卓絕，如見其人……真能使頑夫廉、懦夫有立者也。康有為云：『海剛峰之強項，其筆法奇矯，亦可觀。』然剛峰之書，非特霜氣橫秋己也。其手書《金剛經》小楷，工力精到，直追永興。勁氣內斂，精神外溢。詩品所謂

反虛入渾，積健為雄，公之第一書跡也。」（見《廣東文物》卷八頁六六。）又有菜園病叟（羅元覺）評定此冊云：「海忠介墨蘭附筆，以稀有而稱著。」（見〈續談二樵山人繪事〉，載《藝林叢錄第三編》頁六五）可稱定論。（書畫影片二頁見《廣東文物》卷二頁三二、三三）

## （七）其他名家

在寒園藏品中，尚有其他書畫名家多人之作，惟未能一一考證其生卒年期，僅可略述其行誼。其未得蒐藏而曾觀賞，或只知有作品而未及見者亦附錄焉。於以見明中葉至晚年、吾粵文化昌盛之佳象也。

黃（鍾）芳，字仲實，先崖州人，改籍瓊山。本姓鍾，以少育於外親，因姓黃，後奏復焉。孝宗弘治十四年辛酉（一五〇一）舉人。武宗正德三年戊辰，登進士一甲第二名，選翰林院庶吉士，授編修。以忤時左遷安徽、福建推官、同知。累升浙江提學副使、廣西右參政。以討叛苗立軍功，升江西右布政使。後擢南京兵部、戶部右侍郎。致仕後，家居十餘年，惟以書史自遣，名其居曰「對齋」，取「對越上帝」之義。世宗嘉靖二十三年甲辰（一五四四）卒。贈右都御史。為人性簡重，寡嗜慾。為學博極而精，貫通群籍，然皆取衷於孔

孟正論，為嶺海鉅儒。所著有經學、史學多種；及詩文集二十卷。（阮《通志》〈列傳〉三十四，引《獻徵錄》。）余所得者為「可泉序」四頁，另題跋四頁，仍署「黃芳」，合裝一冊。

李以龍、字伯潛，號見所，新會人，性至孝。世宗嘉靖三十五年戊午（一五五八）舉人。家居奉母，絕跡公車，不樂仕進。與弟以麟（字應叔，工書善畫）潛心理學。生平服膺薛敬軒（瑄）、陳白沙兩先生之學。嘗合諸賢語錄，編次《省心錄》。其學，以居敬主靜為本。年九十一而卒。所著有《寒窗感寓集》、《進學書》、《師說》行世。崇祀鄉賢祠。御史王命璿旌其門曰「程朱正派」。（阮《通志》〈列傳〉十四、引舊《縣志》。）余偶得其行書軸一，為歷年絕無僅見之作，視為藏品之一寶。

張譽、字仲實，號莪石，南海人，曲江文獻公（九齡）之裔也。能詩、善畫、工山水、人物、花鳥、草蟲、白描出李龍眠之右。筆墨精妙，種種過人。（上見阮《通志》卷三二六，〈列傳〉五十九，據《圖繪寶鑑》。）惜其人家世、事蹟、生卒年期、均未詳。書畫遺跡亦罕見。余曾偶得其畫像及題字（有跋）各四頁。人物以鐵線筆出之，得龍眠水墨白描法之祕，可寶也。

黎民表，字惟敬，號瑤石，從化人。世宗嘉靖十三年甲午舉人（一五三四），選內閣中書舍人。累官河南布政使參議，尋致仕。性恬夷，好讀書，與弟友唱和為文，自成一家。居內閣時，三朝掌故，凡有大製作，皆出其手。生平澹泊自甘，貧約如寒士。嘗纂修廣東從化、羅浮、諸志，著有《瑤石山人稿》等。隸書、行草、俱入妙品，為大儒黃佐（泰泉）弟子，以詩名擅嶺海，尤善畫。與歐大任、梁有譽等稱南園後五子。生卒年未詳。（參考汪《畫徵略》，博引諸籍。）余藏有字卷一（內有今釋法書合裱。）其畫則尚未得見也。「書法筆力圓勁，而法度謹嚴，蓋一純粹學者之書也。」其劈窠大字尤奇偉。」

（麥華三文）

區亦軫、字克今，南海人。善丹青。神宗萬曆間，重修廣州「光孝寺」六祖髮塔菩提壇，為之繪圖刻石。（汪《畫徵略》卷一。）生卒年未詳。余得其金扇面一。

趙廷璧，字公售，新會人。余得其斗方畫一頁。餘未詳。

鍾曉、字景暘，順德人。弘治舉人，訓導梧州，主「桂林書院」。遷國子監學正。出任南京貴州道監察御史。屢經謫遷，至廣西思恩知府致仕。居官三十餘年，忠直清廉，貧約甚

於寒士。生平謙和，與物無競。年八十五卒。（阮《通志》卷二七六〈列傳〉九。）余得其

法書二頁（載《明人書畫冊》）。

　岑萬、字體一，順德人。神宗嘉靖初，成進士，授戶部主事，著廉聲。浮沉宦海多年，累升河南右布政使，以年老致仕，年方五十六歲。解組歸粵，至七十三歲而終。（阮《通志》卷二七九，〈列傳〉十二）余得其法書二頁（在《明人書畫冊》）。

　朱完、字季美，又號白岳山人。生於世宗嘉靖八年（一五二九）。南海諸生，負文名。能詩、工篆隸，深於《說文》之學。復善丹青，尤以墨竹擅長。儲金石、法書、名畫，甚富。父執黎民表等皆折年輩下交之。神宗萬曆四十五年（一六一七）卒，年八十九。余嘗在香港葉恭綽處得見其大中堂一幀。方議相讓，未成而葉已入大陸矣，頗有「交臂失之」之憾。（《廣東文物》卷二有朱氏墨竹攝影。）

　黃佐、字才伯、號泰泉，香山人。武宗正德五年庚午（一五一〇）鄉薦第一，深潛理學。十五年庚辰，登進士。明年，世宗即位，始廷試，授翰林院編修。嘗謁王守仁，與論「知行合一」之旨，數相辯難，守仁稱其直諒。出任江西僉事，旋改督廣西學校，教化大

興，偁僮感悅。以母疾，棄官歸粵。家居九年，遠近學者從遊甚眾。後應召復出，位至南京國子監祭酒。丁母憂，歸里盧墓。服闋，起少詹事。後罷官歸。其學、以程朱為宗，惟理氣之說，獨持一論。教人以傳約為宗旨，與王守仁學說不能相合也。生平操履端謹，模範嚴整，居無惰容，燕無媟語，處世裕如，生活節儉。細譯經文，至夜方休。年七十七卒。後贈禮部侍郎，諡文裕。遺著甚多，學者稱「泰泉先生」，為南宋而後程朱學派之南天一柱，固有別於白沙、甘泉之江門學派也。（上參考院《通志》卷二七八《列傳》十一。）余嘗於世誼黃子靜兄家得觀其進墨一冊，大飽眼福。今歸其後入黃秉章會計師。其學與其書均「由廣大而盡精微」。書法「既剛健，復溫文」，宜乎麥華三稱讚不已。（見前引文）

二，頁三三，有黃氏行書卷。）

（《廣東文物》卷二頁三三三刊有行書卷）

除上錄者外，明中葉粵中以書畫名者尚有以下諸人較著。其作品余均無所得，僅彙述其生平於後，以誌未得償之欲焉。與白沙先生同時者尚有，官能、香山人、與林良抗衡。鍾曉學、字雪舫，順德人，曾任太平府知府。又有霍韜、字渭崖，南海人。憲宗成化二十三年丁未（一四八七）舉人。武宗正德九年會試第一。世宗嘉靖七年，拜禮部尚書。十九年（一五四〇）卒，年五十四，諡文敏。能作墨筆山水。黃淳、字叔化，號鳴谷，新會人。神宗萬

曆八年（一五八〇）進士。官寧海知縣。工山水，卒年八十五。張萱、字孟奇，號九岳，別號西園，博羅人。神宗萬曆十年（一五八二）舉人。仕至平越知府。詩書畫均工。卒年八十四，崇祀鄉賢。順德梁元柱，字仲玉，又字森琅。天啟翰林，改御史，掌陝西道。以峻忤魏閹削籍，正直名聞天下。卒年四十八，祀鄉賢。（上見汪《畫徵略》卷一、二）其他諸家弗及。

# 五、晚明及遺民

自神宗萬曆（一五七三—一六一九）以後，歷光宗泰昌（一六二〇）熹宗天啟（一六二一—一六一七）、以迄思宗崇禎（一六二八—一六四四）、四朝七十年間，是為晚明。廣東文化已達到成熟期。其間，文、詩、書、畫傑出之才，不可勝舉。其卓卓者，足與中原之士並駕齊驅。甲申、思宗殉國而後，南明繼興。嶺南忠臣烈士輩出，保種衛國之努力與犧牲，永垂青史。其中之表表者多為文人，遺跡彰彰可睹。迨大勢既去，國祚不永，忠義之輩，辨夷夏之防，抱禾黍之痛，誓不降清。或則隱居山林，或則託跡釋道。其間，文人雅士、書畫名家尤多，輒以筆墨詩文或丹青妙術，表現民族精神，稍抒亡國之痛，遺跡尤多。是故東莞陳伯陶（子礪、九龍真逸）嘗有《勝朝粵東遺民錄》之作，皆記此輩及忠義節烈之士之實錄

也。本節凡生於晚明而入滿清以後不登科舉、不入仕途者均列為明遺民。其作品與有明一貫相傳，尤其浩然忠貞之正氣、民族精神、亟待發揚、更得吾人之崇敬，非徒以其書畫之足供欣賞已也。近人傅抱石教授嘗有《明末民族藝人傳》之編撰，所錄明遺民之畫人，總數四十六。細味其書命名可知其宗旨所在。猶惜內容只以畫家為限而未及書家，更可惜吾粵民族畫家僅張鐵橋穆一人與焉。本節亦以為明遺民之民族書畫家傳千古不朽之盛名為宗旨，盡以個人所得及所知，一一表出。其未備者，則有待知者及後人之補充矣。

## （一）忠臣義士

陳子壯、字集生，號秋濤，南海人。神宗萬曆二十四年（一五九六）生。會試探花及第。熹宗天啟初年，奉使祭南海神，旋以忤魏宗賢及誹謗罪削籍。思宗崇禎初復起，累遷禮部侍郎。復以直言下獄、坐謫徒歸。在廣州修南園，結詩社，有南園十二子之稱。甲申國變，力佐福王、唐王、圖匡復。清順治三年，永曆帝立，授東閣大學士兼兵部尚書，督四省軍務。翌年（永曆元年丁亥─一六四七），與陳邦彥、張家玉、王興、賴其肖等，先後起兵共攻廣州，不克。子壯走高明。九月，城陷被執，殉國廣州，年五十二（一六四七）。永曆帝贈太師、上柱國、中極殿大學士、吏兵二部尚書、番禺侯（或云「忠烈侯」）諡文忠。遺著：《經濟言》、《南宮集》、《禮部存稿》、《練要堂詩稿》等。其後，清諡忠簡。後

人，以子壯、邦彥、家玉，合稱「嶺表三忠」。子壯遺妾張玉喬為廣東提督李成棟所虜。順治五年，以死激勸李反正，獻全粵歸明。（阮《通志》〈列傳〉十七，李健兒：「陳子壯年譜」，載《廣東文物》卷七。參看拙著「南明民族女英雄張玉喬考證」載臺灣《大陸雜誌》，四一卷六期，民五九、九、卅。年前，余曾以其忠烈偉蹟編成《萬世流芳張玉喬》歷史粵劇，由香港名伶演出。）余得文忠公行書字軸一，行書金扇面一，另七言聯（木刻雙鈎本）一副，足資景仰及欣賞。《廣東文物》卷二頁三四、三五，載有影印作品。（參考陳荊鴻：〈嶺表三忠：陳子壯盡忠〉、臺灣《廣東文獻季刊》三期。）麥華三謂「公精於書法，四十以前用毛筆，學米董。體勢飛舞，用筆矯捷，時有險絕之筆，而能收斂得住。四十而後學晉唐。銀鈎鐵畫、直追右軍」。此研究文忠公書法之最佳的介紹語也。（同前書頁六）。

陳邦彥、字會汾，號嚴野，順德諸生。少以文行負重名，及門士歲數百人。性剛正果毅，慷慨喜任事，重氣節，富有民族思想。滿清竊國，力佐南明諸帝復興大業，興師討伐。順治四年，與陳子壯、張家玉、黃公輔、王興等約，分道合攻廣州。戰敗奔清遠，卒被執，殉國於廣州，年四十五。所著有《雪聲堂集》。永曆帝贈兵部尚書，擬諡忠愍（賜諡詔未及下）。蔭子恭允錦衣指揮；清諡忠烈。（參考阮《通志》卷二八〈列傳〉十八，屈翁山：《四朝成仁錄》，顏虛心：〈明史陳邦彥傳之旁證〉（載《廣東五〈列傳〉十八，屈翁山：《四朝成仁錄》，顏虛心：〈明史陳邦彥傳之旁證〉（載《廣東

文物》中卅卷七），陳荊鴻〈嶺南三忠：陳邦彥書生起義〉，《廣東文獻季刊》二期。）余歷年蒐求陳嚴野公遺墨而無所得。曩在廣州得見其行書四屏，署「陳邦彥」，或謂係浙江另一同姓名者墨跡，未能斷定。細視款下二水印，則隱約現「邦彥」「嚴野」朱白文。惜議價未成已為他人先得。後又偶得公手書祠堂木刻長聯樊鈎本，交故友黃般若裝池。粵垣易職，未及攜出，不勝惋惜。幸早年曾得其家祠在廣東淪陷於日軍時流出之大幅真容，保存至今，稍慰尊崇忠貞節烈的民族大英雄之忱。

按：張文烈公家玉遺墨（據汪《畫徵略》，亦能寫蘭竹）未得有亦未曾見。茲略。其忠烈事蹟見麥少麟：「民族英雄張家玉」，載《廣東文物》卷七。又見陳荊鴻〈嶺南三忠：張家玉鄉土抗戰〉，載《廣東文獻》四期。《廣東文物》卷二頁四三刊有家玉、家珍兄弟墨跡各一。

陳恭允，字元孝，號獨漉，順德人。父邦彥殉節時，年纔十餘。比長，以詩名。所作清迥拔俗，得唐人三昧。亦工書，傳世無多，尤擅隸書、法曹全而參以夏承之飛舞，下筆矯勁而渾厚，表現個性，洵難能者。一生秉忠節之志，隱居不仕，自稱羅浮布衣。著有《獨漉堂稿》（阮《通志》卷二八六〈列傳〉十九）。其詩多愛國家、愛民族思想之句，悲壯淒涼，感人肺腑。余得其「十放詩」長卷及大幅真容（家祠流出，有族孫，陳荊鴻教授題識）。另

有為何逢泰梅花冊題字，均所寶也。

屈大均、字介子，又字翁山，番禺人。生於崇禎三年（一六三○）。少從陳邦彥遊。年十六，補南海學生員。南明永曆初，嘗赴肇慶行在上中興六大典。會父疾歿，削髮為僧，師事函昰，名今種，字一靈。旋遨遊吳越，到處說法，年不過三十耳。數年後，返於儒，北遊秦隴。及吳三桂稱兵，往來楚粵軍中，料其必敗，卒返粵奉母。年六十七而卒。時，清康熙三十五年也（一六九六）。生平好研易理，工詩善書。最擅行草，由東坡上追右軍。善用健毫，清剛樸茂，適如其人。李蟠之《嶺南書風》謂其「書法鍾張，隸法夏承」，其隸書亦造詣甚深者。為文，則學博詞沛。著有《九歌草堂集》、《寅卯軍中集》、《廣東新語》，《道援堂集》、《易外》、《四書補註》、《廣東文選》諸書。其《四朝成仁錄》（《廣東叢書》複印）為廣東文獻之光采，表彰南明死節諸烈，尤有裨於世教，足稱傳世之作。（參考汪《畫徵略》及其他）。余得有其字軸一。（《廣東文物》卷二頁四五、四六、刊有其書法二。）

何絳，字不偕，號孟門，順德布衣。好讀書，溝通群籍。國亡後，乃自放廢，徜徉羅浮、西樵山中，與高人雅士賦詩贈答。嘗與陳恭允作汗漫遊。父歿，居家侍母。性、英爽慷

慨，能任難事，所至皆為人扶持患難。晚年，與兄衛、恭尹、梁璉等隱居北田，稱「北田五子」。所為詩，淡逸幽遠。工書，得二王正派。著有《皇明紀略》，《不去廬稿》。（見陳伯陶：《勝朝粵東遺民錄》卷二。《廣東文物》卷二頁四四刊出墨跡。）余得其題字二頁（在何逢泰冊）。書法瘦硬通神，表現骨格。

鄺露（原名瑞露），見「膚公雅奏」卷），字湛若，號海雪，南海人。穆宗隆慶五年辛未（一五七一）進士。生時不啖母乳，憨山禪師稱為「天上玉麒麟」，乃以露水調米汁饋之。五歲能作詩。十三歲游洋。慕墳典，左氏、莊騷、古文、不沾沾舉子業。古詩宗漢魏。近體法盛唐。書法各體皆工。篆隸仿先秦。行草仿王張。隸師夏丞，楷師顏柳。草仿懷素。書法、筆勢縱橫活潑，姿態雄邁不羈，矯若遊龍，神氣活現。其為人、舉動風致，負才不羈。好恢諧大言，汪洋自恣。嘗遊廣西山洞間，為執兵符之傜族女酋長雲䯄（音妥）娘書記。後著《赤雅》一書，蓋紀傜山所見山川、風土、歌舞、戰陣之製者。其後復遨遊北方，傾蓋當世。家藏唐高祖武德年製之「綠綺臺琴」。清順治五年戊子（一六四八），在粵肇慶輔永曆帝，擢中書舍人。七年庚寅，奉使還廣州。清師入粵，與諸將戮力死守凡十閱月。城陷不食。幅巾抱琴將出，清騎以白刃擬之。則笑曰：「此何物？可戲？」騎亦失笑。除還所居「海雪堂」，卒被執殉國。子鴻、字劇孟，有才、能詩及技擊。先於丙戌三年，率北山義

旅力抗清軍於北郊，死之。（節錄阮《通志》《列傳》十八。《廣東文物》卷二頁三六——三八刊其遺墨。）余得楷書立軸一，書法出顏魯公及褚河南。其最難能可貴者則每有直筆，上削下尖，中部獨肥潤藏勁氣。常以此幅字體及署款與其手書初版之《赤雅》刻本一一互校，筆跡字體全相同，尤其所署「露」字之下右角「各」字之斜角一式無二，足證為真品。麥華三評此幅云「渾厚樸茂，饒有鍾元常筆意。其為真跡無疑。」（同上書頁六八），有崔永安（磐石、廣州漢軍，出身翰苑，光緒間仕至直隸總督）、陳夔龍（筱石，貴州人，光緒進士，仕至直隸總督）及葉恭綽題跋。余昔年在粵，嘗以露事蹟編為歷史粵劇，名《天上玉麒麟》，交由名伶演出。亦表揚粵東文獻之事也。（參考鄺光寧：《海雪堂文獻集》民國六十年香港出版。）

黎遂球，字美周，番禺人。五、六歲，能讀書。九歲，能文。工詩及古文辭，下筆輒奇警縱橫。熹宗天啟七年丁卯（一六二七）舉人。十三年，北上過揚州。影園雅集，與諸人賦黃牡丹詩，得第一，因有「牡丹狀元」之稱。遊跡遍南北。粵饑，籌畫振法存活甚眾。崇禎十七年甲申國變，痛哭誓死謀勤王。隆武帝登極福州，徵拜參軍，授兵部職方司主事。監督粵兵援贛州。治戰艦千餘艘，身冒矢石督戰，凡數閱月。贛城陷，與弟遂琪同殉國，年四十五。永曆帝贈太僕寺卿，旋加兵部尚書，謚忠愍。著有《蓮鬚閣詩文集》等百餘卷。工畫山

水林木，蒼老明秀。清謚烈愍，入祀鄉賢祠。（參考注《畫徵略》，阮《通志》〈列傳〉十八。《廣東文物》卷二頁六三刊其山水二頁。）余得其字蹟一，仍以未得其畫蹟為憾也。書法由東坡上追鍾王，筆力矯健，而多橫勢，殺字甚安。

按：黎遂球抗清戰死，忠烈殉國，見諸史籍（看上文）誠為確鑿不磨之事實。然阮《通志》卷三二八〈列傳〉六一、於「函昰後附按語，謂黎嘗師事廬山空隱和尚，法名「函美，字於斯」。此大概是天啟間遨遊南北時事。後歸粵，遭亡國之痛，乃奮身赴難，終與弟先後同戰死。〈列傳〉六一並錄其任隆武帝兵部「職方司主事」官銜，恐時日倒置，致誤導矣。

合辨正。

張穆、字穆之，號鐵橋，東莞人。生於神宗萬曆三十五年丁未（一六〇七）。善詩，尤工畫馬，類韓幹。畫山水有生氣，亦擅畫鷹及蘭竹。身長三尺，而自少倜儻任俠，富於民族思想。崇禎甲申，北京陷後，聞唐王立。亟入閩。與張家玉奉詔募兵惠潮，回里不復出。以吟詩繪畫終其身。殁於清康熙二十五年（一六八六），年八十。遺著有《鐵橋山人稿》。（參考阮《通志》卷三二六〈列傳〉五十九，及注《畫徵略》卷二。）據故老傳聞，穆蓄有活馬，畫皆寫生之作，由實地觀察馬之形體、生活、動作與各種姿態而成，故不僅為寫實之畫，且能充分表現每馬之個性，於是自成一格，為人所莫及者。一時求之者眾，

乃自訂奇異的畫潤：凡畫馬銀十兩，每馬一足加十兩，以是類推，足備藝壇佳話也。余蒐得其作品頗多〈滾塵圖〉長卷一，馬立軸三，鷹立軸四，花鳥扇面（木刻本）一，另有題跋在何逢泰梅花冊。都十品。（曾以馬一頁寄贈美國三藩市余親家李昌耀牙醫博士伉儷，甚得彼邦中外人士之欣賞。）書法南宮，筆勢險絕，件畫倚斜，而精神活躍，蓋天才與學力之表現也。

高儼、字望公，新會人，約生於神宗四十四年（一六一六）。博學，工詩、草書、稱三絕，又善文章。晚年畫益精，能於月下作畫，視畫時尤工。其畫學吸收元明名家所長，而下筆則儘量發揮自己的個性，對自然有自己的體會，故所作具有自己的面目，非徒仿古也。明亡後，與陳子壯、王邦畿、陳恭尹、張穆輩遊。尚藩入粵，屢辟不就。著有《獨善堂集》。清康熙二十六年卒（一六八七），年七十有二。傳聞：望公所作山水、遠山巔每染赭紅色，每畫蘭必露根而下無土，意謂國土淪亡以示未忘朱明。是足比擬有宋遺民鄭所南（思肖）每畫蘭必露根而下無土，意謂國土淪亡也。禾黍之痛深矣。余得其山水長卷一、山水立軸二、山水大軸一、山水扇面一，題字一頁（在何逢泰梅花冊）共六品。其山水（絹本）一幀、作於崇禎二年己巳（一六二八）。遠山近樹，茅亭木橋，意境甚佳趣，筆墨簡淡蒼勁，不愧丹青能手。畫雖殘舊，而屬真品無疑。曾見高劍父先生藏有大幅山水，高逾丈，為罕見之精品，惜足慰仰望之忱，兼為研究之資。

已流出國外矣。其書則法南宮，多用折筆，得其揮霍之筆勢，變成行處皆留，飛舞超逸，如其氣節然。總尤其忠義之氣凜然，加以學養豐優，作品雅逸冠一時。誠不愧三絕之譽。

彭睿壦，字公吹，號竹本，順德人。父曜，奉永曆帝命往諭唐王聿鐼──紹武帝──於廣州被殺。明亡後，睿壦隱居不仕，自稱「龍江村獠」，常寄跡僧寮野屋，人少識者。文品並高，工草書，筋節皆清勁，殆脫胎於懷素，於狂放之中用折筆蓄勢，留餘不盡，得一波三折之妙。世傳為「竹本派」。又以書法入畫，工蘭竹、樹、石。其寫竹則以草法持之。（參考汪《畫徵略》及麥華三文，見《廣東文物》卷八頁六九）（按：「壦」、古「壏」字，土製樂器，以口吹之，故其字曰「公吹」。或作「瓐」、「勳」皆誤，汪著為合。）余得其字軸一，字冊一，詩冊十九頁，足慰敬仰義士之忱。

薛始亨、字剛生，號劍公，順德龍江人。生於神宗萬曆四十五年丁巳（一六一七），府學生。少從陳邦彥學。工古詩、古文辭。初居羊城，與鄺露比隣。清順治三年丙戌粵變後，乃返龍江，杜門二十年。晚善老莊，更潛心內典。嘗遇異人授以劍術，蓄一古劍，甚祕寶之，因又號劍道人。遯跡西樵羅浮，亦號二樵山人。嘗為陳邦彥作傳，以授其子恭允。乘醉間作竹石，有奇氣，然不肯為人作。著有《南枝堂詩稿》、《蒯緱館文稿》。康熙二十五年

丙寅卒（一六八六），年八十。（汪《畫徵略》卷二）。余所藏其竹石十二頁，勁秀絕塵，

清超拔俗。卷首行書「幽貞」二字，款署甘蔗生今釋，跋尾陳獨漉（恭尹）隸書，皆極精。

原藏者汪兆鏞謂：「著墨無多，高瘦奇逸」。又云：「三賢星聚，嶺海瑰寶也。」再云：

「三賢手跡如新，洵希世之寶。」經此品題，成為廣東文獻珍品。馬武仲後得之，時人補題

跋者有黃節、孝藏、陳洵、冒廣生、林志鈞諸名士。抗戰時，歸寒園。聞另有一冊與此略同

者，友人屈志仁嘗見之，即辨為贋鼎。（《廣東文物》卷二頁，二八有其詩翰）

　薛起蛟，字牢山，始亨弟，補邑諸生。與兄並有文名。舉明經。淡祿仕，務為有用之

學，嘗修邑志及新會志。年九十八卒。（阮《通志》〈列傳〉十九）余得其字軸一，猶具明

人書法本色。

　薛伯蒲，號連江老樵，順德龍江人，當為始亨、起蛟族人，餘未詳。生於思宗崇禎十六

年癸未（一六四三）。卒於清康熙五十六年丁酉，（一七一七），年七十五歲（見張君實藏

墨跡卷。）余得其字軸一，作風與起蛟相似。

　王應華、字崇閣，號園長，東莞人。神宗萬曆四十六年戊午（一六一八）舉人。思宗崇

禎元年戊辰進士。官工部主事，調禮部，歷員外、郎中。出為紹寧道副使，視學浙江，擢福建按察使，禮部侍郎。甲申國變後，歸粵，輔紹武帝。拜東閣大學士。廣州陷，趨肇慶佐永曆帝。二年，補光祿寺卿。帝入桂後，與釋函昰同禮道獨，法名函諸。善寫蘭竹木石。未幾卒。（汪《畫徵略》）余得其大字軸一，書法南宮，多用折筆，於雄肆之中極抑揚頓挫之致。

趙焞夫，字裕子，或稱意子，番禺人。少以詩名，工畫花卉，尤擅牡丹，清超絕裕（汪：《畫徵略》）。前聞李履庵（洗）言，裕子畫學，得自工於墨竹之江南畫家趙備（字湘南）云。余得其牡丹立軸一。裕子以飽學之士，遭逢離亂，乃肥遯自甘，品格與藝術，得享清高之譽。其在廣東文獻上不朽之作，厥為「袁崇煥督遼餞別圖」。袁督師、名崇煥，字元素，別號自如，原籍東莞水南，後隨祖父遷居廣西平南，旋入藤縣縣學，進士題名碑又作梧州藤縣籍，故實有三重籍貫也。（據阮《通志》《列傳》十七，及黃華表考證。）神宗萬曆三十四年丙午（一六〇六）鄉薦。四十七年己未進士。出任知縣，後擢兵部職方主事。熹宗天啟初，單騎出關外探視清兵進犯形勢。以勇敢知兵，擢僉事，監關外軍，駐守山海關，立功寧遠、錦州，時已升右參政矣。天啟六年春，以卻敵功擢右僉都御史，旋任新設之遼東巡撫，敘功加兵部右侍郎。七年，清兵寇朝鮮，明庭盡以關內外兵事屬崇煥。及清陷朝

簡又文談藝錄　070

鮮、旋攻寧遠、錦州，督諸將力禦之。以盛暑退兵，乃以寧、錦，大捷聞於時。大瑽魏忠賢

夙忌之，至是嗾其黨論其不救錦州為暮氣。及敘功，文武賜蔭增秩者數百

人，而崇煥只晉尚書一秩。未幾，熹宗崩，思宗繼位，忠賢伏誅，起用崇煥。崇禎元年四月

（一六二八），命以兵部尚書兼右副都御史，督師薊遼，兼督登萊天津軍務。七月後入都。

（上見阮《通志》。）此圖蓋於由粤北上前，諸名士為其祖餞而作者，趙焞夫所繪。三年，

明廷中滿酋反間計，以謀叛罪殊之。自是邊事無人，卒至亡國，是自毀長城也。圖右側大樹

五株，有石山、小亭，坡上佇四人，遠盼江上揚帆，崇煥坐船首。江外山巒起伏，隱隱有雜

樹，筆墨雅潔，誠有文獻價值之史畫也。後裱為長卷。卷首有「膚公雅奏」四字，信出陳子

壯筆，今人多以此四字名斯卷。圖後題詩者有陳子壯、歐必元、區懷年、釋通岸、鄺瑞露

（即鄺露）等十九人。傳至清季，題跋者有王鵬運（半塘）、羅振玉（叔蘊）、倫明（哲

如）及葉恭綽（譽虎）。此卷先後藏者為桂林王鵬運、長汀江叔海、東莞倫明。最後歸葉

氏。抗日勝利後，余初在粤得見之於葉處，欲相讓未成。及遠難海隅，葉與余重提舊事，惜

又未成而葉北去，只悵悵自嘆緣慳而已。聞此卷由某商購去，運回大陸云。（此卷內容題跋

詳看葉公超文，載《廣東文獻》三期。）

伍瑞隆，字國開，又字鐵山，香山小欖人。神宗萬曆十三年乙酉生（一五八五）。熹

宗天啟元年，鄉試舉第一。授化州教諭，修《高州府志》。擢翰林院待詔。累升至河南兵巡道，謝病歸。工詩，善書畫，尤擅寫水墨牡丹，學趙熤夫、造詣在邊鸞、趙中佐之上。寫竹媲美文與可。筆勢時則飄逸蒼勁，時如輕盈妙舞，俱有文人胸襟，清超品格。書用渴隸草篆筆法，骨重神寒，盎然有金石氣。著書有《臨雲集》等十四種。國亡後，自號「鳩艾山人」，隱居山中不歸。康熙七年卒（一六六八），年八十四。故鄉所葬，惟衣冠塚而已。

（見李履庵：〈欖溪畫人小傳〉及〈伍瑞隆評議〉，載《廣東文物》卷八、卷七，參考汪《畫徵略》。）余得其水墨牡丹二幀。

蕭岑（未詳）。字一頁（在《明人書畫冊》）。

孔伯明，南海人，事父母以孝聞。能詩善畫，士女用筆工細，餘未詳。余得〈嬉春圖〉敷色工筆仕女畫卷，無款。經葉恭綽題跋鑑定為孔氏之作。（《廣東文物》卷二有影印孔畫四，足供參考。）據汪著《畫徵略》卷一，初引《南海縣志》，以為元人，云於畫院應試得「畫狀元」。考元無畫院之設，且其遺作有用明金扇面者，其非元人可知。汪氏後人續編《校記》，乃改入明代。另據黃般若言，曾見孔寫中堂大軸，題款原有清初年干者，後為畫儈刮去年於二字——「康熙」或「雍正」）。但黃另在「孔伯明何代人也」篇中未言此件，只

提出同治《廣州府志》言其為「南海疊滘鄉人」，其名列在明萬曆朱完之後。結論云：「孔伯明的仕女，細緻高雅，有仇英的遺風。從繪畫的風格，及其紙墨，從《廣州府志》的列傳去看，都可以決定孔氏是明代的人無疑」。從繪畫的風格，及其紙墨，從《廣州府志》的列傳前言孔畫有清初年干之言可信，則其人當是明末清初的遺民，卒年當在八、九十歲矣。此問題仍未能確定，姑並志此存疑。

## （二）名僧作品

明亡後，一般懷有愛我民族、忠於國家的義士，除隱居泉林、抱節不仕者外，另有文人遁跡空門，免受誅戮，以苟存生息、砥礪氣節者。此輩雖未能身殉國難，不如南明諸烈士之抗敵成仁，而在大局平靖之後，不事虜朝，惟以詩文藝術，稍抒亡國之痛，由此而使民族精神隱約傳播於士林及民間，二百餘年而不絕，是其消極的愛國表現。吾人論史者，當不能持論過苛而厚非之。計清初，吾粵名僧輩出。一時，南雄至廣州諸名剎，無異是愛國士紳之通逃藪也。茲以所得遺墨，彙編於下方。

釋德清，即憨山，字澄印，安徽全椒人。出家南京報恩寺，尋入五臺樓牢山，坐劫逮繫，戍雷陽。居粵五年，始克住錫曹溪。（按：鄺露得「天上玉麒麟」之稱，即其所賜，見

上文。）旋赴吳中、盧山、復住曹溪。熹宗天啟三年癸亥（一六二三）。示寂。（阮《通志》〈列傳〉六十一，引《番禺縣志》。）此為開粵中愛國僧人之先河者。余得字軸一。

釋函昰（即「是」之本字）、號天然，南雄人。原曾氏子，初名起莘。崇禎舉人。尋往盧山參空隱道獨和尚，遂削髮為僧。南歸後，粵變屢起。平南王尚可喜慕其宗風，以禮延之。一見即還山，人服其高峻。歷主丹霞、海幢諸寺。後居樓賢而卒於雷峰，年七十八。天然和尚以盛年孝廉，棄家皈佛，人頗怪之。及時移鼎沸，縉紳遺老，民族志士，有託而逃者多出其門，受其庇護。其徒均以「今」「古」二字為派名。廣東文獻史上允佔一重要地位焉。（參考阮《通志》卷三二八〈列傳〉六一）余得其字軸一，大真像一（畫者名佚）。書法北海，筆勢夭矯，筆力蒼勁，可寶也。（《廣東文物》卷二有其遺墨三件。）

釋今釋，字澹歸。原姓金，名堡，字道隱，浙江仁和人。思宗崇禎進士，歷官御史，臨清太守，以廉能直節著稱。鼎革後，曾佐隆武帝、魯監國，圖復興。後，復至粵，謁永曆帝於肇慶，授禮科給事中。性亢直有鋒氣，不畏強禦，遇事敢言，疏劾大臣，直聲大振。與李成棟義子元胤等相合，有「五虎」之稱。漸與朝臣水火日甚，培擊益烈，而招怨愈深。卒被疏劾下獄，受酷刑，折左腿，尋謫成。康熙二年，卓錫於曲江丹霞山，手創「丹霞寺」，成

為名勝。今釋工書法，能詩，有《偏行堂正續集》行世。為僧二十餘年而終。（參考徐鼐：

《小腆紀傳》卷三二《列傳》二五，阮《通志》卷一○二《山川略》三，及其他。）余幸得

其遺墨頗多，有草書詞軸一，書贈今無中堂一，梅花詩（與黎民表書同裱一卷），壽序冊七

頁。（《廣東文物》卷二有其遺跡）

釋今覞（音顯），字石鑑，新會人。本姓楊，初名大進，字翰序，邑諸生也。夙講王

陽明之學。至清順治十七年庚子（一六六○）削髮為僧。天然和尚授以大法。卒於棲賢寺。

（阮《通志》《列傳》六十）余得其《歸去來辭》楷書橫披，行書二頁，行書詩箋三頁，另

法書七。（《廣東文物》卷二有其墨跡）

釋今盥，天然和尚弟子。順治六年己丑（一六四九）募修廣州光孝寺。畫筆古澹。（汪

《畫徵略》卷十一）余得其山水明金扇面一。

釋今無，字阿字。天然弟子。原番禺萬氏子。年十六，抵雷峰依天然得度。二十二歲，

奉師命出山海關。三年乃歸廣州，住海幢寺。旋復北上，終歸隱海幢。手疏楞嚴輯四分律

藏大全。年四十九卒。（阮《通志》《列傳》六十一）余得其詩翰字冊。書宗北海，得其瘦

硬。善用逆入平出之法，極有姿態，大有李思訓筆意。（麥華三文，同上頁七一）

茅龍書。

釋成鷲，號跡刪（山），別號東樵。後，從平陽字派，改名光鷲，番禺人。生於思宗崇禎十年丁丑（一六三七）。孝廉方國驊次子。原名顓愷，字麟趾，邑諸生也。鼎革後，父歿。別母學佛於鼎湖山「慶雲寺」。時年三十五。晚，棲「大通寺」。一時，名公鉅卿，多與往還，給事鄭際泰盛譽之，名益顯。（按：鄭有字一頁在拙藏《明人書畫冊》，見下文。）工詩文，能畫。著作甚富，其《咸陟堂前後集》最膾炙人口。梵行精嚴，遺範高峻，與貴人遊，道話外公私一無所及。康熙六十一年壬寅（一七二二）卒，年八十有六。（阮《通志》卷三二八〈列傳〉六十一。考汪《畫徵略》卷十一及《疑年錄》以其名為「光鷲」，但《續錄》亦作「成鷲」。）余得其山水一頁，行書一頁，字條二。筆意奔放，頗似

釋深度，字孟容，號白水山人，南海佛山人。賴氏子，原名鏡，遭亂逃禪「萬壽寺」。性澹雅，善山水，筆力遒巡，氣格蒼凝，有沈石田風致，聲噪五羊。詩、清削幽異。字、近仿衡山，遠則長公，時稱三絕。著有《素庵詩鈔》。（汪《畫徵略》，引阮《通志》，〈縣志〉等。《通志》以「深度」「賴鏡」作二人誤。）嘗聞高劍父先生作評語云：「吾粵明代

畫家，山水以白水山人第一。」余得山水扇面一，又得白綾大斗方山水一，原清故宮藏品，昔張谷雛北上得之，與白玉蟾書法等南返（見上文），轉以此品歸余。

釋大汕，字厂翁，又號石廉，別署石蓮，粵垣「長壽寺」僧，南海九江人。思宗崇禎六年癸酉生（一六三三）。與屈翁山（大均）、陳獨漉（恭尹）、梁藥亭（佩蘭）等詩人交，唱和甚多。著有《離六堂集》十二卷，《海外紀事》六卷。又善繪事，曾為陽羨陳其年檢討（維崧）畫小像於梁園。康熙十一年壬子卒（一六七二），年六十。（注《畫徵略》，《疑年錄》）余有仿製陳白沙先生遺像，即署款「釋汕」者（見上文）。

釋自渡，不知何許人，號依雲，別署「七十三廢髡前中翰」，蓋明遺民也。康熙間，托鉢於順德西華庵。以左腕作畫。工花鳥，尤善牡丹。卒葬西峰下。（注《畫徵略》引〈五山志林〉。）余得其設色花鳥軸。

## （三）其他書畫家

甘學口，未詳。字一頁（在《明人書畫冊》）

蘇公輔，未詳。字一頁（在何逢泰梅花冊）。

黃常，未詳。字一頁（在《明人書畫冊》）。

黃著，未詳。字一頁（在何逢泰梅花冊）。

黃璧，字爾易，號小癡，潮陽人。山水渾厚，為明末清初嶺東名畫家。豐順吳六奇祠藏有其《出獵圖》。（阮《通志》卷五十九，汪《畫徵略》卷三）畫法初學梅道人，趨於寫實。（按：嶺東尚有名畫家余穎（在川），海陽人，工寫真（見汪著卷三）惜未得見其作品。

趙崇任，未詳。字一頁（在《明人書畫冊》）

趙□隨，未詳。字一頁（同上）

珍（同上）

趙友榮，未詳。字一頁（題《夢想羅浮圖》）。

陳土忠、字秉衡、南海人。工詩，善山水，綿蜜似文衡山。（見汪《畫徵略》卷二）

生卒年期，未詳。但有題張二喬梅圽詩，可知為明季人（見《蓮香集》）余得其花卉一頁

（《廣東文物》卷二頁六四、六五、有其兩畫。）

黃夢貢、字耐庵，餘未詳。（双何逢泰梅花冊）

李家相，未詳。題字二頁（在何逢泰梅花冊）。

李果吉、字吉六，號三洲，香山人。精於畫，尤長於摹大米。明末清初人，尚藩時享有

盛名。（汪《畫徵略》）余得其山水立軸一。

廖燕、字柴舟，曲江諸生，為北江名詩人，與高望公等至為友善，常相唱和。著有《二十七松堂集》，字學山谷。余有行書小頁。（與吳韋畫合裱）。（見陳融〈讀嶺南人詩絕句〉帙之四，頁一九六）

梁素，字見行，新會人。貧而嗜學，尤耽吟咏。工書畫，老於布衣。（汪《畫徵略》，引《新會縣志》，但謂為曲江人。）實明遺民也。余得其山水軸一。子岱亦擅繪事（看下文）。

潘憲龍，未詳。字一頁（在何逢泰冊）

趙彧，或云順德人，或云新會人，未詳。另據一老畫商張祝三謂為番禺人，晚明趙焞夫之後，至清康熙間仍在世云。餘未詳。余得其〈古木寒鴉圖〉立軸一，及明金畫與草書各一，合裱一軸。書畫均工，值得欣賞。

六、清初（一六四四—一七三五）

滿清竊據中國二百六十七年，除以武力征服及鎮壓漢族外，自始即利用文化政策為統治全國之治術。其帝皇猶且局部漢化，尊重及提倡中國傳統文化。康熙以後，承襲前代文化遺

產，益昌明之。是故以後二百餘年，藝壇鼎盛，書畫名家輩出。吾粵不為例外，書畫文藝亦與全國並駕齊驅，蓬勃發展，比之前明尤盛焉。

顧在清初葉──即順治、康熙、雍正、三朝九十年間，明遺民之擅書畫者多已列舉於上節。其出生於明季而入清後乃登科出仕者則列入清初時期，故人數寥寥無幾矣。至生於清代當為清朝人。本節所錄，凡例如此。

程可則、字周量，南海人。十歲能文，有神童之目。初曾禮天然和尚，法名今一，字萬一。沉涵經史，以詩文名世。歷官戶部、兵部，出知桂林府。歸北京後下世。著有《海日堂集》、《遙集樓詩草》等（阮《通志》〈列傳〉十九）。余得其行書金扇面一。

間（見阮《通志》〈列傳〉六二）。後中式順治八年辛卯（一六五一）舉人。翌年，會試第一。

梁佩蘭、字芝五，號藥亭，南海人。明崇禎二年生（一六二九）。順治十四年丁酉鄉舉第一。詩名播海內，與屈大均、陳恭尹，號嶺南三大家。康熙二十七年成進士，授翰林院庶吉士，年已六十矣。逾年乞假南歸，清潔自好。生平儉素而好客。居羊城仙湖街，常與諸名宿唱酬，主持風雅。著《六瑩堂集》，另有文集。亦能繪畫。康熙四十四年乙酉卒（一七〇五），年七十七。（汪《畫徵略》卷三。）余得其字軸一。憶昔余主任「廣東文獻館」時，

在仙湖街發掘梁橫書「仙湖」二字長方石刻一方，殆為本街所題之額也。乃移置館內，嵌諸壁上，藉保存文獻。麥華三得其搨本，評曰：「鋒芒盡斂，爐火純青，雍容暇豫，極饒蘊藉」。（見《廣東文物》）。亦間寫山水，用筆蒼秀蕭逸，書法則高古雄渾，由蘇米以上溯鍾王，惟畫名書名均為詩名所掩矣。

按：梁詩遠遜屈、陳二子，名節問題無論矣。獨不解人以三人之作並列。說者謂屈、陳二子固忠烈之士，富民族精神。當時人恐其詩遭忌，乃故以與梁並列三家，意欲藉其功名為掩護，使二人之詩得流傳云。此說未嘗無理。其然豈其然歟？敬質諸研究廣東文獻學者。

吳韋、字山帶，號虎泉，南海人。初名文煒，字儀漢。明崇禎九年丙子生（一六三六）。為人樸茂篤行，有至性，於書無所不讀。康熙三十二年癸亥，中式舉人。三十五年丙子（一六九六）卒於入京會試旅次，年六十一。自幼即能詩畫。長肆力於詩、古文辭。其畫、於山川、草木、蟲魚、鳥獸、無不肖。著有《金茅山堂集》（後人集稿）。（阮《通志》《列傳》十九。汪《畫徵略》卷三，《疑年錄》。）余最欣賞其作品，所得花卉橫披一，花卉立軸精品一，花卉小品（與廖燕墨跡合裱），花卉金扇面，共四款。山水花鳥，筆意超逸、氣韻高妙，上追元明名家，有文人畫風格。余許其為清初粵東畫壇首席。

汪後來、字白岸，號鹿岡，先世安徽歙人，因家番禺。工詩善畫。年二十五，中康熙四十年辛巳（一七〇一）武舉人。會試不第。歸粵參軍事，平土冠有功。署佛山千總。倡詩社。晚年退休，放浪山水間。性高介，甘自食貧。畫名益盛。著有《鹿園詩集》等。（汪《畫徵略》卷二）余得其山水冊七頁。

梁岱、字宗山，曲江（新會？）人，素子（見上文）。善書畫，詩清麗。雍正二年甲辰（一七二四），粵撫年希堯令繪《粵道形勝圖》獻於朝。有《曲江園詩稿》。（汪《畫徵略》卷三，引《續岡州遺稿》）與其父作風雷同。（按：岱為康、雍、間人，故以列此。）余得其花鳥立軸。

胡方、字大靈，新會金竹岡人，學者稱金竹先生。康熙、雍正年間人也。由番禺縣籍補諸生，後充歲貢。自是不樂仕進，講求義理之學，陋巷敝廬，杜門不出，撰註經史，考訂古文。生活之資，惟賴硯耕，不妄取一錢，不受人饋贈。而德被一方，至誠感人。雍正四年丙午（一七二五），督學惠士奇疏薦於朝，稱曰：「人品端，學術醇，一介不苟，五經盡通。」能詩工書。註易及四書，多所開發，接理學之傳。粵人比之江門陳獻章。其教人從日用酬酢求義理，從尋常應付見文章，大要以力行為主，不徒以語言文字也」云云。卒年七十四。

（節錄阮《通志》〈列傳〉二十。詳見拙著《白沙子研究》頁四一五—一九，錄有金竹先生詩文，足見其學得力於白沙先生者為多。卷首並有其遺墨。）余得其字軸一，行書大中堂一，詩卷一，墨跡九頁（在〈先賢冊〉）。「字端整而秀，頗似晚明文氏」（李蟠：《嶺南書風》）。

甘烜文、字晴文，新會（岡州）人。官雲南。餘未詳（姑以列於此期）。余得其山水長卷一。

清初尚藩時，尚有香山李果吉，字吉六，擅山水，有黃子久筆意，惜未得見其遺作。

（汪著卷三）

# 七、清中葉（一七三六—一八二〇）

在遜清中葉期間—由乾隆至嘉慶，或可延至道光初年—嶺南文化、因受了康熙、乾隆、兩朝之極力的普遍提倡，影響所及，與全國大致同其趨勢，發展甚速，昌明愈甚。於詩、文、學術而外，書、畫、兩道，均有特殊的、大量的產品。書法一仍舊傳統，無大變動，惟

有大學者輩出，如馮敏昌、陳昌齊、吳榮光、謝蘭生、黃培芳等遺墨、蔚為鄉邦文獻之光。其間尤以吳氏著有《帖鏡》一書，其書學對於全國貢獻至大，固不獨為全國著名書家，與北方成親王之善書抗衡而已。

至於繪畫，則康熙所尊為正統之四王、吳、惲，固在中原風靡一時，惟尚未盛行於嶺表。廣東畫家所宗者多宋、元、明、諸大家，或清初之四高僧而已。此則嶺南畫壇，卓然獨立，不受正統派支配之高風所由豎立者也。然畫家惟事仿臨摹擬，無創作表現則全國畫風使然，蓋已深入沉滯期，狂瀾莫挽，其能衝抉四王、吳、惲、正統派之藩籬而追蹤古畫，固已難能可貴，此則研究廣東畫史者，所必當注意之件也。今後以寒園歷年蒐藏及研究所得，分別如上文之縷述。不過，限於參考書籍及個人知識之不足，仍有多家之生卒年月未得詳確紀錄，無能斷定，容有時期先後倒置者，只可作約略忖測列入此期（間或依汪著《畫徵略》次序）。渴望知者有以指正或補充之。其餘小名家之作過多，固不能盡得，且亦不勝錄矣。

黎奇，字問廬，順德人。諸生，以畫牛名。（汪《畫徵略》卷三）余得〈五牛圖〉。

文恐庸、南海人。父、斗、字魁柄，號白雲，以畫名，上宗元名家，教眾子女以丹青。性狷介，好吟咏。卒年九十三。恐庸得其傳，工繪事，尤擅山家貧，惟資潤筆以給饔餐。

水。（上參考汪《畫徵略》卷三）余藏有其四時山水長卷，筆致工細，設色蒼秀研潤，佳作也。其父作品惜無所得。

潘正瑗、字四峰，有為從子，番禺人，工花卉，仿石田、白陽。余得其設色花卉立軸。

有為，字卓臣，號毅堂，乾隆三十五年舉人。三十七年成進士，官內閣中書。善設色花卉，拙藏無之。（汪《畫徵略》卷三）

甘天寵、字正盤，號儕鶴，別號白石，新會人。乾隆三十五年庚寅（一七七〇）歲貢。生性孤介，絕跡公門。家甚貧，未嘗有憂色。善書畫，瘦秀孤高。任景賢書院主講。接人溫厚，不立崖岸，人敬而愛之。（汪《畫徵略》卷三引《縣志》。）余得其字軸一，花鳥立軸一。另得山水長卷一，為罕見傑作。

韓校、字學莊，又字俎衡，博羅人。韓榮光叔祖，為清河縣丞。日以詩畫自怡悅。繪山水人物，筆意蒼秀，尤善米家山。作官廿年乞歸，卒於家。韓榮光題其作品有「畫筆有意追營邱」句，可知其畫學淵源矣。（汪《畫徵略》卷三）余得其設色山水立軸一。

馮敏昌、字伯球，號魚山，欽州人。乾隆十二年丁卯生（一七四七）。四十三年成進士，入翰林，改官刑部主事。後，丁內艱廬墓六年。讀書砥行，無師而成。通籍後，益以考訂、校讎為事。平生遍遊五嶽。晚，講學於鄉。主端溪、粵秀書院，為粵東研考古學之先導。詩學、書法俱精，又畫松石蘭竹，蒼秀絕俗。著有《孟縣志》、《華山小志》、《河陽金石錄》、《小羅浮草堂集》等。入祀鄉賢祠。嘉慶十二年丁卯卒（或十三年戊巳，一八〇七—〇八），年六十（或六十一）。（綜合院《通志》〈列傳〉三二，汪《畫徵略》卷四及《疑年錄》）余夙仰慕其學行，幸得其遺跡八品：手論學子文一，墨跡卷共六張，對聯一，又墨跡一頁（在先賢冊）。其最膾炙人口者為其手書示諭學子文，具文獻價值。（見《廣東文物》卷二，頁五〇）書法王大令。麥華三謂其於蘭亭外，參以山谷；多用方折之筆，而斂其鋒芒，字勢似奇反正，內剛外柔，有書卷氣，又為粵東提倡北碑之先導云（見同上書頁七三）。至其畫則嘗見故友孫仲瑛（璞）藏有樹石一幀，平平無足奇，固不以丹青名也。

陳昌齊、字賓臣，一字觀樓，雷州海康人。（約生於乾隆二十九年丙寅—一七四六）賦姿穎絕，至性過人。弱冠，膺乾隆三十年乙酉（一七六五）拔貢。三十五年，領鄉薦。明年，成進士。充三通四庫館纂修。典試湖北。後，轉河南道御史，補兵科給事中。旋外補浙江溫處道。五年後，以審案遲延，部議鐫級歸。在粵歷主雷陽書院講席。生平精考

據之學，著書多種，為嶺南最著名學者之一。嘗修雷州、海康志，及佐粵督阮元修《廣東通志》。稿粗就而卒。年七十有八。（按：以其膺拔貢之年計之，卒年約在道光十四年、一八三四）。（上見阮《通志》〈列傳〉卷三三）。余得其字軸中堂一。（《廣東文物》卷二頁四九有其書法。）

張錦芳、字粲夫，號藥房，一字花田，別號曲紅外史，順德人。生於乾隆十二年丁卯（一七四七）。四十五年，鄉試第一。五十四年，成進士，官翰林院編修。淹貫群籍，通說文之學，分隸得漢人法。於詩所造尤邃。以餘事為山水、花草、蘭竹，寫梅花尤工。性孝友。事親恭畏愛慕，常若童稚。聞伯兄訃，遂乞假歸養。五十七年壬子卒（一七九二），年四十六。著有《逃虛閣詩鈔》、《南雪軒文》、《詩餘》。（節錄汪《畫徵略》）余得草書橫軸一、梅花立軸一、隸書立軸一、字橫軸一。其楷書學鍾繇，隸書法禮器。山水宗梅道人。畫梅最精，臨惲南田，氣韻高古。詩書亦清超絕俗。

張如芝、字墨池，別署默遲，又號默道人，錦芳從子。書畫得自家傳，工六法。中乾隆五十三年戊申（一七八八）舉人。設絳帳廣州城西，地近半塘。榜所居曰「荷香館」。講課之暇，惟事作畫。自石谷、麓臺、上追大癡、北苑，秀潤中有書卷氣。兼工寫生。晚年，變

化從心，所造益純邃，筆墨恬靜，有溫溫大雅之氣象。道光四年甲申卒（一八二四）。（汪《畫徵略》《疑年錄》）余得山水立軸二。

張應秋、字伯辰，號清湖，如芝長子。嘉慶二十三年戊寅（一八一八）舉人。詩、書、畫、俱工，尤善山水、間亦作花卉。弟蘭秋（子佩）、有秋（田叔）、鴻秋（子逵）、俱有畫名。（汪《畫徵略》卷四）余得其設色花卉四頁。

黃國蘭女史、畫筆娟秀，師張如芝。與謝蘭生女靜婉為畫友。（汪《畫徵略》卷十二）余得〈寄暢園圖〉，有謝蘭生、張維屏題。）

張岳崧、字子駿，一字翰山，又號指山，瓊州府定安人。乾隆三十八年癸巳生（一七七三）。嘉慶十四年己巳一甲三名進士。累官湖北布政使，護理巡撫。工書法。畫宗元人，惟不多作，零縑殘墨，人多寶之。道光二十二年壬寅卒（一八四二）年七十。（汪《畫徵略》）余得行書軸，筆力清挺絕俗，尤善擘窠大字。

黃丹書、字廷授，一字虛舟，順德人。乾隆二十二年丁丑生（一七五七）。六十年，

中式舉人，官開平訓導。工詩及書畫，善寫花卉，兼擅隸法。馮敏昌主講「粵秀書院」，以其監院事。為人狷潔不苟。後，歸里養親。著有詩文集三種。嘉慶十三年戊辰卒（一八〇八），年五十二。（汪《畫徵略》《疑年錄》）余得隸書聯。其詩文書畫造詣皆深。畫山水蘭竹，書真草篆隸，洵嶺南才子也。

立軸。

溫汝遂、字遂之，號竹夢生，順德人。嗜學，多聚書，兼工草書。兄弟皆以仕官顯。汝遂獨澹退，絕意科名。與張錦芳、謝蘭生、黎簡等交遊。專心畫竹，尤著意籜筍，率以造化為師，蘇東坡梅道人畫為範。乾隆帝南巡，溫汝遂以其畫軸進呈。生平精鑑別，所蓄古物古畫，甚富而精。文酒娛樂至老弗衰。著有《夢痕錄》。（汪《畫徵略》卷四）余得字竹

黎簡、字簡民，又字未裁。嘗往來東西兩樵間，因自號二樵，順德人。父經商廣西。簡以乾隆十二年丁卯（一七四七）生於廣西南寧。少慧悟，十歲能詩。嘗邀遊桂林、貴陽，得雄奇偉大之自然山水孕育性靈，開蕩心胸。且好獨遊蠻洞，得其峰巒起伏勢，便能潑墨作山水。乾隆卅六年辛卯、年廿五，始奉母歸粵。博綜群籍，肆力學問，致力於詩、書、畫。偶為富商構園林，使疊石作假山如圖畫。乾隆四十四年以第一名入縣學。越十年選拔貢生。

以後足不踰嶺，淡於進取。中年多病，說者輒謂其染有阿芙蓉癖。築亭百花村中曰「眾香

閣」、曰「藥煙」。暇即作山水，恃潤筆為活。其畫，重視傳統技法而以自然為師，含空靈

詩意。氣韻古逸，生意盎然，一種仿倪雲林者蕭疏淡遠，一種學董北苑者淋漓蒼潤，皆具文

人畫本色，而能超越清初四王而上追元明名家者。亦善書，惜腕力弱，疑鴉片為害也。詩則

苦心孤詣，刻意新穎，幽折瘦秀，兼雄渾汪洋，言人所不能言，自成一家。常與南北名家相

唱和，又以擅丹青，故名益噪，譽滿南北。亦能鑄銅刻石治印。論者謂清代粵畫家之能飲譽

全國者，自二樵始。後以傲骨嶙峋，不與時合，得狂名，因自識曰「狂簡」，每自稱「樵

夫」，別號「石鼎道人」，自刻印章曰「小子狂簡」。袁枚（子才）遊粵時，慕名造訪。

不納，語人曰：「此一大嫖客耳；與之語有污吾舌」。袁聞而恨之刺骨，故所撰《隨園詩

話》無及其作品。晚年，寓廣州僧寺，種竹，顏所居曰「竹平安館」。著有《五百四峰堂詩

鈔》、《藥煙閣詞》、《芙蓉亭曲》，及其他。嘉慶四年己未卒（一七九九），年五十三。

（以上綜合阮《通志》《列傳》二十，黃丹書撰〈行狀〉載《廣東文物》卷八頁五〇以下，

孫璞：〈嶺南畫人黎二樵〉，載同上，並參考注《畫徵略》卷五。按：汪著謂其年十五，自

桂歸粵，是年為辛已，誤。上據黃丹書。參看拙著〈黎二樵與謝里甫〉，載《廣東文獻》二

期。）余藏有其人物〈還讀我書圖〉一（孫璞題跋），山水精品，（宋紙寫、謝蘭生、吳榮

光等題跋），設色山水冊四頁（絹本），字一頁（在先賢冊），詩冊（內有真像）十八頁，

山水八頁。另有山水大軸二，戰時失去。曾見孫璞藏〈大小烏峰圖〉，高劍父藏山水軸二，及其他數家所藏山水多種，均精品。（看《廣東文物》卷二頁七九各幅。）書法有晉人手致。當時人及今人之論二樵者咸謂其書不及畫、畫不及詩，頗見公平。所為詩，高夐絕俗，具唐宋名家之長而自成一家，不特在粵當時無匹，且足睥睨中原。惜世所罕見，故為畫名所掩。此有待研究廣東文獻之發揚者也。友人蘇文擢教授於此最為心折，近著〈黎二樵年譜〉詳論之。曾為拙藏詩冊題五古一首。

徵略》）

何深、字海門，為黎簡畫學獨一弟子，自號小樵山人。遇得意之作或署師名，觀者莫辨，蓋始終函丈，受畫學至深，所得源流宗派，分晰不紊。余得山水扇面一。（參考汪《畫徵略》）

郭適、字樂郊，又字郊民，順德布衣。性放誕不羈，詩如其人。寫花卉，善用墨，尤喜畫牡丹。墨法如染色，用色則秀媚高澹。仿徐天池，神味追白陽，尤愛摹苦瓜和尚畫。亦擅鶒鵃、木棉。山居習靜，不作俗世緣。（汪《畫徵略》卷五）與張錦芳、黎簡同時。余得花鳥立軸二，花卉一頁，對聯一副。

梁樞、字拱之，號石癡，順德人。以連試不售，乃棄舉子業，專意丹青，追摹古人，法米家及石田山水。擅山水蘭竹，能作指頭畫。（汪《畫徵略》卷五）與張錦芳、黃丹書、黎簡同時。余得山水中堂一，金扇面一。

馮斯佐、字翹基，一字欽鄰，別號白蠟居士，南海人。乾隆四十八年優貢生（一七八三）。詩不多作。畫得元四家意趣，奇氣勃發，多繪難狀之景。（汪《畫徵略》卷五）余得山水四屏。

黃其勤、字嘉恩，號舟山，新會人。乾隆十二年丁卯生（一七四七）。五十四年拔貢生。六十年，中式舉人。送官南雄州學正，瓊州府教授，選直隸無極縣知縣。歿於正定寓舍。工詩。著有《梅南集》。擅書各體。亦能畫山水。（汪《畫徵略》卷五）余得字軸一。

譚鳴、字徙池，廣州人。畫人物有巧思。（汪《畫徵略》卷五）與黎簡同時。余得山水人物立軸。

謝蘭生、字佩士，號澧浦，又號里甫，別號理道人，南海人，寓廣州。乾隆二十五年

庚辰生（一七六〇）。五十七年，中式舉人。嘉慶七年壬戌成進士，選翰林院庶吉士。父殿揚，博雅好古，精鑑別書畫。歿後，選主粵秀、越華、端溪，諸書院講席。父殿後為羊城書院院掌教。粵督阮元重修《廣東通志》，聘為總纂。善古文、書法。畫學尤深，筆墨遒放樸茂，意境高古，探元人吳董之妙，用筆雄俊有奇氣，以饒書卷氣及神韻勝。書畫題跋，尤其所長，集有專書。晚年好道，宗程朱主敬之學，故顏書室曰「常惺惺齋」。著有《常惺惺齋文集》、《詩集》、《北遊紀墨》、《遊羅浮日記》等。道光十一年辛卯卒（一八三一），年七十有二。長子念因俱善畫。（參考《嶺南詩鈔》，汪《畫徵略》卷六，詳看拙著〈黎二樵與謝里甫〉，載《廣東文獻》二期）余酷愛里甫書畫，所藏共六十餘品：山水立軸精品（有古今人題跋頗多）、松石立軸、山水大斗方、字軸、山水大中堂、〈丹荔圖〉大中堂，山水橫披，書畫十六頁（畫四，書十二，共一冊）、扇面二、又書畫冊（廿四頁），山水軸十。考百年來古今評粵畫者，多推其駕二樵之上，如《國朝詩人徵略》、陳蘭甫（澧），今人張大千（見拙藏跋）、任真漢等俱宗是說。余以為兩家並駕一代，雄視吾粵，砥柱中流，而俱能衝破四王傳統的藩籬而追縱元明清初諸大名家，各具特長，各有千秋，究難得絕對的客觀標準以評定孰為伯仲。余雖在主觀上偏愛里甫之作，而客觀上則不得不承認李健兒之論：「其實，一為隱士，一為縉紳，境地不同，腴瘠大異，畫亦如之。是則一人自有一人之個性，自有一人之蹊徑。伊尹、伯夷、何須強為比較？」（見

《廣東文物》卷八頁五一）。又：葉恭綽題拙藏里甫山水精品有佳句曰：「筆端囊括幾山川。教外應知有別傳。若與二樵論位置。好教墨井斂耕煙。」復跋云「各有真價，見仁見智，隨標準好尚而異，難以一概論也。然二樵、里甫固皆豪傑之士，不為虞山、華亭兩派所籠罩者。若論嶺南畫法者，固應尊此蒼頭異軍也。」余甚佩服李、葉兩家之平議。至澧甫之書道，則學顏平原，參以楮河南、李北海。朱九江先生出其門下，得書法祕傳。麥華三論曰：謝氏「每作一件畫，必轉用筆心為之。此法最足糾正當時習試帖者之圓滑陋習」（見上引書頁七三）。非斷輪老手曷能作此月旦評？綜而言之，由於學養深博，里甫於傳統文藝，幾無不精通，惟因其詩、其文、其書、乃為突出之畫名所掩，世之研究此曠代文藝通才者，當不能略其所兼長也。

謝觀生、字退谷，又號五羊散人，蘭生弟，亦善畫，得其父特授以古人畫理，故造詣精妙。（參考汪《畫徵略》卷六）其花卉尤有高遠氣格，得陳白陽、沈石田神韻。拙藏有其山水立軸。有謂足與乃兄媲美者。

劉彬華、字藻林，一字樸石，番禺人。嘉慶六年辛酉（一八〇一）進士，翰林院編修。性澹泊，不樂仕進，乞假歸。先後主端溪、越華書院講席。會修《通志》。盡力地方公益。

卒年五十九。著有《玉壺山房詩鈔》，並輯《嶺南群雅》初、二集，又能畫。（汪《畫徵略》卷六）余得詩稿二頁（在先賢冊）。

黃培芳、字子實，號香石，稱粵嶽先生，香山人。乾隆四十三年戊戌生（一七七九）。嘉慶九年副貢生。兩任教諭。得賞內閣中書銜。自少以詩名。工畫山水。與馮敏昌、劉彬華等同時。著畫多種。重修香山、肇慶、新會諸志。咸豐九年己未卒（一八五九）。年八十二。畫學宗九龍山人，饒書卷氣。書則雖嫵媚多姿，而往往流入吳興，似纖纖弱質，終不及其著述與文人畫之超逸不凡也。（參考汪著卷六《疑年錄》及麥華三文。）余得山水立軸一，山水扇面一。

呂翔、字子羽，號隱嵐，順德人。性沉默。少即能摹擬古蹟。天分絕高，又能精心師古，善山水花卉。專學陳道復，參以錢坤一法，與黃丹書、黎簡、梁樞等為忘年交。（汪《畫徵略》卷六）余得山水軸，梅竹軸，山水八頁。

呂培、字植之，翔弟。工詩賦篆隸，又善畫。壯年遊桂林，寄籍太平，入縣學。嘉慶二十四年己卯（一八一九）中式舉人。（汪《畫徵略》卷六）余得其隸書。

呂材、字小隱，翔子。工山水花卉。（汪《畫徵略》卷六）余得山水立軸。

梁靄如、字遠文，號青厓，順德人。乾隆三十四年己丑生（一七六九）。嘉慶十九年進士。官內閣中書，生平澹泊好靜。喜吟咏，善書畫，能作篆、隸、行、草各體。與謝蘭生、張如芝等同遊。（汪《畫徵略》卷六）著《無忘懈齋詩集》。畫法上追元明名家，學一峰老人（見汪著）。筆墨堅重樸茂，氣韻生動，足媲美二樵。嘗在香港一展覽會見其祠堂珍藏山水大中堂，最精妙。余得山水立軸一，絹本山水三，篆書聯一副。

梁九圖、字福草，靄如從子。刑部主事。工畫蘭，仿鄭所南，寓佛山。榜所居曰「十二石山齋」。（汪《畫徵略》卷六）後，蘇仁山嘗客其家。余得其蘭花一。

葉夢草、字春塘，號蔗田，南海人。從兄夢龍，字雲谷，官戶部郎中，能作竹石小品。夢草能以詩、書、畫世其家。山水、花果、人物、俱工。（上見汪《畫徵略》卷六。但夢龍父原名廷勳，汪著誤作「建勳」，見拙著「廣東的民間文學」考證，載《廣東文獻》三期頁二九。）夢龍父廷勳，喜書畫，收藏極富。有《風滿樓叢帖》。

蔣蓮、字香湖（或作薌湖），香山人。工人物花鳥，寫宋院體而秀麗脫俗，自有面目。與謝蘭生、葉夢龍等友善。蘭生題其畫學「追縱唐仇，饒有餘力。」余得人物立軸、仕女、觀音像、瞽孝子譚三肖像，有葉夢龍題孝子傳。譚三像為饒有文獻價值之作。看拙著「瞽孝子─譚三」，載《廣東文獻》四期。）

梁若珠女士、號錦江女史，從父允岐，順德錦江人。幼工畫蜨。輒撲斑斕光怪者臨摹之，神致迫肖。稍長，遂以畫蟲介翎毛得名。嬪番禺令彭人傑為繼室。余得「耄耋圖」百蜨立軸。

潘瑤卿女士、號泉州女士，番禺人。盛雲笙侍郎室。善山水花卉。卒年僅二十七。約與張維屏同時。余得花卉二頁。

孟鴻光、字蒲生，番禺人。道光間舉人，屢試禮闈不售。生平記誦浩博，好小學及金石文字，能篆隸書，尤工刻印。嘗為潘瑤卿女史作傳。（參考吳道鎔：《廣東文獻作者考》卷十及汪著卷十二。）

彭泰來、字子大，號春洲，高要人。嘉慶十八年癸酉（一八一三）拔貢。道光元年舉孝廉方正，不就。負雋才而性行高介，不諧於俗，以能古文名。（見吳道鎔：《廣東文徵作者考》卷九）。余得其「有不為齋」額。

杜薌、字芳洲，蘇產，寓廣州久，遂為番禺人。工人物寫生。嘉慶晚年猶生存。（汪《畫徵略》卷六）余得美人小軸。

吳榮光、字殿垣，一字伯榮，號荷屋，南海人。乾隆三十八年癸巳生（一七七三）。為阮元高足。嘉慶三年補縣學生。同年，中式舉人。明年，成進士，入詞館，授編修。後改刑部郎中。歷官至湖南巡撫，署湖廣總督。緣事降福建布政使。收藏金石書畫極富。精鑑金石書畫。時人有稱為粵中古學中興者，誠嶺南首屈一指之鑑藏家，足與中原之項子京媲美。著有《筠清館金石錄》、《金文》等。兼工書法及山水。畫宗仲圭，兼學石田老筆。惟作品不多，乃為書學及金石之學所掩。道光廿二年壬寅卒（一八四二）。年七十一，另著有《辛丑消夏錄》、《歷年名人年譜》及《文稿》、《詩稿》、《疑年錄》）。（汪《畫徵略》《疑年錄》）。其收藏之真與考訂之雅，夙為士林稱許，麥華三推崇其書學備至，略見上文，並引康有為

論曰：「吳荷屋中丞，專精帖學，冠冕海內，著有《帖鏡》一書，皆論帖本，吾恨未嘗見之。」麥氏又論曰：「吳氏善寫善鑑，允推全材。吳氏書學之最大成功，為《帖鏡》之著。至其書法之豪邁，則為有目共賞（上引書頁七四）。李蟠尤暢論其書法，若曰：「初學率更，更存蘇貌。及其中年，專事蘭亭，更窺大令。晚年北碑入行草，古樸淵茂，近代當首座矣。」（《嶺南書風》）女尚熹女士，字祿卿，一字小荷。適同邑葉夢龍子應祺。善設色花卉。工詩詞，亦善書。著有《韻樓詞》。（汪著卷十二）余得其花卉一，惜失去。

潘定瀾、字柳塘，惠州府長寧（今新豐）人。歲貢生。工詩，尤長於畫。善繪山水人物。（汪《畫徵略》卷七）余得山水卷。

羅天池、字六湖，新會人。嘉慶十年乙丑生（一八〇五）。道光五年舉人。六年進士。官刑部主事。外署雲南迤西道。因回人事鐫職歸，居廣州西關。工書畫，精鑑賞。與張維屏等同遊。當時論粵畫者，以黎（簡）、謝（蘭生）、張（如芝）、羅（天池）為粵東四家。（汪《畫徵略》卷七）余得白菜一、花卉一、山水四頁、字二頁（在先賢冊）。書法秀麗，帖味甚深，有儒者風。（看海忠介公蘭冊題辭）

招子庸、字銘山，別號明珊居士。乾隆五十八年癸丑生（一七九三）。嘉慶二十一年舉人。性倜儻不羈。文筆矯捷，善騎射，能挽強弓。屢赴禮闈不第。出為山東濰縣、朝城縣令。因外交事，代巡撫受過，罷官歸粵，佯狂玩世。工畫蘭竹山水，尤善畫蟹。善彈琵琶，創製「粵謳」，詞甚淒麗。著有《粵謳》一冊。卒於道光二十六年丙午（一八四六），年五十四。（參考注《畫徵略》卷七、《疑年錄》及拙著《廣東的民間文學》載《廣東文獻》三期頁二三一一二五，詳細考證。）余得竹、蘭各一幀、竹二幀、設色花卉一、扇面二，頗以未得其寫蟹真跡為憾。

丁嵩、字嵩人，未知是否同一人，姑並列此。

丁嵩、字鏡人，番禺貢生，萬州訓導，善畫紅棉。（汪《畫徵略》卷七）余得紅棉一軸，但署「丁嵩」，

羅陽、字健谷，順德人。工山水。間仿宋元金碧，筆極工致。（汪《畫徵略》卷七）余得山水立軸。

熊景星、字伯晴，號笛江，南海人。乾隆五十六年辛亥生（一七九一）。嘉慶二十一

年舉人。官開建訓導，協修《南海縣志》。工詩、古文辭。少壯時，好講求騎射技擊。及老，困教官，乃借楷墨自娛。善書畫山水花卉。作畫喜用濃墨，謂「筆不重不奇、墨不厚不深」。楷書法顏柳，行草間撫李北海、米元章，畫學仿吳仲圭、沈石田，筆墨深厚，骨力活現，咸豐六年丙辰卒（一八五六）。年六十六。著有《吉羊溪館詩》、《題畫詩》。（汪《畫徵略》卷八、《疑年錄》。）余得山水立軸三、古松立軸一、山水中堂一、墨跡一頁（在先賢冊），及他小品。

張維屏、字子樹，號南山，番禺人。生於乾隆四十五年庚子（一七八〇）。嘉慶九年舉人。道光二年進士，官湖北黃梅知縣。調廣濟。以不欲收漕，引疾去。後得親友資助，捐升同知，署江西南康知府。未幾，罷歸。寓羊城珠江南之花棣。性愛松，自號「松心子」。關「聽松園」（後為培英中學校址）。閉戶著書。又自號「珠海老漁」。著有《聽松園詩文鈔》、《藝談錄》等數種。所輯《詩人徵略》，尤有功文獻。咸豐九年己未卒（一八五九）。年八十。（汪《畫徵略》卷八、《疑年錄》）余得對聯一副、字軸一、墨跡二頁（在先賢冊）。書法東坡，參以率更，秀逸之氣，撲人眉宇。其畫，「墨氣秀潤，迥絕恒谿」（潘飛聲評語），書卷氣使然也。

陳鼎、字醒齋，餘未詳。余得山水立軸。

張大福、字秉五，號醉白，新會人。少穎悟好學，藏書甚富，日勤搜討。著有《醉白亭詩艸》。乾隆二十七年壬午（一七六二）舉人。性孝，尤孤介。嘗主講景賢課士。（黃培芳：《新會縣志》卷九〈人物〉下及卷十一〈藝文〉。）余得字卷。

張天秀、字世榮，新會人。著有《靈峰詩集》。餘未詳。

梁元獅、字章遠，號僑石，又號三松居士，順德人。乾隆二十九年甲申生（一七六四）。善畫山水，用筆堅蒼有古趣，仿黃鶴山樵、書法山谷。家中落，奉事孀母，恃館穀為菽水。道光十二年壬辰卒（一八三二）。年六十九。（汪《畫徵略》卷四）余得山水立軸。

何又雄、字澹如，南海人。嘉慶二十五年庚辰生（一八二〇）。同治元年舉人。高要縣學教諭。間涉繪事，自饒風趣。（上見汪著《補遺》，據《縣志》）生平富幽默感。諧聯諧詩至今猶膾炙人口。（昔梁紀佩輯有專冊，今佚。）嘗在九龍龍津授徒（個人採訪）。余得畫立軸一。

蘇弼、字瑞一，順德人。性脫略不羈，然篤於學。學政惠士奇稱為「南海明珠」。乾隆三年戊午（一七三八）舉於鄉。不復出。文章書法，皆名重一時。著有《宏簡錄》等。（阮《通志》《列傳》二十）余得字軸，墨跡二頁（在先賢冊）。麥華三稱其號曰古儕，謂其書法「峭勁拔俗，一筆不苟。；每作一筆一畫，皆盡一身之力。其獨到處在乎行處皆留，無一漂滑之筆。留得筆住，豐神自然蘊藉，意態自然無窮」。（同前引書頁七二）有「遒勁淡宕，瘦硬通神」之妙（仇效忠評語）。

宋湘、字煥襄，號芷灣，又號程卿，嘉應州人。乾隆五十七年壬子（一七九二）解元（見阮《通志》卷八十一〈選舉表〉十九），嘉慶四年己未（一七九九）成進士，登翰苑。出任雲南曲靖知府，有政聲，郡人建生祠祀之。（同上卷七十七〈選舉表〉十五）。官至湖北督糧道。早以詩文書法名於時。余得行書立軸，墨跡手卷（寫〈儒林傳〉胡方、馮經），及行書《祝荷花文》一冊。書法北海，筆勢豪邁。嘗為粵垣「山陝會館」書額，每字千元，至今傳為佳話。（參考吳道鎔著《作者考》）

陳良玉、字朗山，一字鐵禪，廣州漢軍。道光十七年丁酉（一八三七）舉人。工詩詞，

尤熟史部遺文逸事。選通州學正，保升知縣、直隸州。丁艱歸、不再仕。任學海堂學長及同文館總教習。著《梅窩詩鈔》。（見吳著《作者考》）余得字軸。

曾望顏、字瞻孔，號卓如，香山人。嘉慶二十四年己卯（一八一九）舉人。道光二年壬午（一八三二）進士，翰林院編修。轉御史，有直聲，遇事敢言。遷順天府尹。累擢陝西巡撫、四川總督，清介有惠政。以事劾罷。旋被任內閣侍讀學士，乞歸。居官清介，有政聲。能畫蘭石，秀勁之至。（汪《畫徵略》卷八，參考吳著《作者考》）余得對聯一副。

易懷端、又名景陶，字君山，鶴山人。工畫。餘未詳。（汪著《續錄》）余得山水立軸。

韓榮光、字祥河，號珠船，博羅人。道光五年乙酉（一八二五）拔貢。八年中順天鄉試舉人。升郎中，補御史，轉刑科給事中。清操介節。擅書畫。壯歲即以三絕名於時。卒於咸豐間。（汪《畫徵略》卷八）余得墨跡四頁（在先賢冊）。書法出入南宮、北海之間。

蔡錦泉、字文淵，一字春帆，順德人。博通經史。工詩、古文辭，兼嫻繪事。從謝蘭生遊，得選東床。道光十一年辛卯（一八三二）鄉試第一。聯捷進士，翰林院編修。提督湖南學

政。緣事鐫職，為內閣中書。著有《聽松山館集》。（汪《畫徵略》卷八）余得山水立軸。

陳澧、字蘭甫，號東塾，番禺人。嘉慶十五年庚午生（一八一〇）。道光十二年舉人，選河源縣學訓導。到官兩月，告病歸。任學海堂長數十年。至老，為菊坡精舍山長。少好為詩，及長棄去。泛濫群籍，凡天文、地理、樂律、算術、古文、駢文、填詞、篆隸、真行書，無不研究，亦無不精通，蔚為曠代大儒，譽滿全國。中年，子史日有課程。讀書心有所得，即手錄之，積數百冊。能會通漢學、宋學。晚年，著書曰《東塾讀書記》，刻成者十六卷。其他著作尚有多種。亦擅書畫。光緒七年，賞五品卿銜。八年正月卒（一八八二）年七十三。（參考汪《畫徵略》卷八及《疑年錄》，另見東塾先生《自述》載《廣東文獻》一期）余得行書立軸及對聯二副，其一篆文上下比內有「又」「文」二字，可云巧極。余夙欽佩此大儒，故甚寶其遺墨，惜其畫猶未得見。（前曾以聯一副贈其曾孫陳壽頤教授，另以一副贈星加坡黃兆珪先生，均珍同拱璧。）其篆書茂密雄強，直追斯相。隸書亦甚樸茂，用筆厚重。行草則宗率更，參以東坡，於爛漫之中，饒挺健之勢。（麥華三文同前引書頁七五）

陳璞、字子瑜，號古樵，番禺赤岡人，因自號尺岡歸樵。嘉慶二十五年庚辰生（一八二〇）。咸豐元年舉人。官江西安福知縣。丁父憂歸，不再出。為學海堂學長數十年。分纂

府縣志。以曾參議軍事功得獎以同知用。闢「息園」，與故舊觴詠自娛。所為駢散文，皆雅潔，尤工詩、書、畫。書得米、黃神髓。畫、蒼渾秀潤，法大癡、北苑，亦間效清湘。著有《尺岡草堂遺詩》、《遺文》。光緒十三年丁亥卒（一八八七）。年六十八。（汪《畫徵略》卷八，及《疑年錄》）余得對聯一副、山水立軸二、墨跡二頁（在先賢冊），另得山水圓扇面一冊十三頁。

伍學藻、字用蘊，順德人。歲貢生，為學海堂長。書畫蒼秀，尤工人物，擅白描兼寫花鳥翎毛，尤能模仿各名家，齋名「七十二芙蓉池館」。與陳澧同時。（汪《畫徵略》卷八）余得人物立軸。

佘啟祥、字春帆，順德人。嘉慶二十四年己卯（一八一九）舉人。工書畫。畫以元四家為根本，亦宗石田。（汪《畫徵略》卷九）余得山水橫披。

增城劉鶴來（崔來）、字芝田。擅山水花卉，尤工設色人物。嘉慶間人。生平事蹟未詳（《嶺南畫徵略》無其名）。余曾於香港畫肆及廣州展覽會得見其作品數幀，皆甚精。拙藏有其敷色妍麗、用筆細緻之《馳馬宮門圖》一立軸，鑲鏡架，懸壁上。惜於抗戰時離港後，

為水漬損壞上半，只剩乘馬之虢國夫人像尚可藉見其藝術，裁截藏之，不忍棄去也。大概其著於丹青而鮮文學修養，無詩、書傳世，故不見重於士林，一般文人不為題識，無人鼓吹，不事標榜，一代名匠，幾至寂寂無聞，良可慨矣。

夢惺、姓名未詳。余得書法一頁，在〈先賢冊〉。

## 僧尼

徵略》卷十一）余得花卉一。

釋成果、字天懷，號寶樹，又號萬里行腳僧。廣州長壽寺住持。畫梅有逸趣。（汪《畫

釋積良、字香國，海雲寺僧。工山水，藏名畫甚富。（汪《畫徵略》卷十一）。余得設色山水立軸。

釋德堃、字載山，本姓李，江西人。嘉慶間，居羅浮寶積寺。能詩、工畫人物，亦喜寫照。（汪《畫徵略》卷十一）傳聞蘇六朋嘗從其學畫。余得人物立軸二。

釋湛塋、字徵珊，海雲寺憎。山水筆致超渾。（注《畫徵略》卷十一）余得設色絹本山水。

尼文信、名芳，本姓劉。道光間，壇度尼庵，梵行清嚴。工山水，學石濤，極蒼莽之致。（汪《畫徵略》卷十二）余得山水一。

## 八、清季（一八二〇—一九一一）

自道光中葉以後，歷咸豐、同治、光緒、宣統、四朝，一百年間，吾粵文化，經總督院元（雲臺）、學使翁方綱（覃溪）、總督張之洞（香濤）等極力提倡，又有特殊的進展。加以國內交通便利，海禁大開，中西文化，大量由外輸入，更予嶺南文藝大力的推進而呈現特采。其間，學者輩出，如陳澧、朱次琦、李文田、鄧承脩、康有為等，書法傳世不少，尤其李、鄧、康、三家之尊碑寫碑，皆為文獻之寶。此期嶺南文化學術蔚然勃興，書畫尤有嶄新蓬勃之發展，大足以並駕中原。

最足述者，則因對內對外商務發達，經濟繁榮，諸大富大貴的家族，相繼倔起，類皆耽於風雅，提倡文化至力。有如吳榮光（荷屋、有「筠清館」）、孔繼勳（開文、熾庭）、

孔廣陶（季修、少唐、繼勳之次子，有「嶽雪樓」）、葉廷勳（花谿，注著卷六誤作「建勳」）、葉夢龍（雲谷、廷勳子，有「風滿樓」）、伍崇曜（紫垣、有「萬松園」）、潘仕誠（德畬，有「海山仙館」）、潘正煒（季彤，有「聽颿樓」）、謝蘭生（澧浦，有「常惺惺齋」）（以上諸家年代先後不分），是其表表者。各家從國內蒐羅金石、書畫、碑帖，藏品極富，且善用其財力，集中海內外長才專家為之鑑別、編纂、刻印，出品成為一時之盛，舉國無匹，嘉惠士林與藝壇，不可言喻。（參看冼玉清女教授：〈廣東之鑑藏家〉，載《廣東文物》卷十頁二以下。）

自清中葉而後，廣東士紳刻帖之風大盛。時歷百年，成績驚人，足以睥睨全國，對於書道之闡揚與推進，貢獻特大，此宜大書特書者。開其端者為乾隆晚年海陽鄭潤摹之《吾心堂臨古帖》。嘉慶間，有南海葉夢龍之《貞隱園集帖》，及《友石齋集帖》，繼於道光初刻《風滿樓集帖》。道光間出品尤為輝煌。先有南海吳榮光之《筠清館法帖》。繼有番禺潘仕誠之《海山仙館藏真》初刻十六種，續刻十六種，三刻十四種，四刻六種，復有〈摹古帖〉十二種。《尺素遺芳》四種，《禊序》十六種，合計個人共刻叢帖八十四種，文化貢獻，允稱巨擘。此外，尚有順德梁九章之《寒香館藏真法帖》六種，南海葉應暘《耕霞溪館集帖》四種，番禺潘正煒《聽颿樓集帖》四種，南海伍元蕙《南雪齋藏真》十二種及《澄觀閣摹古帖》四種，高要梁振芳《口園集帖》六種，南海孔廣鏞、廣陶昆季。《嶽雪樓鑑真法帖》十二帖》六種，高要梁振芳《口園集帖》，南海孔廣鏞、廣陶昆季。《嶽雪樓鑑真法帖》十二

種。直迄光緒末年，尚有丁日昌之《百蘭山館藏帖》，作為此空前偉大的文獻事業之殿軍焉。（以上見冼玉清：《廣東叢帖敘錄》、「廣東文獻館」編印）

自得以上所述豐富的書畫遺跡分藏諸家，供人瀏覽，以後，嶺南文藝風氣大振，一般書畫家益能多得機會欣賞及觀摩先代文化遺產。藝壇畫風，雖仍事臨摹剿襲，有如全國之仿古風尚，日趨頹靡（據鄭午昌：《中國畫學全史》此期全國倣製之畫，十居七、八），而細細鑑別，則四王、吳、惲、正統派之影響，獨在嶺南仍不普遍濃厚（學南田之沒骨花卉者較多）。此則粵人獨立、高傲、剛直、倔強性格使然，不甘受其牢籠，獨行孤往，不落正統派之窠臼，而以上追宋、元、明、或清初名家高古樸茂之作為尚，復能以自然為師，自證真如，自闢境界，此其一般的作風也。

其間又有異軍突起，如蘇六朋（枕琴）之人物，蘇仁山（長春，靜甫）之特色，包括山水、人物、花卉、鳥獸各體，與題辭風格，以及宋光寶（藕塘）、孟覲乙（麗堂）、由省外傳入之新畫法畫風，由是引起居氏一門（巢、廉、兄弟）之新派而繼往開來，產出日後之國畫革命運動（高氏劍父、奇峰、陳樹人等）。凡此皆斑斑可考而在在表現廣東精神者。

以下所述之書畫家，或依照汪兆鏞名著次序，或根據個人研究搜討所得，如前逐一書出，以結束遜清一代二百七十餘年之粵東書畫史跡。至掛漏或舛訛之處，誠恐仍如前之不能或免，切望知者不憚指正。若視所述諸人為此期之代表作亦未嘗不可。

陳其錕、字吾山，號棠溪，番禺捕屬人。道光六年丙戌（一八二六）進士。以知縣用，改禮部主事。丁外艱歸里，不復出。主講羊城書院垂三十年，成材甚眾。曾創議設義倉，嘉惠貧民。平居以藝蘭臨池自娛。精鑑古，詩文詞皆博稚。書逼真歐陽率更。著《陳禮部文集》及詩集等。（見吳著《作者考》）。余得字卷一。

馮譽驥、字仲良，號展雲，肇慶高要人。道光二十年（一八四〇）舉人。二十四年進士，翰林院編修，屢任考官。累擢吏部左侍郎、陝西巡撫。被議致仕。僑居揚州以終。平生廉潔，書畫俱精。書學率更，晚年效北海。畫則仿石谷。（注《畫徵略》卷九）。余得絹本水墨山水一幀、對聯一副、墨跡一頁（在先賢冊）。

鮑俊、字宗垣，號逸卿，又自號石谿生，香山人。道光二年（一八二二）舉人。三年二甲第二名進士，翰林院庶吉士，改刑部山西司主事。以書法名於時。兼工詩詞。畫梅竹。晚歲主講鳳山豐湖書院。著有《榕堂詩鈔》、《綺霞閣詞鈔》。（注《畫徵略》卷九）余得對聯一副。

洪仁玕、字益謙，號吉甫，花縣人，太平天王洪秀全族弟（同高祖）。道光二年生（一八二二）。幼讀書，不第，授徒為生。精醫術，善文學，工書法，嫻韜略。太平軍在桂起義，未克從征。避居香港，受洗禮為基督徒，在教會任傳教工作。咸豐九年，間關至天京，膺封精忠軍師干王，掌握軍權朝政。對太平天國政治文化多所興革。且屢出奇計，為太平天國後期擎天一柱。惜為勳臣武將排擠，不安於位，政策不能實現，軍略亦不盡施行，卒被迫離京。天京既陷，復擁幼主蒙塵浙贛，終被俘殉國，以文信國自況。時，同治三年冬（一八六四），年四十三歲。其人忠肝義膽，足智多謀，於中西學術造詣甚深。能詩文，擅擘窠大字。於經史、文學、理學、醫學、兵法、政治、經濟、天文、曆法、算學，以及基督教歷史、聖經、神學，無不精通，尤富有民族革命思想及精神。竊許為十九世紀—實則千數百年來中國最偉大的政治家。著有《資政新篇》、《軍次實錄》、《誅妖檄文》等，今復流行。墨跡有由香港逃匿於東莞張氏「永培書屋」時所書之「龍、鳳、福、祿、壽」五大字題壁影晒本。多年前由張祝齡牧師特回里攝製所贈，謹致謝。（見《逸經》八期張函）

黎如瑋、字方流，順德人。道光二十三年（一八四三）舉人。以母老不再會試。講學於廣州城南。晚年，鄉居。自闢山園，顏其讀書處曰「自在庵」。丁母憂後，蔬食終身，不入城市三十餘年。精醫學，工詩畫，宗沈石田。（汪《畫徵略》卷九）余得設色山水。

黃敬佑、字秋蘩，南海人。道光二十四年（一八四四）舉人。工書畫。澹於榮進。（注

《畫徵略》卷九）余得花卉團扇。

李文田、字畬光，一字仲約，號若農，別署芍農，順德人。道光十四年生（一八三

四）。咸豐六年舉人。九年，成進士。廷對一甲三名，授翰林院編修。同治

間，擢翰林院侍讀學士。十三年，歸粵侍老母。主講粵垣應華書院。母歿後，擢禮部侍郎。同治

二十年，出任直隸學政。翌年卒（一八九五）年六十二。諡文誠。生平好學，淹通博雅。

自經史、詞章、天文、輿地、兵法、理學、以至醫藥、占筮，無所不窺，尤精研蒙古史地。

所居「泰華樓」，後改「賜書樓」，庋藏典籍書畫、金石拓本甚富。書法學率更，善魏碑，

有得魏唐三昧之譽。間繪山水，又能詩。著有《心園叢刻》、《元祕史》，及其他多種，皆

考據精博。（參考注著卷九，及英文《清代名人傳》上頁四九四、四九五，根據《佛山忠義

鄉志》、陳伯陶《瓜盧文贈》等。）余得楷書扇面一、對聯三副。麥華三教授對其書學，最

為景仰，推崇備至。謂其異軍突起，創興碑學，蔚為廣東特色。精臨隋唐北碑，高古拙樸，

老成持重。抑有進者，更倡新異之論，懷疑右軍

蘭亭帖之來源為不可靠。疑古精神，一鳴驚人，突破右軍鐵圍，富有革命性。此嶺南文獻之

光采也。其行書書亦自創一格，又精於篆法，足稱為書學之一代宗師。（上見麥文前引書頁七

六）憶昔於一九四一年在香港所開之「廣東文物展覽會」中，高懸其七言聯，為北碑代表

作。文曰：「欣逢淑景開佳宴。辜負香衾事早朝。」聞係因當時朝議對外交涉多主和而文田

主戰，於是有造謠中傷者，謂其早已遣眷屬回粵，故主戰。文田乃於新春書此聯榜之門外，

不辯自辯，謠諑乃息。此亦藝林佳話，故並錄之。

蘇若瑚，字器甫，號簡園，順德烏洲人。咸豐六年丙辰生（一八五六）。光緒四年舉

人。兩赴會試不第。從學同邑李文田於北京。成為入室弟子。專治蒙古歷史、地理。嘗任咸

安宮教習，為皇室子弟師。後辭歸。在粵垣設絳帳課士。曾任教忠學堂教席以文學書法名於

時。某年，羊城大水為災，文稿盡毀。民國六年卒（一九一七）。年六十二。（上據其文孫

文擢述）。生前，先父寅初公與其交厚。西關新居落成，蒙其書贈「友蘭師竹」四字橫額，

刻木匾高懸書齋，垂數十年。書法峭勁，得力於北碑，殆受其師李文田之影響也。其榜書天

骨開張則得力於徐浩之不空和尚碑。及九龍寒園構成，余以原匾移此，今仍高懸室內，以留

紀念。文擢教授嘗過訪，親睹其先祖遺跡，不禁肅然起敬焉。此與兩家三代逾八十年友誼關

係，故不憚走筆並記之。

陳喬森、字木公，一字一山，別署逸山，雷州府遂溪人。道光十四年生（一八三四）。咸豐十一年舉人。官戶部主事。父隸兵籍，喬森十八歲始折節讀書。性磊落，工詩，善山水，仿大滌子，亦工蘆蟹。歸里後，主講雷陽書院。著有《旁榕垞詩鈔》。光緒三十一年卒（一九〇五）。年七十二。（汪著卷九，及《疑年錄》）余得山水橫披，寫光緒間廣州大雪即景，饒有史畫價值。又得山水大中堂，菩薩像立軸、蟹（水墨軸）。另有粵秀山鎮海樓全景一幅，極佳，且具史畫價值，有陳古樵（樸）題。廣東文獻上乘也。

黃槐森、字植廷，香山人。道光十一年生（一八三一）。同治二年進士，翰林院編修，遷御史。丁艱歸里。主講粵秀書院。服闋，出任監司，洊升廣西巡撫。間作花卉，仿惲南田，尤善畫蝶。卒年未詳。（汪著卷九）余得字軸。

明炳麟、字迪簡，號雲椒，南海人。道光十六年（一八三六）貢生。工詩善畫，精隸書。著《三山一石草堂詩艸》。（汪著《續錄》引《九江鄉志》）余得隸書聯、山水立軸、設色山水人物，各一。

朱次琦、字子襄，又字稚圭，南海九江鄉人。學者尊稱曰九江先生。嘉慶十二年丁卯

生（一八〇七）道光十六年丙申、三十歲（一八三六），在廣州六榕寺設館講學。（簡朝亮

《讀書堂集》卷六《重遊六榕寺》詩有「先師朱九江，嘗旅斯譚經」句。）是年春，洪秀全

赴省會應試、來學，得其春秋攘夷，禮運大同學說，乃倡導民族大革命（詳考見拙著《太平

天國全史》上頁一八）。是年秋九江先生鄉試中式舉人。二十七年丁未，成進士。之官山

西。在需次凡七年。咸豐三年奉詔使蒙古，撫平章歸綏漢蒙事，解其寡。秋，知襄陵縣事，

以孺為治，政績卓著。三年春，去官歸里，講學禮山，終二十餘年。康有為，簡朝亮其門人

之表表者也）其學不分漢宋，注重實學。修身之實四：曰惇行孝弟、崇高名節、變化氣質、

檢攝威儀，洵儒學之精要也。讀書之實五：曰經學、史學、掌故之學、性理之學、辭章之

學，此則中國文化之大成也。歷年，粵大吏聘為「學海堂」學長，辭不就，仍虛位待之，凡

二十餘年，終不就。同治元年，疊奉詔召用，以疾未赴。光緒二年，聞郭嵩燾奉派使英，手

書曰：「派員往英之事何辱國至此？舉朝可謂無人。李相（鴻章）身係安危，先自屈辱，損

中國之威，長夷虜之氣，天下何望矣？回憶咸豐之事，喋血郊園，盟於城下。乘輿出巡，晏

駕不還。『公羊』所謂百世之讎無時焉而可與通也。今重有此大辱之舉，此志義之士所以言

念國恥，當食而嘆，半夜憤悱，誓心長往，終已不顧者也。」其愛國精神，民族思想，熱烈

如此，是有得於春秋公羊之教者也。光緒七年辛巳七月，詔賜五品卿銜。十二月卒（一八八

二）年七十五。生平著述七種（略）臨歿盡焚其稿。門人簡朝亮等蒐其詩文，都為十卷，稱

曰《朱九江先生集》，冠以簡氏所纂之〈年譜〉。（以上參考簡朝亮〈朱九江先生年譜〉，〈朱九江先生傳〉載《讀書堂集》卷六。）余得其墨跡一冊，內有肖像，帳簿四頁，書札十頁，另木刻橫披）。書法多力豐筋，雄渾蒼秀，饒詩書氣。及門康有為論曰：「於書道用工至深，導源於平原，蹀躞於歐處，而別出深意，魯公以後，無其倫比。」其用筆蓋得力於謝蘭生之祕傳也。

蒙而著、字杰生，號鹹菜道人、番禺諸生。能詩工書，善以乾筆皴擦作山水，得石田遺法。其寫峰巒，全以苔法而成，自開生面。（汪著卷九）余得山水立軸。

袁果、字顏卿，香山人，廩貢生，與張維屏等同遊，詩、書、畫、皆工。著有《覆瓿吟草》。（汪著卷十）余得山水中堂。

鄭績、字紀常，新會人。知醫，能詩，善畫人物，兼寫山水。闢「夢香園」於粵秀山麓。著有《論畫》二卷。（汪著卷十）余得山水人物立軸，人物立軸，設色山水大中堂，山水小中堂，扇面四，及《論畫》。

蘇六朋、字枕琴，號怎道人，又號羅浮道人，生卒年未詳（約在嘉慶至咸豐間）。早年在羅浮山從德釋堃（載山）學寫人物畫，後追縱宋、元、明、諸名家山水，亦擅指頭畫。所繪人物畫殊為特出，衣褶線條，遒勁靈活，情感表現，用筆秀雅，並皆佳妙，深受唐寅、王慎（瘿瓢），陳洪綬（老蓮）之影響，為當代全國不可多見之人物畫家。尤為特色者，則輒以民間風俗，人生百態，尤其細民活動，生活現象，如盲人打架，街說賣唱等，以細緻筆墨，隨意渾灑，別開生面。能寫實傳真，有現代漫畫作風。抑且其畫面無論大幅小幅之一切至背景用具皆具有濃厚的廣東色彩。是故其作品饒有時代性、創作性、兼革命性，為各方他畫家所莫及者，非僅嶺南藝壇傑出之士而已。居恒與陳良玉、張維屏、黃培芳等名士遊。作品最得粵人欣賞。（參考注著卷十，李國榮文香港大會堂出版，及其他）余得其山水人物，中堂冊頁等共四十二品。另對聯一副。另有〈羅漢圖〉長卷，白描用李龍眠鐵線條寫成，最精。先父早年在羅浮山得之。藏品中以此及〈夜宴桃李園〉金紙大軸為最精。

蘇騰蛟、字鐵琴，六朋長子。蘇子鴻，字小琴，六朋次子，亦善畫人物山水。（參考注著卷十，李文。余得〈瀛洲學士圖〉橫披，團扇。

孫逢聖、字琴孫，六朋孫，光緒十四年戊子（一八八八）舉人。工詩善畫，惜未得見其

作品。

余菱女士、號鏡香女史，六朋姜，亦善畫，尤工人物。（汪著卷十二）余得〈漁家樂趣圖〉另二頁。

鄧濤、字小石，南海人。道光、同治間人。畫家鄧如瓊（石芝）子，法麓臺。畫山水，得家法，疏秀可愛。（汪著卷十）余得山水大中堂。

何獬、字丹山，南海西樵人。居煙橋鄉，故號煙橋老人。寓廣州河南。善人物、花卉、山水、蟲鳥，畫法新羅，而略變其法，以賣畫授徒為生。筆致高秀。尤喜作柳燕、竹林、鸛鴿、豆棚、瓜架、小景。卒年七十餘。（參考汪著卷十及其他）弟子崔詠秋、劉玉峰等，有「河南派」之稱。余得花鳥大中堂一、山水人物三、花鳥團扇三、冊頁四、溪山談道圖一。

羅峰先、字登道，號三峰，又號野舫，番禺人。居省會城內，齋名「百竹居」。能詩工畫。山水仿文衡山，亦工人物、花鳥、草蟲。畫法在白陽、南田之間。事母孝，以畫資奉甘旨。並授徒為生，有「城內派」之稱。不善治生，不修邊幅。（參考汪著卷十及其他）余得

團扇一、山水扇面一。

羅清、字雪谷，番禺人。善指畫蘭竹。（汪著卷十）余得花卉立軸，荷花立軸、蘭石（指頭畫）、花卉二。

駱秉章，原名俊，以字行，又字籲門，號孺齋，花縣人。生於乾隆五十八年癸丑（一七九三）。道光十二年（一八三二）進士。翌年，翰林院編修。十九年、官御史。累擢湖南巡撫。由咸豐初年始，在湖南大後方力助曾國藩練兵籌餉，敵對太平軍。十一年，升四川總督，消滅石達開軍。同治三年，太平軍失南京，以功得賞輕騎都尉。六年（一八六七）協辦大學士。同年，歿於任，贈太子大傅，謚文忠。年七十五。著有《自訂年譜》，《駱文忠奏議》（見英文《清代名人傳》上頁三七—三八，鄧嗣禹撰參考吳《作者考》），余得對聯一副，橫披詩墨跡各一。

何諼玉、字蓬盫，又號蓮身居士，高要人。官翰林院待詔。富收藏，精鑑別。著《書畫所見錄》。寫墨梅，秀逸天成。花卉學南田，亦明艷。（汪著卷十）余得梅花立軸。

李魁、字斗山，南海人。作山水力闢奇境，取法清湘。年七十卒。（汪著卷十）或云號葵園，坊者出身。善在牆壁上浮雕山水，後以入畫，遂成名，然因此乃為士夫所不齒。余得山水立軸。其作品，有民間色彩，裝飾趣味，兼富有樸素鄉土氣而表現感情，構圖新穎，著色絢麗，自別於文人畫之充滿文雅的書卷氣而自有突出的風格，於畫壇中可謂有創造性者。近年漸得多人欣賞。

梁于渭、字鴻飛，又字杭叔，一字杭雪，番禺人。肄業菊坡精舍為陳澧高弟。工詩善畫，畫仿元人法意。好金石碑版，古錢、造像。應光緒十一年乙酉（一八八五）順天鄉試，中式舉人。十五年，成進士，授禮部主事。自負雅才，未入詞館，遂成心疾，告歸。賣畫自給。辛亥革命，終日痛哭，逾年卒。詩文稿皆散佚（汪著卷十參吳著《作者考》）余頗愛其青綠山水、妍麗奪目、峰巒迭起，饒有奇氣，迥非凡俗，非曾出塞外遊觀者，不能為此。在遜清未造廣東藝壇中，自成一家。余得山水大小十一品。

戴鴻慈、字光孺、號少懷，又號毅庵，南海人。咸豐三年生（一八五三）。光緒二年內子進士，入翰林院。清季奉命出洋考察憲政。累官法部尚書、協辦大學士、軍機大臣。在遜清二百餘年間，吾粵以軍機入相者惟其一人而已。宣統二年卒（一九一〇）年五十八。（參

考吳著《作者考》）書法平原，得其寬博。用筆結字胎息深隱，有雍容華貴氣象。余得對聯一幅。

黃玉堂、字仙裴，香山人，晚年居佛山。光緒間、成進士、入翰林。工詩善書。著有詩集（拙藏已贈「廣東文獻館」）。余得墨跡二。仙裴公與先父寅初公有金蘭誼，此其所贈者。

鄧承脩、字伯訥，號鐵音，歸善人。道光二十一年生（一八四一）。咸豐十一年舉人。官北洋，居言路，以彈劾李鴻章有「鐵面御史」之稱。書法勁秀，潛氣內斂，得力於平原，而集南北碑一爐共冶。行書亦佳，楷書尤勝，運筆堅定，結體虛和。書名傳海內。麥華三至評為「近百年中，首屈一指」。光緒十七年卒（一八九七），年五十七。（參考吳著《作者考》及麥文）余得對聯一副，隸書四屏。其女夢湘女史，克傳家學為吾粵女書家之卓卓者，惜未得其墨跡。

何長清、字榆庭，香山人。初為諸生，改習武事。同治間，武進士。由侍衛官累升廣東水師提督。彬然儒雅，澹泊自持。工畫山水宗王麓臺。能以指蘸墨寫煙雨境酷似高且園，書法秀潤，軍中罕見。（見李履庵：〈攬溪畫人小傳〉載《廣東文物》卷八）。余得山水大

軸。（甘翰臣舊藏）

陳鏞、未詳。余得山水立軸。

崔鶴、字問琴，餘未詳。余得設色仕女、人物各一。

霞村村老、原姓名，未詳。余得仕女一。

姚筠、字懈雪，號俊卿，番禺人。據說：咸豐間曾應太平天國試，中解元，後逃歸（趙浩言），後赴清試。同治六年優貢生。十二年舉人。補饒平縣學訓導。任「學海堂」堂長。工詩，善山水，仿梅道人，倪高士，尤擅畫松。年八十七卒。（汪著卷十）余得團扇面。

陳蘭彬、字荔秋，高州吳川人。咸豐三年（一八五三）成進士，選庶常，改刑部主事。同治十年（一八七二）任留美學生監督。光緒元年，任出使美日（日斯巴尼亞，即西班牙）祕（祕魯）大臣。四年（一八七八）到美就任中國駐美首任公使。累擢左副都御史，署兵部右侍郎。（參考蘇子：〈漫談嶺南書法家〉，載《廣東文獻》二卷一期）

梁鼎芬、字星海，號節庵，番禺人。生於咸豐九年（一八五九）光緒六年成進士，授翰

林院編修。以劾李鴻章十大罪降五級。至廿六年庚子,始簡武昌知府。隨總督張之洞回粵,主「廣雅書院」。復隨還鄂,累擢署布政使。卅四年戊申入覲,面劾慶親王奕劻及直隸總督袁世凱(見《清史》一冊頁三六五下),詔詞責,乃引退。民國八年以清遺老卒(一九一九)年六十一。有《遺詩》。余得立軸一、團扇二。書法得力於蘇,而變其爛漫為瘦硬,筆墨精妙,力透紙背,而墨采浮紙上,饒秀逸氣。

余得扇面、團扇各一。

張敬修、字德甫,東莞人。官廣西各府知府。太平軍起義,以戰功補潯州知府,升右江道。咸豐五年(一八五五)擢廣西按察使。六年落職。後開復,移江西按察使。旋以病奏請開缺。回籍闢「可園」,流連詩酒,善書畫,尤工梅蘭。卒年四十一。(參考汪著卷九)

胡景詵、字少蓬(未詳),余得設色花鳥橫披。

羅惇㬊、字復庵,順德人。任京官。余得墨跡一。

梁琛、字獻廷,順德人。以畫竹名,亦工詩,能寫玉筯篆。(汪著卷十)余得墨竹一,書畫二。

劉華東、字子旭，號三山，番禺人。嘉慶六年辛酉（一八○一）舉人。能文善書，操行怪異，為文奇譎，有「文怪」之稱。傳說：其人恃才傲物，倚勢凌人，招惹是非，包攬詞訟（所謂「狀棍」之流）。有新會富商盧維慶，以充洋行買辦致富。貪綠當道，以其入祀「鄉賢祠」。聞華東藉機勒索不遂，倡議反對其事，而當道不之理，退還其所撰「草茅坐論」，乃以付梓遠近傳誦。又集四書句作八股文，首句曰：「陽（洋）貨欲見孔子，無以立也」（見《嶺南即事》，題曰〈盧商入鄉賢〉）。遍貼學宮，士子譁然響應，會集二百餘人。華東伏陳白沙先生票主前痛哭，朗誦祭文。乃與士紳聯合向大府訴求，暴盧商罪。盧啗以重金，至是不為動。事聞於清廷，派大員來查，卒黜其父祀。華東復反對其木主由正門捧也，終須由溝渠拖出路上。盧商恨之刺骨，賄賂大吏，革去舉人，且入縣獄五閱月，屢對簿公庭，始被釋。華東不邨，夷然自若。每夜出，以僕持燈籠前行，上書硃字「奉革舉人劉華東」。門首懸大燈籠亦然。佯狂玩世，招搖如故。後遨遊北方，到處題詩。晚年在粵，窮愁潦倒，年六十四卒。（上據故老傳聞，並參考冼玉清：〈番禺三怪〉，〈再談劉華東〉兩篇，載《藝林叢錄第三種》）。余得隸書聯。書法頗見工力，亦嘗自寫像。自言品學柳下惠、文學柳宗元，書學柳誠懸，及稱三柳先生，然究屬無行文人，不足法也。

符翁，字鐵年，號子琴，或梓琴，北江人。善畫花卉，嘗為居古泉作壽序，余得花卉中堂。

葉衍蘭、子南雪，番禺人。擅人物、花卉。精鑑別，所藏書畫皆妙品。嘗畫歷代學者像多幅，其中不少人。余嘗影印於「廣東文獻館」編印之《廣東文物特輯》。

潘衍桐、字嶧琴，號葦廷，南海人。同治間進士，入翰苑。曾出任浙江學政，致仕回粵。著有《續兩浙輶軒錄》、《蹈庵詩集》、《緝雅堂詩話》。高劍父於東渡前曾在其家任教席。余得對聯一副。

康有為、原名祖詒、字廣廈，號長素，晚號更生，南海人。生於咸豐八年戊午（一八五八）。從學朱九江先生。後自設「萬木草堂」於廣州廣府學宮課士。梁啟超、徐勤、伍憲子等從其遊。光緒二十一年，成進士。二十四年，戊戌，在北京提倡維新運動失敗，亡命海外。設「保皇會」。清亡後，回國。民國六年丁巳（一九一七）復辟之役，與其事。卒於民國十六年（一九二七）。年七十。著有《新學偽經考》、《大同書》、《廣藝舟雙楫》、《不忍雜誌》等。為近代名書家，精臨北碑，尤得力於〈石門銘〉。（參考吳著《作者考》

英文《清代名人傳》）余得八言聯一副。

李丹麟、字星閣，歸善人。善花鳥人物。光緒十九年（一八九三）隨楊儒出使美國等國充翻譯員。著《大雅堂詩集》、《游歷圖說》。（汪著《續錄》）余嘗得其寫老樹一幀，惜失去，以後不再聞足音矣。

# 九、畫壇的新光

自道光末葉始，全國畫風幾盡被四王、吳、惲的正統派所籠罩。而且人尚倣臨剿襲，鮮見有具創造性的作家之能衝抉此藩籬而表現別開生面之作。雖有黔之姚芒父、閩之吳彬、與滇之唐泰（即擔當和尚），稍能自闢蹊徑，出類拔萃，顧影響不遠大。時勢所趨，狂瀾莫挽。嶺南藝壇亦不免受惟事彷古之影響，以至頹風靡靡，弱質奄奄。然於此沉沉暮氣中，忽有兩道陽光放射出來，嶺南畫風，乃突現異彩。其一、自內發出。其他、自外射入。前者為「畫壇怪傑蘇仁山」。後者，為臨川李氏所聘請之孟、宋、兩家，因而引起隔山居氏新派。因居廉在粵垣設帳公開授徒，來學者眾，影響廣大深遠，幾有獨霸廣東畫壇之勢。比之並世鼎足之何狮「河南派」與羅峰先「城內派」實遠過之。其於文獻史上尤有重大意義者，則隔

山一脈實開民國後「新國畫運動」之先河。此研究吾粵以及全國畫史者所不能不特別注意之背景也。

（一）蘇仁山

蘇仁山、原名長春，號靜甫，（其他別號尚多，不錄）順德杏壇鄉人，嘉慶十九年甲戍生（一八一四，與洪秀全同年生）。自幼嗜繪畫。十餘歲即有佳作。年十六，負笈羊城、習篆隸、學舉子業，兼嗜詩賦理學，廣讀祕典奇書，於學無所不窺。屢試不第，鬱抑憤恨，影響心理，致成變態。廿三歲而後，棄絕舉業，專事丹青。廿四、廿五歲，赴廣西，得桂林山水之奇逸氣，下筆愈為奔放而蒼勁。回粵後成婚。順邑女子多有圍於「不落家」之陋俗。以後生活孤寂，更不愉快，心理變態，日益顯露。由是，居家則與親者忤，嫉俗，反對傳統制度、思想、與權威，馴至懷有民族革命思想。居恒不滿現實，憤世出則與人落落難合。言行愈趨怪癖，使氣任性，放縱不羈，佯狂玩世。人輒以患精神病者目之。其貌清瘦如老僧，寡言鮮笑，不修邊幅，輒獨自徜徉山水間，跌坐山麓水涯，或流連寺剎。廿九歲，家道中落，家人饑寒，困苦至甚。乃復之梧州，筆耕為活。越五年而歸。無何，其父以不孝罪繫之囹圄，大概因其排滿思想表示過顯露，故族人與其父串謀下之獄，冀免受株連也。時年卅五。在獄中仍多作畫。至道光廿九年己酉冬（或翌年春，一八四九—五

○）瘐斃獄中（或自殺）。年三十有六（或卅七）。其畫學無師承，皆由自習及觀摩古畫，自我表現而獨具一格，饒創造性、革命性。傳世者不多，以山水、人物為最，花卉鳥獸亦甚精。多水墨之作，亦間有敷色者。其作風、不事皴擦、不作牛苔、專用線條，以輕重筆墨，粗細線條，表現陰陽向背，有如木刻或鋼筆畫及現代漫畫。而且構圖奇極，自具巧妙，脫盡俗套。每於畫面題字極多，常與畫意毫不相干，任意發洩胸中積蘊。書法則兼工篆、隸、楷、行、草。詩文亦甚佳，但文名與書名皆為畫名所掩矣。綜合研究，其畫學實獨創新格，自成一家，而為粵畫之最具創作性者，即置之全國藝林亦罕見足與其儔。然仁山生平無傳人，死後人亦忽視其作品，無學之者，故不成派。至近三、四十年吾人始發掘其天才而刮目相看，實為粵畫異采。

其畫名且遠播全球，行且被視為世界大畫家矣。（詳看拙著《畫壇怪傑蘇仁山》單行本，一九七○，香港出版）仁山與蘇六朋同時，而兩者作風迥異。六朋為傳統畫家，生活、思想與畫風注重現實而為入世的，大受時人之愛好。仁山則反是，不滿現實，命途多蹇。畫法固一反傳統，而畫風則是超越的、理想的、個人主義的、具藝術及民族革命性的，故作品，尤其人物，多由理想而出，表現個性情感，如非超世的、出世的、則為遠古的傳奇的，多寫仙佛古聖奇、偉山水，實所以抒發對其社會與自然之良願與胸襟也，廣東藝壇產出此獨特「怪傑」，大放光采矣。余得其書畫共一百六十四品，各式各體具備，足供研究資料。（詳看拙

著）（近年在美歐以英法文闡揚仁山之畫學者極端推崇其造詣至媲比世界第一流畫家者，則有李晉鑄教授英文論文Chu-Tsing Li "Su Jen-shan (1814-1849), in Oriental art, Winrer, 1970"及李克曼先生用法文後譯英文之專書 "Pierre Ryckmans: The Life and Work of SuRenshan, Paris-Hang Kong, 1970"

## （二）李氏及孟宋兩家

李秉綬、字芸甫，江西臨川人。嘗官工部。其先人在粵西營鹽業起家。道光間，秉綬來粵。雅好藝術，亦擅繪事。敦聘陽湖孟麗堂、長洲宋藕塘，兩名畫家來粵，授以新畫法。有此自外射入之陽光，由是東粵畫風為之一變。是有功於廣東文化之發展者。（參考汪著卷十宋光寶）余得李氏扇面、花卉軸二、山水人物立軸、設色花卉八頁。

孟覲乙、字麗堂，江蘇陽湖人。工詩善書，尤精於繪事。畫法寫意，筆力蒼老，不重色澤，宗陳白陽（見《歷代畫史彙傳》）。道光間，應李秉綬聘，來粵教授花卉，畫風為之一振。寖成孟派。杜游（洛川）、鄧大林宗之。余得〈祝壽圖〉花卉一。

鄧大林、字蔭泉，號意道人，香山人。能詩、善山水、兼寫花卉。書法蒼勁古秀。得孟

麗堂薪傳。闢園廣州花棣名「杏林莊」。壽至九十。（參考注著卷十）余得花卉立軸。

宋光寶、字藕塘，江蘇長洲人，善花鳥、草蟲、寫生、用沒骨法。遠宗北宋徐崇嗣逸筆，近法明陳淳江（白陽子）及清初澤格（南田、壽平），得「常州派」嫡傳。至粵，自成新派，宋紹濂（熙）、張鼎銘（嘉謨）等宗之。其後隔山居氏一派亦源於此。（參考注著卷十）余得蘭花立軸、絹本花卉、花卉冊（二十頁）。

張嘉謨、字鼎銘，敬修猶子。工花卉、人物。畫法宗宋光寶。中年後，專寫墨蘭，兼擅篆刻。（參考注著卷九，但汪以其為敬修子，誤。上據居廉高弟張純初逸言。）余得草蟲扇面。

## （三）隔山派居氏

其有畫法介於孟、宋之間，自有特色，開新宗派，而為「新國畫運動」前驅者則為隔山居氏一門。

居巢、字士杰，號梅生、或作煤生，番禺河南隔山鄉人。顏所居曰「今夕庵」。邑庠生。於道光晚年，應張敬修聘為幕賓。後以軍功得五品銜，雲南補用巡政廳。詩、詞、書、

畫、俱工。善花卉、草蟲。筆致工秀而有韻味，精於撞水撞粉法。隨敬修回粵，受宋、孟兩家影響。光緒十五年己丑（一八八九）卒。年六十餘。著有《今夕庵論畫詩》及《煙雨胚筆記》（未刊行）。在桂時，授從弟廉畫學，此外除子孫外無傳人。（據個人考證，參考汪著卷十）余得山水卷、牡丹立軸、人物小丑像四、團扇、冊頁（共十五頁），另自書名片（在先賢冊），合共廿四品。（詳看拙著《居廉之畫學》）

居爕、字孟炎、號小梅、巢子，廣西補用布政司經歷。工畫，有家學（汪著卷十）。余得團扇、扇面各一。爕次女若文，適陳樹人（或謂樹人為巢婿誤，實孫婿也）。

居慶女士、字玉徵，號禺山女史。巢胞兄長女。吏部左侍郎廣西賀縣人於式枚之母也。能詩詞、花卉、得其叔之傳。（據個人考證，及參考汪著卷十二，誤作巢女。）余得仕女圖、花卉各一頁，另團扇（與居巢團扇合裱）。

居義、或作熙、字賢舉，號秋海、爕子，直隸補用威縣正堂四品銜。亦善畫花卉。（據個人考證）余得冊頁一。

居廉、字士剛、號古泉，自號隔山老人、隔山樵子、或羅浮道人。巢從弟（或作胞弟、

誤、實同祖生）。道光八年戊子生（一八二八）。郡庠生。咸豐初，隨巢赴桂入張敬修戎

幕，立軍功。兼從巢學繪事。後隨敬修回粵，客「可園」。與嘉謨尤相得。致力畫學，得

宋、孟、二家之傳。中年，私淑惲南田，且追蹤宋之徐、黃、及明之林良，略為變化其畫

法。復能作指頭畫。所繪花卉、草蟲、翎毛最工。於靜物、仕女、山水、僧道，俱稱能事。

其畫花卉、草蟲、最得力於野外及室內寫生，撞水、撞粉、及沒骨法，使一花一蕊四邊有水

漬痕宛如線條之鈎勒。兼擅工筆意筆。其畫學有創作性，具真實美，及生命力，氣韻靈活、

神態畢現，自成一家。四十七歲而後，設帳課畫於隔山之「嘯月琴館」，為粵東設館公開授

徒之嚆矢，稱「隔山派」。（「河南派」、「城內派」繼起，鼎足而三，畫風大振，見上

文。）成材甚多，畫名亦日噪。影響遠而且大，為掖進「新國畫」之先驅，亦為廣東畫壇生

色不淺。光緒三十年甲辰卒（一九〇四）。年七十七。（據個人考證，看拙著《居廉之畫

學〉長篇，參考汪著卷十或謂其民國後始卒，年八十餘，誤。及張韶石：〈嶺南花鳥畫〉，

載民五〇、一、二二，《星島日報》）。余得其各式各體作品共二百有奇，不及備錄。另得

其肖像「嘯月琴館」師生合照等。

居槎、原名寶光，字少泉。廉胞弟福（玉泉）次子，出嗣廉。亦能畫。余得設色花卉立

（以上居門男女諸人，統據居秋海（羲）三女慶萱女史錄寄之「居氏世系表」。謹此致謝。）

陳鑑、字壽泉，居廉弟子，早逝。餘未詳。余得花卉扇面。

葛璞、字小堂，湖南人。屬粵。與居廉友善。工人物，得廉畫法，居氏嘯月琴館師生合照有小堂像，余得人物立軸、仕女軸、仕女團扇二、扇面一。

汪浦、字玉賓，又字靜巖，本江蘇江都人，寓廣州久，遂籍番禺。工人物、仕女，布景亦雅秀。得居廉畫法。余有其人物立軸、設色人物二。（按：汪氏畫學淵源東明，但與居氏同時而畫風相似，姑附此待考。）

## 十、民國

至一九一二年民國成立而後，廣東書畫界，大概可分三範疇。其一傳統派，是繼承前

代遺傳的法度。代代相傳的；畫家雖有追蹤元明諸大家，或清初之四高僧者，但亦有不能脫離正統派四王、吳、惲的影響。其次，隔山派，是居廉所傳授的門人或再傳，仍以寫花鳥、草蟲、為主要題材，間及山水。其三，「新國畫運動」，或稱「嶺南畫派」，是畫壇中蒼頭突起的異軍，要提倡實行藝術革命。這與民族革命同時並起的。廣東夙有「革命策源地」之稱，於繪畫亦然，至是嶺南畫壇至足與中原頡頏，亦全國所鮮見之創作。「新國畫」的宗旨，一言以蔽之，不外以東西畫法之形理技術，與中國傳統藝術，融合一體，中西合璧，採取外洋之所長而改進國畫之所短，卻保存國畫之筆墨、意境、神韻，而仍為中國畫，務期推進傳統畫法出「沉滯期」而進入「革新期」焉。

## （一）國父的書法

國父孫中山先生（一八六六—一九二五）賜書「博愛」二字橫額與先父寅初公。先父為星加坡華僑，於斯經營實業，參與革命，先後加入「中國同盟會」及「中華革命黨」，奉國父委任南洋籌餉專員，頗著勞績，故書此為贈。民國六年十一月，又任命為「籌備廣東大學委員」，任命狀有署名蓋章及「大元帥印」。其後，余又得其親書「老年長樂有童心」長條（原下聯、上聯佚）。凡此皆奉為傳家之寶，不在上言之範疇內。「國父自謂平生未嘗習書。譚組安（延闓）云，其書不但似東坡而往往有唐人寫經筆意，正直雍和如其人。真天豈

聰明，凡夫雖學而不能也」（見李蟠之《嶺南書風》）。哲嗣哲生（科）先生，早歲留學北美，亦未嘗學書，而毛筆書法，酌肖國父，是家庭濡染薰陶之影響，非刻意模仿也。信筆附識。

## （二）傳統派書畫（不依年期）

簡朝亮、字季紀，號竹居，順德簡岸人。朱九江先生（次琦）入室弟子。咸豐元年生（一八五一）。光緒五年邑廩生。十五年選用儒學訓導、不報。築「讀書草堂」於佛山，著書課士。廿六年，避盜連州將軍山者九年。三十四年，禮部奏聘為禮學館顧問，亦不應。民國成立，遷回佛山，著書講學如故。「國史館」聘為纂修，婉辭之。二十二年癸酉卒（一九三三），年八十三。遺著十餘種，多述疏補經史之作，以《論語集註補註述疏》為最著。

（詳看拙著〈追懷簡竹居夫子〉載《廣東文獻》季刊二卷一期）。余得書札二通，草書詩橫披一，「將軍山」摩崖石刻榻本，及賜書考經句（載〈受經圖〉）昔另有行草四屏石刻榻本，惜失去。麥華三教授品評曰：「其書純以胸中浩然之氣行之。蒼茫浩蕩、元氣渾然。為書法闢一新境界。求之古人，惟韓文公〈白鸚鵡賦〉意境相彷彿。先生雖不以書名，然其書正不可及也」（同上書）。余以為其狂草書風有類於白沙先生墨跡，為醇道學家之書法也。

鍾榮光、字惺可，中山小欖人。同治六年（一八六七）生。光緒二十年舉人。文名噪一時，加入「中國同盟會」，參與革命。主粵垣《博聞報》、《安雅報》筆政。任「格致書院」（嶺南大學前身）國文總教習。民國元年，出任廣東「教育廳」廳長。赴美入哥林比亞大學研究教育。著《廣東人之廣東》。十六年，任嶺南大學校長。晚年，任國民參政員。卅一年（一九四二）卒於香港，年七十七。（楊華日〈鍾榮光先生傳〉）余得七言聯一副。

程竹韻、名景宣，號龍湖叟，南海人。生同治十三年甲戌（一八七四）。工書畫，能詩文。自設「尚美圖畫研究社」於羊城西，以鬻書畫教畫自給。民二十三年卒（一九三四）年六十一。（李健兒著《廣東現代畫人傳》。參考林建同著《當代中國畫人名錄》）余得畫屏八幅，先父所遺者也。

馮湘碧、原名丙太，鶴山人。光緒廿六年生（一九〇〇）幼從程竹韻習畫。稍長，復從名師學經史詩文。後任學校教師。工山水，法清湘。日軍陷粵，徙居澳門終其身。（參考李著，林著）余得設色山水立軸。

馮潤之、字礪石，工人物。清季與高劍父等合辦《時事畫報》，鼓吹革命。余得無量壽

佛立軸。

何劍士、原名華仲，號南俠，以字行，南海南村人。生光緒三年（一八七七），富家子也。妹丈伍廷芳，從叔啟，皆有名於時。幼聰慧，習詩文。稍長，風流倜儻，縱情揮霍，放誕不羈，玩世不恭。於馳馬，擊劍、歌曲、繪畫，多種技藝，皆嫻習。當遨遊大江南北，無所遇。歸粵後，寄情詩畫文酒，其習繪事，無常師，憑天賦之才，性靈之感，率意下筆，獨運匠心，多寄意諷刺，藉以抒發其種族革命及不滿社會現狀之思想及情感。堪稱為吾國漫畫家之先進。光緒晚年與高劍父、馮潤之、尹笛雲等創辦《時事畫報》。又與潘達微、鄧慕韓等開辦《平民報》，附星期畫刊，暴露官僚醜態，鼓吹革命至力。後以家道中落，不禁窮愁潦倒。民國四年以憂病卒（一九一五）。年三十九。（李著）余得山水立軸（指畫）、「涼快」（諧畫）各一。

簡經綸、字琴石，號琴齋，番禺人。生於光緒十四年（一八八八）。越南華僑。歸國後，任廣東「參議會」議員。後任「國民政府僑務委員會」委員。精漢隸、甲骨文，亦善章草，間亦寫畫。民國三九年卒（一九五〇）年六十。（參考林著）余得隸書立軸。

王根，又名懷，字竹虛，先世由浙遊粵，遂籍番禺。生清季。原富家子，後中落。潦倒一生，然安貧自得，耿介不苟取。畫筆秀逸，氣韻高古，兼南北宗，尤工仿摹古畫，其寫八大或苦瓜和尚或四王之作，直可亂真。傳聞其仿臨之作，每不售，因從畫肆收回，自署真姓名，反得暢銷云。蓋其畫名早已遍傳粵中，好此道者，輒爭購而珍藏之。亦擅技擊，惟不常以身手顯於人。鄧爾定嘗許其畫學在粵於清代中為第一流，遠出黎二樵諸子之上云。國民政府主席林森最賞識其作品，結為至交，常微服訪之，竹虛衣黑綢衣，穿破履，同遊竟日。（參考汪著卷十、李著、及個人採訪，生卒年未詳）。余得設色山水大中堂一、花鳥二、山水一、指頭畫一。

趙浩、一名秀石，字浩公，又號石佛，臺山人。生於光緒八年（一八八二）。幼學裱畫於畫肆，因多得觀摩古畫或鈎臨古蹟。年十七學畫於王竹虛（根），遂通畫理，兼南北宗。清季，嘗入高劍父所設之「國畫研究所」互相切磋，繪事乃大進。曾任廣州市「美術學校」教員。與畫友組織「癸亥合作社」以抵拒「新國畫運動」。其畫、工山水、人物、花鳥、魚蟲、繼承傳統院體而自有所發展，富麗堂皇，亦工細有致，尤精於摹仿古畫，幾可亂真。卅五年卒（一九四六）年六十五。（參考李著、林著）余得〈南山松柏圖〉、花卉、各一。又曾為余繪〈受經圖〉之山水景。

胡漢民、原名衍鴻，字展堂，參與革命以號行，別署不匱室主。江西廬州，宦遊來粵，遂籍番禺。生光緒五年己卯（一八七九）。初肄業「菊坡書院」、「學海堂」，治經史、詞章、性理之學。年廿三，中式舉人。後赴日習法政。未幾，歸國，任梧州中學總教習。回粵助編《嶺海報》，提倡女權。三十年，二次東渡習法政。翌年，加入「中國同盟會」任本部書記長，以後畢生為國父得力臂助。主編《民報》，鼓吹革命。屢次參加革命之役，週遊各地。宣統元年，「中國同盟會南方支部」成立於香港，任部長。主持廣東起義事。宣統三年九月廣東獨立，任都督。以後在民國努力於討袁、護法討陳（炯明）之役。迭任廣東省長等要職。國父北上，任代理大元帥。後膺任「中央政治委員會」委員、「國民政府立法院」院長。二十五年卒（一九三六）年五十八。生平能文工詩，尤精書法「合褚米成一家，清挺峻拔。晚寫曹全，集字為詩如己出，真絕詣也。」（參考《胡漢民先生傳》、《廣東文獻》二期。李蟠：《嶺南畫風》。）余得行書立軸一，為其女公子木蘭女士所贈。

黃節、字晦聞，簡朝亮高弟。能詩工書。任北京大學教授。一度回粵任「教育廳」廳長。曾與鄧實、王蓬等在滬辦《國粹學報》，提倡革命。余得五言詩軸一、字軸二。

黃少梅、字阿彌，東莞人。光緒十二年生（一八八六）。善畫，尤工仕女，精鑑古畫，以此為業。參加「國畫研究會」。日軍寇粵，避至香江。民國廿九年卒（一九四○）年五十。

（參考李著）余得其美人立軸。

易孺、原名廷熹，字季復，號魏齋，別號大厂居士，鶴山人。生於同治十三年（一八七四）能詩文、工書畫、兼事篆刻。書仿趙之謙，參以北碑。畫山水、花卉，多用意筆、乾墨。凡中國諸門藝術無不精研。不愧才子之稱。嘗執教暨南大學及國立音樂專門學校。與革命前輩胡漢民等為友。民國廿九年卒於上海（一九四一）年六十八。遺著數種，多未刊行。（參考李著、林著）余得山水小品。曾為拙藏多幅題跋皆即席醉筆，才思敏捷，非常人可及。

李瑤屏、別作耀屏，原名顯章，又名文顯，晚年號欖山山樵。中山小欖人。光緒六年生（一八八○）。擅山水、兼人物、花卉、蟲魚，並習諸家畫法。亦精技擊。初年參議革命軍事。民初，任市立師範學校圖畫教員。先後加入「癸亥合作社」及「國畫研究會」。黃君璧、關梅鶴、林妹殊女士，均其弟子也。民國二十七年卒（一九三八）。年五十九歲。（參考李著、林著、鄭春霆《傳略》）余得山水扇面。

梁啟超、字卓如、初號任甫，後改任公，別署飲冰室主人，新會人。生同治十二年癸西（一八七三），幼年文才已顯露。十二歲，入縣學。十七歲，中式舉人。會試屢不第。乃棄舉子業，專研新學。後從學康有為於廣州。編纂《萬國公報》。又創辦《時務報》。後主講湖南「時務學堂」，發行《湘報》。光緒廿四年（一八九八），參加康有為之維新運動。戊戌政變後，逃亡日本。復與康提倡保皇。努力譯著。刊行《新民叢報》，倡新文體。民國三年，出任北京政府司法總長。與蔡鍔反對袁世凱稱帝。六年，再出任財政總長。晚年，居北京講學著述。民國廿八年卒（一九三九），年六十七。遺著《飲冰室全集》，《講演集》等。對於中國文體及史學有相當貢獻。善寫北碑，然不以書名也。余得對聯一副、行書中堂、隸書立軸各一。

廖仲凱、惠陽人。留東畢業，參加革命，為「中國同盟會」中堅分子。民國成立，在粵歷任財政廳長及「國民黨」中央委員、部長等要職。被刺死。余得墨跡扇面。

廖平子，字蘋庵，順德人。讀書贍博，賦性剛直。能詩、文、書畫。著《村居雜話》。參加革命，抗戰時尤憤激，努力黨國，但淡薄寓志。所繪山水多雄壯，所以抒胸中磊落之氣

也。（見李著）與馮自由至相得，常相酬唱。（看拙著〈革命元勳馮自由〉載《掌故》月刊九期）余得山水立軸。

林直勉、原名培光，晚號魯直，原籍增城，後徙東莞石龍鎮。工文辭，簡勁樸茂。性剛直，律己嚴人。早年加入「中國同盟會」在北美三藩市《少年中國報》任編輯，鼓吹革命甚力。辛亥革命，回粵佐胡漢民先生等軍政，後在省黨部任委員。以隸書名於時。「南帖北碑，無不揣摩，以生硬瘦勁為主」尤以寫〈石門頌〉著，魄力沉雄，並世無敵，（見李蟠：《嶺南書風》）。卒年四十有六，年期未詳。余得隸書聯二副、隸書四屏，可寶也。

余得字軸二。

羅惇融、字㜺公，順德人。官北京。以詩名，工書。著《太平天國戰史》（不可靠）。

盧振寰、名國儁，以字行，博羅人。生光緒十五年（一八八九）。初學裝池於畫肆，後從學王竹虛，與趙浩共同生活，精寫各體。山水法北宗。花鳥法林良，各體皆工，尤擅敷色，為南國北派能手。卒年未詳。（參考李著、林著）余得設色大中堂一，山水二，又嘗為余繪〈受經圖〉。先夫子簡竹居先生瑞坐，余倚立，形狀神態，維妙維肖，余極寶之。

潘和、（或作龢）字致中（或作至中），號抱殘，南海西樵人。同治十二年癸酉生（一八七三）。邑庠生。博學好古，喜藏金石書畫，精鑑別、擅書畫、能詩文、兼工治印，以多才多藝著名於時。畫學、善山水、花鳥、兼石溪之醇樸與廉州之渾厚。著有《抱殘室筆記》。初與粵畫家十四人組「癸亥合作社」，及「國畫研究會」。民國十八年卒（一九二九）。年五十七。（參考汪著《續錄》，鄧爾疋《潘和傳略》。生卒年期據其哲嗣庶春熙述）余得山水立軸。

潘達微、原名景吾，號冷殘，又號鐵蒼，以字行、番禺人。生光緒七年（一八八一）。清季，為「中國同盟會」中堅、促進革命至力。與高劍父等創辦《時事畫報》。三月廿九之役，營葬七十二烈士於黃花崗。民國成立，不仕，從事社會救濟事業。在廣州花棣創辦「孤兒院」及「婦女習藝所」。後為龍濟光通緝，子身之滬，執賤役為生，與王秋湄蓬合作辦《天荒畫報》。後回香港，隱於商，設「寶光照相館」。暇時寫畫、工花卉、山水。民國十八年卒（一九二九），年四十九。（參考李著、汪著《續錄》，及鄭春霆文載《廣東文獻》季刊四期。）余得山水二幀（刊《廣東文獻》）。

鄧爾疋（爾雅）、名萬歲，東莞人。光緒九年生（一八八三）。早歲留日。為「南社」倡始人之一。精小學、金石、篆隸、考據、訓詁。以小篆及刻印名滿南國。晚年爐火純青，神韻獨絕。兼習繪事。曾加入「國畫研究會」。卒年未詳。（參考李著、林著）余得篆書立軸。又嘗為余篆印文多方，另請名工刻之。

崔芹、字詠秋，鶴山人。何狪高弟。善山水花鳥。民國四年卒（一九一五）年七十餘。（汪著卷十，但作番禺人。上從李著、林著。）余得人物二幀。

溫其球、字幼菊，號語石山人，晚年號菊叟，原籍未詳。生同治元年壬戌（一八六二）。初從許菊泉礽光習畫。中年，投入海軍，參與甲午中日海戰。獻策不納，歸粵專習繪事。擅山水、人物、花鳥、尤工青綠山水。亦致力篆隸刻印。入民國後，與同人倡設「國畫研究會」。又嘗應高劍父之聘，授國畫於佛山工專。抗戰時，居香港。民國三十年卒（一九四一）。年八十。（參考李著、林著、汪著《續錄》）余昔藏其精品大小三十餘幀，以大聯屏為最偉大之作，經其親為指示，惜於日軍寇港時盡為奸徒竊去，不勝惋惜。後得設色山水立軸一、設色山水五頁。

姚禮脩、字粟若，別書叔約。姚筠子，生光緒初。番禺諸生。留學日本習法政，加入「中國同盟會」。工詩、書、畫、摹印皆能之。寫山水仿王圓照、花卉師陳白陽。曾任「廣東高等法院」書記長，「廣東法學院」院長，「法政學校」教授。「國畫研究會」會員。日軍陷廣州，避居澳門。民國二十八年卒（一九三九）。年六十餘。著有《畫學抉微》，《清朝隸品續》。（參考汪著《續錄》及李著。汪杼庵文載《藝林叢錄》頁九。）余得設色山水一山水人物立軸一、達摩像、山水四幅（未蓋印）。

吳青、字史臣，潮州海陽人。生卒年未詳。善畫海產。用水墨洗染，水藻魚蝦，栩栩如生。（若波：《藝林叢錄》頁八三）。余得魚軸。

伍廷芳、字秩庸，原名文爵，新會人。以道光廿二年辛丑（一八四二）生於星加坡。十九歲畢業後，在香港政府服務三歲，父母挈之回粵垣。肄業數年，入香港「皇仁書院」。兼任《中外新報》事。又與王韜、黃勝等開辦《循環日報》，是為全多年，曾任法庭翻譯。卅二歲，赴英習法律。越二年畢業。回國後，在香港執律師業，活動於國首創之華文日報。政界。曾任「華民政務司」及「立法局」議員。光緒九年（一八八二）離港北上，入李鴻章幕，助訂中法條約。後任開辦鐵路事。其後、復助訂中日條約。卅三年（一八九七），任出

使美日祕公使，致力宣揚中國文化於世界，力助美「國會圖書館」蒐羅中國典籍。廿八年（一九〇二）回國，任修訂條約事務。旋調京任商務及外交副大臣，兼改訂清朝法律。卅三年，再任駐美公使。宣統二年（一九一〇）回國，居上海。翌年、辛亥革命軍起義，贊助上海都督陳其美辦理外交。旋任民國與北廷議和代表。革命政府成立，任司法總長。袁世凱稱帝，一力反對。民國五年，七十五歲，出任段祺瑞內閣之外交總長。旋南下廣州力佐國父「護法」之役。軍政府改組後，反對桂系把持離粵去滬，追隨國父。民九年，相偕回粵，國父被選非常大總統，膺任司法、財政部長。十一年（一九二二）陳炯明叛。六月以憂憤卒，年八十一。伍公不以文學書法名，然偶亦為人書小軸或橫披。嘗見其以手書以英文音譯字入詩，極饒風趣，自備一格。余得「慈悲」二字墨寶，足留紀念，固不以尋常書家視之也。

（以上事蹟由英文《民國名人傳》摘錄）。

李鳳公、初名鳳庭，東莞人。光緒十年生（一八八四）。畫學得自家傳。民國十四年與畫友倡組「國畫研究會」。後任市美教員。博學多能，擅人物及青綠山水。嘗書刻《隋王夫人墓誌》，多莫辨真偽。晚年授徒香江。民國五十六年卒（一九六七）七十四歲。余得仕女一。

黃兆鎮、字子靜，榜其廬曰靜者居，臺山人。生於光緒十二年（一八八六）。為名詩人黃兆楠（詔平、景棠）七弟。弱冠留學日本，繼赴英牛津大學習法律，得法學士學位。歸國後遭世變，未執律師業，時作汗漫遊。家居粵垣西關，專研中國文化。蒐藏名家書畫甚富。擅繪事，工山水、追蹤元四家。與南北藝術家鄧爾疋，李研山，劉帥衣、余紹宋（樾園）等交遊，畫學愈臻妙境，然罕傳於外。民國五十一年（一九六二）卒於香港，年七十七。余得劉猛進碑，繪〈校碑圖〉為贈，雋逸可愛。

葉恭綽、字裕甫，一字玉甫，又字譽虎，晚年自號遐庵，番禺人。生於光緒七年辛巳（一八八一）。由邑諸生入京師大學仕學館肄業。光緒季年，任郵傳部員外、郎中，出為鐵路總局提調。民國成立，歷任交通部司長、次長、總長，及革命政府大本營財政部長、國民政府鐵道部長等職。民國廿二年，在上海創建博物館。三十六年秋，回粵任廣東省文獻委員會主任委員。卅八年，離穗赴香港，旋回大陸。五十七年卒（一九六八），年八十八。生平好蒐藏古物書畫，尤善鑑別考訂。文學詩詞俱佳。書法蒼勁而圓潤，自成一格，足見工力精深。亦能畫，余未得其作品，惟曾見其特寫月下竹影圖，殊別緻。遺著有《遐庵清祕錄》。

拙藏書畫數品有其題跋，另蒙其書絕七絕詩及釋澹歸草書詞軸釋文，別署觀一。

黃般若，字波若、號曼千，東莞人。光緒廿七年辛丑生（一九〇一）。自幼從其叔少梅習畫於廣州。花鳥法新羅，山水宗清湘，人物師陳老蓮。為「癸亥合作畫社」發起人之一。嘗旅行國內，遍覽名山大川及海內藏家所藏名畫。任香港「漢文中學」教員。參與「中國文化協進會」主辦之「廣東文物展覽會」，任總務主任。抗戰勝利後，回穗任「廣東文獻館」整理組長，屢開個人畫展於香港。晚年，好寫港九風光及人民生活，畫風蛻變。又以生平研究粵畫所得撰文多篇，載《藝林叢錄》第三編。民五七年（一九六八）病逝，遺囑以所遺作品多幅捐贈「香港大會堂博物館」。（參考《黃般若畫集》）。余與其結交卅餘年，對於廣東書畫之研究及蒐集，與廣東文獻事業之推進，得其助力甚多。而今，此不可多見之鑑別及研究廣東文物之人才又弱一個，至可悼念。余欣賞其作品甚多，但一無所得，蓋以時相過從與同工，以為易得，結果反無所得，故成憾事。

## （三）隔山派

伍德彝、字懿莊，號逸莊，別署乙公，南海人。咸豐四年（一八五四）。東粵富家之後，家藏書畫甚豐（古畫數百）。初學畫於居廉，得其真傳。工花卉、山水、翎毛，亦能詩善畫，倡設「南武學堂」於海幢寺，自任教師。居廣州河南〈萬松園〉，為藝人文士雅集勝地。晚年、遭逆境、家中落，兩目復失明，生活潦倒。卒於民國十六年（一九二七）。年七十四。

（參考汪著卷十，李著、林著）余得篆書聯、枯樹竹石立軸、花鳥金扇面、絹本冊頁十。

張逸、字純初，號罍山岷。晚號無競老人，番禺人。生於同治八年（一八六九）。古泉初期弟子。擅花鳥、蟲魚。好寫生畫法近宗桔，遠法徐熙，山水有清秀氣，花卉以傳神為主。嘗經商，後任「啟明」「八桂」諸校圖畫教員。亦能詩詞，工篆隸。性倜儻滑稽、有辯才、恬達無累、生活自然。晚年隱居澳門，與同門高劍父及他畫友遊。民國卅一年卒（一九四二）。年七十四。猶子韶石亦善畫，工牡丹，能傳其學。（李著、林著）余得紅棉中堂、設色花卉各一。

容祖椿、字仲生，號自庵，晚號圓叟，東莞人。同治十一年生（一八七二）。自幼從古泉習畫，得其薪傳。工花鳥、蟲魚、山水、人物。晚年隱居香港。民國三十三年卒（一九四四）。年七十三。（參考李著、林著）余得其早年二十四番花訊絹本團扇、寄贈居美之五兒幼文夫婦。今存荷花（指畫）、花卉一頁。

尹笛雲、原名燿，（或作燿、誤），號俠隱。晚年自號紫雲巖叟，順德龍江人。生咸豐七年（一八五七）。清末，畢業廣東「講武學堂」，旋棄武習文。工畫山水、人物、花鳥。

先與潘達微設「擷芳美術館」於粵垣。繼與高劍父、何劍士等創辦《時事畫報》，鼓吹革命。民國初，設「唯一」女校於香港，遂久居焉。民國十九年卒（一九三○）。年七十四。（李著）考各粵東畫史，無以笛雲曾從學居氏者。然「嘯月琴館」師生合照圖竟有其像與焉。當係在光緒中葉（時高劍父仍在童年入居門未久，見合照。）笛雲與伍德彝最友善，想尤其介紹常到居館問畫，學乃大進。後與高劍父合作創辦《時事畫報》亦同門關係也。故以其並列居門。余得其花鳥立軸、扇面各一，均接近「隔山派」之作。

關蕙農、名超卉，晚號覺止道人，南海人。光緒四年生（一八七八）。初習西洋畫，後從學古泉。從事五彩石印業，鮮作畫。晚年在香港自營「亞洲石印局」。余得其手摹古泉像石印本。（林著）

## （四）其他

近年逝世粵東畫家，尚有以下諸人。各人作品余均未有所得。茲謹舉列於後，為留紀念。董二顰、以書法、山水人物著名。王商一（魯齋）、中山人。李居端（研山），新會人。呂燦銘（智帷）、鶴山人。沈仲強、番禺人，以寫菊花名。林德銘（厚光）、東莞人。洗玉清女士、南海人。胡藻斌（顯聲）、順德人。帥銘初、南海人。張祥凝、番禺人。張

宣（紐詩）女史、南海人。蘇元瑛（曼殊）、中山人。黃佩（鼎萍）、順德人。鄧芬（誦先）、南海人。鄧劍剛（達光）、三水人。盧子樞，東莞人。鄭伯都、東莞人。劉艸衣，未詳。其他多人，不能盡錄。

　有一特出畫家說不屬任何一派者，即是葉因泉、台山人。生於光緒廿七年（一九〇一）。香港華仁書院及香港大學畢業。沉醉藝術，而無師承，擅作人物生活寫生畫，自成一家，余曾稱為「報導畫」。抗戰時，違難國內，到處將所目擊的難民真實生活，用輕鬆筆觸，活潑潑地描寫出來，有真實感。繪成〈流民圖〉百幅，歷在粵、桂、蜀、各省展覽。抗戰勝利回粵後，在「廣東文獻館」展覽一次，觀者萬千眾，得睹悽慘情形，多流淚哭泣者。後即以此百幅送與「文獻館」永久保藏，誠有歷史文獻價值，尤愈於宋時鄭俠之〈流民圖〉者也。另有一幅描寫日本於投降後，三五成群，仍穿軍裝，在粵垣大道上操掃街賤役者。余題辭曰：「打！打！打到廣州街上執掃把」。八年憤恨與與苦痛，一旦消除了。又為余追繪〈牛矢山房課子圖〉，寫余避難廣西蒙山六排山全家十口屈處於一個牛屎房中的生活苦況，甚寶之。又自刊行一種漫畫出售，每幅半角，銷行各處，畫名日熾。廣州易幟前來香港，不幸於民國五十八年（一九六九）病逝。年六十九歲。夫人潘峭嵐女士為現代著名的圖案畫家。九龍宋皇臺公園紀念碑上之雙龍捧日圖及九龍「國賓酒店」高達二百尺之孔子周遊列國大壁畫即出其手筆。余藏有其虢國夫人〈馳馬入宮圖〉一幅，至可欣賞。

在拙藏劉猛進碑搨本及題辭合裱冊中，尚有以下諸位墨跡：汪兆鏞（憬吾）、葉恭綽

（遐庵）、關寸草、陳越（伯任）、朱子範、廖景曾（伯魯）、桂坫（南屏）、江孔殷（霞

公）、張學華（漢三）、馮粱（小舟）、馮自由、王蘧（秋湄）、陳洵（述叔）、黃裔（慕

韓）、陳寂、染寒操（均默）、李尹桑（鉢齋）、吳天任（荔莊）、張虹（谷雛）、潘小磐

（餘庵）。有去世者，有現仍生存者，不及一一詳述。

## （五）新國畫運動──「嶺南派」

林風眠、梅縣人。光緒廿六年生（一九〇〇）。留學法國習美術。曾任教北平藝專，長

杭州藝寺。畫兼中西。善用西洋油畫水彩技術而保留中國傳統畫風格。致力國畫革新運動三

十餘年，（參考林著）與高劍父、奇峰、陳樹人等為志同道合的畫友。余雖未得其作品，而

不能埋沒其對「新國畫運動」之勞勛。

陳樹人、原名韶，番禺明經鄉人。生光緒九年（一八八三）。幼從居古泉習繪事。妻

居若文，煤生子小梅之女也。（時人多以為煤生快壻、誤，實孫壻。見「居氏世系表」。）

留日京都美術學校繪畫科，東京主教大學文學士。加入「中國同盟會」，熱心革命，奔走國

事。奉派赴加拿大主持黨務，嘗以政治關係入獄。被釋回國後，一度任廣東民政廳長，後任

國民政府僑務委員會委員長終其身。民國卅七年卒（一九四八）。年六十六。平生於黨務政治服務間，不忘繪畫，亦愛作小詩，著有《專愛集》。畫學得居氏薪傳，兼寫山水、花鳥，嘗見其寫細小人物，高不及寸而神態肖妙，動力畢現，是有得於西洋畫學之藝用生理學者。能運用西洋畫理於國畫中，清新秀逸，精細雅淡，自有風格。與高劍父、奇峰昆季提倡「新國畫運動」。時人或名為「嶺南畫」派。（按：此名稱肇自大陸易幟，北京畫展開幕後。人以此派畫師及其門人為廣東人，故稱以此名。）樹人，畢生憚心從政，餘事作畫，故無大量產品，且保存居氏野逸清麗之遺範較多，作風異於劍父之蒼莽雄恣與奇峰之飄逸妍麗，又不授畫，乃無傳人，且鮮推進藝術運動，故雖與二高同被稱為「新國畫」開創者之一，而「新國畫大宗師」之譽終不得不歸之劍父，此論現代畫者之公論也。（參考李著、林著，歐豪年〈嶺南畫派與嶺南三家〉，及杜如明〈革命畫人高劍父及其畫〉見《廣東文獻季刊》一期、三期）。余得早年花卉一頁（署名韶）瀑布古松軸。

高劍父、原名崙（或作麟），字卓廷，別署爵庭，番禺員岡鄉人。光緒五年乙卯生（一八七九）少孤苦。十四歲從學居廉。七年後，盡得其畫學真傳。復悉心臨摹粵垣諸大藏家所藏古代名畫。畫學益猛進。廿五歲，赴澳門入格致書院（嶺南大學前身）肄業，兼從法人習木炭畫。旋回廣州，任迷善小學、廣東公學、兩廣優級師範、高等工業諸校，圖畫教席。

同時，熱心革命，與畫友多人創辦《時事畫報》以提倡民族思想。後東渡，先後加入「白馬會」、「太平洋畫會」、「東京美術院」深造。兼研究西洋名畫家馬蒂斯、畢加索傑作。未幾加入「中國同盟會」。光緒卅四年奉國父派回粵組織「中國同盟會廣東支會」，任會長。在由是積極推進革命運動，並與同志在香港組織「支那暗殺團」。後改名「中國暗殺團」。旋粵垣河南設「博物商會」為總機關，積極進行。炸李準、斃鳳山、兩役即由此主持者。旋而運動各路民軍起事，圍攻廣州。粵東反正，即解甲，仍從事藝術運動。終其身以提倡「新國畫運動」為職志。民國初年，在滬與弟奇峰開辦「審美書館」，出版美術品及《真相畫報》。後回廣州致力藝術運動。任工藝局長兼工業校長。民國十年，倡辦全省第一次美術展覽會。設「懷樓」，日與畫友相聚，研討畫學。十二年，創辦「春睡畫院」，正式授課。其後、蔚然成材者甚多。十四年，兼任佛山市立美術院院長。十九年，赴印度，代表中國出席亞洲教育會議，乃得遍遊高山古洞及藝術機關，觀摩名畫、造像及壁畫等，因得受古代印度、波斯、埃及、遠古東方美術之影響。二十一年，任「國立中山大學」教授，仍兼主「春睡」。二十五年，赴南京任「國立中央大學」教授。在滬開個展，陳列精品多幀，得國際聲譽。翌年，任南京「全國第二次美展會」審查委員會主席。二十七年，回粵。遇日機大轟炸，全家遭難澳門，不忘推進「新國畫運動」。嘗創破墨法。而致力於「新宋院畫」及「新文人畫」之發展。生平最得意之傑作，如〈碧柳烟沉〉、〈紅棉白鳩〉、

〈隨王〉等數十幀均留在南京，不可復得矣。三十四年，抗戰勝利後，回粵，復興「春睡畫院」，兼任廣州市立「藝術專門學校」。同時膺聘「廣東省文獻委員會」委員。及廣州易幟，幸得挈眷赴澳，仍努力「新國畫」之創作。嘗在港擔任「中國文化協進會」顧問，並在港澳開畫展。四十年夏病逝澳門（一九五一）。年七十三。遺著《中國現代的繪畫》（講稿）、《國畫新路向》、《蛙聲集》、《佛國記》、《喜馬拉雅山的研究》等多種。其畫學，樹深厚基礎於國畫，而參以西洋東洋畫法，折衷溶會，一爐共冶，而仍充滿中國畫法之本色，保存其固有傳統的精華，而自成一家，遂為「新國畫」之開宗大師。時人輒以其與陳樹人、高奇峰及弟子輩並稱「嶺南畫派」。其作品曾參加印度、比利時、義大利、德國、蘇俄、皆獲好評，認為中國畫蒼頭突起之異軍。蛙聲國際。畫法、工花卉、草蟲、山水、鳥獸、人物，尤擅寫風雨煙雲，枯枝落葉，頹垣敗瓦，甚至能表現動力、天氣、感情、透視，每採取新穎奇詭題材，且多涵深奧精妙哲理。善用渲染法、新畫具，此則多由日本取材，蓋皆於明以前由吾國藝壇輸往日本，而在中國失傳，今始恢復固有之文化而已。余前評論其畫學云：「具有西洋畫學之形理技術，而充實中國畫學之精神意境」。今之畫評家多許為知言。其書法擅草書，出以流沙墜澗，行筆如龍，作書如作畫亦一絕也。亦能詩，然不多作，間有題句畫中者。余最近為其編校《蛙聲集》。詩書俱為畫名所掩。尚有足述者，則其畢生努力造就人才，以期繼起及光大有人。弟奇峰、劍僧、自幼均尤其提挈而資遣其留東習畫，

卓然成材者。於設院及各校授課外，復備資送數人東渡，畢業歸來，各有建樹焉。元配宋銘黃女士，原革命同志。繼室翁芝女士，得其家傳亦擅繪事，授徒為生。余得劍父作品由最初入居門始以至晚年止，各式各體俱備，共得百品有奇。除歷年分贈戚友兒女外，尚存百零四品（內對聯二副），足為研究此「新國畫」開山宗師畫學之資，特闢「百劍樓」於寒園珍藏之。（畫目過多不錄，詳看中英文目錄）（拙著《高劍父畫師苦學成名記》載《逸經》六期，及〈革命畫師高劍父先生年表〉未刊行。）

高奇峰、名嶙，以字行，劍父弟。光緒十五年生（一八八九）。少孤苦，寄食他人家，屈為小役。迨劍父稍能自立，即竭力給養，使努力學藝術。嘗在基督教友吳某之製瓷廠專司填彩色釉，是為後來繪畫敷色妍麗之基礎。十七歲，隨兄赴日，專習繪事。廿一歲，歸粵。作品驚人，與乃兄齊名，稱二高。民初、與兄合辦《真相畫報》與「審美書館」於上海。七年，回粵任教席於「廣東工業學校」。同時，自設「美學館」授徒。廿二年，奉國民政府命任專使，赴德國主持中國藝展。教授。於珠江濱築「天風樓」居焉。年四十五。其畫，翎毛花卉最精，以形似飄逸勝，至滬，以肺病大作去世（一九三三）。融會中西畫學，為「新國敷色尤艷麗絕倫，用筆沉雄高簡而有奇氣，方之乃兄又自備一格。其寫山水筆稍弱，其大幅傑作除動物自繪畫」三宗師之一。作品屢在外國展覽，極得佳評。

者外，多由乃兄補樹石背景而不自署款，真是難兄難弟也。余得其大小作品廿餘，目錄另列。另得「桐陰憩馬」一大中堂係與友人以劍父紫籐交換者，有葉恭綽題句。劍父亦以為真品，但有謂弟子輩仿作者。

高劍僧、原名未詳，後改振威，號秋谿，光緒二十年甲午生（一八九四）。劍父幼弟。幼孤苦，賴劍父教養及授以畫法。少時，入廣州述善小學（與余同硯）。十八歲，復得兄助留學日本，習美術工藝凡五年。不幸於學成歸國之際，染疫客死異鄉。時、民國五年（一九一六）。年僅二十三。其畫雖未大露圭角，而寫山水、花卉、翎毛，於筆墨、設色、構圖，已呈現高古秀逸之品格，有異於兩兄而介於其間，得兩者之長，是自有個性者。作品傳世無多，彌足珍貴。（參考《三高遺畫合作》，及拙編〈高劍父年表〉）余得其作品共五幀，目錄另列。

（六）二高弟子

黃哀鴻、劍父高弟。早去世。余得飛鷹大軸，及與吳公虎同署款之楊柳。

黃浪萍、劍父高弟，早去世。

黃獨峰、名山，號榕園，潮洲揭陽人。民國二年生（一九一二）。世家子。從劍父學

畫。畢業「春睡畫院」後，自費東渡深造多年。歸港後，抗戰期間又拜張大千之門，專習國畫，嘗邀遊桂黔及南洋，任教廣州市立藝專。屢在各處開個展。工花鳥、人物、魚蟲、山水。筆墨高古、線條如屈鐵，劍父先生嘗稱許不置。民國五十九年卒（一九七〇）年五十七。余得鱷魚一幀。（參考林著）

李文珏、何炳光、張谷雛、吳梅鶴、羅落花、葉永青、湯建猷、周叔雅、王紉豪（文浩）、傅日東、侯守年（宇平）、梁鐸宏等。

其尚健存者有司徒奇、李撫虹、伍佩榮女士，方人定、黎維才、關山月、蘇臥農、鄭澹然女士、方鹿行、招揮堂、趙崇正、羅竹坪、黎葛民、黃霞村、楊讔生、李鳴皐、李喬峰、容士塊、楊善深（介師友之間）再傳過多，茲不及備錄。

奇峰及門之去世者有黃少強、名宜仕，南海人。光緒二十六年生（一九〇〇）。奇峰高足。善人物，亦能詩。其畫，多愁人、思婦、征夫、細氓、流民，及貧苦大眾之作，以寫實主義表現民間疾苦，最富時代精神。嘗設《民間畫報》於廣州。顏所居曰「止廬」。民二十七年抗戰時，死於粵北，年四十。（參考李著、林著）余得〈難民圖〉。

其他逝世者，尚有張坤儀女士，何漆園。

現仍健在，繪畫授徒不輟者，據余所知尚有趙少昂、周一峰、容漱石等。再傳弟子過多，不及錄矣。

# 廣東書畫鑑藏記（補遺）

前在《廣東文獻季刊》第二卷四期、三卷一期發表〈廣東書畫鑑藏記〉（上）（下）。

近復得見真跡多種、另檢出家藏脫漏者幾種。茲一並補記於後。

## 一、明

林郊、林良子、亦擅水墨花鳥畫、得自家傳（已見前篇）。惟其作品傳世極罕。最近，蒙張君實先生展示其新收林郊大鷹軸，與乃父所繪形似。得飽眼福、快慰一時。

梁啟運、字文震、番禺人，神宗萬曆間副貢生。明亡。與黎遂球有恢復之志。後知事不可為、乃築「水雲別墅」，隱居不出。雅善鼓琴、工寫竹。生卒年未詳。著有《澄江樓集》。（參考注著《嶺南畫徵略》卷三）近見其朱竹一幀，頗饒別緻、有坡公遺韻。（見香港大會堂博物館一九七三年冬粵畫展覽）

彭睿壦字蹟，余曾得數種，惟其畫無之。近始得見其〈竹石圖〉一幀，足與書法並美。（見同上、但說明書「壦」屢誤作「瓘」）

黎遂球字蹟、余亦曾得數種而無其畫，久引為憾事。近又得見其山水卷及山水冊頁，允並稱丹青高手，可云詩、書、畫三絕。（見香港中文大學「文物館」一九七三年夏粵山水畫展及「大會堂」畫展）

袁登道、字道生。父袁敬、神宗萬曆間舉人、曾知天長縣事，以書畫名（真跡無從見）。登道得家傳、擅山水，先法叔明，後法米顛。篆隸刻印皆工。生卒年未詳。有《水竹樓詩》。（參考汪著卷一）近見其水墨山水、利氏「北山樓」藏。為晚明吾粵畫家之表表者、甚罕見。（香港中文大學「文物館」展出）一開眼界、快甚。

張文烈公家玉──「嶺表三忠」之一（見前篇，事蹟詳《廣東文獻季刊》一卷四期陳荊鴻文），遺札一通、由藏者張君實出示。雖漫漶，可信為真品，足償景仰民族英雄之夙願，不禁蕭然起敬。

張家珍、文烈公介弟、亦南明忠義士。何覺先生昔藏有其遺像。（張公兄弟墨跡影印本看《廣東文物》上冊卷二）

朱匡、字遠公、南海人、生明季。工詩、尤擅白描人物、得古意。顧不輕為人作，故傳世者甚少。卒年三十七。（參考汪著卷二）嘗於中文大學「文物館」畫展得見其冊頁。

釋智嚴、本韶州嚴氏子，生明季。中年、入盧山棲賢寺受戒於角子今䨱（音蚖）。法名當為「古」字派。未半載，別去，遍遊吳越。擅畫譬蟹、以是知名，眾目之為「嚴譬蟹」。款署「嚴旁蟹寫」，鈐「酒中仙」白文方印。嘗與釋跡刪（成鷟）相遇於丹霞山中。跡刪異其人、為作〈題智嚴師蟄蟹圖〉詩（略）。日者、鄭氏（若琳）惺齋出示詩畫軸。上題草書詩曰：「天下幾人畫古松。畢宏已老韋偃少。絕筆長風起纖末。滿堂動色嗟神妙。」款署

「愚碌」，下鈐白文方印二（文莫辨）。詩下繪水墨肥蟹一，軀壳現陰陽立體，兩螯上伸，張鉗舞爪，神韻生動，勝於招子庸所繪者（其實、子庸寫竹最佳）。聞得自高師劍父舊藏，云係智嚴之作。然無上言款印。或故作「愚碌」二字、為「智嚴」之對照詞、所以遣興，則未敢斷定矣。詩書畫並皆佳妙。（參考汪著《續錄》引自跋刪《咸陽堂文集》及《詩集》）

《味天和室筆記》）

趙廷璧、字公售、新會人，初未知其生於明代何時（見前篇）。據「香港大會堂」之《廣東歷代名家繪畫》冊（以下簡稱《大會堂冊》第六幅〈雪禽圖〉題款寫於「丙戌」、謂為「一八五六」，但較詳的說明則云「十七世紀時人、字公售，又字鳳石、新會人。善繪水墨花鳥」，未註出處。同一說明，而前後矛盾，因一八五六為清咸豐六年、去明代遠甚，而且是年為「丙辰」，非「丙戌」、大誤。可能是清初順治三年丙戌（一六四六）在「十七世紀」。果爾，則明末遺民也。但亦可能是上一甲子明神宗萬曆十四年丙戌（一五八六）、如是則為十六世紀晚明人矣。觀其水墨花鳥樹石，有林良作風、出生時似較早於清初、而以神宗朝可能性較大。姑識此待考。

張譽（詳前篇）、有「癸巳」所繪之山水軸，當為明神宗萬曆二十一年（一五九三）之作。（見《大會堂冊》）

孔伯明究為何時人，眾說紛紜、迄今尚無定論（見前篇）。「大會堂」展出之設色工細的

山水仕女一幅（並見《廣東文物》卷二，題款「乙丑」，似為康熙二十四年（一六八五），

當為明末清初之遺民。（按：上一「乙丑」為熹宗天啟五年——一六二五，疑過早，待考。）

二、清

韓榮光字四頁為余舊藏（見前篇）。近在中文大學「文物館」粵畫展得見其山水，為道

光十二年（一八三二）之作。

陳階平、羅浮道士、號梅田居士，嘉慶、道光間人（見汪著卷十二）。香港「大會堂」

展出山水軸為嘉慶二十年（一八一五）之作。

陳廣祥字雲山，道光時人，善花卉。「大會堂」展出〈紅棉圖〉一（見《大會堂冊》，

未註出處）。

嚴顯、字時甫、順德人。生乾隆五十八年癸丑（一七九七）。嘉慶二十三年舉人。工

詩，山水秀整。寫蘭竹有風致（見汪著卷七）。「大會堂」展出山水蘭石圖（參考《大會堂

冊》）

鮑俊字跡、余舊藏對聯（見前篇）。近在中文大學「文物館」畫展始得見其山水扇面、

又在「大會堂」畫展得見梅花。

張嘉彝、字祖香、為張如芝子蘭秋之子。縣學生。工花卉（見汪者卷四）。「大會堂」展出山水。

甘烜文山水長卷為余舊藏（見前篇）。惟久未能考證其人。中文大學「文物館」展出之黎簡《春山行旅圖》，鈐有「嶺南古岡州棠溪甘氏書畫記」藏印。長卷上烜文自稱「古岡州」人、得無同一人乎？如然、則當生於黎簡後為清中葉嘉道間人、有待續研究。（按：甘天寵、亦新會人、生於黎簡前、當非其人。）

游作之、字應谷、南海人，道光間老秀才。居羊城彩虹橋畔。畫筆蒼老遒勁、多作乾擦、無渲染、山水宗夏東（見汪著卷九。）中文大學「文物館」展出山水，為道光十二年（一八三二）之作。

蘇仁山遺詩多首已錄載拙著《畫壇怪傑蘇仁山》。「大會堂」展出之《行旅圖》自題七言一首，補錄於後：

延望白雪佇朝暮。儼若囊琴明月時。
東方既白賦初就。修竹齋中寫幾枝。

黃樂之、號愛廬、順德人。道光二年（一八二二）進士。由京官出任貴州遵義知府。

累升浙、魯、贛、司道。咸豐元年，調浙江按祭使，署布政使，以老乞休。卒年八十二。著有《棗香書屋詩鈔》。亦擅繪事、工山水，善蘭竹，且精鑑藏。畫跡遺世無多。甄氏（陶伯俊）「袖蘭館」藏山水一幀，筆墨兼到、饒有趣味、允稱丹青能手。（見香港《華僑日報》《嶺南文物》七期、並參考注著卷七）

陳子清、字季脥、號玉壺，原籍順德，徙居香山（今中山）。道光二十六年（一八四六）舉於鄉。不樂仕進。僑居邑城，操履狷潔，以書畫自給、樂道忘世。著有《證真畫齋詩鈔》。甄氏袖蘭館、藏有山水團扇一（見《嶺南文物》十五期）

太平天國精忠軍師干王洪仁玕，為太平革命運動後期之擎天一柱…文事武功、炳彪史冊（見前篇）。所遺墨跡有大「福」字碑（搨本）、及「龍」、「鳳」、「福」、「祿」、「壽」五大字（影本）、（統見拙著《太平天國典制通考》。茲復在《文物》（十二期、一九七三年）得見七言聯之上比「磨練風霜存骨相」七字（下比伕）。原藏者馮氏得自某處農家、將其割截為兩行合裝、下有汪氏題識。聯語右旁有「御賜金筆干王書諭」八字一行，下鈐「御賜熙載延祺」六字之雙龍繞邊印章。考干王於天曆十一年初春（一八六一）出天京赴浙、贛、各處調兵回救方被湘軍圍攻之安慶。出發前、天王洪秀全賜以金筆、寓「文武兼責」之意（見《軍次實錄》）。故上款「御賜金筆」為一種榮銜。天朝體制、天王旨稱「詔」諸王稱「諭」。鈐印「熙載延祺」，當為天王親書區額四字、而干王刻為閒章奉為一

種榮典，式樣符合天朝體制。上款自題「書論」於上比，受者之姓名當書於下款、此亦天朝

文體。此聯當是書於浙、贛、軍次、賜與一軍官者。「磨練」二字、為干王所喜用、屢用之

辭（一見之《資政新篇》、兩見之《英傑歸真》）以作為己為人克己修身、努力革命之勉勵

語。至其書法則筋力雄健、筆墨豐腴、法度謹嚴、精神洋溢。題識者稱其「筆勢豪邁」，洵

有風骨挺拔、橫掃千軍之概、殊足以表現其渾厚人格及忠貞節概。再比較上言兩種遺跡、則

字體結構及筆畫姿勢，兩兩相同，尤其「風」字與上言之「鳳」字結字角度一般無異。總而

言之，可信為干王真跡無疑、是為其遺留之第三種墨寶、足為其壯烈殉國之紀念。此固太平

天國饒有價值之文獻，抑亦廣東文物之環寶也。

田豫、字石友、生於清季、籍貫行誼未詳。余前偶得設色〈水陸平逆圖〉扇面二。描寫

咸豐五年（一八五五）廣東「三合會」李文茂、陳顯良等督陸水軍圍攻廣州省城戰事。筆畫

工細、敷色妍麗、頗可觀賞。上款題「紫垣方伯」，即洋行買辦伍崇曜也。彼曾報効粵督葉

名琛守城軍費二萬兩。解圍敘功、清廷賞以二品項戴花翎布政使銜（參考汪著卷九）。此兩

幅已寄往美國「耶魯大學圖書館」，併入余前捐贈個人蒐藏之全部太平天國文物、俾建成太

平史研究中心。

程真行、不知何許人。生於同治、光緒間。為先父寫水墨花卉八幅，作品平平。

李鏊、字莌青、生同治、光緒間、餘未詳。水墨山水四幅、亦先父遺下。作品不高。

（以上兩家作品、已送交香港中文大學中國文化研究所「文物館」、併入以前所接收寒園所藏全部廣東書畫、統計共一千三百餘幅、作家明、清、民國、三時期共二百六十人有奇。）

## 三、民國

鄭葊、字侶泉、號磊公（《大會堂冊》作「贛公」？）別號林溪逸叟、籍順德。善以粗線長皴畫山水人物。「大會堂」展出山水軸。似為第一位有意仿蘇仁山畫法者。

劉濤、字一庵、號荼蘼庵主、別號覺居士、順德人。生光緒十八年（一八九二），以書畫鳴於時。抗戰時，違難香江，鬻書賣畫為生，卒年未詳（見李健兒：《廣東現代畫人傳》）。其人、於蘇仁山事蹟知之甚詳。余撰《畫壇怪傑蘇仁山》，亦有採用其資料。廣州淪陷於日軍前，日本領事須磨彌吉廣事蒐羅仁山遺作，多由劉介紹、並為題「臨竹莊筆」盛稱仁山畫學、無以復加（見上言拙著頁四二）。嘗觀須磨所藏仁山畫影片不下百幅、不少贋鼎，去仁山真跡遠甚。余意似多為劉仿蘇之作、以供應須磨之蒐求、而特題長跋以堅其信用者。私見如此，質諸當代方家、以為如何？吳春生、粵人、生卒年未詳。潘達微與傅善禪、嘗從其習繪事。嘗見「袖蘭館」所藏盆菊小中堂、有易孺（大厂）題詞（見《嶺南文物》十六期）。

吳筠生、粵人、餘未詳、居香港。嘗見「袖蘭館」所藏〈群仙祝壽圖〉。

盧子樞、東莞人、光緒二十六年庚子生（一九〇〇）、卒年未詳。少學畫於潘和、曾任市美教員。擅山水，師法四王（見林建同著）。余得其山水軸。（已移交中文大學「文物館」）

張虹、字谷雛、號申齋、以字行、順德人。光緒十六年生。民國五十七年卒（一八九〇—一九六八）、七十九歲。早年，嘗從高劍父學畫，後別有師承。民初，隨高氏赴贛謀發展磁業。後在上海高氏昆仲所設之「審美書館」工作。晚年、歷任香江「敦梅中學」、「漢文中學」、教員。嘗得中山鄭氏支持、挾貲北遊、蒐求故宮所流出之書畫多種回粵。余得谷雛山水一、仍具傳統畫作風（今併歸中大「文物館」）。（上參考林著）

傅壽宜、號菩禪、未詳。當見「袖蘭館」所藏山水一。

張伯英、廣東人，籍貫未詳。昔曾與余同事於「嶺南大學」，抗戰軍興徙居澳門。擅丹青，畫論尤高。屢投稿於余於大戰時在港所主辦之《大風》、發揮居廉畫學最透切，當受其影響，殆可列為「隔山派」私淑弟子也。余得其「紅樓話舊」山水一幀（已併歸中大「文物館」）。

李居端、原名耀宸、字硯山、亦作研山、新會人。光緒二十六年生。民國五十年卒（一九〇〇—六一）、六十二歲。北京大學法科畢業。歷任廣州、汕頭、法官、及茂名縣長。少

從潘和學畫。畢業北大後，回粵從政，仍不忘繪事。工山水，擅行草。畫法追蹤元明名家，

臨摹之功最精。曾任廣州市美校長、卒於香江（參考林著）。余未得其作品，惟於各畫展屢

見之，足稱現代傳統山水畫能手。

鄧芬、字誦先（一八九二—一九六三）、號雲殊、又號從心、南海人。少學畫於張世

聰、董一夔。工花鳥仕女。（參考林著）余無其畫、但於各處畫展屢見之。生前僻好甚多，

能撰能唱粵曲。

黃獨峰、原名山、號榕園、潮州揭揚人。民國二年生，五九年卒（一九一三—七〇）

五十八歲。世家子也。幼學畫於本邑。繼從學於高劍父之「春睡畫院」。業成、赴日深造。

歸國後。任教於廣州藝專。抗戰時、居香港。再從張大千遊。復遨遊桂、黔、蜀、諸地、寫

生及展覽作品。劍父師當稱其造詣甚深，線條遒勁如屈鐵。後期作風一變、多仿古名跡、花

鳥出入宋院、山水則在董巨之間而參以「新國畫」技術意趣。為「春睡」弟子中之表表者。

惜早逝、為吾國畫壇之損失。生前與余交厚、嘗贈以鰡魚寫生一幅、設色、用筆、象形、構

圖、並皆精妙。（已贈與族美之小兒。）

黃般若（見前篇）生前曾以「宋皇臺」設色寫生惠贈、表現其後期作風。（近始檢出、

併歸中大「文物館」）有友人為其編印畫集。

古應芬、字勸勤、番禺人。同治十二年生、民二十年卒（一八七三—一九三一）、五十

九歲。早年留學日本、習法科、加入「中國同盟會」。回粵初任「法政學堂」教習、「諮議局」祕書。光復後、在粵省及國父「大本營」供要職。最後、任「國民政府委員」、「文官長」、「中央黨部監察委員」（參考臺灣《開國名人墨寶》）。余得其草書橫披（併歸中大「文物館」）。

何香凝女士廖仲凱夫人，亦能畫。早歲得高劍父指導。後隨夫之東瀛。歸國後，參加革命政治運動。一九七二年卒。作品傳留無多、余偶得其花鳥一幀（併歸中大「文物館」）。

葉恭綽（見前篇）亦能繪花卉。生前嘗贈余《幽人貞吉》寫竹一幅、為傳統的文人畫。（併歸中大「文物館」）

# 革命畫家高劍父
## ——概論及年表

一、概論

（一）「革命畫家」之涵義

高劍父先生生前得享有「革命畫家」之嘉名，是肇自陳樹人先生（據徐悲鴻述，見一九五一、一、廿七，香港《星島日報》）。高、陳二人，幼則同門（均居廉入室弟子），長則同志（共加入「中國同盟會」），壯則同道（提倡「新國畫」），老則同遊（先後在廣州「懷樓」、「檮園」及「清遊會」）。陳先生於高先生其人其畫，因相交之深，欽遲之甚，遂加以此尊號。今人之論現代中國畫學者，亦多以此稱之焉。考這個尊號實涵有兩大意義。

其一，先生本是一個徹底的、實行的民族、政治革命家。當遜清光緒晚年，我在廣州西關述善小學時，有一位年方廿餘歲的教員，軀幹矮小，容貌清秀，剪髮易服，行動靈活，人格藹藹可親，語言津津有味，每於休息下課時，便對著我們三五成群環繞著他的小學生，細述「嘉定三屠」、「揚州十日」、「廣州屠城」等等民族痛史，而高談「排滿興漢」、「創建民國」的革命理論。其人即國畫教員高先生，而我就是最初接受所栽植的革命種籽的同學中之一人。其他日後成為卓著的革命黨人者不少，如李務滋、趙超、馮軼裴（原名寶楨）、周演明、劉侯武等是也。同時，先生又與同志等創辦《時事畫報》，鼓吹革命。繼而留學日

本，加入「中國同盟會」，奉國父命回粵任「中國同盟會廣東分會」會長，積極推進革命運動，如設立機關、招收黨員、運動新軍、民軍、組織「暗殺團」、私製炸彈、實行暗殺清吏（鳳山、李準）、率領民軍、促成廣東反正等等工作。徐悲鴻言：「當年之高劍父，曾身統十萬大軍，且為雙料之『暗殺團長』。被推為『革命畫家』宜矣」。（見同上）

其次，先生為改革傳統畫、創立新宗派之中國畫學革命家。自辛亥革命成功後，先生即放棄軍事、政治與黨務之活動，而還其初服，本其初衷，專心致意於藝術，懷抱改革傳統畫學之大志，而努力倡導「新國畫運動」，與樹人先生及乃弟奇峰並稱新派之開創的宗師。此即時人所稱為「折衷派」，或「嶺南畫派」者是也。（按：後一名辭，大陸易幟後北京開畫展時始用之。先生則自稱其作品為「新國畫」，故余宗之。）察其原理，固不獨於傳統畫學某一部分改良之，而實施以全部的改革──革除其不良成分而保存其優良者，復採用東西洋之特殊超優的畫學，如透視、寫實、光學、動力、天氣、敷色、構圖、題材與特殊技巧等，經過折衷程序、精神鍛鍊、而成為「新國畫」，可別稱為現代化的中國畫，卻不變為外洋畫。余昔曾著論，指出先生之「新國畫」的圭臬謂：「其作品具有西洋畫學之形理技術，而充實中國畫學之精神意境」（見〈革命畫師高劍父〉載《人間世》卅二期）。海內不少畫評家（如蔡元培、李寶泉及其他）許為知言。稱為革故鼎新之中國畫學革命家，實符其名，非溢美也。

上言之第二意義，具特殊重要性，不得不詳為闡明。余維古今中外，無論那一國家、民族，無論那一時代、地域，其各方面的文化，如欲得繼續長久的存在，必須為動的、具有生命力與適應能，隨時代之變遷及人生之需要，而時時改變，時時生長，而後可。生長一停止，必漸成僵石化，而枯萎可期，死亡必矣。是故世界歷史中有不少死亡的文化。如欲其長期生活，永不僵死，當有適應變動、與進化之機能及作用，隨時吸收新成分、新質素、折衷舊傳統，創造新系統，表現新精神，改換新形式、新內容，夫而後有濟。試觀吾國之哲學、文學、文字、音樂、戲劇、以及飲食、器具，數千年來經過幾許演變程序，而後乃能成為生活的文化，即至今日仍進步及生長無已。又試觀國人之居於都市、及與西洋文明有間接或直接的接觸之村鄉者，其衣、食、住、行、思想、言語、用具、制度、與夫一切生活，豈非有或多或少之西洋文化成分攙入、溝通調和而有新式的表現，而其人則仍為中國血統的人耶？若仍遠處深山茂林之世外原人，生活淳樸，如葛天氏之民，豈非文化落後，生活水準既低，現代生活幸福不能享受之人耶？關於藝術又何嘗不然？吾人了解這一方面的文化之進退、續絕、生死、存亡的機運乃繫於適應改革之進化定律，作為大前提，乃可以言畫學革命。

## （二）國畫之演進

回溯吾國二千餘年之繪畫史，大略可劃分為四大時期。

1. 在上古三代周、秦、漢，為「滋長期」，亦可稱為「啟發期」，藝術拙樸，幼稚，可見諸留存至今之人物、圖案的壁畫、石刻、鼎彝、銅器等物，皆為宗教政治之實用品。

2. 由三世紀中葉至六世紀末葉，在三國、魏、晉、南北朝時代，為「混交期」，亦可稱為「折衷期」。其間，因有域外文化之輸入──尤其佛教儀像──影響於古傳的畫風最大。考吾國文化之一般性，富於吸收適應之動力，由接收外來新成分而改革，而變化，而進展，遂生出異樣光輝之新畫。一向之自內生長（ingrow）之單調的樸拙的美術，得有外來文化之刺激與營養，因而適應改善，於是乎與中國民族精神作微妙的結合與調和，故有折衷的、混合的新畫之產生，而成為吾國文化史中創造的進化之一大階段。（歷代新興之大畫家過多，茲不列舉。）作畫者、已能脫離宗教與政治的實用之拘束，作品漸趨於自由自動的藝術。此期之優異成績，簡直可稱為第一期的「新國畫」。

3. 由七世紀至十世紀中葉，在隋、唐、五代、宋諸朝間，則進到「繁榮期」。其間，天

才畫家輩出，秉承前代的成績，發展及創作偉大的作品，可稱為「前無古人，後無來者。」隋時已調和及綜合南北朝的技巧與作風，於山水、人物、臺閣、道釋、壁畫，均有優異的、超前的造詣。轉入盛唐，因李家根本有外族血統，無傳統的成見，於各方面的文化（如宗教最著），均能混合折衷而創造新的中國文化。其在繪畫方面，又承襲前代特異的、強有力的質素，演進而成為獨特的中國民族藝術於各體裁、各方面的畫學，在技術上與理論上均發展至絕雄偉的頂件，允稱為吾國畫史中之黃金時代——產出中國的純藝術。中期而後，山水、人物、花鳥，尤為作家之專長。在技術方面，人物之線條、山水之皴法，有特殊的發展。抑且北宗、南宗，以時興起，各有專長，各有貢獻。中國畫學至斯，已進化到全盛時期了。至五代，則盡紹前時之特長，採擷其精華而特別發展之。於是中國畫又演進到一新階段。山水傑作而外，花鳥有北宗之鈎勒法寫生，填彩富麗，南唐則有沒骨水墨畫，輕淡野逸，善於表情。兩者尤為後代之宗師。迨入南唐，則朝廷特別提倡藝術，首設「畫院」以供養及培植畫土，更有功於後世。至於宋代則盡行承襲先代之遺傳，消化而發展之。帝室尤盡力提倡，繼設「畫院」，畫家考試授官，所以中國藝術又進入另一新階段，注重精神氣勢，將繪畫推入更進一步的純藝術境界。其間，雖人物、釋道畫稍微衰退，而北宗、南宗之山水則有特殊發展。花鳥畫亦然。綜合觀之，唐、宋畫家，對於人生之最高理想，多在

山水、人物、花鳥，各體裁的畫表現出來。吾國畫學至是乃進到最精微、最偉大的階段。各體裁、各方面已成了定型了。

4. 由十世紀中葉，歷元、明、清三朝以至民國，為長久的「沉滯期」。自唐、宋以還，吾國畫學已進到極峰，其後日漸衰退、沉滯於一大高原者幾達千年。良以前代之偉大作品已成為畫壇之金科玉律、各方面、各體裁一一有定型。以後諸代雖有出類拔萃之士，顧無突破紀錄之天才創作，惟有墨守成規，從事摹擬仿臨，再無自由自發的創造力。究其極，不過整理前人遺產，細細咀嚼、消化，傾向保守而不敢，亦不能踰越傳統圭臬之束縛。元，明諸大家，類皆支取前代各種體裁與局部精華，剪裁簡化，而運用秀潤穩健筆墨，自行繪出，且日漸趨於施用乾墨枯筆，注重墨法，畫面空疏，加多題跋，不再見有前代偉大渾厚、雄健瀴鬱之磅礴氣概。浸假流為清灑文雅、枯筆焦墨、淡皴輕染之文學化的文人畫。然諸大家，雖不能追蹤、超越、甚或媲美前人傑作，而猶有自備一格（文人畫），獨立可取，足供欣賞之相當藝術美。乃一降至清，則每況愈下，衰頹萎靡，日甚一日。南明清初，尚有四高僧稍能於仿古之外，自樹異幟。至四王、吳、惲相繼興起（吳、惲尚能自具面目，四王則俯仰隨人）。因清帝（自康熙始）極力提倡，群焉模仿，其山水花鳥乃成為中國畫學之正統派。循至風靡全國，愈趨下坡，咸以臨摹仿效諸家為能事；稍離軌範，即被屏為「野狐禪」。諸

家既無邁古超前之產品，猶且派系之分日多，門戶之見益深，無非陳陳相因，故步自封，大都以剽襲臨仿為能事。（鄭午昌：《中國畫學全史》斷為什居七八。）求其能別開生面、自闢蹊徑、繼往開來之作，幾不可得。回憶民廿六年在南京第二次「全國美術展覽會」陳列漢、晉、隋、唐、宋、元、明、清，以至現代千餘年的國畫千餘幅於一堂，予人以全部適度的透視及比較的機會。其最令人驚心動魄者，則明見國畫日趨退化，有一代不如一代之象，此凡參觀者意見僉同。在此千年「沉滯期」間，國畫之大致的狀況與頹勢如此，其不漸漸再由退化、枯萎、衰弱，而墮落到僵石化時期者幾希矣。嗚呼！吾為此懼。

易曰：「窮則變，變則通。」上文已言，吾國民族性本是有吸收新成分、適應新環境、改進新文化之優越的變通機能。在畫學演進史中到了這「沉滯期」間最衰頹的一階段（清季），乃有嶺南高劍父先生，異軍突起，洞見吾國藝林日趨衰落之惡態，懷抱變通改進之大志，畢生努力不斷於「新國畫」之創作，以推進吾國畫學之第五期──即「革新期」，宗旨在改善傳統的畫學，為國畫挽回頹勢，從古畫的羈絆下得解放，表現自我，打出生路，使其發揚光大，而得新生命，至堪與世界最高美術，並駕齊驅焉。其大宗旨則端在以最高優的藝術表現整個宇宙、表現整個人生，斯乃堪稱為現代的國畫，此所以有「革命畫家」之盛譽。

## （三）「新國畫」之宗旨與條件

劍父先生有言曰：「我提倡『新國畫』，其構成係根據歷史的遺傳，與集合古今中外畫學之大成，加以科學的意識，共冶一爐，真美合一，成為自己的畫，更欲改進成為一種民國現代的新國畫」（見講稿）。此其自己所揭櫫「新國畫運動」之大宗旨也。

稽諸史籍，吾粵漢族，原由中原遷來，而中國傳統文化亦隨而移植，根基固薄，權威遂弱。人民因環境與生活之需要及逼迫，無時不須奮鬥、抵抗，以圖生存，此革命性之所由養成也。復因地接海洋，與外人交通最早，接受西洋文明亦較便，生活、習慣、思想之折衷，與革新，幾為自然的趨勢。有此人文地理之兩種背景，以故抵抗傳統權威，反對內外壓力，比之大江南北之革命史跡斑斑可考。是故「國民革命」與「國畫之革命」，同時並起，而劍父先生一身兼為贊助最力及主動提倡人物，似非歷史上巧合的事，無乃為「革命策源地」的廣東之自然的寧馨兒耶？

李寶泉說得好：「由清初到清末，才產生了一個在中國畫法演變史上的空前大動力。這動力不但將中國畫原有的一切陳法改革，而且使中國畫壇直接轉到了現代世界畫壇的同一陣線上去。這種動力，不但是像石濤、八大，那樣向前人畫法作革命的破壞而已。他們同時在

滿足畫家個性之表現以外，更要求著建立現在與未來的整個『新國畫』。這『新國畫』建立的大動力，乃是在清末同了政治的革命一同爆發的。他的發動處也就是廣東。而最早努力推蕩這動力的人物，則為高劍父氏等。」「這種『新國畫』的建立，一方面當然不襲古代中國畫的陳法，同時他們更將西洋的畫法盡力地採取著，來復興中國之朽爛的畫壇。」「高劍父等的採取西洋畫法，第一個目的是『解決中國畫因襲之見』。第二個目的是在西洋的寫生方法之下，來『挽救與復興中國的畫壇』。這樣的對待西洋畫，並不是像以前的（指清初「海西派」的郎世寧等）用來『裝飾自己』，而在『創造自己』。換句話說，前者的西洋畫是在『擺潤』，而後者（高氏）的西洋畫法則希望『創造新國畫』。且高氏對於藝術的主張，是注重關於人生的、現實生活的，其表現法是力的、動的，一反以前抽象的、出世的、靜止的思想，而且在他的畫面上，可以看出能在宇宙間捕捉一剎那的動態。也因此後者對於中國畫法演變底史實上，當然是有著大動力存在的。」（上見李著：〈中國畫法之演變〉，載《逸經》第卅一期，頁二七、二八，民二六、六、五）其儻言高論實中肯綮，大獲我心。

　　竊以為從事「新國畫革命運動」，所必須具有之條件者九。

　　第一，必須有革命精神；即是：不受古人之束縛，不為古法所羈囿，而膽敢改革傳統的弊端，而創作更為優良的、有進步的作品。這即是從前忠於民族、愛吾國家、打倒滿清、推翻專制、而開創民國之同樣的革命精神。從事者當膽大心細，勇敢邁進，不畏譏彈，不顧

睡罵，抱著崇高的堅定的理想與大志，獨斷獨行，務期實現。這是基本的條件。廣東被稱為

「革命策源地」，於民族革命為然，而於藝術革命亦然。然而同時反革命運動，對於兩者，

亦以廣東為最烈。從事藝術革命非以同樣的民族的精神與努力奮鬥不可。

其次，欲革新必先須稽古、知古──洞明其優劣利弊，辨別其精華渣滓，必於傳統國畫

之作品與理論，有充分的研究及真知灼見，方能有所取捨。

復次，當從觀摩、臨摹、仿效古畫入手以樹「新國畫」之根本。這不是要畢生以此為能

事如「沉滯期」內之畫家，但只是得其筆墨，用其工具，採其方法，表其意趣，得其氣韻，

取其法度。無論如何改革創新，卻不能揚棄國畫本質。夫如是「新國畫」仍然是傳統的國畫

而不是洋畫。如劍父先生早年學習古畫之苦心苦力以樹立「新國畫」之根基，洵足為人模範

（看下文〈年表〉。）（亦猶學書者必以碑帖為根基。）

其四，於舊國畫之外，又必須於外洋畫學之歷史、技能、與理論，有相當的研究，充

分的知識，與純熟的練習，夫而後乃可以取人之長，補己之短。夫而後乃可以運用折衷的程

序，以繪成中西合璧、一爐共冶的「新國畫」而並不是將一束一西之成分勉強拼合起來，但

必如上文所錄拙見：「有西洋畫學之形理技術，而充實中國畫學之精神意境。」誠如某畫評

家謂：「把我國固有的藝術精神，民族傳統的特徵為基礎，來接收世界各國的特長，更參以

自己的見解，以完成其現代的繪畫」。（按：清初有西洋天主教士郎世寧等以寫真藝術供奉

清廷，乾隆帝命中國畫家廷臣金廷標補圖，使成國畫，一中一西終難融合無間，格格不相入。吳歷之山水亦受了多少西洋影響，稍變作風，但無傳人，亦無發展。此足稱為第二次之「新國畫運動」，但不成功。）必也，畫面所表現之筆墨、構圖、意境、敷色、各方面——融會貫通，混合和諧，斯能成為傳統性的「新國畫」。又嘗見鮑少游寫香港遠境，則洋樓高聳於密林間。帽手杖，繪入國畫乃可稱為「新國畫」。（昔聞葉恭綽言？必能以西裝革履絨又嘗見劍父先生以汽車、飛機入畫，皆融洽和諧特現時代化之成功作品。然此皆只就題材一方面而言，已甚重要。）

第五，必須長期不斷的探究、實驗、創作。萬不能安於小成，惟當日趨於精益求精，作永恆不息的進步。（劍父先生於古畫宋元明諸名家及清代張穆、高儼、黎簡、謝蘭生、居氏昆季諸家均細心研究。嘗見其欣賞拙藏蘇仁山之蘭冊及時人李可染之鍾馗像逾一小時無倦容，必欲洞明其特殊技巧而後已，至老猶親到外國觀摩學習，及創造新體畫，真有「丹青不知老將至」之精神，至堪師法。）此新派畫，縱初期初步的經驗，未盡愜意，未盡成功，而生路已尋得，機會在前頭，循此正確軌道，將必有成，而為國畫開闢「革新期」者。

第六，必須以「新國畫」之作品，廣為散播，力事宣揚，俾一般愛好藝術者普遍習知、欣賞及收藏，而後此運動乃得有廣遠的發展。大凡一種藝術之發展必須有三種基要分子：

（甲）創作的美術家，（乙）公正的藝評家、理論家，（丙）欣賞者與收藏家。此則推進此

「新國畫」之不可忽略的重要條件也。

第七，於吾國畫史、畫論、畫法而外，又必須熟習吾國之一般的歷史、哲學、宗教、文學（詩詞文章），書法、金石等等以及近代社會思潮。夫如是作品乃有「書卷氣」，有文人風，有時代性，兼有民族精神、清高氣韻、深奧意境、崇高理想。非然者，「畫匠」而已，「畫工」而已，曷足稱為「畫師」？

第八，必須以自己所得之技術、理論、或祕奧，廣大儘量傳授於門人。萬勿如前人授徒以武術及技藝常保留獨得之祕以防「出藍」之虞。發掘天才，儘量培植啟迪「後起之秀」，俾能繼往開來，恢張前緒，使代有傳人，繼續發揚光大此運動，則國畫「革新期」將可實現。

末了，第九，必須以個人之藝術創作為主體，即所謂「為藝術而藝術」之「純藝術」是也。所貴乎繪畫者，以其能表現大自然與人間世之真美，所以揭露現代人生社會之真實現象，所以抒發個人對於自然與人生之精神的，思想的、與情感的反應，期得人之欣賞，引起反應、共鳴、同情、與作用。其利用美術以作某種主義、某種制度作宣傳之用者，即流為政治之工具、共鳴、奴隸，何異於遍帖通衢之標語，及充實坊間之宣傳刊物乎？又何異於推行商品之廣告乎？其離去藝術之本質與鵠的，其失去藝術之真美價值甚矣。此所以「新國畫」雖以現代新穎題材、人間社會現象、為表現對象而必不可流為一般宣傳品也。

以上九個條件，劍父先生兼而有之（詳看下文「年表」，尤其中年、晚年之行誼、足以

證實）。宜乎其得享「新國畫大宗師」，或「嶺南畫派開山祖」之盛名矣。

## （四）劍父作品之特色

余歷年收藏先生作品過百，非由藏家或「玩家」觀件出發，宗旨端在於國畫演進史之研究。在其生前，過從甚密，每次會晤必得其對於「新國畫」理論，或其作品之特件，細為解釋。以故於其畫學之了解，頗為真切。嘗有意專撰《高劍父畫學之縱橫研究》一書，屬草未完成，而先生已歸道山矣。

多年前，我對於他的作品，曾作評論云：「其筆法之蒼勁古樸、著色之沉著神化、意境之玄奧深刻、構圖之瑰宏詭奇、氣韻之靈活微妙、與夫選擇題材之新穎趣異、表現動力之雄健磅礴、描寫形態之生動傳神，中外批判者，咸許為中西藝術溝通混合之奇偉的結晶」（見《廣東文物》下冊卷八頁三四）。此不過是概括的、抽象的、初期的論調。茲復將歷來精心研究所藏及所見，分析細書出，以供大眾之參考。

分析言之，其用筆用墨，舉凡線條、鈎勒、點苔、皴擦、大小斧劈、工筆意筆，皆蒼勁古樸，或工細絕倫，無一不有國畫畫法之出處。畫評家任真漢曰：「我們只見高劍父先生近年愈是老練成熟，便愈見沒有一筆無來歷。他是如此地契合古人，而又不是一個古人。同時，沒有某筆不經過新時代的洗禮」（見民二八、七、十七，廣州《珠江日報》）。靳輪老

手，當邃斯言。（先生生前常為余講解其作品、歷歷數出某筆出於某家，如〈風雨驊騮〉之枝葉山水多得力於徐青藤、陳白陽，其他山水則以彷米家法而變化之為最顯著，不及備述。）至晚年遊印度歸來後，更得東方遠古藝術之作風、古拙深樸，別饒雅緻（如〈世尊〉一幅）。

其著色也，沉著渾厚，蒼秀妍潤，而無輕浮淺薄、濃艷奪目之俗套。其運用居氏之撞水撞粉法，則渾化改良之，又進一步。時或用洋畫油彩之混合色調，互相融合，自生變化，寫頹垣敗瓦，古塔、石階、石級，則現出剝蝕裂紋，尤見高古優異之筆墨技巧。（嘗語余，〈風雨驊騮〉畫底岸邊之怪石青苔，特用蒼深石綠，尤為美觀，此為日本某大師特授妙技。）至其他寫草蟲如「風颼月暗寒蛩泣」，則於全幅深淺七級之水墨間獨以深綠色寫一絡緯，蒼秀獨絕，生動逼真。）

構圖多新穎瑰奇之作，描寫自然景色，別有天地（如〈喜馬拉雅山〉之雄偉，得未曾見），或動植物體，表現客觀的現實，得東洋畫法之巧妙而避免其纖巧，採國畫之精華而不落前人窠臼。

其創作力最為豐富。每有新作，於題材章法，用墨賦色，必殫思竭慮，苦心經營，然後下筆，而一筆不苟。畫成後，從不再繪（只見有兩三幅副本留存），更無畫本用作複製之稿本。其畫、每幅俱新異之創作，不獨與前人他人異，且與自己「故我」異。間或參考、仿臨

中外名作，亦於每一成分，從新鍛鍊，出以己意己筆，完全改造，整幅改善，不是「亂真」

而是「勝舊」，殆無異創作，此亦「新國畫」「革故鼎新」之所許可者。

尤可愛者，其題材輒採新奇特異及時代品物現象而為今古畫人所不寫者（如木瓜、椰樹

——椰子個個立體，面面俱全，南瓜、蘿蔔花船，以及飛機、汽車、災劫、十字架、及「刻

骨相思」之骰子等。余在南京曾親見其在客寓伏案作畫，俛視桌下則有木盤盛一大鼈以供寫

生，惜未完成。溫源寧在《逸經》廿一期之《高劍父的畫》特別欣賞其構圖新穎一點。）

其得自西洋畫學者則以透視準確著。凡人物、景色、物體之遠近大小、尺寸比例，皆

真實合理。（如《煙寺晚鐘》，目前近景模糊，而拾級升高至遠景之石級寺門則一一明瞭工

緻，以寺旁林間雲霧靄靄，空靈落落，表現真體存在於縹緲迷濛間。就畫學論，蓋以注意集

中於遠景，故能細細描寫適如目之所見，而近景反是模糊朦恍如無物也。）

先生初期多寫人物，中期後期所寫無多，然偶有所作（包括男女、僧道），亦當行出

色。其線條之工細者（如拙藏《羅浮香夢》之夢中美人）纖如牛毛，其粗筆者（如拙藏之

《老僧》及所見《布袋和尚》與《南國詩人》）則勁如屈鐵，皆表現工力。至人體造型則悉

合藝用生理學，面部表情與手足活動，則傳神逼真，栩栩欲活。至兩僧人之形容之詭奇，尤

具妙趣，看之不厭。凡此都非平常畫者所寫人物可比擬者。

寫空氣、寫氣候、亦擷洋畫之所長。（如樹上枝葉之隨風搖擺，地上空間枯枝之縱橫脫

落，敗葉片片紛飛於空間，雨水滂沱或件滴於地面水上，是表現大風狂雨之氣候也。又以赭黃色渲染〈椰樹〉及〈緬甸佛塔〉之背景，是表現熱帶之氣溫也。

其表現動力者，更為國畫中所鮮見。（如〈草澤雄風〉之猛虎，〈驊騮〉之狂奔——四蹄之動態，及肌肉筋骨之凹凸顯露，皆據藝用生理學；群蜂之亂飛——以旋轉綜錯暗線表出動態，南瓜之懸蒂、鷹隼之嘴爪——堅利如鐵，動力栩栩如生。）

於光學投影之技巧，亦自有特色，疊見諸傑作。（如馳名國際之〈松風水月〉，於清風古松之下，水光波瀾蕩漾起伏之間，反射出現月影九個。又於拙藏〈晨月〉寫出在旭日初昇、微露曙光時、一彎殘月，仍掛天際，但只有白色而無反射閃閃之光芒，洵奇極矣。）

先生因早年得居氏絕技之薪傳，故仍以寫昆蟲、花卉為最工。其後，由臨摹苦學，兼擅山水、鳥獸、人像、釋道、仕女、蔬果、游魚、靜物、妙手寫生，各體均擅工力。其寫昆蟲鼠子，更分別雌雄，各有本色。（如〈秋燈〉寫求偶的螳螂，以尾表出雄性，伏紗燈上，表示秋季。在〈看盡世人夢未醒〉繪群鼠攀籃嚙果，獨一頭在籃下未能高攀則懷孕之雌性也。）於各體中，先生畫學，仍以昆蟲為最精。前在日本，曾入一「昆蟲研究所」專門學習，立志完成一健全的昆蟲畫派。既得新學理，參以師承，變通舊法，加以個人苦心孤詣的研究，乃成就出藍的造詣而自開作風。歷來寫昆蟲，都作小品扇冊之類，先生則別開生面，偏製巨幅而配以山林樹石，是山水畫中有昆蟲，昆蟲畫中有山水也。作品中蜻蜓（有紅青二

色的）、蟬、蝶（拙藏一幅只寫〈風喧蝶渡江〉過江蝶影尤奇），絡緯（拙藏〈風颯月暗寒

蛩泣〉、〈秋燈〉可云代表作），蟋蟀、蜜蜂（〈隨王〉最佳），蝗群、蜘蛛及網等是其絕

作。我敢云千數百年來，昆蟲畫家無出其右者。

其寫生特技則為立體表現。巧用濃淡、陰陽、光暗之筆墨表出物體長、潤、厚三方面

或圓或方皆如原形，予觀者真實感。（如〈椰子〉一幀用斧劈法寫成，即以筆醮濃淡顏色，

一撥、兩撥、三撥，便能使個個尖角稜稜裂痕露出的椰子畢現楮上。又授余松課，畫樹皮

之鱗，不用筆作圈如常人寫法，但以皴擦法施於撞水松幹者三次，分陰陽兩邊，而圓幹成

矣，其所作老樹古松皆如此。於人物鳥獸之點睛，特別注重，亦特別見真工夫，故所繪生物

無不活現生氣，傳神阿堵。）例證過多，不勝述矣。

先生繪畫，不僅圖寫形像，每幅均寓有玄奧深刻的意境，憑藝術天才的靈感，以一己

天賦的性靈，表出自然哲理、社會學說、及倫理宗教精神。在其多幅結構中，於天光雲影、

疾風暴雨、枯枝敗葉、野光電影、大火湍流、飛鷹奔馬、草蟲游魚、花卉蔬果、寺院古塔、

樓臺宮室、詩人仕女、怪僧奇道、等等美化的形像而外，每每能把對象的特殊之件刻畫入

微，故令觀者見到不惟是怡情悅目、繪影繪色、維妙維肖的寫生寫景，而且是含有至理、動

人心弦、震盪精神情感、提高生命意義的寫情寫意之作。讀其畫，不僅如讀一首詩，兼如讀

一篇哲學——如不是奮鬥、抵抗、革命、力求生存、同情同感、忠恕仁愛的人生哲學、社會

哲學、道德倫理學，便是於煙雨雲霧、迷濛縹緲的種種神祕境界中，現出真善美，真體充滿悲哀傷感淒涼情緒之宇宙哲學、宗教哲學。此善能運用「感情移入」之原則，由主觀透入客觀，使主觀、客觀滾成一片之功也。斯為難得而可寶可貴之尤者。（按：從拙藏百品中幾乎可為每幅寫一篇文章敘述其歷史與特色，茲弗及矣。）

他的藝術思想，並不偏重主觀，或客觀，而是主客並重，主觀成客觀化，即是「中庸」之道。是故主張凡所作既以自怡，又須悅人，即自利利他。但亦有例外，興之所至每寫出高狂怪異之畫，雖橫塗直抹，寥寥數筆而得其神全「不似之似」的妙處，使觀者莫測高深，興起異感。於此他表現出超世的人生觀之哲學思想與天真瀟灑獨特超凡的個性。他以為過於美滿，反失人生之真趣，亦非自然之真相，故以人世間及自然界之不是十全十美、完全滿意為真美，入畫、入詩、入書，是謂之「殘缺美」。例如：〈雪裡殘荷〉（拙藏題句看下文），〈生老病死〉，〈落花如夢〉，〈殘山膡水〉，風雨交加中的〈孤蝶〉，花殘月缺中之獨宿鴛鴦〈孤夢〉是也，其在〈孤夢〉題有淒涼欲絕，令人欲泣之兩絕云：

憶昔蓮臺繡佛前。依人小影舞翩翩。
如何魂斷南華夢。小劫娑婆又一年。

三春金粉想依稀。疑是滕王譜裏飛。
寒雨瀟瀟催欲暮。夜來孤影傍誰歸。

一次，客某權貴家，主賓再三強邀其畫牡丹絕技。先生不能卻，調脂弄粉，為寫牡丹三朵，兩朵落盡，只餘花蒂，一朵僅餘一瓣於蒂上，草地落紅片片，並題斷句云：「爛漫卻愁零落近，叮嚀且莫十分開。」眾賓鼓掌稱美，而主人不禁色變，如「冷水澆背」，實則「當頭棒喝」也。辛亥成功後，疇昔兇猛禽獸、革命奮鬥之作風，一變如此。（此事資料採自其中大門人所記）

先生作畫，初期追踪乃師居廉，繼則努力臨摹古畫，最後則力事創作，故開新派。其創作新體之著焉者，曰沒骨人物山水。郎世寧之以西洋寫中國人像，得其形似而乏靈秀之氣，即僅有西畫之形而無國畫之神。先生則施用沒骨法而保存國畫「傳神」之妙。其寫沒骨山水，似受世所罕見的張僧繇畫法的影響。先生擴而充之，一經點染，雖寥寥數筆，已能表現畫面的立體。次曰潑墨畫──不只潑墨而且潑色，將墨或墨與各顏色，隨意潑在紙上，然後以掌或指，將色引開，再行揮毫，因勢利導，各按象形賦色，因而成畫。然此法多出於妙手偶得，不足為法，亦不常用之。晚年盛倡「新宋院畫」。宋院體本為以形與色見重之寫真畫，原具美學與科學的條件。先生以新畫法改良之，遂成新畫派。余前有宋院畫最具有與現

代寫實畫結婚之可能條件。先生於此已成功為先導者，可云為後人闢一新出路。復次為「新文人畫」，對於昔者之不重形式與理解而只是抽象玄渺、出以己意為之、藉舒胸中逸氣之傳統的文人畫，立意改作，使能保留傳統的筆法與氣韻，而用簡單的線條，寫出現代的衣冠文物。（中大弟子記）

傳統畫法，水墨之外，鮮有全幅以色寫成者。先生往往全以色代墨，為色的單純化。

無論山水、人物、花鳥、魚蟲、全畫以一色或雜色寫出，亦新穎之創作也。其所用之色多有由一己配製或混合者。其製色方法或為留東時名師所授云（此嘗對余言之）。至於繪畫的用具，自然以毛筆為主，但其他竹、木、藤、草、禾稈、蔗渣、紙張、樹皮、樹葉、木炭、蘆根、海綿、牙簽、乾蓮蓬以至手掌、指頭、指甲、無不施用，俯拾即是。

先生嘗以生平精研畫學所得之經驗及理論歸納為具體的、簡約的、實用的「畫訣」廿四條，傳諸門人。錄之如後：（一）「大膽落墨，細心收拾」，（二）「寧使不通，切勿平庸」，（三）「虛實並用：避虛就實，不若避實就虛」（蓋以虛處取神也），（四）「以虛處彌補空間」（如寫長空萬里，或海天無際的景，則以天光雲影、日月星辰、煙嵐霧靄、虹霓流星、落花落葉等補之），（五）「真美合一」，（六）「調劑零整，以零破整，以整補零」，（七）「調和粗幼」（筆畫中帶些細筆以資調和以避免粗獷之氣），（八）「筆須巧拙互用」，（九）「墨要乾濕齊施」（虛皴、濕皴、半乾半濕皴，有拖泥帶水之意），

（十）「用筆剛柔相濟」（十一）「調劑兩部」（粗筆山水如大刀濶斧劈出而細部則甚工；人物工筆亦配有意筆之景者），（十二）「鈎染混成」（鈎勒法，用墨雙鈎與染色，可先可後，有半鈎半染，有似鈎非鈎者，有全用色鈎者），（十三）「不可離古，不可泥古」，（十四）「意境要新，筆法要古」，（十五）「緊筆中須帶閒筆」，（十六）「集中美點」（即忠實寫生，但於必要時放棄其弱點，或以電氣風雨掩卻其一部或採入另一美點移入於相當之處），（十七）「由不似寫到似，由似寫到不似」，（十八）「取捨美化」，（十九）「疏中求密，密中求疏」（密中而通，要放出空白），（廿）「畫之全面，其空線條筆法，亦須音樂化」，（廿一）「細意經營，大筆揮灑」，（廿三）「不執著現實，亦不離開現實」，（廿四）「心手一元」（注意思想意義，未下筆之先，早定題目，所謂意在筆先，不是只知筆法、賦色、章法而已）。

（見中大弟子記）

繪事而外，尚有足述者。先生於畫學範圍內一切大小技術，面面精到。如用紙（生紙熟紙——即宣紙、礬紙、及日本米紙畫面現出凹凸者）、用筆、用色、用墨、臨畫、裱畫（材料與款式）、藏畫、觀畫、評畫、鈐印、題款、題字、甚至展畫、捲畫、掛畫之鐵線鈎等等、無一不自有心得獨到處。（余時常一一承教。）此則先生作為「新國畫大宗師」之餘事矣。

先生於書法亦有特殊造詣。早年初由楷書入，學鄭板橋、康有為，後寫狂草，乃變為自己的書法。自云未嘗學書、未嘗臨帖。其實則無書不學、無帖不觀，但只以意取，吸其精英，非埋首案頭，磨穿鐵硯者比。生平最服膺張旭、懷素。於顛旭狂素的奔放之外，復獨闢畦徑，自成一家。觀其作書，筆走龍蛇，風馳電掣；時而枯藤怪石，時而斷碣殘碑。且極其博大、氣象萬千，即分行布白，亦與眾異，蓋以畫之結構，為書之章法，故觀者及論者輒謂其以畫入書。嘗有某名士幾彈其所書某某字為寫「別字」者（似「韻」字而先生書作「負」旁）。先生不憚煩尋出唐代某大書法家墨跡亦如此體以為證，則所書確有所本，妄肆批評者乃語塞。先生嘗語余其學書之一方法，除臨池外，每見有特別體裁者，甚至小孩塗鴉之字體，以其間有古拙可喜者，輒選其特具美術性之字，剪出遍貼臥室或浴室中壁上，晨夕觀摩，藉以改造創作新體。此所以其法書亦堆列為其藝術作品也。余得草書聯二副，一為三字，文曰：「金石樂。書畫緣」；一為五言，文曰：「野草燒不盡。春風吹又生。」又寒園藏畫之大櫃，亦尤其賜署耑「斑園藝藏」。余均寶之。

## （五）對反對派之辨正

在先生生前，已有不少反對之，謾罵之，鄙屑之，攻擊之，破壞之，無所不用其極者。

姑無論此輩頭腦頑固，思想陳舊，食古不化，不謀進步，亦不論其未明文化文明進步之原

理，必須時時吸收新成分以培養新血新肉乃有新生命，即以其關斥「新國畫」之改進創造為「東洋畫」，或仿製剿襲「東洋畫」之說，已可見其荒謬不通，愚憒無識。殊不知世界最高藝術，本來超越國家民族界限，是為普遍宇宙、人人得而欣賞之美，所不同者不過分別出於各國族藝人之手筆而各具特色而已。因此，文化交流，藝術溝通，取人之長，補我之短，以人之有，益我之無，使我之藝術以時改進，以時革新，庶能達得到國際藝術界之高峰，曷問其來源是中、是東或西耶？不特此也，彼保守泥古之士，囿於一隅，坐井觀天，關於東亞藝術史，毫無研究，缺乏知識，妄發謬論，尤為可哂。憶劍父先生生前曾語余，日人畫學固來自吾國者，即其所用畫具亦多由吾國傳去。（即如佛教之禪宗，明儒陽明之學，以至多種文學詩詞哲學，亦得自吾國。）不過，有幾方面之畫學，在吾國失傳，而在日本保留，是則從東洋畫學而復得之，正是恢復舊物，還我遺產，以光大發揚及增富吾國文化，何得鄙視為「舶來品」、「東洋貨」乎？

余於此問題，一向亦未嘗透徹研究及搜討其歷史淵源。年前，乃向老友鮑少游畫師請益。（鮑為吾粵中山人，早年畢業日本「西京美術大學」，精研中國與東洋畫史，在香港設「麗精畫院」教畫垂四十年，成材甚眾，亦極力提倡「新國畫」者。）蒙其示以「中國美術之東傳」佳作，指出日人本來無畫，有之則自印度及中國傳來；其歷代受中國畫之影響尤大尤久。（甲）推古、奈良時代，已接受大唐文化，包括繪畫，至今西京「東福寺」仍藏有吳

道子的菩薩畫像。其他寺院亦藏有宋代名作。（乙）鎌倉、足利時代，受宋、元影響。一百五十年間，得中國畫法之傳入、啟發與其固有之土畫參酌融和，逐漸發展，而流派興起。其初所得為北派畫。後期中國東傳者多為水墨畫。日人習之，乃有名家產出，多捨華美濃麗的院體畫，而以簡體水墨畫為目的，故作品多瀟灑雅淡。（按：「新國畫」亦多此類作品即被視為「東洋貨」者。實宋元畫法之復原也。）（丙）至德川、江戶時代，則大受中國「文人畫」的影響，富於氣韻及沒骨法之明、清畫法相繼傳入，而日本之文人派大畫家日漸興起。然則「新國畫」所得自東洋者，非我國固有之文化遺產耶？以此語病之，得無貽「數典忘祖」之譏乎？實則不知業也。（鮑文見臺北《中國書畫》月刊第十期第四節，又轉載於林建同：《當代中國畫人名錄》頁二三二——二五〇）

　　鮑氏又函告余云，至於繪畫的工具，則「寫字筆是中國的好，但畫筆要讓日本了。它的種類多而極齊備精巧，共有三種：（甲）如高氏兄弟（劍父、奇峰）一派，大概善用日本的『山馬毫』，鋒勁而易表現『力』。（乙）至工細的專寫鬚眉的小筆（畫鳥獸的羽毛等），種類多而鋒長，極好用。其中又有金泥用筆，為寫極細線條用及勾金畫法用者。（丙）畫刷，日本有潤（至四五寸）窄多種；久不脫毛（余有用了廿餘年者）亦極好用，也有排筆但不及畫刷之耐用。（丁）運筆，即如中國畫人用之大闊竹筆，但亦有大小之分。（戊）他如水盅、畫碟等亦多精造而合用（由名古屋瓷廠精製。）凡此皆遠由中國傳入而尤其仿製，經

多年苦心改良而為吾國所不及者。（香港有某家曾取東洋出品各筆極力仿製亦不及。）」是亦中國文化遺物，而成為國際產品，凡人可自由購用之繪畫工具者矣。

茲復引現代名畫家兼畫史傅抱石教授之言為證。「日本的畫家，雖然不作純中國風的畫。而他們方法材料，則還多是中國的古法子，尤其是渲染更全是宋人方法了。這也許中國的畫家們還不十分懂得的，因這方法我國久已失傳。譬如：畫絹、麻紙、山水上用的青綠顏色，日本的都非常精緻，有的中國並無製造。」「中國近二十幾年，自然在許多方面和日本接觸的機會增多。就畫家論，來往的也不少。直接、間接，都受著相當的影響。不過專從繪畫的方法上講，採取日本的方法（當包括用具與材料），不能說是日本化，而應當認為是學自己的。因為自己不普遍，或已失傳，或是不用了，轉向日本採取而回的。」「保守的畫家們，滿眼滿腦子的『古人』，往往又『食古不化』，『死守成法』。對於稍稍表現不同的作品，多半加以白眼，嗤之以鼻。我們很明白中國的畫殭了，應當從新賦予新的生命，新的面目，使適合時代的一切。然而回想最近的過去，雖然有幾位先生從事這種的革新運動——如高劍父等——恐怕也遭遇意外的阻礙，受著傳統畫家們的排擠攻擊。」（上見傅著：〈民國以來國畫史之史的觀察〉，載《逸經》卅四期頁三三，民廿六、七、二十。）非於國畫進化史有真知灼見者，曷能出此？

## （六）「新國畫」之發展

今者此派「新國畫」、「嶺南畫派」──已風靡一時。高氏昆仲門人不少，亦多能傳其衣鉢，繼續努力於此道。（按：陳樹人先生雖為宗師之一，但殫心從政，生平不授課，故無傳人。）我們可以老老實實的說，國畫「革新期」雖已開始，卻尚未進到最精微、最優美的階段。如欲踰越前此千年的「沉滯期」，仍有待「後起之秀」之努力。然前面生路已打開，捨此別無他途前進、發展之路。前途希望無窮，這一方面的新文化之發揚光大，是可以期待的。

先生於盛年創立「春睡畫院」於羊城。親自教授其自得之畫學於門人者多年，故成才甚眾，茲將入室弟子之表表者列後（以入「春睡畫院」先後為序）。計有湯建猷、梁鐸宏、容大塊、方人定、葉永青、伍佩榮（女士）、何炳光、李文珪、王紉豪（文浩）、蘇臥農、周叔雅、方鹿行、招揮堂、黃浪萍、鄭淡然（女士）、李撫虹、黃獨峰、傅日東、黃哀鴻、侯宇平、司徒奇、關山月、趙崇正、羅竹坪、黎葛民、黃霞川、楊霭生、李鳴皋、李喬峰等等。（大致引自趙世光：「嶺南畫派的淵源和展望」載《香港漢文師範同學會會刊》，原根據司徒奇列表，並參考余個人採訪所得。）其他在大專、中小學受課及私淑者未與焉。至其遺孀翁芝女士及哲嗣勵節、與再傳何磊（何炳光弟子），均在家得先生親授以

畫法。

先生既立志創造「新國畫」，提倡新運動，一向最努力於掖助後進，俾得繼續發展。除早年苦心教授奇峰、劍僧兩弟及資送其留學扶桑外，對於弟子輩一體栽培，不遺餘力。其清寒無力者，不但免獻束修，且佐其膏火用費。在「春睡」學畫食宿免費者十餘人，甚或達十年以上者。其成績優異、才堪深造者數輩，更斥資遣赴日本留學數年以歸，如黎雄才、黃浪萍等是。（至李撫虹、方人定、黃獨峰、蘇臥農、侯宇平等則自費赴日深造者。）

回顧先生一生，自中年運動革命始，屢經變亂，身歷大劫，前後凡七次。清末有三次幾為清吏捕殺；二次幾為民軍（多為粵中綠林之參加革命者）所乘。辛亥革命成功後，一次又幾遭由滇來粵、盤據多時之龍濟光之毒手。最後，於抗戰時復幾被敵酋澤榮所害。久病之身，虎口餘生，卒年登古稀壽域，亦可云幸矣。其遺著，有《蛙聲集》、《劍父畫集》（《審美》散頁，「商務」全本）、《佛國記》、《磁業大王計畫書》、《居古泉的畫法》（載《廣東文物》下冊）、《我的現代國畫觀》（未經修訂之大學講稿，香港印行），《國畫新路向》、《劍父度藝術》、《喜馬拉雅山之研究》、《喜馬拉雅山與國防之關係》、《印碎金》、《佛教革命論》、《聽秋閣畫跋》、《春睡藝談》、《畫話》等等，多未刊行。

## （七）剩餘語

余個人於幼年在小學時得先生教圖畫一科。三十年後，又得其親授畫松課本及畫法，與畫學理論。於同門中從遊最早，即以年齒及學齡計，名義上忝為「門生長」，然終以未及親入門牆，正式從學為憾事，曷敢附驥？故不敢自居入室弟子或傳人之列焉。不過，從主觀與客觀之嗜好上言，則毫不自諱的承認最酷愛先生之作品。早於四十年前即開始儘量蒐藏。以迄於今，所得共百二十餘品。除歷年偶或分贈戚友及兒女外，所餘仍逾百。（其中，有為先生生前賜贈，然大多數均備價收購者。）因顏寒園藏畫之所曰「百劍樓」。由吾粵名印人鄧爾雅書篆，張祥凝鐫刻藏章大、中、小各一，文曰「簡氏斑園供奉劍父百品之一」，分別鈐於各藏品。

綜計「百劍樓」全部藏品，則自先生幼年初入居門學習鈎勒之課本始，以至最後期在港、澳之精品。凡大小中堂、橫披、手卷、冊葉、生平作品，式樣皆備。其畫法體裁，亦款款俱全，如鈎勒稿本，仿臨古畫，改作中外名畫、山水、人物、仕女、釋道、宮室、樓臺、寺院、飛鳥、走獸、昆蟲、游魚、花果、蔬菜、以至時事漫畫、他人代筆、與狂草書法，無一不有。畫中間有兼題詩句者，足稱詩、書、畫三絕。曾到寒園展觀者，許為集先生作品之大成（他處無此數量與質素），堪為研究及師法先生畫學之最佳的課本及參考品。此則余個

人蒐集珍藏其作品之一貫宗旨，非為商品及玩具用者也。

對於發揚先生畫學之撰作，余最初有〈革命畫師高劍父〉（見上文），繼則根據先生口述資料而特寫〈高劍父畫師苦學成名記〉及迻譯溫源寧（立法院同寅，英文《天下》月刊主編）以西洋畫評家眼光而精撰之〈高劍父的畫〉（以上二篇載《逸經》六期、廿二期）。前兩篇不啻為現代研究先生行誼與畫學之第一手資料，多有引用者。

今茲〈年表〉之作，係本著多年來搜集先生一生大事，根據其口傳或筆述，參合其門人、親友、家人、及個人所知所憶，訂正其時期、考證其事跡，逐年簡略書出，冀於吾國畫史中得傳此曠代的「新國畫大宗師」。至師友及門人方面之縱的研究，及其畫學的橫的研究，與現代畫評家對其作品之評論則弗及。

## 二、高劍父年表

### 清光緒五年己卯（陽曆一八七九）一歲

夏曆八月二十七日先生誕生。

考先生出世年月日，世所不知，即其本人亦記憶模糊，未能確實，如民國廿四年告余是年五十歲（見拙著〈革命畫師高劍父〉載《人間世》卅二期），又於民國廿五年告余曩在

述善教書時為十七歲（見拙著〈高劍父畫師苦學成名記〉載民二五《逸經》六期），但以與他年事蹟相核對，均不符合。直至民三七，粵中各社團為其慶祝七十榮壽，乃得知其確實年齡，以此上溯下推，核對事蹟，均符合無間。

先生、名崙，字爵廷，號劍父，別署麟、麿、侖、芍亭、爉庭、鵲庭、卓庭、員岡樵子、老劍、劍、劍廬等等。

先生，廣東廣州府番禺人。先世由南雪洲遷居河南員岡鄉，即先生出生地也。

祖瑞彩公，業歧黃術，擅技擊，並能畫，尤善繪竹。父保祥公，得家學之傳，精於醫道、武術、及書畫。

先生昆季共六人。長兄桂庭。仲兄靈生。三兄名岳，號冠天（初號灌田），嶺南大學祕書，星加坡嶺南中學分校校長。先生行四。（其後有五弟奇峰嵡、六弟振威劍僧。詳後。）

先生昆季均奉基督教，屬廣州河南之美瑞丹會。

先生生於小康之家，為庶出。出世之日適逢時書所載為大凶日。家人以為不吉之兒，又以其庶出輕視之，咸主張送諸育嬰堂。父見其壯健可愛，力排眾議，留養家中。

<div style="text-align:center">光緒六年庚辰（一八八〇）二歲</div>

光緒七年辛巳（一八八一）三歲

先生牙牙學語，於繪畫已有感悟，酷好藝術，似有慧根。（李撫虹言）

光緒八年壬午（一八八二）四歲

光緒九年癸未（一八八三）五歲

先生就學於廣州私塾。（「成名記」自述）

光緒十年甲申（一八八四）六歲

光緒十一年乙酉（一八八五）七歲

光緒十二年丙戌（一八八六）八歲

光緒十三年丁亥（一八八七）九歲

光緒十四年戊子（一八八八）十歲

是年，先生五弟嶙（奇峰）生。

光緒十五年己丑（一八八九）十一歲

先生家道中落，依族兄種田為生。

光緒十六年庚寅（一八九〇）十二歲

先生往黃埔依一族叔。叔業醫，開設藥店，頗善畫竹，使先生執役店中。夜間得入夜校讀書。又得其叔教以繪畫入門，並延師教其學文、學詩。

光緒十七年辛卯（一八九一）十三歲

先生仍在黃埔，半工半讀。

光緒十八年壬辰（一八九二）十四歲

先生回廣州河南居長兄桂庭家。時，習畫之興味甚濃厚，遂由族兄祉元介紹，拜名畫師

居古泉（廉）之門，正式習藝術，且得免納學費。（居氏事蹟及畫學，另詳拙著專篇。）居氏家在距員岡十餘里之隔山鄉。先生晨興，稍進糕粉，即徒步就學。午間則枵腹候課。至暮始歸，乃得一飽。如是，無間風雨。未幾，居師嘉其志行而憐其貧苦，許居留所設之「嘯月琴館」食宿，減收每月膳費二兩，終無以繳納。居師殊不介意而家人大為不滿，白眼相加。

先生含辛茹苦居此一年，而畢生畫學亦肇基於此。

## 光緒十九年癸巳（一八九三）十五歲

先生族叔在黃埔「水師學堂」任醫席。召先生至，投入該校。僅半年，以體弱患病，輟學歸廣州，復入居門習畫。同學中有陳韶（樹人）、陳芬（柏心）、張逸（純初）、容祖椿（仲生）、陳鑑（壽泉）、李鶴年、葛樸（小堂）、梁松年、關蕙農等。

先生在「嘯月琴館」學畫，清晨即起而研墨，調丹鉛，侍函丈，從旁觀察乃師作畫，因得盡窺其祕，勝似上課。其後造詣得力於此時期親炙觀摩之功為多，實奠定其畢生畫學之基礎。居師教授法，先使初學者以鈎勒法臨摹其畫稿以作基本訓練。先生贈余於此期鈎勒癸未、丁亥、之扇面一、斗方三，有自鈐私章。據自言，此為從遊居師時最初兩年所得者，余甚寶之，以其為研究先生畫學之珍貴資料，藉知其發展淵源與過程也。

先生自此即覃心努力習繪事，集中精神能力以赴，日思夜夢，皆在畫學，卒由中心領

悟，大有所得。如於「撞水法」，日夜苦思，屢經試驗，尚難體會。一夜，大雨滂沱。次晨醒來，忽見蚊帳頂上水漬塊塊，如古今潑墨畫，邊際赭墨色又儼如枝葉撞水法。一時頓悟居門祕訣——撞水畫法，不外如是；急起試驗，果然心手相應，習得此獨到之技術。又因探求畫法過於懇切，時時於夢中學畫，夢中見好畫，夢中見有名師教之以用筆、敷色、種種畫法，疑有神助，急起習作，盲塗亂抹而成夢境化的作品。由此經驗可見其此時學畫之苦心孤詣。（以上據自述，見所著《居古泉先生的畫法》，《廣東文物》下冊頁四八）

### 光緒二十年甲午（一八九四）十六歲

昔年居古泉客東莞「可園」時，主人張鼎銘（嘉謨）每每命人搜集奇葩異卉，及各種昆蟲，請為圖寫。古泉每日聚精會神為作冊頁一。「可園」積至數十冊之多，精美絕倫，為一生結晶品。先生少時嘗請師介紹親詣「可園」觀摩，下榻其中閱四、五日，盡臨此精冊以歸，由是得其真傳，畫學猛進。（上見先生著《居古泉先生的畫法》，載《廣東文物》下冊頁四六以下。惜只書少時事，未明言何年，姑編於此。）

### 光緒廿一年乙未（一八九五）十七歲

是年，幼弟劍僧生。旋丁父憂。

光緒廿二年丙申（一八九六）十八歲

是年，先生萱庭見背。長兄桂庭已去世。兩弱弟奇峰九歲，劍僧三歲，孤苦零丁，賴長嫂撫養。

光緒廿三年丁酉（一八九七）十九歲

光緒廿四年戊戌（一八九八）二十歲

以前七年，先生留居「嘯月琴館」，以聰慧苦學，成績邁眾。於昆蟲之描寫，尤得居氏真傳。蓋居氏注重寫生，常到野外捕捉蟲蝶，載置玻璃瓶中，歸而研究細描。先生師法之，每於清夜獨步荳棚瓜架，或荒煙蔓草間，細察昆蟲形狀與動態。遇月暗時則攜小油燈，覆以黑藍二巾，近蟲聲處先揭黑巾察之，再揭藍巾窺之，窒息微步，使蟲不驚。如是乃盡得真相，以入諸畫（自述）。日後，先生所作昆蟲均有獨到妙處，不僅令人，即古之名家，亦有不及者。而其方法又比乃師更進一步，於形像外兼得其動靜神態，而其一大原則，則是師法乃師之師法自然也。此為其在居門數年之學習經驗實錄，不屬某一年，姑撰編於此。

光緒廿五年己亥（一八九九）廿一歲

居師及門中有伍德彝（懿莊）者，為嶺南望族伍紫垣（崇曜）之後，富於財，家藏名貴古畫甚豐，年長於先生廿餘歲（或云十餘）。先生以家貧無能購古畫，乃以同門之誼，由容祖椿之介，求伍氏借閱。伍允焉，但以先行正式拜其為師為條件。先生亟欲多讀多臨名家作品，以期精益求精，竟肯低首降心、折節向同輩師兄執贄行三跪九叩拜師大禮，並向其家屬行禮如儀。每路遇必肅立路旁低首請安。伍乃許其留宿於其「鏡香池館」之「浮碧亭」中，觀摩所藏。並尤其介紹與戚串親友，當時嶺南豪門富族如吳榮光、潘仕成、張蔭桓、孔廣陶諸家所藏珍品。伍復常自借品各品回家欣賞，而輒令先生代臨精品。先生善用此無上機會，日夜臨摹，見有特別精妙之片段則另以小紙臨之，暇時細細揣摩筆法，領略神味。伍氏遇有人求畫者，時亦命先生代筆，無異使其多得實地練習之機會。由是先生畫學益得猛晉。先生雖居伍宅，時亦回居師處候安請益。

余得其是年作品花鳥草蟲四斗方，係仿羅兩峰、惲壽平小品。

光緒廿六年庚子（一九〇〇）廿二歲

先生仍居伍宅。

余得其是年作品花鳥冊頁四。有二頁題句云：

紫薇開最久。爛漫十旬期。

溪鳥逾秋序。新花續故枝。

蘇菊花開處。秀牆積翠叢。

啾啾芳羽信。影影漆園通。

若辨逍遙帅。爭矜點綴葱。

遊蜂狂與蝶。卻被鳥唧蟲。

「碧亭」所寫。

## 光緒廿七年辛丑（一九〇一）廿三歲

先生仍居伍宅。

余得其是年作品花鳥冊頁四，係臨宋藕塘（光寶）本，又得花卉草蟲便面一，係在「浮

## 光緒廿八年壬寅（一九○二）廿四歲

先生仍居伍宅。

余得其是年作品花石蟲鳥一，雞石一。

花石蟲鳥（題句）

橋記橫州有異芳。酒逢酣態比紅粧。

臨風正爾懷遷客。又報春光上海棠。

## 光緒廿九年癸卯（一九○三）廿五歲

先生得父執伍漢翹資助，赴澳門肄業於美國基督教人士所辦之「格致書院」（即嶺南大學前身。書院前於一九○○年庚子，因學生史堅如參加革命謀炸總督德壽及北方義和團亂事之影響，由粵垣遷澳。）食宿均在伍家。同時，不忘繪事，每日以課餘到一法國美術家麥拉處學木炭畫。是為先生習西洋畫之嚆矢。一次，先生因不慎墮水中，幾溺斃。

在澳門大半年，因伍氏遷寓羊城，先生復回伍德彝家繼續習作及臨摹。（按：〈成名記〉自云居伍宅二年，核與題畫地點不符，疑誤記。）

## 光緒三十年甲辰（一九○四）廿六歲

先生在伍宅小住。未幾，應邑紳潘衍桐之聘，在其家任教席，授其子侄畫課。

是年，居古泉畫師逝世，年七十有七。以後，先生在廣州，每年必以時省墓，尊重師道。

余得先生是年作品蓮一幀，〈三多圖〉圓扇面一。

## 光緒卅一年乙巳（一九○五）廿七歲

先生在廣州「廣東公學」、「時敏」、「述善」各學校任圖畫教員。時已服膺《春秋》攘夷大義，充滿排滿民族精神，對學生宣揚革命，講演「嘉定三屠」、「揚州十日」等慘史。（余於是年春投入述善，常得親炙教誨，大受影響，以後一生成為「三民主義」革命者。）

是時，五弟奇峰方以家計困難，屈為賤役。先生挈之歸家，親為教養，並使季弟振威（後改號劍僧）投入「述善」肄業。時年十二歲。先生月薪所得，多用作兩弟生活及教育費，並以餘暇教其作畫。同時，仍在潘家授課。

先生與同志何劍士、潘達微、陳垣（援庵）、馮潤芝、鄭侶泉等開辦《時事畫報》以鼓吹革命。是為中國畫報之嚆矢。先生與劍士寫諷刺時事、提倡革命的漫畫為多。

**光緒卅二年丙午（一九○六）廿八歲**

先生仍在各校任教。在假期中，「述善」有日籍圖畫教員山本梅涯者，雅集畫家伍德彝、尹笛雲、譚雲波、馮潤芝、程竹韻，及先生等十餘人於校內，即席揮毫，聯合作畫，以留紀念。先生年最幼，執筆最後，繪蠟梅枯枝，懸一敗葉，枝上綴以黃色花數朵。闋座傾倒。山本尤賞識之，深與結交，且授以日文。未幾，歸國，所遺「兩廣優級師範學堂」教席，即薦先生自代。先生以年紀輕、閱歷淺力辭。山本親攜聘書勸駕，始應聘。初上課，見室中多鬚鬢已白之老學生，先生未嘗不戰戰兢兢、惶恐從事也。繼而兼任「高等工業學堂」教席。對兩弟學業仍多方鼓舞。時解囊給奇峰，佯稱某人慕其藝術，納金購畫，藉以獎勵其努力上進焉。

同時，先生在城內司後街主辦「圖畫研究所」，來學者有臺山趙浩、羅落花、張谷雛等多人。（自述）

先生早已蓄志留學日本，以期深造。暮冬成行。伍德彝兄弟慨贈旅費，以壯行色。先生

文按：據《逸經》〈成名記〉載先生是年「十七歲」，核與前後事蹟不配合，當是「廿七歲」之誤，大概是當時手民誤植及校對不慎所致。改正年期如上，全部時期與事實符合無間。

馨蓄積及所得，留二百金與奇峰為養病費（奇峰體弱多病），百金與劍僧為學費，僅餘三十餘金，孑身赴香港，轉輪東渡，不作學費準備，蓋誤信人言謂東京有「留日同鄉會」能助留學生也。抵東京，值天氣嚴寒，先生僅衣布衣，幾至凍殭。詎料「留日同鄉會」早已解散，而是夕適為農曆大除夕，同鄉均閉戶守歲。先生於風雪交加、饑寒交迫中，彳亍路邊，徬徨無措，而囊款幾罄，困苦萬狀，希望不絕者如縷。乃暫投宿於中國旅館。翌晨出門，巧遇故友廖仲愷、剛抵日本不旬日，既知先生狼狽情形，即偕返己家。廖夫人何香凝女士出國前曾得先生指導畫法，乃竭誠招待。由是來往甚密，常客廖家。

## 光緒卅三年丁未（一九〇七）廿九歲

先生居東京，人地漸熟，乃藉賣畫維持生活，經濟上稍能自立。復幾經挫磨，始得先後加入「白馬會」、「太平洋畫會」、及「水彩研究會」等高級藝術團體，潛心研究東西洋畫學。暑假時，回粵一次，旋親挈奇峰赴日學畫。回日後，先生考入日本藝術學府「東京美術院」，以求深造。吾國留學生得入此院者，先生為第一人。其新創之折衷中外畫學的「新國畫」（今人有稱為「嶺南畫派」者），於此得初步型成。

留日時，先生與鍾卓佳、李哀（叔同，後出家，法名弘一）等在東京橫濱發起「粵湘贛三省水災慈善會」，自行捐出作品十四幀，以〈史可法寫絕命書〉、〈木蘭從軍〉、〈水災

圖〉、〈流民圖〉、〈華人航海之冒險〉諸作最膾炙人口。

余偶得先生是年所作〈蠏爪水仙〉冊頁。多年後先生閱此舊作，憶起往事，心頭百感交集，振筆為題長跋補識焉。

## 光緒卅四年戊申（一九〇八）三十歲

時，先生已加入「中國同盟會」。未幾，奉派回粵任「中國同盟會支會」會長。（按：據先生自記「總理自美國來，乃與廖仲愷往橫濱迎接。由孫公主盟加入同盟會」。年期未能確定，誌此待考。）

是時，香港已有「同盟會」組織，由陳少白及奉派從日本回來之馮自由、李自重等主持，及謝英伯、謝心準等為佐。而廣州尚無組織，只由國父指派幹練同志數人，分頭進行，祕密工作；如新軍方面由姚雨平任之；綠林方面由朱執信、胡毅生任之；其他各方面則由李文範（君佩）、何天炯、王師靈等分任。及先生奉派回粵，積極進行組織，繼以行動。先行召集家族與親友之素有革命思想者，為之加盟入會。由潘達微任副會長（黨員公推），在河南鰲洲外街擔竿巷開設「守珍閣」裱畫店為全會總機關。店額字為畫人伍德彝所書。先生倡辦之「審美畫會」附設店內。門外並張貼具有革命性之「揮春」曰「糊塗世界」，皆出先生手筆。（上據李熙斌：〈清末支那暗殺團紀實〉經鄧慕韓編訂，載《廣東文物特輯》及臺灣

《廣東文獻》三期，或云店名「守真閣」，非是；「守真」實其後汪兆銘等在北京謀炸攝政王所開之照相館之名也。）另由各同志在城廂內外分設機關。其著焉者有「基督教青年會」、各教會之「福音堂」、法國之「韜美醫院」、伍漢持主辦之「圖強醫院」（伍為基督徒，業西醫，後任國會議員，為袁世凱捕殺）、「紅十字會」、高第街之「磁業公司」、珠江河南之「基督教福音傳道船」、先生創辦之「美術會」、「畫學研究所」、「繽華繪繡女學校」、以及河南「海幢寺」、「贊育善社」、與其他學校，及隔山、南村、寶岡各農村等等。以當時基督教會多人均熱心革命，而高氏一家均為基督徒，且西醫生又多屬於教會者，先生又兼研佛理，廣結方外緣，故革命機關多設於宗教團體，運動上得有掩護，進行便利。先生足智多謀，計畫週密，機關無一處被破，黨員無一人被捕，當時黨中咸以「小諸葛」稱之。尋而有黨員滲入政界。由謝己原在「廣東諮議局」運動當時激烈分子陳炯明入黨，擔任東江方面軍事進行。至宣傳工作，則在廣州未能直接自辦黨務，惟由先生主辦之《平民畫報》為間接提倡革命之喉舌。幸而在香港由陳少白、馮自由等主持之《中國日報》仍可輸入，收效至宏。其他市內日報尚有隱約鼓吹革命者。

於主持革命運動外，先生仍不忘藝術運動。歸粵未久，即開個人作品展覽會於穗城，是為粵中個展之嚆矢。

余得先生是年作品〈蜻蜓〉、〈壽星〉等二幅。

蜻蜓蘆葦（題句）

熱臥回思憶夢涼。樹湖水閣飲湖光。

簾波忽亂蜻蜓影。山雨欲來飛滿房。

宣統元年己酉（一九〇九）卅一歲

先生繼續在粵主持革命運動，除廣納同志、擴充組織外，其在行動方面，一面仍由得力同志分任運動新軍、綠林（後來組成民軍）準備舉事，一面主持暗殺，以殲除虜酋而警醒民眾。先是，先生因事到香港，下榻於「同盟會」機關——德輔道中「捷發」號四樓。會劉思復前因謀炸水師提督李準失慎，為炸藥所傷，被捕下獄（此光緒卅三年五月初一日，即一九〇七、六、十一事），至是得釋至港。晤談下，先生力勸其捲土重來，從新組織，再接再厲。劉然之，計畫既定，即積極進行。先組織「支那暗殺團」，由劉任團長，先生副之。並議定章程手續。總團部設香港赤柱，居中策應。分機關設九龍油蔴地。初期團員有朱述堂、謝英伯、陳自覺、程克（後叛降）、陳炯明、李熙斌、丁湘田（女士）等。尋而女同志徐宗漢（後嬪黃興）、宋銘黃（後嬪先生）、莊漢翹、徐慕蘭等亦參預工作。由熙斌、應生在九龍鄧蔭南之山園試製炸彈。試驗成功則祕密運炸藥彈殼回穗備用。

（上據李熙斌文及先生自述）

先生自返穗，集合執行同志共圖實施計畫。當時，團員共有十一人。林冠慈（初名冠戎）、陳敬岳、潘斌西、梁倚神、劉鏡源、李沛基、馬育航、周演明等相繼加入。凡入團者舉行一種神祕儀式：以枯顱一具，匕首一柄，小火酒燈一盞，置桌上。儀式於夜半十二時舉行，由團長、副團長主盟。加盟者宣誓聆訓約一小時，乃畢。人人印象益深、決心益堅矣。

以後，先以廣東為試驗場，所施用之炸彈，即以由港運來之炸彈殼於先生在河南所設之「博物商會」祕密製造。表面上，此為燒製瓷器工廠，（先生於陶瓷工業夙有研究）製成之炸彈以及槍械子彈均密藏於窰底。臨時執行部則設在長堤「韜美醫院」，密埋炸彈及子彈於樹下。粵東反正多年後仍未移去也。

## 宣統二年庚戌（一九一○）卅二歲

先生大部時間、精神、與力量，仍集中於革命運動之工作。正月初三日（一九一○、二、十二），廣州新軍由倪映典領導起義。所用之革命旗幟等物，即由先生與潘達微所主持之總機關「守珍閣」所供應者。是為革命起義第九次之失敗，倪殉焉。事雖失敗，幸而同志殉難者無多，則先生等掩護得法之功也。

## 宣統三年辛亥（一九一一）卅三歲

三月二十九日（即一九一一、四、二七）革命黨人在黃興統率下，大舉起義，分路進攻城內外官衙及要地。全役由「同盟會香港總支部」主持。事前，先生與諸同志戮力協助，合作無間。舉義時，先生任支隊長。但因早在香港統籌部各同志拈生死鬮時，先生拈得生鬮，故未參與攻擊，只擔任在外接濟及運輸軍械。迨失敗，殉義者多人，黃興與先生等倖得脫險。黨方面即由潘達微出而殮葬七十二烈士於「黃花岡」。其後調查尚有十四人，合計八十六人。同年閏六月十九日（一九一一、八、一三），林冠慈炸水師提督李準，李受傷。林死之。林與先生同為基督徒，最熱心革命，加入「暗殺團」後，負責執行，寄宿於「福音船」中，一切計畫及炸彈均由先生主持籌備者。

八月十九日（陽曆十月十日），武昌革命軍起義後，粵中同志亟謀響應。時，「支那暗殺團」已由黃興改組為「中國暗殺團」，以先生任團長，主持其事。團員分頭布置，分工合作，務殲虜酋以抒粵難。由團員李沛基、李應生、周之貞等負責執行，男女同志多人力助其事，另由鄭岸父（彼岸）、莫紀彭分駐京滬任通訊。先期在廣州城內舊倉巷租賃一店鋪，偽設「成記」洋貨店為實行機關。既偵知鳳山於九月初四日（陽曆十月廿五日）到穗，即由李沛基獨自留店執

大員鳳山任「廣州將軍」，以鎮壓南方。革命黨必欲刺殺之。清廷派知兵

行。鳳山路過時，施放重十五磅之炸彈於路中官輿前。（炸彈來源有兩說，一謂由先生在河南「博物商會」造成運出，一謂由李應生早在西關昌華大街另租民屋製運。）彈發，鳳山以下連隨員旗兵當場斃命者七十餘人（一說二十餘）。各同志均無恙。此為暗殺工作最大之成就。清吏盡為之膽寒。未幾，廣東獨立，此役聲威奪人，其功為不少也。

九月，粵中革命軍紛紛起事。先生先在新安組「東新軍」，兼統率各路民軍（綠林）克東江、虎門，威脅廣州。十九日（陽曆十一月九日），廣州宣布獨立，總督張鳴歧、水師提督李準以下清吏盡逃，全省和平光復。先生率各路民軍會師省垣。諸軍統領，多綠林出身，分據地盤，互爭都督一席。先生首將所部解散，聯絡海陸軍正派將領，組織「海陸軍團協會」以制諸軍，即被舉為副會長。時粵東雖反正，而最高軍政事無人負責總其成。眾將領乃共議舉先生為「廣東都督」，力辭不就。後由胡漢民出任都督，陳炯明副都督，黃士龍（黃埔陸軍小學校校長）參都督，粵局乃定。先生素志在提倡藝術，改良國畫。際茲革命成功，正好及時解甲，還我初服。以後，畢生專心致力於發展「新國畫運動」，是於民族政治革命而外之另一種文化革命運動也。

**民國元年壬子（一九一二）卅四歲**

先生在滬，得廣東省政府特別資助，創辦「審美書館」及發行《真相畫報》。兄冠天、

弟奇峰（去年由日學成歸國）、劍僧佐之。

先生於繪事外，復精製瓷器，嘗以手製出品在「巴拿馬博覽會」展出，獲得榮譽。至是，對瓷業興味甚濃。冬月，赴江西景德鎮，開辦「中華瓷業公司」，謀改良製法，振興工業，嘗著《中國瓷業大王計畫書》，進呈　國父，請求資助。以時局陡變，未能實現。未幾，回滬。

余得其是年作品米紙小畫一，米紙草書一，「狐月」中堂一。

民國二年癸丑（一九一三）卅五歲

廣東都督胡漢民原派先生為「義荷德法美日美術工業考察專使」。會袁世凱竊國稱帝，事遂不果。

「國民黨」實行二次革命，事遂不果。

居滬時，先生常與南北書畫家、鑑藏家，如康有為、黃賓虹、鄧實（秋枚）等遊，組「藝術觀賞會」，假「哈同花園」舉行雅集，每月一次，各以歷代名蹟參加，因得大收觀摩之益。

先生在滬，與宋銘黃女士結婚（後有女勵華、子勵民）。旋赴日購買瓷料，數月回國。

「瓷業公司」卒不能支持。

是年，先生資送季弟劍僧東渡學畫。時年二十歲。

余得先生是年作品著色山水長手卷一，係臨新羅之作，而自有筆法，獨具韻味，此為其生平所寫之獨一手卷，多年後舉以餽余，至可感也。猶憶當時余向先生命題，請其寫一古畫中得未曾見之直長卷。先生沉思有頃，成竹在胸，即答「可以」；無奈時局變遷，終無暇晷以作此破天荒之一格焉。

民國三年甲寅（一九一四）卅六歲

先生與奇峰在滬繼續主持「審美書館」業務，出版精印現代美術品多種。致力創作「新國畫」，出品甚多。歷在上海、杭州、南京、各處舉行展覽會，有《劍父畫集》刊行。

其時徐悲鴻年僅十餘歲，已能作畫，常為人寫時代仕女作月份牌用。先生異之，邀其加入「審美」，特別資助，收用其所繪仕女為之補上花卉園橋等背景。徐之畫學乃大進，後留法深造，歸國後成為名畫家。（未幾，「審美書館」卒不能支持而結束。）

民國四年乙卯（一九一五）卅七歲

余得先生本年作品「荒村啼鳥」中堂。題句云：

白雲掩疏鐘。綠樹迷遠島。

居人想未起。啾啾自喙鳥。

## 民國五年丙辰（一九一六）卅八歲

余得其本年作品〈羅漢〉一幀。

是年，幼弟劍僧留日學成，準備歸國，不幸染疾客死異邦，年僅二十三歲。未克盡其所長，多所貢獻於藝術界。遺留作品亦無多。余幸蒐得大鷹一、小鷹一、白鶴一、山水二、共五幅，具見其造詣能兼兩兄之長，余極寶之。蓋於鄉邦文獻價值外，尚有學誼感情存乎其間，以劍僧幼年與余共硯於述善小學，長於余數年而極友善。猶記其時劍僧已剪髮易服，相貌堂堂，性情溫溫，容止藹藹。其年孔聖誕辰，學校師生舉行盛大慶祝，集體行禮致祭，而劍僧獨不參加，聲言：「我是基督徒，只拜上帝，不拜偶像。」其清高耿介之人格，永銘深刻印象於余心版者如此。劍僧原名未詳（當是單名從山旁），在校時學名曰「振威」，後自號「劍僧」別署「秋谿」。謹補書其略歷於此，以紀念亡友。

## 民國六年丁巳（一九一七）卅九歲

先生居廣州。秋九月，國會「非常會議」組「護法軍政府」，選舉 國父為大元帥。就職後，假河南「士敏土廠」為大元帥府。時，諸事草創，設備不全，府內大廳四壁蕭條，極

不雅觀國父乃屬先生繪畫二幅,先生並借出舊作精品四幀以供陳設。(其後因政變,諸作品盡失。)(一說,國父任命先生為「廣東省長」,力辭。)余得其本年作品〈疏林夕照〉一幀。

## 民國七年戊午(一九一八)四十歲

是年,桂系陸榮廷、莫榮新等在粵,背叛「護法軍政府」,與北洋軍閥相勾結,孫大元帥被迫去滬。粵軍總司令陳炯明進克福建漳州,奉 國父命籌備反攻東粵。先生寶刀未老,革命救國救鄉之志復興,即遄程至漳州,任粵軍參議,力助陳氏購辦飛機軍械,贊勳反攻計畫。

余得其是年在滬所作「秋山蕭寺」一幀。

## 民國八年己未(一九一九)四十一歲

先生在漳州軍中。

余得其是年所作〈一葉竹〉意筆,儻為戎幕中之速寫歟?另得同樣之〈一葉竹〉而題絕句云:

新篁初雨籜初開。日日憑欄看幾回。

最愛綠窗人靜後。一竿清影入簾來。

（此幅已贈小女百靈）

又得其精臨年希堯（虔堯兒，時任廣東巡撫）之〈秋蔬圖〉、有宋院筆意。又得仿夏圭

山水人物，〈西泠第二橋〉，題有七絕二首云：

癡童瘂瘂鶴冷相隨。咸指南枝傍小溪。

到處一般香影色。孤山只在斷橋西。

放鶴山人不可招。斷河殘月夜聞簫。

別來欲問無消息。花落西泠第二橋。

余又得〈松月〉、〈晨月〉各一幀，均是年春間所作精品。後者，寫有色而無光之月，

是為清晨日出所見之月，殊具創作特色。

## 民國九年庚申（一九二〇）四十二歲

是年十月廿七日，粵軍克復廣州。十一月一日，總司令陳炯明入城。陳旋奉國父命任「廣東省長」兼「粵軍總司令」。先生隨軍回粵，膺任「廣東工藝局」局長兼省立「工業學校」校長。發展「新國畫」與振興工業，均先生之素志，故樂於從事。時，「航空局」局長為朱卓文。先生得其假予方便，乘飛機凌空寫生，是亦創新紀錄之舉也。

余得其是年冬間所作團扇面二。

## 民國十年辛酉（一九二一）四十三歲

先生居粵垣，設「懷樓」，集老友陳樹人，弟奇峰，門人容大塊、黎葛民等習作及研究於是處。

先生倡辦全省「第一次美術展覽會」，得省政府支持，任「籌備處」處長。開會時，舉省長陳炯明為正會長，先生為副會長。

是年，先生努力推進「新國畫運動」。詎料因此招忌，惹起保守派畫人之反對，竟至發生畫壇新舊派激烈之爭。緣先生為發展新藝術計，每逢星期日邀約三五畫友及生徒輩作著敘，輒以其所藏歷代古畫及外國作品圖籍展出，以資觀摩及研究。浸假擴充此雅集為「畫學

研究會」，會集則改為每星期二次。一切費用與開銷均由先生解囊報效。不料兩星期後，赴會者杳無一人，比查其原因，則實由保守派畫家數輩，群起反對，從事破壞，且造謠中傷，視新畫派為赤化、先生等為洪水猛獸，對「研究會」實行抵制，裹足不前，更擬令其徒眾與新派絕交。猶且另組「國畫會」以事抵抗，更擬聯合全省畫人一致加入，必欲撲滅新派而後甘心。其所用手段，則毒辣卑劣，無所不用其極。除背地以口頭謾罵、攻擊人身、造謠中傷、毀壞名譽外，更出諸文字，醜詆備至，大小報章，無日無之。不日先生根本不會寫畫，其作品均「原裝東洋貨」，由日本泊來；則曰其作品皆購自日人而易以自己題款。更有在大庭廣眾中，對先生面斥不雅，指其作品為「舶來品」，為「劣貨」（此為粵人於抵制日貨風潮劇烈時對日貨之名稱），而詈「不與同中國」者。一次，先生以作品十餘幀在一「遊藝會」展出，竟有七張為人以墨水潑汙。另一次有二幀為小刀割裂毀壞。先生固明知是某某所為，竟能隱忍於心，不與計較，大有昔賢「唾面自乾」之遺風。尤甚者則有向其弟子輩挑撥離間，嗾使背叛師門者，而先生亦一本「來者不拒，去者不追」之旨，悉聽其自由。然門牆中有不少年少氣盛、忍無可忍、熱誠尊師重道、厭古趨新之士，憤怒難禁，磨拳擦掌，屢欲群起反擊，並擬糾合同志，大舉筆戰。先生聞之，極力苦心，阻止輕舉妄動，免致擴大衝突，不利進行。不聽則親筆撰文勸焉。

先生對付此大風潮之宗旨一則曰「消極抵制」，再則曰「忍辱負重」。所謂「負重」

者，即念念不忘推進「新國畫運動」、發展新藝術、提高文化水準、力爭國族光榮是也。故在受敵包圍、四面楚歌、幾至焦頭爛額、體無完膚之際，仍怡然自得，一笑答曰：「如非吾所為，庸何害？」為其門人說法。猶且諄諄告誡曰：「藝術大事，不能以口舌爭一日之長短；必須從事實表現。勿爭辯！勿報復！」蓋其深悉人生微妙義理，凡抵抗愈力，則反動愈烈，而障礙新藝術之前進愈甚，此真高優的策略也。以故每遇小攻擊，則閉門努力作畫三日；遇大攻擊則更日夜埋頭苦幹七日，停止一切遊樂，甚至生活之最大嗜好——與至交品茗敘談——亦為之中輟焉。

又引耶穌寶訓「有人批爾左頰，當並轉以右頰與之」，及古訓「止謗莫如自修」，為其門人說法。

經過多時被誣被攻、消極抵抗之後，而事實表現，不辯自辯。以德服人以才得勝之機會，終於蒞臨。其時，廣州藝壇，每遇雅集，即席揮毫之風甚盛，多人亦藉此機會聚食一堂，大飽口腹之欲。先生初以為此舉無大意義，心焉鄙之非之，從不參加，故與藝術界愈為隔膜。自經橫被攻擊之大風潮後，忽爾覺悟大可善用此社交機會，一顯身手，無形中可辯誣闢謠，而又不至惹起反感。於是隨俗參加，飲食徵逐，一有機緣即率性揮毫，當眾隨意揮出各種式各體裁圖畫，表現絕技，擲筆輒驚四筵。無幾時，已往一切謠言誣辭，如不能繪畫也、以舶來品冒充己作也、或割日款題己款也等等，不攻自破。然頑敵之攻勢雖暫停而新舊派之芥蒂已深，裂痕終難泯滅也。（按：以上新舊派爭鬥風潮多年仍未已，但因發難於是

年，故以歷年始末實情合併詳敘於此，以為廣東繪畫史存留一頁史料。）

余得其是年秋間作品山水人物一幀，繪乘駱駝圖，南方畫家罕畫此，題材新穎可喜。

## 民國十一年壬戌（一九二二）四十四歲

先生在「懷樓」多事習作。時與友人作文酒之會。有七絕一首紀此時期風流裙屐之蹟云：

〈友人招飲菴堂比丘尼請畫即席為寫杜鵑鳥配杜鵑花並題以詩〉：

佛燈寒夜意遲遲。花自多愁鳥自癡。

無那蜀魂招不返。袈裟和淚染臙脂。

（按：其後於民廿七年中秋，先生復以此詩為鄭春霆君書扇面。末二字筆誤作「臙胭」。）

先是，上年四月國會在粵議決取消「軍政府」，建立正式政府，選舉 國父為總統。「總統府」設越秀山（即觀音山）。是年六月，陳炯明叛變。十六日，其部下葉舉等圍攻「總統府」。先生曾題贈 國父〈風雪關山〉及〈秋江白馬〉精品大中堂，懸於越秀樓（即五層樓）。至是被炮火所燬。其〈秋江白馬〉一幀，先生是年曾以照片贈余。保藏四十餘年，後

檢出付臺灣《大陸雜誌》於五十九年九月、四一卷六期在封面刊出，並有說明載頁一九，足垂紀念。

余得其是年所作精品〈赤松〉小中堂，題材新異，筆法雄勁，是力作也。又得〈蓮〉橫披一及〈秋菊〉中堂一。後者題有七絕云：

屋宇無多樹木稠。山家門戶畫情幽。

扁舟昨向溪邊過。記取疎籬幾葉秋。

## 民國十二年癸亥（一九二三）四十五歲

先生遷粵後，留家眷於滬，獨居城內大佛寺。是年一月十六日，東下討逆之滇桂軍克廣州，陳炯明敗遁惠州。諸軍入駐大佛寺，先生所藏古物及作品又盡散佚。

先生創辦「春睡畫院」於廣州。先是，先生遷寓府學東街，設帳授徒，先顏所居曰「春瑞堂」。其後憶起囊年主持革命運動時，以富於謀略，進行順利，各同志恒稱為「小諸葛」（見上文），黃興先生嘗書「春睡草堂」橫額貽贈，乃改名為「春睡畫院」（粵方言「瑞」「睡」同音），成為正式的藝術專門學校。隨而在東校場馬路另立「春睡別院」。最後，乃遷往北門外芝紫街自置之房舍。院址濶大，房舍頗多，足敷全家住所及學員習作之用。而且

宅前有園地，左旁假山半壁，綠草紅花，相映如畫。山麓有小溪木橋，旁有竹棚一座，花木扶疏，風景幽靜，至宜於研習美術之所。

先後入院從遊者男女不可勝數。（其表表者已見上文〈概論〉）初學者，先生親自教導，按部就班，除授以基本技術、學理、中西美術史外，特別注重寫生及臨摹。先生以家藏宋、元、明、清名畫多種及其他印刷精品為臨摹本。其學習已有相當基礎者，及以後由他處藝術專校畢業而前來深造者，則授以高級課程。於是新訂規程，每人每星期必須繪畫三幅，鼓勵獨出心裁之創作。每缺一幅則科罰金一元。罰金累積有數則施作師生旅行遊覽時水果茶點之費。所交出之畫，先生不事改作，惟從畫學觀件一一向眾加以批評，以收觀摩琢磨之實效。此則研究院教授高級藝術之方法，亦可云是軍事學教將而非練兵之法也。

是年，舊派畫家反對新派之活動仍未已，且另組「癸亥合作社」以示團結一心繼續攻擊新派。無如「新國畫運動」在先生有智有恒有力之領導下，徒眾與贊助同情者日多，又屢在展覽會充分表現美滿成績，一般人亦日漸認識及愛好新派作品，更因革命政府直接之支持提倡，「新國畫」亦日漸抬頭佔有藝術上座矣。

余得其是年夏間作品〈殘菊〉（贈高錫威）又得秋間作品〈殘菊〉〈秋風〉及臘月作品〈竹〉各一。〈秋風〉大中堂至為傑出，足稱代表作。後在滬余之「斑園」展出，名士易孺（大厂）最為激賞稱為「秋風及第」。其〈殘菊〉有自題句云：

黃葉西風水漫流。閒來但覺野情幽。

山窗昨夜瀟瀟雨。冷瘦疎籬菊影秋。

## 民國十三年甲子（一九二四）四十六歲

先生仍掌教春睡畫院。

余得其是年作品〈三壽作朋〉，〈小松〉，〈紅梅〉各一幀。

## 民國十四年乙丑（一九二五）四十七歲

先生仍掌教春睡畫院。

方欲赴歐洲考察藝術，佛山市長周演明擬開辦「美術院」，敦聘先生任院長，乃婉辭。

而省長陳樹人力勸留粵助周，玉成其事。先生以義不容辭，慨允焉。乃禮聘囊年在日同學專門雕刻科之日人某任雕塑教席，國畫一科則聘留日西京美術大學畢業之鮑少游及國畫名家溫其球（幼菊）任之。溫氏年事已老，畫學確傑出一時，為當年粵東舊畫派所奉為藝術祭酒，有「溫伯父」之尊稱。先生敬重其人格，且深識其藝術精到，特聘為佐，主持國畫教席，絕無派別之分，平等待遇，融合新舊兩派之苦心可見矣。俟以日人未克即來，乃親自東渡趣

之，並就地購置新院器材，往返月餘。

其間，新舊派之戰火復燃。弟子某乘師門離粵，憤起從事筆戰，爭辯頗劇烈。先生既歸，復力事勸阻，並親赴「國畫會」道歉，老一輩畫家見其謙抑可感，乃罷手，風潮遂寢。

余得是年先生署款之著色蓮花一幅，訝其筆法風格與常作大異，直以請示，則爽然答以是幅原為溫幼菊（其球）代作。緣先生是時履任院長未久，日無暇晷，而求畫者紛至沓來，無以應酬。溫氏方任教席，以公誼私交，於普通應酬之品，志願效勞相助，乃成是畫。代筆之舉為吾國藝林慣見之風氣，不能輒以假偽欺世目之也。茲詳記原委以傳此東粵藝林佳話，且深以能於先生創作、臨摹、仿古、各體各式之外，別具代筆一格，兼收並蓄以供研究為可喜也。（或謂先生於下年始長斯院者，得此幅年干及先生述辭為證，可知開校實在是年。）

余之「百劍樓」鑑藏劍父百品所得之第一幀，即先生本年所作精品〈風雨驊騮〉淺色大中堂，為其本期傑出作品。（廿四年為余補題云係十年前作。）或謂此非其個人創作而實係仿臨日本某名家，與原作逼真，而非亂真，蓋非出於偽造牟利動機云。然吾國畫學，臨摹不禁，歷代畫家，均沿此風尚。先生全部作品亦有仿臨他家者，尤其在未入完全創作時期，但所作出以自己筆法，表現自己作風畫法，未能輕視。即以此幅論，舉凡先生畫藝絕技，如脫離羈束、衝破危阻力、努力爭取自由之革命奮鬥意境及精神，與夫獸體之動態、鬆毛、豐肌、怒目，背景之狂風疾雨、敗葉枯枝、與乎近景之怪石蒼苔、湍流巨浪，一一具備，縱是

仿臨，一經改寫，自有價值，何異創作？余以「大華烈士」筆名為題長歌，充分表達畫中意境及人生哲學，由名書家番禺簡經綸（琴齋）書出。歌辭曰：

風悲雨泣天為愁。
彎勒之下無自由。
生機剝盡劇可憂。
劍父所以描驊騮。
雨霧霏兮風颮颮。
狂嘶長躍凌湍流。
進則生兮退則囚。
奮奔前路毋回頭。
吾之幸福吾自求。
無窒無礙馳九州。
大華烈士為之謳。
天之驕子此驊騮。

民國十五年丙寅（一九二六）四十八歲

先生仍長佛山市立「美術院」，兼掌教「春睡畫院」如恆。
余得其是年作品草蟲花卉、蘭石、（〈秋川滋味圖〉）各一。
其題〈蘭石〉七絕云：

山風山雨本無常。幾日空林改舊妝。

不識曲江上路。可能回首向瀟湘。

## 民國十六年丁卯（一九二七）四十九歲

先生仍長佛山「市美」及廣州「春睡」。連年，兼服務於「國民黨」及社會事業，曾任「廣東革命紀念會」主席，「黃花岡烈士事蹟審查委員」等。

清末民初，先生畫風，寫人物畫最多，蓋其歸國未久，在昔留東時習西洋畫當然以人物為主，基於對「模特兒」寫生及學習藝用生理學，注重歷史陳蹟、社會生活、以及戰爭事物，常勉勵門人多取此等題材。繼而飛機、汽車、汽船、坦克車、高射砲等等現代題材，一一入畫，此「新國畫」一大特色為傳統畫所不及者也。是年，廣州花棣「孤兒院」開展覽會，特闢一室陳列先生有關航空的傑作四十餘幀。其中以〈雨中飛行〉最膾炙人口（商務印書館畫集影印）。室內高懸〈航空救國〉擘窠大字橫額，所以促進國父航空救國之政策者。

其後歷任「國民政府」主席之林森先生書贈「立馬人間第一峰」橫額以彰之。

花棣有一「癲狂院」（即精神病院）為美國基督教會創辦者，收容病人逾百。一日，先生在附近之「孤兒院」開畫展時，突發奇想──教狂人繪畫，以資實驗。乃親攜全副畫具前往，分發病人，任其恣意亂塗。雖多不成畫，然亦間有近於幼稚拙劣性的原始藝術之作，足供參考，可謂特異驚人、不可思議的創舉，足見先生之科學實驗的精神，甚至施於藝術方

面上。

余得其是年冬間作品〈古松〉一幀。

# 民國十七年戊辰（一九二八）五十歲

先生仍在廣州主辦春睡畫院。

一月，在「六榕寺」一個集會中，先生與儕輩暢論丹青祕訣。在酒酣興到之下，偶作自豪語云：「無論任何筆畫線條，皆可改為一幅圖畫。」有書家簡琴齋（經綸）即席予以試驗，索取寫字筆墨，緊閉雙目，在紙上亂畫亂圈，請其改作。先生提筆，不暇思索，隨意點染，不俄頃即變成一幅〈紫藤圖〉。舉座鼓掌稱善。又一次，謝英伯亦依樣試驗，寫出幾個英文大字，先生振筆就其字畫改成有西洋作風而了無痕跡的黑白畫。另一次，在友人家用飯。食事畢，友人請就席上桌布作畫。時，布上已滿染醬油、菜汁、果液之類，五色斑斕，不堪入目。先生無難色，欣然執筆將原有色素改作某種花朵、菓品、配上枝葉，一一合度，居然成為一幅美妙的〈花果圖〉。此皆先生隨時遣興戲墨也。（按：以上數事，確實時期未詳，但大約均在是時居粵，生活閒逸期間發生，故併書於此。）

余得其是年所作〈霜後木瓜〉一幀，是以題材新穎，透視準確，色素鮮妍取勝者。

## 民國十八年己巳（一九二九）五十一歲

先生仍在廣州主辦春睡畫院，兼長佛山市美。

是年，先生假座市立小學教職員聯合會開「春睡畫展」。貼有標語云：「革命中國畫」，「新興的中國畫」，「時代的中國畫」等，明白宣布「新國畫」的主張，亦無異向舊派畫公開挑戰，因此引起反感。即有署名「寒山」者每日在《民國日報》之「黃花」副刊，以一知半解的藝術理論發表攻擊先生及「春睡」同人之文字。先生與門人均抱一向之不抵抗主義，緘默無反應。會開平司徒奇由上海「中華藝術大學」（為留日回國之藝術家陳抱一教授主辦）畢業南歸，在羊城創辦「烈風美術學校」，固極力主張國畫革命者，讀而憤憤不平，以所學所得之中西畫學理論及個人灼見，撰文嚴辭駁斥，為「春睡畫展」張目。連續在陸幼剛主持之《廣州日報》內「藝術之宮」副刊發表。這一場劇烈的畫壇筆戰，結果：「寒山」語塞擱筆。司徒奇——亦即「新國畫派」，完全勝利了。先生對其學識、技能、與猛勇，極為賞識，乃於翌年力邀其加入「春睡」深造，特別授以個人絕學，由是「新國畫」多得一健將與傳人。

余得先生是年傑作〈一掌山河〉大鷹軸。題有絕句云：

猶記鳴聲出灞陵。新豐市北醉呼鷹。

於今豪氣都消盡。且看新圖剔雁燈。

## 民國十九年庚午（一九三〇）五十二歲

是年，先生多半在粵「春睡」及佛山「市美」。秋，遊鼎湖山，流連僧寺。同年，名畫家丁衍鏞（廣東茂名人，廣州市「博物館」館長）、陳之佛（浙江人，號雪翁，擅國畫及圖案）、倪貽德（上海「美專」教授）、林鏞（上海「南國藝術學院」畢業，文學畫學兼優）、司徒槐（「市美」校長），自滬來粵，與陳樹人及先生等共同組織「藝術協會」，推先生為會長，丁氏副之，司徒奇、葉永青任總副幹事。在財政廳前「太平館」舉行成立典禮。「春睡」、「市美」開平司徒喬（燕大畢業，擅油畫）及其他藝術家加入者共七八十人。常以美術學理、國畫革命理論，在各報發表。新藝術運動極一時之盛。

十月，先生赴印度展覽個人作品及考察藝術。適世界教育會舉行全亞洲「教育會議」於印，先生與廣州「培正中學」校長黃啟明代表中國出席。先生抵印時受印王與詩聖泰戈爾，及吾國留印學者區宗洛與其他文藝美術名家之盛大歡迎。聯合舉行「中印美術展覽會」，先生任副會長。其作品得一致稱譽。同年，區氏作《題高君劍父喜馬拉雅山的研究》七言長篇古風，用十一「陌」全部一百六十二韻無遺，可謂相得益彰。（區詩載民二三年七月九日廣

州《共和報》）

余得其是年出國前傑作三幀。〈古松〉，〈煙雨晚鐘〉（鼎湖山寫生），及〈雪裡殘荷〉（其後在滬客余斑園時題贈先室楊玉仙女士者）。末一幀為先生生平得意之筆，描寫西湖即景、在嚴冬積雪下殘敗的蓮蓬與枝葉，筆法色素並皆佳妙，而意境淒涼欲絕，引起觀者口舌說不出來的無限感慨。先生並親題所作七絕二首於畫上，足稱詩、書、畫三絕，為其作品中至為難得可貴之精品。其題句曰：

　　百畝西湖香襲衣。花開十丈影參差。

　　霜欺雪壓一彈指。爛漫須防零落時。

　　曾見冬心雪裏荷。分明畫外說維摩。

　　寒塘為寫榮枯影。卻比冬心寒更多。

**民國二十年辛未（一九三一）五十三歲**

先生遨遊印度各省，凡美術院、博物院、與梵宮古剎、靡不參觀，到處臨摹其名畫與造像。又為徹底研究世界藝術之東方始原計，不憚探本窮源，孑身扶杖，按釋迦牟尼當年出家

修行到處說法之路程，一一遍踏之。更攀登喜馬拉雅山高峰，以探求佛蹟，飽歷艱險，並深入亞真達諸山洞，臨其具有二千年歷史之壁畫，以及獅子國壁畫以歸。並到處探幽索祕，旁及彼邦之宗教、風景、習俗、物產、與動、植、礦諸物等，一一速寫，備作繪畫題材。惟因天氣不適，體弱難支，遂染重病，以後二十年健康大受影響，亦可謂為藝術而納之重價也。

歸國後著有《喜馬拉雅山之研究》及紀遊詩。茲選錄其五絕一首於後。

〈登喜馬拉雅山〉

亂山帶煙立。默默送人歸。

雪淺露微徑。寒光搖落暉。

歸粵後未幾，廣州文化美術界在「番禺中學」開盛大的「歡迎高劍父先生歸國展覽會」，徵集中西作品陳列。先生並以遊印所蒐集之壁畫、石刻、及各種標本展出，別開生面。赴會參觀者，無不以得飽眼福為幸。大會主席為美術家李金髮教授。李氏、粵潮州汕頭人，留法習雕塑，任上海「中華美術大學」雕塑系主任，並極力贊助「新國畫運動」者。

## 民國二十一年壬申（一九三二）五十四歲

一月廿八日，日軍寇滬，我「十九路軍」起而抵抗，大戰於閘北火車站，戰禍延至北四川路一帶。是時，先生家室居於大德里，全宅被毀，宋夫人及女勵華倖脫險，子勵民失踪數日，卒得團聚，而胞侄為雄（冠天長子，「滬江大學」畢業文學碩士）被害。先生損失佳作及藏畫多幀。事後，先生追繪〈淞滬浩劫〉大軸，其後運蘇俄展覽，一去不還（余幸保存照片一張）。自是舉家遷粵。

先生著《喜馬拉雅山與國防之關係》長篇。

余得其是年作品花卉草蟲、牽牛花、紅蜻蜓及〈凌空飛機〉（廣州近郊即景）各一幀。

## 民國二十二年癸酉（一九三三）五十五歲

先生仍主春睡畫院，兼任「中山大學」教授。另於廣州中華北路創設「中華畫院」，交門人葉永青主持。

是年，先生居廣州「樗園」。常與陳樹人等遊。一日，偶在池畔獲一龜。蓄之半月，不死。乃放之池中，轉瞬不見。時，池甚涸，先生覓之，忽於池中泥石深數尺處，得一物，驗之為瓦器；滌視之，則僧砵也。其中有一匙，為磁製。再考之則僧砵殆前明太監寺物。先生

以為是其本人出家為僧之兆，由是竟引起遠赴錫蘭皈依佛法，以佛化藝術救國之非非想（自述）。由是愈傾向佛化，但終其身未見實行出家之願。

余得其是年作品〈柿鳥〉、〈翠鳥空山〉、〈喜馬拉雅山〉特大軸、〈南印度古剎〉各一幀，後二幅均遊印時速寫稿之真景也。題〈柿鳥〉云：

老樹枯苔雨乍晴。饑鳥飛集噤無聲。
蒹葭沙上花開早。且讓春風與燕鶯。

是年十月，先生五弟奇峰奉「國民政府」派赴德國主持柏林「中國藝術展覽會」，任專使。至滬，肺疾大作。於十一月二日在上海去世。年四十有六。（按：此歲數係照中國人之習慣計算，方與上文兄弟年歲及全部事蹟符合無間。或云四十五歲，係照滿足年數計。《廣東文物》所載〈高奇峰傳〉云四十四歲，有誤。）

民國二十三年甲戌（一九三四）五十六歲

先生在粵工作如前。

余得其是年所作〈緬甸佛蹟〉大中堂，渲染表現熱帶氣候，其特色也。

## 民國二十四年乙亥（一九三五）五十七歲

先生仍在粵，任教席如前。

先生因歷年致力於粵中名勝古蹟之保存，各地多留紀念。嘗為鼎湖山「慶雲寺」爭回寺產，僧眾為建一「護法堂」於寺內，另建「護法亭」於寺外瀑布旁，勒碑紀念先生。

秋，南京「中央大學」敦聘先生為美術教授，力辭不就，後乃應聘。

先生之作品，不獨在海內蜚聲南北，近年更得西洋國際間之欣賞與注意。先後得獲意大利「萬國博覽會」金牌獎、及巴拿馬、比利時兩國「萬國博覽會」之最優等獎（年期待考）。在德國尤得盛譽。先於民二三年（一九三四）一月二十日，柏林之「普魯士美術院」在「巴黎大廣場」開「中國繪畫展覽會」，陳列吾國現代名作品十六幅。先生之〈松風水月〉與焉。至是年（一九三五）八月廿三日，「柏林人文美術館」之「中國名畫廳」開幕，〈松風水月〉則其十六幅中之一也，蓋已為德政府收藏之矣。是畫，於松月掩映之下、水波蕩漾之中，反光射出月影多個（似是九個？）構圖奇特，畫法高優，觀者驚嘆為中國傑出、首屈一指之作。（上見《柏林人文博物館所藏中國現代名畫集》劉海粟序，商務出版。）

（按：〈松風水月〉另有一副本留存國內。）

余得其是年作品〈到田間去〉（或稱〈春耕圖〉）、〈梅花〉、〈西風消息〉、〈病

虎〉各一。末一幅以意筆粗線條畫一足部受傷之猛虎，題材新穎絕倫，完全根據藝用生理學而作，生動傳神，筆法雄健。題有七絕云：

余題識云：

神態可鞠。

病虎之病。有刺傷足。高豎其尾。圓睜其目。痛楚呻吟。臥而不伏。余何以知。劍師口囑。藝用生理（畫學術名）。豈同凡俗。筆墨堅重。

一笑風生百草枯。陰霾消處見於菟。眼中頗覺妖狐靜。不過相看是畫圖。

民國二十五年丙子（一九三六）五十八歲

上年秋，南京「國立中央大學」敦聘先生為美術科教授。先生以在粵垣任教「中山大學」已久，且自辦有「春睡畫院」，生徒濟濟，未便遠離力辭。惟「中央大學」則再三促駕，異常懇摯。先生熟思，卒以此為在大江南北提倡「新國畫」、傳播生平所學、以改革及

復興國畫之大好機會，不可錯過，遂受聘焉。而南中弟子則惴惴然懼失良師，挽留至力。先生乃覺進則情所難忍，退又義不容辭，因勉留一學期。延至本年三月始束裝就道，並攜個人及弟子輩作品與私人所藏古畫多幀北上。過滬時客余之斑園，以後即以寒園為其活動基地。

三月廿八日，余雅集文化藝術界同仁，如蔡元培、馮自由、易大厂（孺）、劉海粟、胡懷琛、陳柱、陸丹林等，歡迎先生，並欣賞其作品廿餘幀。各國人士之酷愛中國美術者多人亦來觀賞，同聲讚美。是會酬唱頗盛。爰錄數章，用留紀念。

〈斑園雅集歡會劍父先生即席賦呈〉　又文

卅年師友禮先生。親炙頻頻粵滬京。

革命真傳種一粒。（余髫齔即蒙先生授以革命真諦，廿年來對國族之些須努力，皆源於此。）　銘心

厚賜畫連楹。

光芒慧蹟千秋業。風雨奇駒萬里程。（余所得先生傑作多幀以〈緬甸佛蹟〉及〈風雨驊騮〉最足代表其兩大時期之作品。）

藝術中興賴夫爾。（中世紀義大利「文藝復興運動」，畫師賴夫爾（Raphael）為其中堅。）　群賢同

此祝功成。

〈又文吟兄以斑園雅集歡會高劍父畫師詩見示依韻酬之〉　陳柱

斑園此日逢奇跡。百遍低回去不成。

款段京華清酒侶。艱難雪嶺白雲程。

神全誰辨難能木。力透真如矢過楹。

近代丹青愛寫生。高郎下筆獨難京。

〈斑園雅集看高劍父畫贈主人簡又文〉　陳柱

閉門不出怯春寒。偶為丹青一往觀。

入室忽看飛躍樂（劍父畫以禽魚為多，詩略用陳白沙先生「鳶飛魚躍」語意）。

此心已似海天寬。

主人好客尊常滿。永日哦詩與未闌。

一笑相逢休浪過。小園花下久盤桓。

〈斑園雅集次韻和又文先生〉　馮自由

捫蝨雄談愧此生。那堪冠蓋滿新京。

空陳晉鄙車千乘。安保石崇金百楹。

抗敵亦聞韓侂冑。善鄰今見范文程。

斑園又作新亭感。撫髀長嗟志未成。

〈簡公又文斑園雅會畫師高劍父即席次秦淮海徐得之閒軒韻〉　大厂居士

斑園接席多英髦。遠來高穼人中豪。

岑樓上下曜華壁。利銛刻畫縣周遭。

奇駒大柳無不肆。（又文注：此指〈風雨驊騮〉、〈碧柳煙沉〉二幀，後者其後失於南京。）險鵲

荒籐寧惡勞。

獨有秋風號及弟。（原注：余最景仰〈秋風〉一幀，狂呼秋風及第，眾以為然。）餘筆細緻如牛毛。

賢主大雅稱簡子。眾驥中我成屝猱。

殍腴飽餐紅綾餅。鏡景陪侍青霜袍。

先生入京就任中央大學教席，每至滬，均客寒園。曾在滬舉行極大規模之春睡師生畫展。余先後特撰〈革命畫師高劍父〉（《人間世》半月刊卅三期），及〈高劍父畫師苦學成名記〉二篇（《逸經》半月刊六期）為其宣揚。其女公子勵華，畢業「嶺南大學」後，任職「廣東省政府」，亦請假到滬佐理展覽事。開會時，出品二百餘幀，中西人士參加者以萬計，為空前藝術盛事。中西報章無不予以好評。群推〈風颷月暗寒蟲泣〉為最精品。此畫在斑園完成，（余猶藏其殘月草稿）。余代為英文名曰Autumn Memories（〈秋之回憶〉）。閉幕後，即歸余。余題句云：

## 〈劍父畫師遊喜馬拉雅山歸重逢滬上賦此奉贈〉　胡懷琛

萬里遨遊後。重逢把一杯。

征塵無用撲。本自雪山來。

筆墨逾蒼莽。音容未老衰。

謝君多念我。舊事話低佪。

定知此會豈易有。萬芽初綻同吾曹。

長夜漫漫。寒蟲唧唧。野潭之光。殘月之色。

風號如訴。草淨若拭。撫景情生。秋之回憶。

先生夙患膀胱病，日甚一日，上課作畫均為苦事。是年暑假回粵，遍訪中西醫者均為之束手。某聞人勸食瓦炙青蛙，某洋醫為施手術，亦皆無效。秋間，復到滬，蹣跚至斑園。余乃力勸其赴北平「協和醫院」就醫，並揮函介紹故友東亞名醫尿道科專家謝元甫博士（原檀香山華僑）為施手術。謝醫師知為全國馳名之大藝術家，特免收各費，義務為施刀圭，割去膀胱巨石三枚。惟即發現其膀胱外與尿道相接處且有瘤，生長甚速，尿道被壓，日近一日，此為其宿病之主源，如再不割治，三數月後即影響生命。顧其時，適經大割症，體弱不勝二次開刀。因為之縫合割處，命留院一月，俟體力復原再為割治。迨第二次比前更為困難。更為重大之手術奏功後，先生出院南下，健康恢復，精神大振，前後恍如兩人，工作成績益為美滿。尤奇者則以病魔降服，人生樂趣亦大增濃，因而影響到以後作品改變畫風，由滿紙淒涼暗澹之景色，復轉回色調妍麗、饒有生氣之作品，且從事於創造「新宋院畫」「新文人畫」之新努力矣。初次施手術時，割出大石卵三枚，先生保留之，其後作紀事詩，有「留待他年種水仙」句，風趣橫逸，只為其更生之徵也。乃以傑作數品奉贈謝醫生以

酬其再造之恩。

先生繼續在「中央大學」任教席。邀集美術科師生及對藝術深感興味者組「亞風畫會」，以推進「新國畫運動」，被選為會長。

先生在中央、中山兩大學教授時，對旁聽生亦甚注重，一體施教，常言「甘蔗旁生」。一時，當地畫人及各校圖畫教員多有來學，環立聽講。其教授法，輒注重實物表現及中外名作或影片與自己創作品之展覽，每星期更換一次為第二課，如教松，則於桌上插著開花的松枝，四壁高懸松畫數十幅，自松子起而萌芽，而壯老，以至枯萎，各期具備。其間種寫法與配景，應有盡有，先生則一一作植物學之解釋其物體原理，俾學員知松之構造、性質、姿態，及各畫家寫法之源流、派別、法度，與轉變。學員既得真知識，先自臨摹，從而創作，變化，寫成自己的作品。其授寫冰雪、山水亦然，教材展覽，有欲雪、初雪、霽雪、晴雪、春雪、殘雪、曉雪、夜雪、積雪、暮雪、融雪、艷雪、雨雪、以及冰層、冰瀑、冰湖、流冰、冰中積雪等等。畫上則各配以人間罕見境界，如動植物，或饑寒的貧民，不一而足（其他課程可以類推）。（上據中大弟子記。）

其教人寫生與臨畫，要以「極似」為原則，謂先由不似寫到似，乃由似寫到不似，是為

「不似之似」，而得「神似」，意在象外，而與自然及古人先合後離，心手相應，我用我法矣。（同上）

四月（一日至廿三日），南京舉行「全國第二次美術展覽會」，先生任「審查委員會」主席。「春睡」師生俱有作品參與。先生出品三幀，皆精品也。〈碧柳煙沉〉、〈紅棉白鳩〉兩幅大中堂，為其得意之作，從不肯出售。〈隨王〉小軸，以黃、墨、二色及工細之筆寫一群蜜蜂，數達二百有奇，於分巢後追逐蜂后，復以縱橫交錯之淡墨暗線條表現飛行之動態，如聞其聲音，如見其動作，新奇之極，斯則創造寫出動力之新畫法，自我作古，推陳出新，無怪其最得中西藝人之嘆服。（其時，有《藝術建設》刊物出版，撰文者有蔡元培、李金髮、滕固、何勇化等，對先生及「春睡」同人作品，一致推崇備至。）

迨七七事變後，全面抗日戰起。冬月，南京瀕危，先生倉皇隨眾疏散至漢口，一切作品百數十幀以及所藏名畫多幅，盡遺留城內某友家，連上言之精品在內。在失陷前，先生尚冒險由漢口東下擬回京搶救，惜已到達江濱而在兵慌馬亂中，不得入城。全部遂告喪失。先生迫得空手離去而遺憾在心，畢生耿耿不忘矣。其後，先生由漢至渝，復返東粵。

**民國二十七年戊寅（一九三八）六十歲**

先生居粵大半年，在「春睡畫院」努力作畫。

廣州開「寒衣濟民展覽會」，先生捐出書畫數十件。

七月，「春睡畫院」被日軍飛機轟炸二次，庭院毀壞，先生仍寫作不倦。迨日軍迫近，至危急時尚不肯離去。卒至十月二十日省會淪陷前，乃不得不怱怱挈眷逃出。趁渡船赴四會。途間渡船又被炸，倖得脫險，安抵四會。旋又避兵出亡，而所攜作品損失復不少矣。其後回穗取畫，以城陷不得入，全家乃去順德，江門。卒得至澳門，暫棲遲於普濟禪院。先生往來香港、澳門，仍為「新國畫運動」努力不懈，專心致志於「新宋院畫」及「新文人畫」之創作。已而復設「春睡畫院」於澳門，繼續授課。

余得其是年作品〈瓜花〉、〈山百合〉、〈椰子〉、〈椰樹〉及〈虎頭〉等。（後一幅為余創辦《大風》旬刊封面而作，以是年為「寅」年也）。

## 民國二十八年己卯（一九三九）六十一歲

先生仍在澳門作畫及授課。六月八至十二日，在澳門商會舉行「春睡畫院十人作品展覽」，籌款賑濟災民，出品共二百餘幀（看《大風》四一、四二期拙著《濠江讀畫記》）。續在「香港大學」中文學院展出。成績非常美滿。其最膾炙人口者，為先生「新宋院畫」之成功的創作。

是年香港「中國文化協進會」為「中蘇美展」徵集中國出品，先生以舊作〈猛虎〉、

〈飛鷹〉，〈淞滬浩劫〉、〈寒江獨釣〉，及近作《新宋院畫》絹本〈秋燈〉等十餘幀應徵。其後，時局變幻，全部出品一去不還，聞運回後落在某氏之手云。統計先生歷年作品藏品遭兵燹或意外之劫者共七次，損失之數達數百件。

先生乘時出遊國內各地。子勵民在澳門失縱。夫人宋紹黃女士染病，摯女勵華就醫香港，未幾去世。以先生未歸，勵華在港無親無故，由余夫婦力助殯殮後事，營葬於基督教墳場。未幾，先生歸港，勵華赴美留學（入哥倫比亞大學研究院深造，專門語言學，後得哲學博士學位，任教席於佛羅里達州立大學）。

先生在澳門續娶翁芝女士為繼室，以時教其習繪事，後亦成才。其後，生子勵節。先生既歸道山，翁女士移居香港，以賣畫及授徒維持生活，撫養孤兒。先生遺作多幀遂漸流出國外及南北美洲。勵節畢業臺灣師範大學後，回港在教育界服務。民國四十四年曾為其先德刊行《我的現代國畫觀》遺著一冊，即先生囊年在南京「中央大學」授課之草書出的講稿原文也。

余得其是年作品〈紅梅〉冊頁及《新宋院畫》冊頁十二。（先生原為余精製《新宋院畫》及《新文人畫》一冊二十四頁。及成，即先以〈秋燈〉等十二頁交出運往蘇俄展覽，其後一去無歸，實余之大損失也。）其題〈綠竹〉頁云：

野色入高秋。空影映湖水。

日午北窗涼。清風為誰起。

# 民國二十九年庚辰（一九四〇）六十二歲

先生在澳，授課作畫之餘，兼事著述，頻頻來往港澳間。

是年二月下旬，「中國文化協進會」在港舉行盛大之「廣東文物展覽會」。先生熱心贊助，擔任「協進會」顧問，並以所藏廣東名畫家李子長（孔修，抱真子）之花鳥及高望公（儼）之山水借出陳列。兩品尺度特大，畫法極精，當場出色。事後，先生又特撰〈居古泉先生的畫法〉一篇，在「展覽會」編印之《廣東文物》發表，光大師門，不遺餘力，內容多有其一己歷年研究及經驗之心得，一概歸榮乃師，尤為難得。

余得其是年所作〈歲寒三友〉小中堂。年來先生與余過從甚密，時與徐悲鴻、張大千、鮑少游等畫師雅集於「寅圖」，並有合作之品。暇時，且屢授余畫松絕技，親寫松樹生長過程課本數幅授余。拙藏中多備「松課」一格，此余所特別銘感者。

一日，數友小集九龍寒園，合作連屏大軸二。先由徐悲鴻寫獨立高鳴的大公雞於畫頂。先生繪嵯峨巨石其下，題〈劍父寫石我心匪石〉，極饒風趣。鮑少游寫竹於石下。悲鴻興猶未盡，再寫長竹於石側。方人定復繪母雞於竹下。余題絕句云：

萬方多難曷為情。竹石同盟勵節貞。

更覺幽人心事苦。晦時不已效雞鳴。

陸丹林題句云：

喔喔一聲天下白。河山無恙靖烽煙。

虛心靜逸如琴抱。文石嵯峨歷歲年。

鮑少游題句云：

竹比虛懷石比貞。畫壇此日訂新盟。

大風起矣產氛滌。且聽鐘鳴鐸振聲。

（按：時，余主辦《大風》半月刊鼓吹抗日，上句指此。）

是年，抗日戰爭進至最劇烈階段，先生為愛國熱誠所動，特破格寫〈燈蛾撲火〉一幅，

以喻日軍侵略中國之必敗，並節錄招子庸〈粵謳〉一曲親題畫上。此為先生獨特之諷刺時事之漫畫，亦其作品中之別開生面者。其後歸余所有，又另備一格矣。茲錄其題詞〈粵謳〉於後方：

招子庸〈粵謳〉〈燈蛾〉原文

莫話唔怕火。試睇下個隻烘（洪去聲，高畫作「撲」）火燈蛾。飛來飛去、總要撲落個盞深窩。深淺本係唔知（不知也），故此成夜去摸。迷頭迷腦、好似著了風魔。佢件曉得方寸好似萬丈深潭、任你飛亦不過。逐浪隨波、唔知喪盡幾多。待等熱到癡（粘也）身、情亦知道係錯。總係愛飛唔得起、向你叫乜誰拖。雖則係死咯任你死盡萬千、佢重唔肯結果。心頭咁（如此也）猛、依舊向個的猛將張羅。件得你學蝴蜨（蝶）夢醒（上平）、佢陣花亦悟破。唉！飛去任我。就俾你花花世界，都奈我唔何。

民國三十年辛巳（一九四一）六十三歲

先生來往港澳，生活如恒。

是年，「中國文化協進會」開辦「文化講座」，由先生擔任講演現代國畫。

香港舉行「東江兵災賑濟義展」，先生捐出書畫七十餘件。

先生屢與余相商創辦「國際藝術院」，以時局突變，未果。

冬、十二月，日軍陷九龍、香港，先生蟄居澳門。

余另得其是年所作〈十字架浩劫〉大中堂，寫十字架在紅白野火中被雷電摧裂之景，是

為德國以「閃電戰」圖毀滅基督教文化之象徵，亦時事諷刺畫而出以優美技術者。

民國三十一年壬午（一九四二）六十四歲

仍在澳門，寄寓「觀音堂普濟禪院」，日與弟子司徒奇、李撫虹、伍佩榮（女士）、鄭

淡然（女士）、關山月、羅竹坪、趙崇正、黃霞川、方人定、李鳴皐、再傳何磊（何炳光門

人）、及居門老同學張逸（純初）等研討畫學。

民國三十二年癸未（一九四三）六十五歲

先生在澳隱居，處境日窘，敵軍與漢奸等紛紛勸其赴粵，威迫利誘，無所不至，均嚴拒

焉。惟深居簡出，除知交數人外鮮與世接。一日，久靜思動，忽發妙想，突在歧關公司，開

一「閃電」欣賞會，出品卅餘品，事前只祕密邀集十餘人前來參觀，為時六十分鐘即閉幕，

所以提起同人不絕如縷之藝術與味而又避免敵人之注意也。

民國三十三年甲申（一九四四）六十六歲

三月，澳門各界舉辦「慈善義展」，為難童籌救濟款項，推舉先生任主席，商會主席等副之。先生親撰〈感言〉一篇宣揚其事，詞義沉痛懇摯，為難童請命，不啻一字一淚。復親為主持進行，日夜籌謀，幸得楊善深、羅竹坪等力助。結果：成績美滿，共得善款毫銀四萬餘元，出人意表。

詎料鋒頭一出，即引起日人注意。某「機關長」、「東亞文化局」局長、領事等，均託人求畫，先生一一以病辭。尋而派人邀其出任要職，亦婉卻之。其後汪偽政權且擬迎其到南京、餌以高官厚祿，絕不為動。敵方乃請其專任文化事業，不憚以威力迫脅，謂如不賞臉與「機關長」，恐致不利而繼廖平子、梁鏡堯（皆戰時殉難者）之後云。先生乃以念佛入定、與世絕緣為辭，並明告以當時血壓高至二百度以上，不勝煩劇，始得保存晚節。余當時服務重慶陪都立法院，得聞其高風亮節，遠道寄贈絕句云：

〈陪都客邸日臨劍師所授松課自遣賦此寄懷〉

神馳濠鏡夢千重。晚節堅貞念老松。

春睡門牆回首望。幾時歸去坐春風。

## 民國三十四年乙酉（一九四五）六十七歲

先生幽居澳門三年，賣畫無門，舉家生活日困，時且貧病交乘，饔飧不繼，而仍忠貞不屈，輒言「餓死事小，失節事大」。事聞於陪都，林主席子超首先匯款接濟。繼而蔣委員長中正、「救濟會」許委員長世英、立法院孫院長科，暨粵北余漢謀、李漢魂、香翰屏諸公，陸續有所餽贈，卒得免於飢餓。

捱至八月中，我國勝利，日本投降之消息傳至，先生即與眾徒及至友等在「利為旅大酒店」舉行大規模的「慶祝展覽會」，師生出品六十幀，極一時之盛。

廣州光復，先生挈眷歸去，收復家業，復興「春睡畫院」。因時勢需求，另創辦「南中藝術專門學校」，由是重理舊業，努力作畫。同時，兼為廣州市政府開辦廣州市立「藝術專門學校」，膺任校長。校務日臻完善，全體教職員學生籌設「劍父堂」以留紀念。

是年冬，余亦由桂返粵，未得其作品，惟檢出前所收得之水墨葫蘆一頁，請先生補行敷色。先生允焉。此幅遂一變而成為色調鮮妍，透視合度之妙作矣。（其後，此作失去。）

民國三十五年丙戌（一九四六）六十八歲

先生仍主辦「春睡」與「南中」及「市立藝專」，並出任社會事業。

九月，「廣東文獻館」成立於「廣府學宮」，設「理事會」，由「省政府」主席羅卓英敦聘先生為理事之一。

此時有一趣事，堪博一粲。先生前置有產業坐落永漢北路者，為人霸佔。至是延友人某律師具狀起訴。律師果為寫狀辭，但不受酬報而卻要得其作品一幀方允交出。先生乃以花鳥中堂為贈。訟事勝利，得回產業所有權。惟律師持原畫來，要求補加昆蟲絕技於其上。先生不辭，持畫去。翌日，復歸之。律師展視，不見任何昆蟲，訝焉。先生爽然指曰「已加上了」，乃為指出畫底花葉下一小黑件曰：「此金龜也，非昆蟲而何？」兩老友乃相視大笑。

先生之幽默風趣，故態如此，至老不改，因並書此以為例。

民國三十六年丁亥（一九四七）六十九歲

先生仍主持「春睡」及「南中」與「市美」。

二月，「廣東省文獻委員會」成立（遵照中央命令由「文獻館理事會」改組）。先生被聘任為委員之一。

## 民國三十七年戊子（一九四八）七十歲

先生仍主持「春睡」、「南中」及「市藝」，並連任「廣東文獻委員」。

九月二十九日為先生七十榮壽。粵中黨、政、軍首長及教育、文化、藝術等二十六團體聯合為其祝嘏，舉行盛大隆重的典禮，在「文獻館」之大庭階（即大成殿前）開壽筵數十桌，與會稱觴者可六百人，極一時之盛。擬集巨貲在永漢公園建「劍父藝術館」，又擬在粵秀山麓建「劍父亭」以為紀念。嗣以時局陡變，計畫未底於成。

## 民國三十八年己丑（一九四九）七十一歲

先生仍任「省文獻委員」，及主持「春睡」、「南中」、與「市美」。

先生與余相商重提舊事，籌辦「國際藝術院」，以推廣及宣揚中國畫學於全世。惜亦因時局關係，計畫未能始，即有英、美、法、印、葡等國籍學子二十餘人報名參加。惜亦因時局關係，計畫未能實現。

先生將「春睡畫院」全部產業捐贈「文化大學」以為推進藝術運動之所。「文化大學」同人一致推舉為校長。嗣因時局緊急，先生亦準備再行出國考察，未就。

時，余在穗垣西關龍津路新構「至廬」，園內特建「百劍樓」二層，以庋藏所蒐集先生

新舊大小作品百幅有奇，及其他廣東名人書畫千餘品，兼為文學藝術界及文化教育界同人雅集研究之所。準備工竣後，舉行盛大落成典禮，邀請各界同人等惠臨，由先生躬自主持揭幕儀式。不幸布置甫完，而赤軍逼近，省垣告急，不得不將藏品全部運港。十月，廣州淪陷。先生亦及時挈眷違難澳門。

「百劍樓」藏品，除各有年干者分別錄載本篇外，尚有早年，中年，晚年所給而未有年干者，補錄如下：（一）〈花卉蟲石〉、（二）〈羅浮香夢〉（仕女），（三）〈蕉石〉、（四）〈紫藤〉、（五）〈補方壺小景〉、（六）〈柳蟬〉（扇面）、（七）〈阿房大火〉（小品）、（八）〈蘆中雙雁〉、（九）〈依樣葫蘆〉、（十）〈三言聯〉、（十一）〈五言聯〉。全部共百零四品。（其已贈親友者廿餘品茲不錄。）其題〈蕉石〉云：

綠得繪窗夢不成。芭蕉偏向竹間生。
秋來葉上無情雨。白了人頭是此聲。

另早年作品〈花卉蟲石〉題句云：

拾得青蔬補八珍。香甜青脆最可人。

盤餐頓頓供豬耳。誰道先生慣食貪。

## 民國三十九年庚寅（一九五〇）七十二歲

先生在澳門僦屋而居，繼續作畫。以時來往港澳。

是年生辰，故友及門人為其稱觴祝嘏。

## 民國四十年辛卯（一九五一）七十三歲

一月杪，先生在香港假「大新公司」七樓畫廳舉行個展，陳列新舊作品百六十九件。琳琅滿目，美不勝收。回澳後，復在中央酒店公開展覽一次。是為生平所舉行之最大規模的，亦是最末一次的展覽會。

先生留居澳門，生活如常。至暮春，患病入「鏡湖醫院」療治。五月二十二日以不治去世，與孔子同日生，亦與孔子同壽。侍養送終者，除繼室翁氏，子勵節外，有門人司徒奇、羅竹坪、李撫虹、黃獨峰、李喬峰、楊鸁生等。生前友好楊善深等亦助理喪事。由「國民政府」假手駐香港某大員頒治喪費港幣二千元。未幾，親友為開追悼會於「普濟禪院」，由司徒奇主祭，革命老人馮百礪講生平。

越月，故友與門人等在香港為開追悼會於「孔聖堂」。余以哀痛心情，撰長聯致輓

之，曰：

　啟發民族精神、傳授丹青妙理、冊載亦師亦友、深藉薰陶、痛茲人去樓空、熱淚縱橫看百劍。

　主持革命運動、開創國畫新宗、一身為俠為儒、合尊耆獻、從此山頹木壞、大名彪炳燿千秋。

民國四十八年初稿
民國六十一年修正

# 蘇仁山
## ——其人其藝及其思想

余前撰《畫壇怪傑蘇仁山》（單行本，民五九年香港出版），盡將個人研究所得發表。

茲復摘要寫成此篇，以作簡略介紹。原書引用之資料來源及個人考證，不及一一書出，研究者可參考原文。本篇間有續行研究所獲之新見，一並編入或訂正，非盡舊本也。（余舊藏蘇氏書畫百六十品，已盡歸香港中文大學中國文化研究所文物館收藏。有志作精深研究者，可前往參觀。）

## 一、前言

吾粵因僻處南疆，文化發展較晚，又因交通阻隔，與中原文化溝通不便，前代名作不可多得多見，故在歷代，畫壇凤稱沉寂。至明中葉，始有林良（以善）倔起，首創水墨寫意花鳥一派，承先啟後，誠凤毛麟角。自是之後，至晚明乃有薛始亨（劍公）、高儼（望公）、張穆（鐵橋）、賴鏡（白水山人）等，以民族藝人名，而作風仍不脫傳統主義。入清而後，廣東畫壇幾全是因襲、傚古、或臨摹舊本，墨守師承，多不出四王窠臼，有如全國現象。其間，雖不少傑出之士，作品精美，足為粵東文化生色，殊有文獻價值，然大都不能逾越傳統主義的範圍。求其能如吳韋（山帶）、謝蘭生（里甫）、黎簡（二樵）、梁藹如（青崖）等寥寥數子之能脫離四王之束縛而追蹤唐、宋、元、明、名家或八大、二石者，已足稱為砥柱

中流，難能可貴矣。至道光間，整個畫壇，頹風靡靡，弱質奄奄。此研究廣東文獻者、回首當年，有不勝感嘆者矣。

至道光中，粵東的畫壇忽有兩道陽光出現：一從外射入，一自內發出。前者，有陽湖孟覯乙（麗堂）及長洲宋光寶（藕塘）兩名畫師自江蘇南來教授新畫法。兩氏分別以宋之徐氏（熙，及孫崇嗣）、明之陳（白陽，及子沱江）、王（忘庵）、與清初惲氏（南田）等沒骨派花鳥畫之設色寫生法教人。傳人之卓著者有居氏兄弟（巢、廉），於敷色、寫生、益事發展，復創用撞粉撞水新法。一時，新藝術勃興。廉（古泉）更公開設帳授徒多人，演成新派。其及門中有特出之高劍父氏、學成後，復東渡扶桑習東西洋畫學以歸，創革命的新國畫派，脫離及改良傳統畫法，而折衷及運用中西畫學之精華，融會貫通，以創造「新文人畫」及「新宋院畫」。其成就蔚然可觀，蜚聲全國。此新國畫運動，已為沉滯了千年的中國繪畫史開闢新路線，誕生新生命，而漸漸挨進一新時期。（參看拙著〈居廉之畫學〉載《廣東文獻季刊》四卷一期。）

其另一道陽光則有異軍倔起、自標新格之蘇仁山，衝抉歷代傳統之藩離，脫離全國各派之作風，全憑天賦的天才與自我努力，造詣達到美術至高之境界，而為自成一家之創作。然因其特立獨行，言行怪癖，思想激烈，不容於家庭、宗族、社會，致有悲慘的結局。既短命死矣，又無門人傳其絕學，以故其革命的、卓越的、創作的、超越時代與地域的作品，不繼

往，不開來，一直埋沒至百年後的今日，始被從新發現，從新估定。其人其藝，固不特是粵東畫壇之光榮，抑是吾國畫史沉滯期間一枝獨秀之奇葩異卉，且在全世界得佔特殊地位。葉恭綽最賞識蘇畫，稱為近數十年粵畫之新發現。藝術史教授李鑄晉許其高佔世界畫壇一席。良有以也。

## 二、傳略

蘇仁山詳傳向未之見。此作：（一）根據蘇氏自傳兩短篇（一見之〈做文衡山畫意跋〉，一見之余舊藏〈憶山圖〉）；（二）時人作品數篇；（三）故老相傳之逸聞；（四）蘇氏作品題識偶見之自述語。綜合此四種資料而作系統的倫比與研究，可識其人一生行誼之大概矣。

蘇仁山、名長春，號靜甫。時或自言「姓祝融氏」（印文）蓋以遠古有祝融官，可火政，後代蘇氏尊為始祖也（據〈蘇洵族譜後錄〉）。綜計其別書、別署、外號、以及所居館舍之名，不下三十餘種，意義多不可解。已足令人咄咄稱怪矣。

仁山、廣東順德杏壇鄉人，（或云馬齊鄉人，不確）。家居大良。以清嘉慶十九年甲戌生（陽曆一八一四）。卒年約在道光二十九年己酉（或翌年庚戌，一八四九或五〇）。年三

十有六（或三十七）。

　　父名引壽、字願如（見題仁山己丑之作），南海縣署吏胥也，亦頗擅繪事。生三子，（見〈族譜〉前著作二子誤）仁山居長，次早逝、三名吉祥（字如意，號必獲），亦能畫。仁山髫齔就學，性聰慧，異常兒，而其藝術天才與生俱來，然當亦稍受其父之影響。四歲讀《三字經》。五歲嗜寫字，塗鴉偏門壁。七歲時開始習畫（自傳）。據說，嘗隨母赴喜筵，私自離群，登屋背，至中夜始下。翌日，在家以先夜所見自然美景寫〈望月圖〉，此其一生第一幅作品也。自是，居恒以磚碎畫地或以竹枝畫沙上，作人物山水。其一生繪事盡以遒勁線條勝，蓋基本技巧早於此時期熟習矣。據其自述，「七齡，八齡，能畫山水景物，題句頗能道說景中意」云。是時，以家境富裕，仁山大概已入塾讀書二三年。至九歲，「出館就傅」。自翌年始，於課餘再習畫。十二歲時，畫名已噪閭里。十三歲，文名亦動庠士矣。

　　翌年，「出遊羊城」（自傳）。

　　自道光九年己丑（一八二九）十六歲始，仁山離家，負笈羊城（見自傳二），肄業「大館」。以後數年，習篆隸書法，學舉子業，兼嗜詩賦理學，更進而偏讀祕典奇籍，於學無所不窺，以故造詣深邃，觀其題畫之辭，可見其學問淵博，胸羅萬有，迥非尋常畫匠或文士之儔，實則五百年來，嶺南藝壇無出其右者。（謝蘭生、黎簡、黃培芳、張如芝、張維屏等文人畫家雖以文學著，而學問無一及其淹博。）

年十九，初試啼聲，赴督學試（考秀才），不遇，乃繼續研究策學。廿一歲，受業於專師，兼學當代典禮。是年，「成文藝儒業之事而歸」（自傳二）。翌年，第二次應考，再名落孫山。以一個富天才、飽學問的青年而屢失意於科場，鬱抑之氣、憤恨之情，自是難免。或正因此過度的刺激而形成變態心理，致影響其一生焉。自廿三歲以後，仁山即棄絕舉業而專寄情於繪事。其作風之奇特、言行之怪異，蓋有由矣。

考與仁山同時並生廣東者，別有花縣士子洪秀全，先仁山一年生（此以陰曆計，陽曆則同在一八一四年）。蘇氏兩次赴試下第。洪氏則四試不售。兩人均大受刺激，鬱抑憤恨，因而心理變態，流為反動。然一則轉為民族大革命領袖、建國稱王，而一則成為社會叛徒、名教罪人、藝壇怪傑，不愧藝術革命家之稱。兩人者，同在全國近代史中大動亂、大轉變的時期，同在革命策源地的廣東產生，而早年同有下第、授徒、窮途落魄、懷抱民族思想、及與基督教接觸等等性質相類的經驗，不可謂非歷史上巧合的大奇蹟也。

廿四、廿五歲兩年，仁山遨遊廣西桂林，恣意欣賞風景，得感至深刻的印象，使其藝術大進，脫盡俗氣而充滿奇氣逸氣，下筆愈為奔放，愈為蒼勁，愈為樸厚，蓋已臻成熟之境矣。其間，藉「筆畊硯畹」以為生（自傳），大概是在人家私塾作專席，故受關聘一二年即回粵也。

歸粵後（大概在道光十九年）仁山於道光二十年庚子（一八四〇）成婚。時，年二十有七矣（見自傳）。顧以後生活，益不愉快，蓋新娘嫁後即歸寧，一去不返。此順德女子

「不落家」（或作「不樂家」）之陋俗也。自述「始圖居室大倫」，實則以後仍自度孤獨無偶之生活焉。據〈蘇氏族譜〉載，「其妻尚未過門，未嘗行合巹禮，故無所出。……以胞侄少彭繼之」可見上言為確。

仁山賦性耿介戇直，早年又失意科場，壯志難伸，本其真摯自然之個性，漸流為不滿現實、憤時嫉俗、而且反對傳統的制度、思想、權威、教條、及一切形式主義之反動分子。重以婚姻失意，無家室之歡，精神健康當受大影響。是故，居家則時與親者忤，尤惡其父所結交之官僚、市儈、與所崇尚之排場氣派，出外則與人落落難合，鬱鬱寡歡笑。年復一年，言行愈趨怪癖，使氣任性，放縱不羈，佯狂玩世。據其自傳亦有「廿八而悔言行多謬」之語，（時在道光廿一年辛丑。）彼固未嘗不自知言行品性之不正常者，又幾何不令人目為瘋狂乎？

茲彙述其於此時期之怪癖行誼數事，以表出其真實的性格。

仁山雖不屑與傖夫、俗子、官僚、市儈為伍，然對常人則和善可親，絕不嚴詞屬色、呵斥謾罵。

其貌清瘦如老僧。居恒寡言笑，不修邊幅。遇人不言，惟白眼相對，雖不褒貶人，實少所許可。有潔癖，雖衣布衣野服，鶉衣百衲，而洗滌常如新者。食事戒葷茹素，最嗜酸薑蕎頭，每飯大啖，以為常饌。輒獨自徜徉山水間，裹糧而往，跌坐山麓水涯，數日不返，鮮入城中。性孤僻、寡交遊，但喜與僧人為侶，常流連寺剎。

同邑龍元份（字均如）、兄弟三人，皆顯宦，邑之望族也。惟元份、性倜儻脫俗、耽風雅、亦能畫，獨與仁山善。元份為子完娶時，仁山衣藍布老衲，草笠棕屐往賀，為門者所拒。元份聞聲迓入，尊為貴賓。仁山傲視諸貴賓，目無餘子。其玩世不恭如此。

居鄉時，常至族人家。襤褸亂頭，可飯可不飯，或從外來，人有方食過半者，取而噉之。少噉即告飽。入園摘得果子一二枚即可代一飯。……性介特，不喜與人交。……鄰村有請飯者，許矣之，主人待至二更始入席。次早，有與席者、返見其坐道旁。問胡為不赴飲，則曰：「昨夜大雷雨，電光海氣奇觀，安能捨去？」

仁山嘗主於梁九圖（字福草，刑部主事，能繪事，寓佛山）家最久。性極戇。與之言則言，否則終日觀書，不發一語。嘗據案作畫，忽巨雷起於其側，轟然穿牖而出，電光滿室，人咸震驚，竟揮灑自如，不動聲色，若無見聞者。事後問之，則謂「余方布置山水，未及留意也。」

龍山望族溫汝爾後人某，慕仁山畫，嘗以千金求其作品，仁山笑而不應。一日，衣衫襤褸登其門，不道姓名，直入內室，不言語。見開筵宴客，即據上座，但不食肉。眾料其為仁山也，以酸薑、蕎頭、美酒饗之，並置紙筆於其身旁。仁山果大嚼大飲。興盡時率意作畫，然隨寫隨撕。一連多日均如此。主人殊不介意，待之彌恭。仁山感其盛情，服其雅量，悉心為其精製十餘幅，並題謝主人厚情云。

仁山品性既清高絕俗，傲骨嶙峋，輒不肯為金錢或勢利而輕易為人作畫，惟興到情洽，則下筆如飛，多寫不斬。一次，其父奉邑宰命，攜金十兩購其佳作，乃喜極回家，置金桌上，飭其子翌日必交精品一幀應命。仁山不答。越四五日，原金仍放桌上，亦未動筆。父屢催之，嚴責之，亦不應，且曰：「吾畫非如貨品之隨意可買者。」立將原款奉回。由是大失老父歡，責罵備至。傳者謂此廿四歲時事，因而逃避廣西云。

嗣後，仁山似家道中落，生活窘苦。故於道光廿二年廿九歲時，自言「母號寒，妻啼饑，與韓愈同；但愈出而吾處，愈有常祿而吾無定所」。（見自畫像跋。其自言有妻，又與上文不符，或其妻先去後回，而仁山始終離家不同居也。）同年，仁山與宗族父老發生糾紛，不能遂志。可能為其父與父老合謀施以「出族」處分，被迫離家。仁山益失意，徬徨世途上，無地可容身，乃復子身樸被西上，到廣西暫避焉。

道光廿三年癸卯（三十歲），仁山再到梧州。考諸家藏品，在此時期，其書畫作品甚多。又觀其題畫詩有「托彼硯田」及「有硯可耕田百畝」等句，可知其仍以授徒為生活也。

仁山在此期間之生活，不大了了，雖設絳帳授徒，有朋儕同遊酬唱，寄情書畫，胸懷達觀，無如已屆中年，仍乏家室之樂趣，常感心靈之空虛，尤苦生涯之孤寂。人究是有情動物，孰能遣此？這個浪漫主義者，儘管反對傳統思想與制度，儘管不滿現實生活，這個浪跡天涯的遊子終不免「我本無家」及「伯道無兒」之嘆。試讀其「人生辛苦艱難，當從聖賢路

上去。得妻子成立，便可謝卻一生。余將三十而未子，故淒然記之」之辛酸語，則其精神之

痛苦不堪、與心靈之虛空難忍、可想而知。

一住五六年，至道光廿八年戊申（一八四八夏季以後），仁山方回粵。無何，族人與其

父同謀，以不孝罪，下之順德縣獄。以後，仁山長繫囹圄矣。時年卅五歲。

嘗推究仁山被囚之真正原因，考之諸家，傳說紛紜，莫衷一是。或謂仁山妻美甚，父欲

施新臺獸行而不遂，故下之獄。又傳言，因後母謀奪仁山產，父惑於妻言，故入其罪。更有

傳說，仁山有欲蒸庶母之逆倫獸行，故老父治以不孝罪云。另一說則謂因其患癲狂病之故云。

凡此諸說，均跡近無稽，並無實據，未能入信。余意，仁山賦性既聰慧耿介，文藝優良，才

氣縱橫，又以數次下第，鬱抑怒恨，因而形成反動心理，憤世嫉俗，不滿於傳統制度，尤不

滿於社會現狀，復因婚姻制度不良，家庭幸福全無，心理益趨變態。雖以生平所學之儒經理

學、釋道玄理、甚至稍事涉獵之基督教聖經教道（自言曾至紅毛館「步遊座聽」，有「步聽

外洋經」詩句，俱不能祛除其心中之苦悶與填補其精神的空虛，而供給以積極的、樂觀的、

實生的人生觀。是故對於一切正常生活、習慣、思想、與社會制度，及傳統概念，無不於處

處時時事事表現其反抗的怪異的言行態度。例如：有印文曰「非心非身是幡動耳」、「七祖

之印」、是自別於禪。又曰「宮牆外望七十三聖」，此涵有自屏於孔門之外之意，故居然稱

孔子為「盜丘」而比之「盜跖」，且謾罵古今豪傑帝王與傳統制度。凡此可見其思想言行

在入獄前之反動與怪異之特徵。由於其言行日趨反常，愈為激烈，所謂「言行多謬」（自傳），自然引起族人之不滿與老父之反對，此其罹禍之遠因也。

以余觀之，其於出族之後復被囚縣獄、主要原因蓋尤其民族意識之過分流露，復由此可想見其酒酣耳熱、興高采烈之際，益無忌憚，放言高論，切中時忌。其出身於小官僚之父與頑固保守畏事之鄉原、父老、族人等，見有此排滿作反、大逆不道之賊子，深恐舉家全族將受株連，遂先予以出族處分，冀先事洗脫干連關係，至是時且與邑宰謀，誣以不孝罪，而此曠代畫傑遂長繫囹圄矣。（例如陳少白早年進隨國父參加革命，鄉中父老恐受株連即施以出族處分。）

仁山被囚，不認罪，亦不置辯，惟安之若素。「無聊則以畫過日。六房吏及獄卒、皆艷其畫，具紙墨，興到十紙不吝，有意索求之不得也。獄牆頗淨，暇則遍書之。獄尉見之怒，立責手板，即命工坊而新之。又盛斥尉之焚琴煮鶴」（見蘇若瑚跋）。仁山畫遺留至今者，小品甚多，蓋被囚後之作也。約一年後，卒於道光廿九年己酉冬月（或翌年初春）瘐斃獄中，年僅三十有六（或七）。遺骸葬邑之馬寧山。李教授鑄晉謂蘇氏畫學成熟期如是之早、實世所罕見之。

# 三、藝術研究

## （一）畫法

溯源

仁山之繪畫、毫無師承，完全是自己學習而得的，可云奇蹟。他自幼便喜歡作畫，所謂「塗鴉」是也。髫齔習作、均用竹枝或碎磚在沙上或地上亂畫。多年習慣如是，技術漸純熟，遂成為以後繪畫之基礎。以故，其作畫線條勁如屈鐵。他的畫學雖無師教導，而其筆墨有些很像清代王槩之《芥子園畫譜》所載之木刻圖象，或是坊間流行的繡像小說中的木刻繪圖。大概由此先受了多少影響。以後，他當然有機會多看多臨各家古畫（見自題臨各家古畫多幅），故所繪的畫於創作中仍不能完全脫離傳統的成法，而深合中國畫學的法度，尤其有幾幅特別的山水作品。不過他個性倔強，造詣獨特，不受古人的拘束，得神遺貌，雖不免俗套而自題臨古、仿古、擬古、而實則一一皆自我表現，面目全新，凡筆墨、構圖、意境、均不落前人窠臼，並不似所臨所仿所擬之古畫。他一生的畫學、可以說是只靠天才、由自己忖摩思索精神鍛鍊、獨出心裁、自我作古的。所以在有流露天才、表現個性的光采、而得享自成一家之盛譽。

研究仁山畫學者，於其技術上溯源外，當注意其家庭、社會、教育、個人（經驗）、心理的背景，方能充分了解他的作品之所以成為不受傳統主義拘束而自有風格的創作。此在上文傳記中所有說明，茲不贅陳。

分期

茲作分期研究。仁山早逝，作為藝術家生活不過二十餘年。嚴格分期，頗不容易。茲為便利計，姑以由幼年至廿四、五歲初遊廣西時──約十一、二年為前期，以後十一、二年至卅六歲去世時為後期。

仁山前期作品、所見不多。余前幸得其幼年所作自題〈仿李成法〉，及十五歲所作細筆山水各一幀。又曾見須磨氏所藏其十四歲山水及樓閣畫數頁，作風雷同。余復得有其十八及二十歲之山水數幀。凡此差可代表其前期畫跡。據此以觀，樹石頗似沈石田，或偶與古人巧合，未必刻意追蹤也。用筆細碎，多用焦墨，間用淡墨，或有用青淺絳色者，而樹葉皆作梅花件，成為定型。於此期間──由十六至廿三歲，致力於書法、文學、理學及古籍，作畫不多，雖畫法與時俱進，漸入佳境，猶未能表達個性特色，且筆法生硬，尚欠老練，亦自然之理，然頗見精嚴，已充分表現藝術天才矣。

入後期（當在廿四歲後），其個人的性情、行為、與生涯、轉入孤僻的分水嶺。但繪

畫技巧已臻純熟，天機流暢，作品有突出的進步，筆法章法，一年比一年更為佳妙。余舊藏有山水配上人物者，件染深合法度，濃淡墨兼用於畫面。惟所異於傳統方法之水墨渲染者，則每以淡墨不作渲染陰影用，而用淡墨線條如一種顏色以為焦墨之對照，只於重要處輕著幾筆，畫面分色矣。在他幅中，有時他竟用淡墨作光亮用，幾筆淡墨落在石上、遠樹上、或蕉葉上，居然恍似斜陽照著的餘光，則更是特色了。

至於仁山晚年（卅餘歲入獄前後），其作品已進入狂怪時期，亦是爐火純青的創作時期，多用焦墨線條，所作有似現代之漫畫者。所傳於今之山水、花卉冊頁尤為精妙絕倫。藝術造詣已達到最高峰。畫評家任真漢以拙藏〈拷鐐泉圖〉堪稱為其代表作，論曰：

〈拷鐐泉〉一軸、殆將中國從來不能達到的物質實感表現無遺。那風景的結構至為簡單，只是深山中奔瀉著一道水泉，水流泉交××字狀。其間碎石晶瑩，悉已被水衝擊成鵝卵石，了無圭角。右邊山坡一片、長滿了細草。山上一堆遠峰作萬笏朝天之勢。全幅畫不見傳統山水的所謂「皴」，除非謂山上的細草就是「皴」。取景亦極具自然印象，而沒有堆砌造作。泉水在紙上有如山中，恍聞錚錚淙淙之聲。細草上有南風在打著。全山都在清新空氣和高山陽光裡。對著畫、彷彿滿身給紫外光照住了。

## 特色

今進而作橫的的研究。一般言之，仁山的畫學，大體上仍屬文人畫範圍，幾盡意筆之作。然近時論者大概一致稱許他的作品為脫離中國傳統畫學的軌範如羈縛，而獨闢蹊徑，自成一家者。究竟其畫學有何特色？分析研究，得有八端。

第一，他的畫、尤其山水畫，完全不作渲染，而只用堅硬而秀逸的線條，且不事皴擦和不用點苔。任真漢於此件有極為到家之發揮，曰：「從來畫山，少不了所謂『皴』法，披麻、牛毛、雨點、斧劈，都用以貌似山石者。可是這幅畫（即上文所論之〈拷鐐泉圖〉），不管這些傳統。他只把看到的寫出來。那長著草的山坡反被用什麼皴的一般畫家繪的更凝厚，確具有大地的實感。又：從來繪遠山，都用淡墨填成。他卻都用鉤勒，有如作犬牙，而遠山反高而且遠，誠奇蹟也。」

其他山水畫均有此特點。余重以為，因無點苔與皴擦及渲染，全用線條表現而陰陽遠近畢現，以故其山水畫雖全用毛筆繪成，而幾乎每幅均極似木刻畫，或鋼筆畫，確為今古所未見。大抵仁山之繪山水畫不拘泥於傳統形式與自然真象，而唯憑個人優越天才，理想意境，隨意構圖寫出，故能超越自然形式而自闢境界，創造一新天地。此可謂仁山作品畫面本身之至顯著之特色。

第二、仁山的山水畫與人物畫之構圖亦儘盡創作，不落古人窠臼，饒有奇氣，畫味醇然，意境不同凡響。無論中西人士，無論是否美學研究者，一看便知其自有突出的個性，脫離傳統，特具性格。此其特色之二。

第三、仁山的畫，主觀表現極強烈，此可與同時之蘇六朋的客觀寫實畫互相對照。他自有與世獨異的特殊的人生觀，充滿自信力，既與環境格格不相入，又與俗人落落難合，不恤人言，獨行其是，惟將自我透入畫中以表現其理想，故自有特色，打破傳統主義，超越現實而自有作風。此其特色之三。

第四、他多寫人物畫，亦全用鐵線筆，如李龍眠之水墨的描法，或直點（不是點苔），只分別施用輕重筆墨、粗幼線條、以表現陰陽向背。在余舊藏人物大軸中（如〈蘇軾父子圖〉），竟有衣褶厚至寸許者，超出古畫蹊徑。所繪人物幾全用白描法，略有梁楷減筆畫法作風，但亦間有敷色者（山水亦然）。高師劍父嘗品評仁山的人物畫、謂其「由石刻造像悟入，線條古拙勁樸，饒金石味」，可稱定評。任真漢復論曰：

「仁山的人物畫——帶有古典的傾向，形色上是唐人寫經中的插畫，與宋人粉本的延續，形像完全用濃墨粗線條寫出來，不破墨，不設色，有筆無墨，殆有意學吳道子。」

「仕女的頭髮，只落幾筆直點，彷彿一頭衝冠的怒髮，這便算是高髻雲鬟的宮樣裝了。

仁山的畫、點畫披離，卻是起迄自然，極見奔放，而印象宛在；因其筆盡意存，故形體精

「仁山的人物畫不同六朝，主要在他的畫之徹底非功利性、非時間性、非印象性。那些美人和隱士，只是給仁山借來做筆墨所寄託的形像，毫無其他附帶的命意，沒有情緒，沒有反映的。換句話，這只是筆的遊戲，只是把文人畫一貫傳統的無所為的揮毫，推上更純粹的階段。」

仁山寫人物，有時多至百數十人（如〈杏壇百賢圖〉，每人年紀、容貌、坐立姿態、面部表情、各自不同，充滿動的表現，而畫面莊嚴，整幅調協，全部統一。人像造形藝術與構圖技巧，精妙至極，不特在清人畫、甚至在古代畫中，實所罕見。余舊藏〈吹簫引鳳〉及〈乘龍跨鳳〉兩特大品，線條極粗，構圖極奇，筆墨極妙，遍題各體字，有不可解者，為仁山生平不可多得之傑作。人物畫實是仁山作品中至大特色之一，足與其山水畫並肩。外國藝評家多稱其山水第一，而中國人則輒以其人物最佳。

李鑄晉評判其畫謂具有完全個性的風格，充滿幻想的特質，其概念與筆墨均饒有優美的風味與豐富的表現，故在形式與內容上都呈現現代的境界。此於山水為然。而於人物尤其然。

第五、山水人物外，仁山並擅花卉，尤工畫蘭。余前得其蘭冊十六頁，高師劍父一見，嘆為絕妙精品，在數百年來藝壇罕見之造詣。由畫面可看到一個前人未發的奇境章法結構，疏略中實具精密，使畫面空白處都成為第三延長的空間，而不是徒空白的紙面。畫面幾撇蘭

備。」

而能顯出空間的廣漠和深邃，空如無天，密如無地，亦開近人所謂以篆法入畫的先河。其筆法之高古，與氣韻之生動，筆筆寫來無不活現矯激放逸之態，適足以表出其人格品性也。是亦一特色。

第六、仁山之鳥獸，本非特長。但亦時有所見，或大或小均非工細之筆，亦非敷色者。其繪鳥法：頭、嘴、翼、爪，喜用濃墨，下筆極有力。尖銳如針；鳥身則塗以淡墨。在須磨氏所藏〈百鳥圖〉，則滿紙上下竟繪飛鳥無數，翱翔空際，各皆有濃墨尖翼特徵，構圖奇巧，共趨一方向，栩栩如生，生活力各各充分表現於畫面，為得未曾見之奇觀。飛鳥而外，至於其他各種動物，如龍鳳、獅虎、驢馬、牛羊等（獨游魚未見），率皆抽象放浪寫意之作，不求形似，意之所至，妙手塗成，亦殊別緻。其寫走獸，鮑少游畫師至譽為「驚人的佳製」，蓋以其畫驢只用寥寥數筆而造型已臻妙境，且四足之布置亦極自然。故鳥獸畫亦為其特色之一。

第七、仁山繪畫、有大有小，無異他人。然此中特色乃在其愛寫不常見的特大的畫。在余舊藏中，有人物特大橫批〈杏壇百賢圖〉（高四五吋半、寬九六吋），足稱奇跡。另有山水特大中堂（寬四六吋半、高九七吋）。又有〈乘龍跨鳳〉、〈吹簫引鳳〉二幀（尺度同上），構圖奇妙，氣概雄偉，嘆觀止矣。而尤罕見者則為利榮森氏所藏〈山下出泉〉細筆山水特大中堂（寬四呎半，高十一呎半，其尺度之高大，實為歷代畫史所絕無僅見。他如余

舊藏十二言長聯（寬一呎，高逾十一呎）亦為紙本長聯中鮮見的巨型之作（祠堂木刻長聯除外）。一畫一書，互相媲美，能不並稱為特色乎？

第八、仁山對於作品之題識，亦自有其與古今人獨異之特色。饒宗頤教授對此特別欣賞擊節讚美，稱為至大特色。此件下文詳述之。

識題

仁山作品上，除畫題外，多另書文字。凡人細看，常覺奇妙莫名。首則每題字極多，殆所以填補畫面空白處，完密合度。其次，題辭輒與畫意無關者，辭自辭，畫自畫，如風馬牛之不相及。大概於作畫後，一時思想所及即信筆書之於畫面以補白也。一遇空白仍多，則又興到再書，思想前後不連貫，實不知所謂。故觀其畫者，多另讀其辭，視每幅為書畫兩事合璧之作可也。有時，畫題數目與畫中人物亦不符。又有數品自云臨摹某古畫家之作，實則與古畫原作相去甚遠，絕無古人筆法，純自己畫耳。間有俗語連篇，雜以猥褻之句者。此其自由隨筆，無累無礙，不受時間、空間、數目、習俗、禮教、真象、與現實之束縛及限制之怪性使然，是亦為其最大特件之一。復次，題辭格局亦奇怪之尤。有時分題畫面上下，有時橫貫畫面空白一層又一層，有時題辭轉彎抹角，皆所以作補白用，轉成全幅構圖之重要部分。

其位置與形式、古今畫所未見，確乎驚駭俗眼，令人咋舌，而其主觀力強，自由精神，自我

作古，絕不受古今畫學藩籬之羈縛，於此最顯見。然此亦仁山畫之有趣可愛之一大原因也。

其四，題畫之字，亦好用奇異不常見者，尤其自行改書姓名，如「甦�澤」，「螽珊」，「鱗鈿」，「祝融氏」。又多署別號及齋名，可謂怪人怪事！其五，每大幅題辭，有時多至數段，而每段書法各異，或篆、或隸、或楷、或行、或草，同見畫面。

仁山無整篇整本的著作遺傳世間。其畫學理論，對於繪畫之方法及觀念，只偶見於題辭中抒發其真知灼見與清高絕俗之品格。細讀一過，便可見其見解之特殊、真知之超卓、學問之淵博、人品之清逸、與夫個性之高傲，無煩詳事闡釋矣。

## （二）書法

仁山書法亦極佳妙，能書大小篆、隸、楷、行、草、各體。楷書行草亦法多家，或顏或米，殊不一致，且擅左臂書，皆具見功力，方之名家，未遑多讓。除題畫外，余舊藏另有其行書立軸，筆酣墨舞，逼近米襄陽，而文義特殊，表現其個人之激烈的、特殊的社會思想，尤為難得。此外，尚有余舊藏仁山真跡楷書十二字檻聯一副，聯高十一吋。是為絕無僅見之作。下筆遒勁，清挺有骨氣，足見工力精到。聯語曰：「仰觀宇宙之大俯察品類之盛。耳得之而成聲目遇之而成色。」

所可異者上聯下聯末字均仄聲，此亦打破傳統習尚與其畫學作風一致，迥別開生面之特

色也。

吟咏

仁山亦工詩與詞，雖無詩集刊行，亦未見其發表於各處，惟於各作品中屢得見其佳作。在余舊藏及他友藏品中，所見尤多。詩句與畫意之關係、亦若隱若現，漠不相干，略如其他題識，有一貫作風。讀此斑斑，已足見其文學造詣之高優矣。茲不及詳論。

總而言之，仁山藝術——詩、文、書、畫、堪稱四絕，不過前三者乃為畫名所掩，仍未知於世。今一一表出，使此不世出之天才不至埋沒永世焉。（此外仁山尚擅治印，茲弗及。）

按：近數十年來，因仁山作品，漸有人收藏，遂有不少贗鼎出現。然其畫法、書法、詞章、鈐印，不易仿效。細心比較研究，不難鑑別。

# 四、思想研究

前文（傳記）已敘述仁生因種種失意與厄運，以致心理變態，生活反常，言行日趨怪癖，在俗人耳目中甚且視為荒謬絕倫、大逆不大受影響，不滿現實，憤時嫉俗，言行日趨怪癖，在俗人耳目中甚且視為荒謬絕倫、大逆不

道焉。然而仁山的思想，尤其關於社會、宗教、倫理、道德、政治、諸方面，究竟有何具體

的、系統的表現？無長篇大論的文章發表傳世。今茲之試作，乃就其題識詩文中東鱗西爪之

辭句，歸納起來，綜合起來，冀關於上言幾方面的思想能組成大概的系統。

先從消極上觀察。仁山意識形態中之最突出而最忤俗者，厥為「非儒」。他雖屢引孔

子之言，服膺其〈禮運大同〉篇，又嘗繪〈杏壇百賢〉，以孔子高踞上座，而竟以「盜蹠」

「盜丘」二名並舉。於余舊藏中凡三見，是皆晚年之作，蓋其飽受社會傳統制度之壓迫加害已

至其極，故反動態度與思想亦愈甚，不期而趨於過激，未遑顧及自相矛盾、前後不一致也。

仁山這種「非儒」的反動思想與態度、亦可見諸其批評一向儒家所尊崇的「古聖」。如

云：「契欲明倫，陋極矣。夫聖人者、首出庶物者也。舜不能出於瞽叟之一物，而受命文祖

以替宗。姬昌不能出於太姬之一物，而幽囚羑里」。此皆對家庭老父有怨慕之隱痛，而隱約

其辭，借題發揮，以稍抒其憤激的心理者也。

至其對於漢以後的儒家則尤鄙屑唾棄之，公然形諸筆墨，幾盡嘻笑怒罵之能事。如謂：

「漢沛公非不知儒之陋劣，果於亡國之效者，但緣三尺劍不能辨盜蹠、盜丘、合傳耳」。

又痛數儒歷代儒之恥辱與罪過，不留餘地，其言曰：「儒之為類，等於靈祇中一物，生於易

之下繫異夫大大人之跡。故不識龍馬庖犧五穀。周棄。及其長也，困於列國諸侯，火於秦，嫚

罵於漢，不安於唐，陷溺於宋，杖於明太祖，擲於復社。儒之為類，所辱已甚。又安能假天

子命以辱民哉？六藝之文，殺人殺物，齊魯之會，載在家語。一元大武，載在戴記。開地獄之門，而成於盜蹠、盜丘也。」細味其所言執責儒家之原因，殆如今人之指出專制君主假借尊孔崇儒藉以壓迫人民、鞏固政權，而仁山則從他方面立論，以儒家輒假借天子之命以害民也。其然豈其然乎？

仁山又嘗暢言天文地理、以表示博學，而結語曰：「丘安能知之耶？」固明譏儒家學術之淺薄也。又曰：「闕里兮出妻。禮、豈為吾輩設哉？」是打破儒家以禮教為基礎之制度也。

對於宋儒、只見仁山稱美王安石（大概喜其倡行新法，廢棄舊制），謂「荊公父子造詣不具世眼」而醜詆道學家周濂溪及程氏兄弟（明道、伊川）。又記述安石不屑與濂溪語及王氏父子公然侮辱伊川事，且曰：「安石以古文名世。自云兼讀釋典稗史，則外國之詞章、哩俗之記載、不隘於三代兩漢可見。……故九州縉紳蓍宿，隘於洛黨之陋凡五百年。呵呵！」

大抵仁山非儒鄙儒之主要原因，乃以儒學不切實用，無益民生。嘗記元朝君主問廷臣「『儒與醫孰為賢？』對者尚儒。安識醫起疾人，儒殺康健，麟虎不可同日語哉？……欲天下治，故先棄儒於男，逐窘娘於宮闈，而夫婦力農圃則治」。懷此「學以致用」之實用（功利）主義以立論，故盛稱禽獸之各有所長及古人之有特殊功績與貢獻者。此亦以儒家之徒以立制度、崇禮教、尚空談（道學）、守傳統見長，因而拘束天真性靈，剝奪人生自由，為在所亟應揚棄者。此不過憤恨、過激之偏見，尤其個人反動心理而生，未足稱為公平合理之定

論。凡頭腦平衡、見理通達者當知之，不俟詳論。然此殆仁山之所以得「怪癖」之譽乎！

以上是仁山的意識形態中之消極方面。其在積極方面的內容又如何？據近代社會學公

例，大凡不滿現實，企圖破壞，而又無創造的簇新的和建設的計畫、制度、或理想以為舊者

之替代者，其趨勢輒回復到古人古代的模型，以稍得滿足其空想與顧望，仁山當不能有例

外。所以他的題辭在在表現濃厚的「復古」思想，簡直要回復到三代以前的傳說的、樸素的

生活與社會，良由他見不到、想不出現代平民主義的民主社會的組織、制度、和理想。他盛

稱伏羲、神農、后稷，與夫羨慕那時代的人民。如云：「古先王合萬邦以成治；民懷擊壤之

歌，帝亦木石而友。無懷氏之民歟！葛天氏之民歟！」更有益為激烈之表白曰：「豪傑則病

民甚矣。蓋神農后稷，其餘風不外耕織醫藥耳。詎若後世帝堯，乃竟單均刑儀，遂使世界成

戎賊，良可憫也。至於湯武以兵為君。陶及姬公以刑設官。真使中原成地獄，求復成為飽食

煖衣世界，尚可得耶？故軻此說良為神農稷棄之罪人矣。太史遷曰，竊鈎銖，竊國王侯之

門，仁義存此。武周以暴易暴，乃開盜蹠、盜丘之門戶，而帝堯單均刑儀，舜任皋陶誅四

凶，俱屬草介百姓。此壤父辨帝力為無有，孤竹懷神黃於既沒也。」（余舊藏行書軸全文）

在遠古人物中，他所推崇者五人：曰禹，以其治水利天下也，而「三過其門而不入」，

公爾忘家也；曰，稷，以其教稼穡、利民生也；曰，契，以其明人倫而佐禹治水也（但在他

幅又詈「契明人倫」為陋，是矛盾之見）；曰，伯夷，以其矢忠於殷，不食周粟，寧餓死首

陽山而為「聖之清者也」；曰，夔，以其為「樂正」，以樂傳教於天下也。社會既回復到原始太古時代，生活樸素，男耕女織，飢者得食，寒者得煖，病者得治，天下熙熙攘攘，無兵戈侵奪而各享太平焉。是乃仁山之理想的社會生活。此其思想似接近老子返樸還醇之教，然又未嘗贊同其「絕聖棄智」之主張。究其極，他不是一個絕對的打破偶像主義者與無政府主義者。

仁山的意識形態中，儘管極端非孔、非儒，而其根本的倫理道德、與社會觀，卻仍基於中國傳統文化的的要素，可說是儒道。此其最大的矛盾也。試觀其另一作品，以禹、稷、顏回，號「三聖」，而竟謂「孔子賢之」，又何等尊重孔子之倫理原則與道德標準？彼雖以周代君主之施設為失當，而其理想之社會、仍不踰越〈禮運大同〉篇「天下為公」之大原則、以及傳統理想。故曰：「修政者以公之天下，故聖人修己理物，不苟於一毫而私於己，所以道不拾遺也。」又曰：「農有餘粟，女有餘布。……天下之造物也，有德者足以當位，有道者足以保治。修己安人，自一家始。故曰：『一家仁、一國興仁。一家讓、一國興讓。』仁讓風行，即和平之聲作，謙遜之道著，正直之行見。大同之化，光昭天地之命矣。」凡此均足見其深受〈大同〉篇之影響者。

在仁山的道德倫理思想中，從未忘卻仁、義、道、德、與為善，甚摯愛己身、愛親人、愛家族、愛邦國、愛天下、愛人民。讀下錄數言可信：「親親為先務，仁民次之；物之所

由生也，故謂之德。人而能仁，斯得生物心矣。故君子之道、由一身至宗族、由宗族以至邦國，務盡其心。故思天下饑如己饑，思天下溺由（如）己溺。此禹稷之所以風百世也」。又曰：「作善降祥，不以百年為自了，當以流澤為更長。則一日有一日之善，一歲有一歲之善。故曰為善從善如登」。凡此無非傳統中、人心中、所固有、所必信之積極的善念善行，孰得而稱為怪異耶？

不特此也，仁山雖鄙棄宋儒倫理學家，卻服膺張載（橫渠）民胞物與之高優的道德原則。其於明儒則宗仰陳白沙、王陽明兩先生，有曰：「陽明知能，一以良辭。白沙至理，百日靜殊。鳶飛魚躍，當知著茲」，甚至於追蹤白沙先生之書法，故有「追遠書成公甫筆」之句。是則所謂仁山「非儒」亦自有限度與例外；其所非者陋儒、偽儒而已耳。至其豁達的人生觀，則見諸「君子俟命」及所引陶淵明名句「樂夫天命復奚疑？」等語，則是「達人知命」之傳統的達觀也。

綜合以上的研究以觀之，可見仁山的社會道德、倫理、以及政治思想，系統上大概是承襲中國傳統文化的——可說是選擇的儒學之要素。然而在宗教上，他不受任何一種教道之精神拘束，因此無固定的、獨一的、一貫的宗教信仰。他固非傳統的、正統的儒家，但一生亦未嘗徹底的皈依佛、道、異教。不錯，他亦好繪佛像（即如好繪中國古聖賢傳），寫佛經，談佛學，樓佛寺，甚至取佛名，然一生尚人倫，念民生，思家室，悲無兒，敬聖賢，懷美人

（思卿詩），講道德，崇仁義，於以見其四大不空，六根未淨，何能皈佛？又有印文曰：「非心非身是幡動耳」。可見其與六祖「仁者心動」之唯心哲學恰相反。其自稱「七祖」是自列於六祖之外，猶之自稱「七十三聖」之居於孔子門牆外也。其於道家亦然，雖繪道家像，取道家名，揚道家善，引道家言，然其自己有句，明言「暮鼓晨鐘無世劫，中原何必學升仙」？又謂「即如古今神佛之類，信則為有，不信則為無，是在人之自悟焉」。（又曾入耶穌教堂聽經，而影響絕少，茲弗及。）這種豁達大度的、包涵各教的宗教觀，大抵是中國具理智化的文人所常有的折衷主義──同時崇尚儒、釋、道，甚至多神的凡俗迷信，至今仍在在可見，固不能謂為皈依某一教派也，不過基本的意識形態仍不脫離中國固有的傳統文化而已。是故吾人之稱仁山為「怪」，在行為上與畫法上當然怪甚，然在思想上則其怪自有限度；究其極，亦不過異於俗人、「不同凡響」而已。

在仁山之駁雜混合的意識形態中，其獨具一貫性終身不變的分子厥為民族思想。在其題辭中有多種顯著的排滿革命的表示與徵象，足令吾人得此確定的結論焉。

考此興漢滅滿之種族革命思想、在廣東極為普遍。自滿清竊國後，即已興起，蓋遠由前明遺老、忠義藝人、代代傳下，深入人心，復由匿伏下層民眾之祕密社會──「天地會」，或「三合會」──展轉傳播，故民族意識，二百年來不盡泯滅。仁山少年氣盛之時，憤恨滿清，固不足為異；而況由於好學不倦，讀書範圍極廣潤，博學多聞，則其深明「春秋」民族

大義，亦意中事耳。有謂其早年曾受明遺老王船山、黃梨洲、顧亭林等革命學說之影響者。

余重以為其民族革命思想受白沙先生所發揮之春秋攘卷之大義為多（推崇白沙語見上文）。

姑無論其民族思想淵源何自來，仁山對於滿洲統治者的確深惡痛絕。早年有「漢王孫」

小印章又有「滿清」字樣，更有不避乾隆帝名諱而直書「曆」字，且有直白指謫「乾隆好

搭截」為「士品」日壞之一，因而結論曰：「此生民之所以恨也」。尤甚者則有明目張膽、

直斥清廷之題跋（所見孫仲瑛藏品）。又有「青山不老」之閒章，暗示滿清江山不能長久之

意。仁山雖未至如與其同時生之洪秀全之採取直接行動，而倡導興漢滅滿之民族大革命，然

既蓄之於心，宣之於口，且明書之於畫上，在滿清方面觀之，此種種露骨的公開的表示、已

足入其「大逆不道」之罪，而身滅族之大禍矣。所以我在上文敢斷定此實為其被囚縣獄之重

要原因也。

## 五、結論

夫蘇仁山者、曠世天才也。賦性聰明、感情豐富、學問淵博絕倫、藝術──書畫詩詞──

精粹。無奈生不逢辰，命途多舛，牢騷滿腹，鬱抑難伸，重以家變迭興、無家室之樂，以至

心理變態，思想反動。然其根本是一個浪漫主義者、情感主義者，主觀與個性極強，直覺與

感情是尚，理性與意志均弱，行為則任性縱情，不求理解貫通，尤乏志力以反抗厄運，或解決雜題，所謂藝術家的脾性是也。雖不無優越清高之思想，迥異凡俗，然舛駁不純，尤無一貫的、一致的系統，更無統一的、堅固的信仰，以支持其生活、推動其理想與實現其願望，以故意識形態、內容矛盾；其人生觀亦不正確，不能精一、執中。是故一生傷感偏癖，心靈徬徨苦惱，終身不能自得真理，不能稍享幸福，惟有寄情書畫，假借仙佛古人，以期超越現實，而實現其思想於幻像、空想而已。結果，這個曠代難見的畫家，遂遭遇慘絕人寰的悲劇。其結局之慘痛，遠非往古之短命的才人如王勃、黃仲則（景仁）等等所可比擬。求之中外藝術史，獨有生於其死後三年的後期印象派荷蘭大畫師梵谷（Vincent van Gogh 一八五三──一八九〇），其生命過程與遭遇，彼此都有奇巧的相同處，甚至在藝術上線條素描的畫風與畫面表現的境界、幾乎亦是不謀而合。梵谷一生坎坷，歷盡貧困，乃致力於繪事，造詣達到自標一格的作風，而竟無一知音（生前，其作品一幅也未嘗售出），潦倒不堪；晚年至被幽禁於精神病院，出院未幾終於自殺，年僅三十七歲，亦幾與仁山同壽。死後，其遺作乃惹起注意，藝術界驚為特殊創作，名垂不朽。（據李克曼述）一中一西，兩個曠代藝術天才之生命，無獨有偶，有如此者。仁山下獄僅約一年，即以瘐斃聞，其結局似比之曠代梵谷尚勝一籌。然究其實，死因莫明，則又有誰能絕對斷定「畫壇怪傑蘇仁山」不是同樣死於自己手上者耶？無論如何，梵谷死後不久，即獲知於人，馳譽全世，而仁山於身後逾

百年方被從新發見、及開始得中外人士之欣賞、注重、與表彰，是則其一生遭遇之不幸與悲慘、更有甚於梵谷者矣。

按：邇來中外人士注意與研究仁山畫學者漸多，其以英文著為專論而最有價值之一篇為李鑄晉教授之長篇，研究者可檢閱參考：Chu-Tsing Li "Su Jen-Shan, in Oriental art, Winter, 1970."

# 附錄：仁山遺詩錄

前在〈畫壇怪傑蘇仁山〉曾將其詩詞多首刊出。後復在其他作品錄有遺詩若干首，茲補錄後方。

李國榮藏山水（壬寅九月）題五古云：

> 胸有不平情。欲鼓豪俠氣。
> 事功豈不成。恐傷父母意。
> 哀喏托末技。夙夜不能已。
> 家國繫此身。禍亂徒坐視。

撥亂圖治才。得賢貴及時。

獨坐三自反。重周韓責己。

合乎古人道。兵刑先錯之。

衣食足民生。禮樂乃興矣。

詎徒事文章。惻怛誰復知。

狂獧未協中。尚與鄉愿異。

死生非輕置。務使後人視。

是以觀青史。備見經濟意。

忠以與人言。恕以許人志。

荒廢已多年。秋風生庭樹。

今日感秋風。歲寒先屈指。

林範三藏仁山山水小頁一，自題五言詩云：

波流送葉聲。疏影橫舟槳。

空山無件塵。淨慮聽清響。

仁山稿下蓋陽文大方印共四行，文曰「名仁山字（一行）靜甫姓（二行）祝融氏（三行）嶺南人也」（四行）。

何覺寄贈澳門崔德奇先生藏山水中堂照片一，係道光廿七年（一九四七）丁未卅四歲在梧州之作，題有五古一首曰：

一溪淨春碧。　低簷花亂飛。

詩客汎舟來。　迎風過翠微。

松間掛落日。　石硯磨□霏。

仙人留古縱。　白羽樓柴扉。

欲作槃澗想。　鳴絃生凄悲。

十里山痕綠。　百畝謀蕨薇。

夷齊不耕耘。　采采有餘肥。

何須仕似祿。　洗藥鍊刀圭。

吁嗟，赤松子偕我以來歸。

「仁山稿並畫時建丁未仲春二月三日潑墨於鯨鯢舡舶水榭書法則擬陳元素一派云爾。」

（方印朱文）

〈行旅圖〉題七絕一首，前已刊之本刊四卷二期，茲復彙錄於此，以供研究。

東方既白賦初就。修竹齋中寫幾枝。

延望白雲佇斬暮。儼若囊琴明月時。

# 居廉之畫學

# 一、傳略

畫師居廉，字士剛、號古泉、別署羅浮道人（見印文），原籍江蘇揚州寶應縣。先世宦遊來粵，遂家番禺河南隔山鄉（見「世系表」），因又自號隔山樵子，及晚年稱隔山老人。生於清道光八年戊子九月廿三日，卒於光緒三十年甲辰六月十三日，春秋七十有七。（一八二八—一九〇四）

按：居氏生卒年月係據其及門容仲生祖椿言。容庚《頌齋書畫錄》亦以居氏卒於是年，則亦聞諸其族叔仲生者也。仲生自幼至壯隨侍古泉，知之最深，當可信。《廣東文物》所載李健兒著之居傳所言亦同。至關蕙農所撰居氏行狀，則謂其卒於民國二年癸丑，享壽八十有六，當不確。又余所藏居氏歷年作品達二百餘幅，其最晚之年干只到光緒廿九年癸卯七十六歲，以後不可再見，足為容說佐證。

父名煌、字少楠（……據「世系表」，字樟華；另據陳步墀編《居少楠先生遺稿》，本名樟又更名傳，字公壽。李健兒居傳作「煌」字「少鎏」誤）「學海堂」高材生也。入縣學，隱居桂林。文學藝術俱優，擅駢文古文，尤工詩。近人刊行其《遺稿》。性倜儻不羈，有名士風。生子四，古泉其仲也。

古泉──畫師十餘歲時，父母見背，無以自立，因往依其從兄巢。（居氏族譜載古泉為

郡庠生，見「世系表」巢，字梅生，一字士杰，號今夕庵主，詩、詞、書、畫、俱工，以道

光晚年應桂宦東莞張敬修（德甫）之聘為幕賓。古泉隨焉，亦得張氏委以小差。由是每有暇

時，即從乃兄學書，學文，兼習繪事，旁及治印。（上據其及門張純初逸述）。

按：據「世系表」古泉有胞弟名福，字玉泉。李健兒居傳載，「福亦能畫、居職廣西扒

船水軍中」，想因梅生、古泉之關係也。餘未詳。

初，梅生既挈古泉入軍中，教以詩畫。以古泉資魯鈍，成績劣極，嘗怒斥之曰：「去挑

糞吧！」古泉怍甚，立志益堅，習作益勤，苦心仿臨乃兄畫稿，並力事寫生。數月後，持作

品示兄，梅生訝其猛進，乃知有可為，刮目相看，由是悉心授以畫法。（此由孫仲瑛璞聞諸

張氏後人者。）其畢生畫學，蓋肇基於此。

咸豐初年，「太平軍」既舉義於廣西，張敬修為潯州府守，旋升右江道，屢率兵勇與

戰。迨「太平軍」離桂北上，敬修繼續在桂或入粵勦匪。古泉自始相從，無役不與，且以勇

敢過人，每戰必先。一次兵敗，右腕跌傷；癒後，腕力已乏，不能再刻印，幸仍可執筆繪畫

耳。（白文「古泉」、朱文「戊子生」、「老剛」、「可以」諸印，均受傷前所自刻者。）

敬修嘗以孤軍被圍，敢決水灌城，瀕陷矣，從者盡散，古泉獨隨侍不去。敬修勸逃，則慷慨

答曰：「公能死朝廷，我當死知己。願共生死，誓不去也。」其忠義如此，敬修益敬之。夜

間共宿一室，徬徨候死。困守危城中多日，忽接上峰密傳軍令，著不必死守。敬修大喜，慶得生，急挈古泉縋城下，乘舢板遁去。自是張氏引為心腹肝膽之友，輒揄揚於人前。因之，古泉在桂聲譽鵲起，後之成名，食其賜者實多焉。（上據張純初口述並參考余所得之「太平軍」史料，訂正如上。

按：符翁（子琴）撰〈居古泉先生六秩壽序〉有言：「曩有東莞方伯張公，領巨軍，眷懷舊雨，累函相招，旋至營，即屬以帷幄之事。其所為決大疑定大計，先生悉以身任之而不辭。軍果克，將附疏入奏，意欲顯徐文長之才，而先生謝且堅，論者以為有長揖歸田廬之風」。此祝壽之辭，雖未免頌揚過分，而亦有事實為據，足與上文相印證。

咸豐五年，敬修擢桂桌，翌年去職，回東莞原籍，築「可園」，雅集友朋，流連文酒，寄情書畫，以樂餘年。古泉亦客園內，專心習繪事，藝益大進。敬修亦能畫，善寫蘭，與交遊者多名畫家甚豐。古泉因得觀摩臨摹，善作花鳥翎毛，畫蘭尤佳，古泉輒為補石。邑人至墨林佳客。居此唯美的環境，其藝術愈得助益矣。

敬修猶子嘉謨（號鼎銘），與古泉交尤篤。敬修歿後，嘉謨仍奉為上賓，迎居自構之「道生園」，歲時餽以厚貺，供其困乏，且贈二婢使奉巾櫛。嘉謨有季父風，雅好藝術，嘗從宋藕塘習畫，居恒與古泉切磋畫學，善作花鳥翎毛，畫蘭尤佳，古泉輒為補石。邑人至稱「鼎銘蘭，居廉石」為雙絕。嘉謨去世後，古泉乃離東莞而挈眷返隔山故鄉。蓋以一生知

己，惟張氏二人，其人云亡，不堪再睹遺跡遺物云。

按：余所藏梅生扇面一，上款題云「德甫太親翁」則張居二家實兼秦晉之好者。至嘉謨為敬修猶子，係據其門人容、張、兩君言。汪兆鏞：《嶺南畫徵略》以為其子者實誤。

古泉早歲在桂以軍功得官分省同知，且獲賞花翎，（據容祖椿言）回籍時，身列縉紳，藝亦成熟，頗負時望，時年四十七歲矣。以後垂三十年之生活，皆安居鄉間。自構畫室，顏曰：「嘯月琴館」，即於此設帳授徒。粵東畫家之公開設館教人習丹青者，實以居氏開其先河。畫師家非富有，後半生所恃以為生者，除膏火之資外，端賴賣畫所得。一時，藝名噪甚，求過於供，歲收可千餘金。在其時物價低廉之世，一個風流倜儻的畫人得此，固已可得享豐裕的生活矣。（以上敘事多根據其弟子張、容、及高劍父諸君口述，並參考汪兆鏞《嶺南畫徵略》）

按：以上關於居氏世系，根據居秋海三子愛萱，來函附錄「世系表」，謹此致謝。〔世系表〕載，梅生得官職雲南補用巡政廳，五品銜。大概由軍功保舉。惟古泉官銜則未載。

至畫師平居私生活，則浪漫不羈，恣意享樂。此即符翁所謂「士有具磊落抑塞之奇才，不沾沾於富貴，卒能力闢一途於富貴外，而自樂其樂，且使富若貴者，聞風爭友於其人」者是也（見符氏壽序）。於授課繪畫之餘，縱情聲色，留連文酒，或從徜徉山水間。聞其雅好粵劇粵曲，且擅子喉——即花旦腔。時在珠海紫洞艇開筵坐花，興至則引吭高歌。又潘蘭史祝

壽詩有句云：「群花圍著老人星。」並注曰：「君多姿」所交皆當代騷人墨客，名士縉紳。（「嘯月琴館壽言」刊布為其作祝壽詩文者七十人，皆兩粵一時知名之士。）符翁續言：「詎知嗣後之當道者，慕名請謁，不知凡幾，匪維欲得先生之筆而藏之，且欲厚先生之報而圖之。而先生無驚異，亦無傲慢，仍放浪於知水仁山而自樂其樂。殆所謂歸真返璞，終身不辱者非耶？」是亦能曲達其素志者矣。

李健兒嘗為古泉作傳，記其逸事，甚有趣。中歲後，古泉築小園於本鄉，名曰「十香園」，額曰「居廉讓之間」，懸謝里甫（蘭生）所書聯曰：「月在離支樹上。人行茉莉花中。」數遊羅浮，鑴「羅浮道人」印。值得意之作，則加鈐「可以」小章。慈禧太后壽辰，桂撫王之春請畫百花壽屏以獻，以是名動公卿。為人仁慈。其僮歸娶命持畫換錢，得數十兩；請益，晚狐裘質錢予之。歲暮，必於燈下畫蘭石小品，賜備僕度歲。平生好客。春秋吉旦，座客常滿。晚年，遭逢生日，其村邊河畔，宮船畫舫，排塞而來。自兩粵顯者，至文人藝士，販夫走卒，僧尼道士，皆萃於一庭，稱觴上壽。有時名優度曲，弟子調絃。古泉亦揚袖掀髯，起而自歌。賓主盡歡達旦。雖老年茹素，壽筵不節也。（見李著《廣東現代畫人傳》居傳，附編頁四）

古泉之於畫雖兼寫各門，要以草蟲、花卉為最精，靜物、鳥獸次之，人物、山水又次焉。今進而從歷史上作系統的及分析的研究。

按：鄭午昌《中國畫學全史》謂古泉善山水畫，實則山水非其所長。又《嶺南畫徵略》引他書謂其長指頭畫，亦不盡實。據其弟子輩言，彼鮮作指頭畫，或偶一為之耳。

## 二、歷史的背景

嶺南文化，發展甚晚，畫壇夙稱沉寂。宋、元、以上無論矣。明、清、兩代，以畫名家造詣上乘而足以與中原藝人抗衡者，僅寥寥千數人耳。（《嶺南畫徵略》所收歷代四百餘人，大都是小名家或士夫文人之稍微涉獵繪事者。）此區區之數在全國畫史中洵是鳳毛麟角。鄭午昌所製歷代各地畫家百分比例表，廣東僅得百分之二十二，而在廿二行省及區域中吾粵位列第十二。其統計雖或因調查未週，容有失當，（余頗疑鄭氏所收者，各省則有不少小名家並列，而於廣東歷代畫人所收獨極少數著名者，故統計較少。）然而廣東畫家一向在數量上之落後，亦為不可否認之史實。至在質一方面言，則歷溯明、清、兩代以迄居氏時期，廣東作品幾全是因襲仿古，或臨摹舊本而不出前人窠臼者。若明代蜚聲畫院之林良、首創水墨寫意花鳥一派，誠為僅見之例外也。五百年來，欲再求一二能繼往開來、具新生命、而在國畫演進史上佔有創作地位者，乃不可多得。概言之，吾國繪畫至清代已是衰落時期，而廣東畫壇亦同一作風，此又不能諱畫人仿古之作比前代為特多（鄭午昌斷為十之七八），而廣東

言者也。

　嘗推求吾粵美術質量落後之故，殆多由地理環境使然。因廣東僻處南服，開化較中原為晚，文化程度自昔常比中原為落後。在海禁未開、交通不便之世，文化之溝通不易，文藝之風氣不昌。因之，文化進展、自難與黃河長江流域「聲名文物之邦」並駕齊驅。向之習丹青者、既乏多讀多臨歷代傑作真跡之機會，又鮮得與他方文藝名家交結切磋之機緣，故大都陷於囿於一隅，見聞寡陋、「自內生長」之弊，而惟墨守師承，拘泥舊法，馴至每況愈下，積重難返。吾人今日在全國藝術史的立場上，追憶粵畫之靡靡頹風，奄奄弱質，真有不堪回首，不勝嘆息之慨矣。

　至道光間，嶺南藝林忽有新的陽光射入，畫風為之一振。緣有江西臨川人李秉綬（芸甫）者，嘗官工部，其先人在粵西以營礦業起家。彼雅好藝術，亦擅繪事。到粵東時，特聘陽湖孟覲乙（麗堂），長洲宋光寶（藕塘）兩畫家，同來教授花卉。粵東畫學，忽得此精壯新血輸入，由是生氣勃發，開闢演進的新路線。居氏兄弟之畫法即受其影響最深者。

　孟氏工詩善書，繪事尤出色。畫法寫意，揮灑自如，筆力蒼老，不重色澤，偶或用色「亦不像真。其畫學源出明之陳白陽淳道復。畫史稱「白陽專精花卉，所畫多天趣，蕭疏簡遠，無筆墨痕，而生意具足。」又謂其「一花半葉，淡墨輕毫，疏斜歷亂，愈見生動逼真。」麗堂之畫，頗盡其妙。於白陽而外，復追蹤清之王忘庵（武勤中）及華新羅（嵒、

秋盦），金冬心（農壽門）。洪式善所作「十六畫人歌」，孟與列焉（見《歷代畫史彙

傳》）。足見其名播國內，獨惜其遺作不多耳。

至宋氏則善工筆花鳥草蟲，精於沒骨畫，注重寫生，擅用粉用色。其淵源則遠宗北宋徐

氏逸筆，近晚明之花鳥名家陳淘江（括、子正、白陽子）及清初之惲南田（格、壽平），於

後者之影響所感尤深。考南田之畫，以北宋徐崇嗣之輕淡野逸的沒骨花鳥畫為依歸。（崇嗣

為徐熙孫）。其畫與黃荃、黃居寀，一家雙鉤院派畫對峙，為當時院外之在野派），復得元人

冷淡幽雋之致，故成為清代寫生大家，獨創一格，稱常州派。藕塘師承其法度，正宗相傳，

博得「設色寫生，妍秀明麗。」（見《綠水園讀畫記》）及「洵能寫物之生，有沉著，無輕

佻，意在生抽，皆盎然有卷軸氣。」（見《墨林今話》）等好評。聞之老輩言，其畫法「厚

而不見其厚，薄而不見其薄」，自是特色。又聞其寫雀鳥，自嘴至爪，全用沒骨法，下筆即

是，而寫鳥嘴尤為妙絕。寫花卉則善用粉，技巧至工。技術及作風精妙如此，誠能「於宋元

體中別開一格」者。藕塘久客東粵，因以為家，畫名在北方不顯，但其遺作則比麗堂為多。

宋、孟、二氏既在粵東施教，一時新藝術勃興，大有風起雲湧之勢，可稱為嶺南藝苑之

革新運動。從其學者實繁有徒，寖假形成孟、宋二派；如杜洛川（游）、鄧蔭泉（大林）

等屬孟派；宋紹廉（熙），張鼎銘（嘉謨）等屬宋派。考廣東畫人之寫花鳥者，一向多仿臨

舊本及宋雙鉤院體，至是始由宋氏而提倡寫生及習沒骨法，為粵畫家闢新路線，後效至宏，

其功尤不可沒也。居氏（梅生、巢與古泉、廉）兄弟初受宋氏影響，終乃各自成為一家，而古泉畫學，中年後則私淑惲南田、且追蹤宋、徐、黃、及明之林良，而略為變化其畫法，獨運近心，自具面目參考張韶石：〈嶺南花鳥畫〉載一九六一、一、二二、香港《星島日報》。是故又有新建樹，而獨張一幟焉。茲復分述之。

## 三、居梅生之作風

梅生畫學由私淑藕塘之寫生而上追宋元名家，專精花鳥草蟲，「筆致工秀而饒有韻味。」旁及人物與日常靜物，皆極文靜清雋之至。題材輒選新穎奇異而別具風趣者，如豆芽、鳥巢、蒼蠅之類，可謂於傳統畫法中有創作性者矣。聞諸前輩言，其每作一畫，矜持特甚，繪一花一蝶輒需三五日，完成一扇面則非二三月不辦；由一筆一物以至全局構圖，無不精心殫思，苦心經營。其用筆之工秀與用粉敷色之精巧，足媲美藕塘，而風格之高逸，氣韻之超脫則有過之無不及。潘蘭史（飛聲）至以其補入嶺南四家，自是定評（見題《嶺南畫徵略》詩）。獨因其執管矜持，重以非生活所需，生平作畫不多，遺跡甚尠，大幅尤所罕見，故所傳於今者，價值奇昂，雖碎錦零縑，得者珍同拱璧矣。論其作品之超優，若置之大江南北之藝林，吾信其足以頡頏遠之金陵八家而睥睨近之海上流派也。（《寒松閣談藝錄》誤其

簡又文談藝錄 308

名為居仁，鄭午昌亦以訛傳訛）。

時人「若波」黃般若於梅生之畫法有精闢到家的描述。「居氏的花卉草蟲，雖取法於南田，但是自具面目。他創立了撞水撞粉之法。他畫的花，華而潤，恍如朝露未乾，迎風招展，極得花的神采，尤以畫梨花的藝術為最好。梨花用淡墨為輪廓，先用薄粉，後以水注入小許，將紙稍微斜傾，粉色一邊厚，一邊薄，花色特好而有真實感。梨葉則用水墨撻葉，俟半乾的時候，又注以水。葉是沒骨法的葉，但加了些少的水漬，它的效果，墨色鮮潤。因為撞水、撞粉、畫法相當複雜。寫得很慢，一日只能寫數花數葉。……居氏的畫法，是採用沒骨法，偶然也有用線條畫輪廓的，這是很少數。它的特點是：每畫一花一葉，將乾未乾之際，注入少許的水、或注入少許的粉，使花或葉的邊沿，有了很輕微的輪廓線。這輪廓線，不是鈎勒出來的，而是撞粉或撞水所造成的。居氏對撞水撞粉的方法，特別的發揮而加以利用。後來居氏的弟弟古泉，也是用這撞水撞粉之法寫花卉成名的。」（上錄若波：〈居巢的畫法〉，載《藝林叢錄》第三編頁八一、八二）

按：上文錄竟，頓憶起昔年曾聞粵畫前輩言，梅生之寫蝶亦略如寫梨花法：先以粉注入蝶翅一邊，乃橫臥標床上、一手執標槍、吞雲吐霧，另一手執畫斜傾，使粉流在翅邊緣，深乾，乃起而另注粉入他翅，如前法。故每畫一蝶需時良久良久云。此與上錄相印證，是信為實。居氏絕技，可傳世矣。

梅生子燨，字孟炎，號小梅。女瑢，字佩徵，早逝。孫義（或作熙），字秋海，又字賢舉。胞兄長女長慶，字玉徵（適佛岡同知於中立子式枚之母）另有妹字瑞徵（汪著《畫徵略》誤以慶為巢長女。又以瑢名瑛，為其次女，均誤。今人常以訛傳訛。茲據居氏世系表訂正如上。一門數代皆能寫花鳥，秋海尤工仕女。若子若孫雖云家學相傳，然造詣終遜前人，難以「克紹箕裘」稱之。梅生早去世，未聞其授徒，僅得乃弟傳其衣鉢。然其畫名之所以不及古泉之普遍者，殆因古泉作畫倍多，又因古泉公開授徒，傳者多人，故對於新藝術之發展影響，比較遠大，而識其人者亦倍徙焉。

## 四、兩居之分野

古泉畫法，初學梅生，又受藕塘之影響甚深，然後來自有獨立的造詣與創作的建樹，乃能漸脫藩籬而自成一派。今先論其與梅生相異之點。第一，兩家風格已有不同。上言梅生矜持慎重，作畫極慢，而古泉則反之，成畫快捷。良由後者富於悟想，性復脫略不羈，輒不假思索，落筆縱逸，又因環境需要大量之作品，且應酬餽贈亦多，自無暇每幅細心經營，職是之故，梅生作品幾無一不精，亦幾無一不特選題材，另自構圖，面目全新，而古泉則常有率意揮毫，潦草塞責者，且輒有按自備稿本（看下文），隨時複製，畫面大同小

異者，亦間有由門人代筆或補成，作為實習功課者，未能一一盡視為其代表作也。其次，以

骨法用筆論，梅生惟事工筆，而古泉於宋氏之外兼學麗堂，上追自陽之寫意，故其畫有畫有

工有意，或工意並寫，自有逸筆風致，適如其印文「宋孟之間」。後次，兩家筆法，足稱工

力悉敵，獨於氣韻上，則梅生究比古泉為高，此殆由前者出身文學（有《今夕庵

論畫詩》，評隸當代畫家，極為精審，有又《煙雨胚筆記》未刊行），丹青一道僅其次長，

故書卷氣滿溢畫外。古泉則為純然一個畫家；雖晚年亦填詞作詩，雅好文學（註）然究非所

長，其文名終為畫名所掩，故在此一件終不能不讓乃兄一籌也。（其自有之特色詳後。）最

後，梅生之寫生題材與筆法韻致雖造詣已到「先與古人合，後與古人離」之境界，但仍只可

於傳統的系統中佔一高優地位耳，或於後來的國畫演進中得稱為生機發動力耳。若古泉則於

恪守前人法度之外，特具創作能力而披進國畫新生命，其特出之天才在多方面表露，而且其

影響於後來畫壇之遠大至足稱為劃時代的大師。此所以古泉終能與宋、孟以及梅生分野而且

發揚光大之也。（聞前輩言，古泉寫梅得力於李晴江（方膺清人），而寫人物則受留桂湘人

葛緒堂本植之影響，此與其畫學淵源有關，故附志之。）

　註：古泉辛未自題〈嘯月琴館壽言〉詞：「劍耶易刓。琴耶孰彈？人生智慧多殘。任吾

儔鈍頑。呂南宮畫顛。香山墨緣。三生一石千年。袖神光自全。」調寄〈醉思丸〉。又伍懿

莊祝壽〈長壽樂〉有云：「仁者是向繪事。宇內如君有幾。況又書嗣鍾王，詩追李杜，三絕

堪鼎峙」。未免頌揚乃師過當，詞實溢美，然可見古泉亦能詩能書。

## 五、古泉畫學之特色

由宋之徐、清之惲、以迄宋藕塘，一脈相承，皆以寫生為整個宗派之骨幹。此派畫之所以特具生氣者蓋由於此。古泉於寫生一道尤稱妙手。復聞前輩言，當其客張家時，嘉誤每得有新異時花必送與寫生。授徒時，常散步郊外，極注重及細心觀察花鳥蟲蝶之各種動態與形狀。偶捉得活者輒攜歸收諸玻璃瓶中。其死者則以針插之案上或壁上，皆備作寫生標本之用。其苦心孤詣，方之現代實驗的科學方法與現實主義寫生派何以異耶？昔鄒一桂（小山）論花鳥畫，以生理為高，而運筆次之。誠能「以自然為師，以生機為運」，則韻致豐采、自然生動。古泉運筆固師法前人，但技巧既熟，乃直接師法自然，復能匠心獨運，以其藝術的天才，使靈巧的筆法與象形的寫生互相融化，於是生理逼真、生機活潑，風格則具有個性，充滿生命，風采則清逸韶秀，韻致則雋雅生動，悉符鄒氏「活」與「脫」之兩字訣矣。故友張伯英論古泉畫云：「寫花得向背掩映之神，故極研盡態，而葉能反折得勢，枝能秀効生動，又得風晴雨露月雪之變態。多寫生、得花葉形狀之真確。多悟想、得章法之巧妙。故能寫草蟲尤栩栩欲生，筆極工細，迴非當時畫家所可及」（《大風》五

十二期），允稱定評，亦可謂居氏之知音也。又：關蕙農所撰居氏行狀言，「居氏下榻東官

張氏道生園，蒐集奇蟲異卉，殫精寫生，染翰秀逸，著色駘蕩，撞粉撞水，屹成一家，比宋

之曾無發，明之陸元厚，殆過之。」又云：「花卉深得南田老人遺意，尤嗜作小品，嘗繪

有百花百果長卷，迎風含露，秀媚絕倫，有便面作七十二昆蟲，用筆纖如牛毛，而神韻飛

躍。」吾敢云：古泉之花鳥畫，上追徐、惲、氣韻生動，溫雅飄逸之佳境；至其寫草蟲則直

師造化，不依古法，技巧神韻，尤為精妙絕倫。五百年來，明清兩代雖最擅草蟲之畫家，鮮

能出其右者，蓋已進入藝林創造之境界矣。此為古泉畫學之最著之特色。

凡精寫花卉草蟲者，殊難現技巧於大幅作品，即章法結構亦極不易，故古泉之畫以小

品，如冊頁、便面、條幅等為最多。大幅之作既不多，亦非所長，此與其作風有關之一種特

色也。有謂其因經濟背景，故多寫小品，此或又一原因歟！〈石林〉論曰：「古泉承宋光

寶、孟麗堂等之後，別出心裁，特別注意寫實「當時為寫生」，一毛一爪、一根一葉、一動

一靜、一開一謝、都不絲毫放過。加以技術的精練，故能別開生面。而居古泉師兩人之所

長，又以結構新穎，筆致洗鍊，故能青出於藍」，可謂定評。上引語見嶺南畫展載《藝林叢

錄》第三輯頁九五）

又聞其及門言，古泉章法多不師古人，惟潛心悟想，精心結構，故隨意下筆，一空依

傍，而自合法度，遂成創作。弟子輩鈎勒仿臨，奉為藍本；積成為獨立一派之畫稿。（拙藏

有高劍父幼年臨摹其稿本之作。）雖余所藏及所見亦間有仿襲舊本者，皆一時遺興或應酬之作，其通常格局足稱為代表作者，則誠為表現個性而富有新生命之創作也。此又為其特色之一。

古泉之畫，幾於各體俱備，花鳥、草蟲、自是主要的。此外，走獸、人物、仕女、佛像、山水、靜物、雖皆有產品，但作風只如傳統畫，俱非直接寫生，其精彩獨到處固不能與花鳥草蟲相比擬也。古泉鮮作山水，大幅尤少（余僅得中堂一幀），所見多樹石小品而已。（嘗見黃氏「劬學齋」，所藏古泉山水冊頁數幅，精妙直堪上比四王，惜於戰時逃難桂林，與其他珍貴藏品盡毀於火。）其寫石之皴擦與色澤幾於千篇一律，且石之式樣亦無多大變化，似乎多看生厭。但其山水樹石，不法四王、吳、惲，或八大、二石，毫無師承，皆是創格。又：其寫石也，必寫真石——大抵皆「嘯月琴館」所自蓄之異石，故能予人以真實感一如其他之寫生畫，此則又為古泉畫學之特色也。張伯英評語又云：「然世但知古泉工花卉草蟲，而不知其兼長各藝。寫人物、極得傳神之妙。寫翎毛、極得飛動之態。寫山水、得秀逸之致。寫瓜菓、色艷而形肖。其他人所不寫之物，亦能取之入畫，自成佳趣。」寥寥數語足盡道古泉畫學之長矣。

至其題材之好奇立異，愛寫嶺南特產之花卉蔬果與其他風土靜物，自是受梅生影響，而創作性且過之。聞其弟子輩言，每遇歲時佳節，必寫應時品物以作贈品，如端陽寫菖蒲、角

黍、菱角、玉蜀黍（粟米）、荔枝等；中秋則寫丹桂、菊花、雞、鴨、月餅等；歲臘則寫臘

肉、臘鴨、吊鐘花等，新年則寫桃、梅、水仙、鮮果等；而凡門人或親朋餽以禮物者即就該

物寫生一幅回敬焉。以故鹹蛋、鹹魚、火腿、燒肉等物幾無一不可入畫，且皆能脫盡俗氣，

構圖巧妙，別饒風趣，而成清俊雅秀之作。（全藏品中亦有此類作品數幅。）其寫靜物也，

分陰陽，具立體，有透視，維妙維肖，與西洋畫法暗合。此種作品，在囿於傳統成見者，或

以為粗俗而不喜之，甚且加以鄙屑焉。然自世界藝術眼光及寫實主義觀之，則其精品直可與

西洋之靜物寫生等量齊觀而未遑多讓。此又可見古泉畫師創作之特色矣。豈其當日已受西洋

畫學之影響歟？此雖有可能，卻未敢武斷立論。

復次，對於繪畫之技術，古泉獨創新法，嘉惠後輩，實非淺鮮。其法維何？即善用撞

水、撞粉、撞色、諸法是。張伯英謂其，「花色撞粉法，使其鬆而浮，枝葉撞水法、使其圓

而化」，此法為『甌香館』（南田）所無，蓋已脫胎而變之矣。」故一花一蕊四邊有水漬痕，

宛如線條之鈎勒然。此實古泉創作之最大貢獻，亦是其畫學之最大特色者。不過此種撞水、

撞粉法，固鬆浮圓化，但只能沾在紙面，而未能透入紙背，故不禁剝蝕，不能久存。如何能

兩存其美，是則今之傳其心法者，或有志改進國畫者，當努力改善而完成之，（或利用西洋

科學方法）責無旁貸矣。

尚有可言者，古泉於著色畫而外，水墨畫亦常寫，筆墨堅重，意趣盎然，亦有其精到

處。如拙藏墨梅、山水、樹石、花卉等均備。最近，黃兆漢君精心研究居古泉作品亦指出此特色真有見地（見《嶺南畫展作品幻燈片目錄提要》原畫皆寒園所藏）。此種水墨畫煤生亦間為之惟作品不多見耳（關於古泉一般的繪畫技術之奧祕，請閱高劍父專著，轉載《廣東文物》第四期，李健兒著〈居氏傳〉，亦載《廣東文物》卷八）。

## 六、尾聲

古泉畫師無子無女，以姪槎為嗣，（原名寶光，字少泉，亦能寫花卉）。然而天地何嘗毀狗萬物？造化絕不忌恨，尤不薄待英才！失諸此者輒得償於彼！此一代大畫師生前已雄據東粵畫壇數十年，死後大名永垂不朽，其所得固已甚大矣。且其畫學雖不傳於子孫而卻傳於徒眾。計曾受其訓練而成材者，前有桂林楊少初元暉、陳壽泉鑑、福建陳柏心芬、香山李鹿門鶴年、伍懿莊德彝、葛小堂璜、後有張純初逸、容仲生祖椿、梁鶴巢、關蕙農、高劍父崙、陳樹人韶等三四十人，皆各有所建樹，而私淑弟子及間接受其影響者，尤不可以數計，蓋已成為獨開門戶之「隔山派」矣。數百年來沉寂病弱之嶺南畫壇，至古泉畫師而萌新生機，而闢新路線，竟至發動新生命。且其及門高、陳、二氏與再傳弟子高奇峰、方人定、黎雄才、趙少昂等，各本畫師創作之精神，挾其創作之畫法，進而研求西洋畫學，復能折衷中

西藝術之精華，溶會貫通之而創作「新國畫」，不特為吾粵藝苑開新紀元，且在全國文化史中發動藝術革命大運動，而對世界藝術亦有新貢獻。

昔年，余嘗撰文闡述廣東繪畫演進簡史，結論以明之林良（以善，開創吾國水墨花鳥寫意派者）居首座，而推居廉為明、清、兩代之殿軍（見《廣東文物》卷八頁三三）。此不過僅就歷史上劃分時期之畫家代表而言，因未及藝術價值與地位之評定也。友人李健兒乃進而補充是說云：「以言近代嶺南畫家，其能蔚然興起特立、成為一大宗派者，古泉足以當之」。又云：「其承先啟後，使新畫派饒有國風而不失中國古代藝術之面目者，隔山老人之功也。」（同上書李文頁五三）可謂先得我心。概言之，居古泉實為吾國藝術界由傳統的舊畫學而演進為創作的新國畫」之過渡時代中繼往開來的大橋樑大宗師。今日研究中國畫學演進史者，必須研究古泉其人與其畫而後可透澈明瞭國畫進化變遷之淵源、沿革及系統。上文云，古泉之名永垂不朽，意義亦在乎此。

民國五十八年一月二十日修訂於九龍

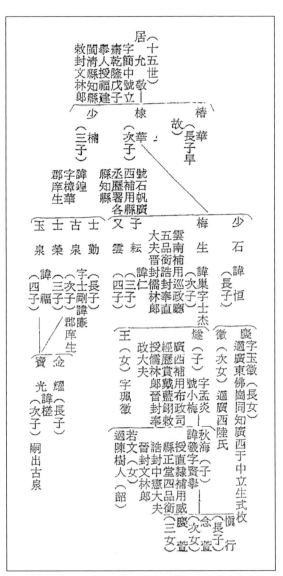

圖：番禺居氏世系表（居慶萱錄）原籍江蘇揚州府寶應縣。
先世宦遊來粵，遂家番禺縣河南隔山鄉。

# 劉猛進碑考

# 一、篇上：碑石之考證

劉猛進碑歸於斑園之經過，已於〈陳碑歸粵記〉一篇，詳記其事矣。茲復從事初步的系統研究，將歷年諸家讐校、考訂、及詮釋文義之成果，一一分析比較，加以整理，附以論斷，並配合個人搜討所得，綜合起來，分條書出，共成上下兩篇。篇上為有關開碑石本身各方面之考證或說明。篇下則為碑文之詮釋。

## （一）著錄

劉猛進碑出土僅四十餘年，海內外人士知者尚鮮。其見諸著錄者，僅得下列諸種：

（甲）吳道鎔主修《番禺縣續志》卷三三，汪兆鏞分纂《金石志》，錄有全文及汪氏跋文。

（乙）《南華》一卷，載碑文及范壽銘、葉昌熾、顧燮光、馬濬甫諸家跋文。碑文為馬氏所釋。又馬氏跋附錄沈演公題詩四首。

（丙）顧燮光（禮隴）編著《夢碧簃石言》及《六朝墓志叢錄》有載。

（丁）溫廷敬（丹銘）撰《廣東通志》列傳二十，有〈劉猛進傳〉及溫氏跋語。（以上

為刊物）

（戊）王、曹、甘，三家歷年相傳而令入吾手之原拓本裝冊內，有莫棠（楚生）、葉昌熾（鞠裳）、汪兆鏞（憬吾）、曹元忠（君直）、羅振玉（叔蘊）、王國維（靜安）、王文燾（君覆）、葉恭綽（遐庵譽虎）諸家跋文。

（己）甘氏軸裝拓本，並歸寒園，則有康有為氏（長素）先後兩跋，及葉恭綽題詩與另為余續書跋語。

（庚）馬濱甫氏所藏原拓本，有胡毅生、王秉恩，沈演公、汪兆鏞、鄧爾疋、王薳、李茗柯、黃節，黃裔、關寸草、陳洵、陳融、冒廣生、馮康侯、黃賓虹、陳樾等多人題跋，今亦歸余有。

（辛）黃文寬氏舊藏原拓本，有題詞，捐贈格。

（壬）自余載石南歸後，粵中人士紛紛加以研究或寵以題詞。計截至現在，有黃子靜之〈校碑圖〉、陳樾（伯任）、葉遐庵、江孔殷（霞公）、鄧爾雅、朱子範、馮自由、陳寂（寂園）、廖景曾（伯魯）、馮梁（小舟）、吳天任（荔莊），諸氏之詩，及桂坫（南屏）、張學華（漢三）諸氏之跋語。另有饒宗頤（固庵）、譚彼岸、陳知白、王沅澳（壯為）諸氏之研究文章。對於碑文之釋義，均有新發見。將來合裝成冊，留為紀念，自足與千古貞珉共垂不朽。敬謝之餘，尤感諸君

之能惠我以研究此石之參考資料也。

## （二）出土之時地

此碣出土之時間，為遜清光緒三十二年丙午閏四月（據王文燾記），即西曆一九〇六年。康有為、汪兆鏞兩氏題跋，均誤以為宣統二年。其後，汪氏在《番禺縣續志》按語中已訂正。

出土之地點，有三說。

（甲）王文燾謂在「廣州南海縣治之西北鄉」。此與碑文「爰乎南海郡西北……」符合。然兩者之所謂「南海」，蓋指廣州府城而言也。（按：昔之府城西部屬南海縣治，其東、北、南三部則屬番禺。）王氏又謂「羊城西北黃麖塘鄉人於鐵路側勘地得石」。此一說也。

（乙）汪兆鏞氏另持一說（《番禺縣續志》按語），謂為番禺「慕德里司屬潭村旁鄉人墾地得之」。康有為題跋、趙叔孺繪〈得碑圖〉，及溫廷敬撰「劉猛進傳」案語，均宗其說。汪氏之言，不知何所根據，確否未能斷定。

（丙）馬濱甫氏則力駁王說（《南華》一卷跋語），謂「黃麖塘在番禺縣治東北十五里，去粵漢鐵路三十里而遙，且中隔台雲山脈，何得有此？友人沈演公疑黃麖塘

此碑自出土以迄於今，僅四十餘年，已四易其主矣。最初為四川華陽王秉恩（雪岑，或作雪澄，雪澂，別號息塵盦主）所得。據馬濱甫謂最先為葉謙（幼雲）得之，舉以贈當時廣東巡警道王秉恩云。惟以個人記憶所及，當時巡警道實為秉恩之兄弟秉必，兩人均其時吾

## （三）易主之經過

為王聖堂之訛，以王聖堂去鐵路才里許，且屬南海，而又與朝亭為近也。」又附錄沈氏詠此碑絕句四首，其四云：「陵谷千年豈不詳。黃龐塘豈軌車旁。潭村更隔河流外。定是訛音王聖堂。」考王聖堂在廣州市西北約三里，（在粵漢鐵路東約一里，西村車站北約二里，）與古之朝亭相近，則王聖堂為出土之地，可能性至大。沈說自當較王說為可信。（最近，馬氏對余仍堅稱碑確在王聖堂出土。）惟汪氏潭村之說與沈說，根本原無大衝突，蓋南番兩縣之交實有幾個潭村。其一正在王聖堂之北，石井之南（見廣東輿圖）。且汪氏固明言在潭村之旁，則附近數里之地均可入範圍。不過此一潭村仍屬南海縣治，不在番禺慕德里司內耳。如是，兩說殆可互相印證。（按：以上三說外，尚有范壽銘在《南華》跋語，謂碑在廣東廉州出土云。去事實太遠，想得自傳聞，或因初得此石之王氏適赴欽廉道任，故誤會，茲不具論。）

粵政海中之聞人也。（時余猶在童年，秉必子文熊與余同學嶺南學校。）據秉恩子文燾可信的紀錄云，其父是時適膺任欽廉道。將赴任矣，有葉謙大令者走告此石之發見。王固風雅嗜古，即給值購入，剔洗沙泥，始知為隋時墓碣而署以陳者，乃認為粵中最古石刻。無意中得獲球寶，喜出望外。初欲覓地作亭植之，未果（以上文燾記）。宣統末，秉恩升署泉司，移石入署。以故，拓本冊首蓋有「廣東省提法使司印」漢滿文大印。歲辛亥（一九一一），革命軍興，粵東以夏歷九月十九日反正，王倉皇出走，留石署內。其弟子粵人李茗柯急為舁出，旋親為押運至香港交回。王遂載至滬濱。（上見馬氏按語，並見李氏原跋。）邦人士之曾得見此石或其拓本者，寥寥無幾。一旦離粵，知其事者，咸為惋惜不已焉。

王氏對此碑極為珍視。曾邀請海內學者耆宿為其題跋或考訂。其裝冊之拓本，有獨山莫棠（楚生）為書篆文引首並考證碑文，至為精到。有番禺汪兆鏞（憬吾）為考訂史實，亦甚詳實。（其後修正原文載之《番禺縣續志》）。有葉昌熾（鞠裳）為校釋文字及詮解文義，多所發明。有曹元忠（君直）為考證劉猛進籍貫，具決定性的結論。復有趙叔孺為繪〈息塵盦得碑圖〉，並裝冊內，逸致可賞。至王氏本人則專為此石而刻有各種賞鑑、校讀、或珍藏之印章十餘枚，遍蓋冊內諸頁，亦可反映其賞愛厥物之深心矣。

秉恩子文燾（字君覆，號菽塢，別署俶灘）風雅好古，饒有父風，亦甚寶愛此碣，至顏其所居曰「猛進精廬」（有白文方印），而對於碑文，尤有獨到的研究。民國十年辛酉，

石已歸粵人曹氏，仍為其撰文兩篇，一詳記得碑之經過，一考證立碑之年月，後者尤精審。

十三年甲子，攜拓本北上平津，又諸國內考古專家王國維（靜安）、羅振玉（叔蘊）、兩氏

考訂碑文，各題跋語。至十六年丁卯，原石轉歸甘氏後，文燾復為原冊題簽，猶署「猛進精

廬」原室名，由此具見其念念不忘此舊物也。至其兩次題跋，均仍用宣統紀元（宣統辛酉及

宣統十四年壬戌）由蹟於滿清遺民之列，黨亦受此碑標題前陳不書隋元之影響歟！

繼王氏得此石者曹氏，名有成，號履冰，原字駕歐，粵順德人。早歲有文名，曾任廣州

七十二行商報撰述，議論高超，文聲奇勁，譽滿羊城。妻杜清持女士，於清李創辦公益女校

於省會西關，為吾粵先進之女教育家。入民國後，駕歐北上，廁身仕途，曾在漪江任縣長。

卸職後，至上海作寓公。購入此石？即在其時。初，王氏既藏此石數年，嗣因資用告之，乃

有出讓之意。適馬濱甫旅滬，得聞其事，乃與同鄉鄧實（秋枚）極力慫恿曹氏購之。當時王

氏附提條件三項：（甲）不得出售與外國人；（乙）如必轉讓，當歸諸粵人；（丙）將來當

昇歸康東植之公地。曹一一允焉，遂成議。而王君之苦心厚意，良足紀矣。（馬君自述）

其後曹氏在滬病篤時，復由同鄉王蕖（秋湄）之介，以碑石轉歸中山甘氏非園（翰臣）

（馬濱甫言）。康有為題兩跋於軸裝搨本，一在丙寅，一在丁卯，則此次易主之時，當在

民國十五年丙寅之前。抗戰軍興後，甘氏去世，遺囑以此生平最寶愛之石刻遺諸愛女恕先。

迨日軍陷滬，女士多方設法隱藏之，終獲保存，亦云幸矣。時，葉恭綽亦蟄居滬上，曾為題

跋，於碑文字義，多所詮釋焉。

勝利而後，女士痛定思痛，深虞不能長保此石。會余至滬，由馮自由先生之介得與會晤。言談間，女士憶及乃父遺訓，謂此希世之珍，如自守為難，而遇有能守、善守者，當慷慨付與，務期瓌寶有託云云。余既得之，乃載返廣州。時厥碑離粵已歷三十七年矣。閒時摩挲貞石，輒念及王、曹、甘，三家數十年來苦心保存之功績，卒使其能安歸粵土，用特詳述已往經過，以留紀念。

## （四）碑石本身之說明

厥碑石，身重一百二十八磅弱（不連木座）。高營造尺二尺四寸強，上闊一尺一寸弱，下闊一尺三寸五，厚二寸許。（以英尺度之，高二呎八吋，上闊一尺六寸半，下闊一尺一寸強，厚三寸。）石上方作半圓形，陽陰兩面各有雙龍環繞，龍首分左右下垂，突出石邊。龍身高一寸五分，有紋如紐。龍首高二寸三分。石下方為方形，有趺。下趺微斜左方，斷一角，約二寸許，乃植於趺坐者。全碑圖案殊美觀。陽面上中龍身之下略有損缺。石質頗麤，色黝而微白，殆為尋常山石，而非端州產也。（按：上文先記石之重量，所以防偽造，蓋從陳蘿生大年之教也。其他說明參考王文燾辛酉跋文。）

莫棠記云：「此石出土時，有趺坐，作蟲員形。嘗為（王秉恩）先生言，宜購合之，遷

延未果。宣統三年二月，余去廣州，猶見列於骨董市門。」將來能否併得此趺坐，庶令珠聯璧合，企予望之。

碑文分刻兩面，陽十七行（連標題），陰十六行。除標題一行、序末一行、及銘末一行外，其餘每行三十一字，字大四分。全文（連題）共得九百七十九字。無標點。無撰書人姓名。書法與其他南北朝碑刻雷同，蓋由漢隸以後盛行當代之書體也。

又葉、莫、汪、羅、王、王、范諸家，均以此為墓「志」。於此點，葉恭綽有正確的指正云：「又……自來墓志，皆以霾幽，故必有蓋，且方形，無樹立於壙外者。今此石乃長形，且有趺，固不得稱志。凡稱志者皆誤」（跋語）。卓識高見，可謂「獨具隻眼」，曷勝欽佩！此與碑之本身性質有關，至為重要，不容錯認，故並述之。

（五）立碑時期

據碑序明言劉猛進歿於「大荒之歲、建酉之月。」考之《爾雅》〈釋天〉：「太歲在巳曰大荒落。」葉昌熾以隋文帝開皇五年乙巳時，尚未平陳，嶺外州郡非隋有，故銘中不當稱大隋，乃斷定「此巳歲自當為（開皇）十七年丁巳無可疑者」（見跋文）。莫棠宗其說，並逆溯太建四年猛進授官之歲，年三十云（跋文）。他如汪兆鏞（跋），楊守敬（函），及顧爕光（跋）等，均同此結論。

王文燾初亦宗此說，故於辛酉題跋有「其年較寧碑為早」之語。惟在翌年更作精審的考證，獨得新知，盡翻前說。乃另為跋云：「至其卒年，志（按：即指碑）書大荒之歲，建酉之月，春秋五十有五，即以其年建子之月三日丙寅窆於南海云。……比讀〈董美人墓志〉，其紀年曰『開皇十七年十月甲辰朔』云云，是十一月（建子之月）朔當為甲戌，三日為丙子，與志所稱三日丙寅不合。因詳案志文，述猛進除官之年，上有『齡方二九』句，即以太子，與志所稱三日丙寅不合。依年計之，猛進卒年五十有五，適當隋煬帝大業五年己巳，太歲在大荒落，恰與志合。然其年建子之月三日是否丙寅，仍未遽定也。因檢烏程汪日楨《長曆術輯要》證之。據云：隋時曆法，初用張胄玄開皇術，後改定為大業術。以術推衍，大業五年己巳十一月甲子朔，是二日為乙丑，三日為丙寅，與志所稱一一符合，可以確定為大業五年十一月三日無疑。足為葉莫兩文補闕證譌矣。」（壬戌識）此說，根據內證，復引用汪氏曆法專著，結論節節相符，尤與近代科學的歷史考證法吻合，足稱定論。關鍵既得，由此可推知劉猛進生於梁末敬帝紹泰年間（西曆五五五），至開皇九年己酉（西曆五八九）陳亡之年為三十五歲，卒時為隋煬帝大業五年八月（建酉之月），而其下葬立碑時期乃為同年十一月，即西曆六〇九年。以迄於今（西曆一九五八），此碑已有一千三百五十年之歷史矣。

## （六）碑之價值問題

康有為為甘氏題此碑，謂其有可寶者四。「陳無碑，惟新羅大王巡狩管境碑，遠在荒裔；號陳碑，實非陳碑也。餘惟趙和造像，是石刻；然陳，而非碑也。閣帖之陳叔智帖甚佳，它帖亦有之；然是陳，非碑也。南朝禁碑，故南朝少碑，而陳尤無之。吾粵無六朝碑，惟欽州有寧贊隋碑，最珍貴。此劉猛進碑為陳散騎侍郎，及陳亡，義不仕隋，真陳碑也。天下陳碑止此耳，可寶一也。……此碑為吾粵第一古石，可寶二也。書法茂密端厚，淵明態，亦與舊館壇比，遠過寧贊；今館壇已失，惟此碑存，可寶三也。劉猛進不仕隋世，而壞姿逸何以加焉？趙甌北（翼）對六朝無忠臣，可以雪恥；幽光不閟，千年發露，可寶四也。」今試就此四點而研究此碑在歷史上及金石學上的價值。

第一、天下陳碑果止此耶？據譚彼岸考證，曾見諸著錄之陳碑，至少尚有六種（詳研究專篇）：（甲）陳善慈大士碑，（乙）陳善知閣黎碑，（丙）陳惠集法師碑，（丁）攝山樓霞寺碑，（戊）天居寺碑，（己）虞寄報德寺碑。（以上均見北平圖書館楊殿珣編《石刻題跋題引》。）此六種皆佛教石刻，當時或不在例禁之內，故不能與其他碑碣同一範疇。然歐陽修《六一題跋》內，固明明載有〈陳張慧湛墓誌銘〉，是陳碑也。又明陶宗儀《古刻叢鈔》（《知不足齋叢書》第二十六集），載有〈前陳伏波將軍驃騎府諮議參軍陳府君墓誌

序〉，並錄全文，其標題更與此劉猛進碑同一格式，是又一陳碑也。如是，據吾人現在所

知，天下陳碑連此碑合計，已有九種矣。康氏斷語，想係未及細細考覈，信筆書出。雖然，

其他八碑只紀錄於史冊，原石尚存否，人未之知，亦未之聞。獨有此劉猛進碑，現仍巍然

彪炳南天，可供吾人晨夕摩挲欣賞，則實為天下罕有之珍物，信乎其可寶矣。

其次，此碑是否吾粵最古之石刻耶？考廣東最古石刻，除此之外，尚有隋碑二種：

（甲）寧贊碑，立於隋大業五年四月，向在欽州，聞於抗戰時埋地，迄今尚未掘出；（乙）

徐智竦碑，立於隋大業八年，為番禺胡毅生隋齊所藏。（以上兩碑文分載《南華》二、三

卷。）劉碑初發見時，諸家均信其立於開皇十七年（見前文），故自然以為是粵中最古石

刻。惟據後來王文燾考證，斷為大業五年十一月所立，則以年代論，此石在徐碑之前而卻與

寧碑同年而僅後七閱月耳。如以人為主體，則此碑標題前陳，是陳人之碑而非隋人之碑明

甚。亦猶之吾人今日以南明遺民藝術品劃入明代而不屬清。康氏與其他耆宿學者，寧不知此

為隋時所立？而必大書特書其為陳碑者，毋亦以猛進本人，生既不為隋臣，而其後嗣本其遺

志，既標題前陳，亦不書隋元，故今之人自宜保存其志節，而稱為陳碑。余意倘稱為「陳遺

民劉猛進墓碑」，於事實上及道德上自可兼顧，庶足圓成其「吾粵第一古石」之說。葉昌熾

論曰：「雖為隋刻，未忘陳志，巍然片碣，不與光大定界碑同為環寶也哉？」其言允矣。

（按：《番禺續志》及《南華》第四卷，另載有隋大業三年《王夫人碑》，謂原置惠州豐

文。）

湖上。最近乃聞可靠方面言，此係時人朽某一子製造之贏驋。真偽既成問題，故未錄諸上

復次，康氏盛稱此碑之書法，謂其媲美梁許長史舊館壇碑而遠駕寧贊之上。繼在丁卯

題跋又云：「此碑書法樸茂而生逸，兼北碑之長，劉君又志節高峻，益可珍。」康氏為曠代

書家，善書知書亦精於論書（著有《廣藝舟雙楫》），而其本人書法亦源出北朝石刻（石門

銘），茲復以同一時代南北碑刻比較研究而立言，自是定評，寧用再贊一辭？

最後，康氏提出劉猛進耿耿忠貞一點，益無可議，即其他題跋諸家均一致稱美，發揚

潛德。如葉氏（昌熾）云：「梁陳皆書紀元，而於隋年獨變書甲子。陳亡未久，喬木世家，

或尚有故君故國之思。既曰『決命家園，不欣冠冕。』言乎其不為隋臣也。……篇中雖云大

隋，標題特書前陳，其義尤微而可見。」又如汪氏（兆鏞）云：「易代已逾一紀，絕未干祿

新朝；銘幽繫官，猶稱故官；奄忽之歲，祗書甲子。搋其風範，有足多者。南朝積靡，尤

不易得矣。」顧氏（燮光）則謂：「猛進當陳亡不仕，獨抱松筠之節，其品可欽。……文中

不書隋之紀元，而以大荒之歲代之。亡國遺民，黍離之深痛，於此可見，謂南朝無氣節

之士耶？……海南石刻極稀，得此足與寧贊並峙南天，炳耀昭如日星，正氣浩然，終古不

墜，當必有鬼神呵護之矣。」至王氏（文燾）評論尤為透闢，其言曰：「陳亡於隋開皇九年

己酉，猛進年方三十有五，正在壯年，不忘故君，即掩息蓬閭，不欣冠冕，又逾二十載，

齎志以沒。身不仕其朝，沒不書其元，大節凜然，彪炳日星。千載之下，讀其志文，猶能廉頑立懦，尚矣。且為之銘者，亦能體其遺意，不書元以浼之，其後嗣亦足多者。」余維忠孝仁義節烈，為吾國文化道德之最高結晶，抑亦世界倫理學之最高標準。（參看J.Royce:

*Philosophy of Loyalty*以「忠於所忠」（loyalty to loyalty）為道德最高標準。）夫劉猛進者，生當世衰道微，不尚氣節之六朝，而其精忠勁節，足以砥礪人格，足以示範千秋，厥碑之可寶愛者，尤在乎此，迥非徒供玩賞的骨董之儔，所以葉氏稱為「希世之珍」也。

抑有進者，余在〈陳碑歸粵記〉有云：此碑「今則於離粵三十七年之後，卒能安歸故土，儻亦足稱為可寶者五歟。」同時葉恭綽題記云：「此石……越海數千里，重返嶺南，乃粵東金石志之宜特書者。」張學華（漢三）跋云：「陳碑本息塵盦（王氏）舊物，自粵攜滬，為輪臣甘氏所得，歿後出讓，復還故土，輪墨有靈，非偶然也。……猛進碑來歷分明……海內奇寶，出於粵歸於粵，則尤可寶也。」其言實獲我心。余也何幸，得此奇寶！顧余之極寶此碼，非徒在主觀與個人方面立言。居嘗憶念甘翁遺言：「我偶得寶，即國家之寶，亦即天下之寶。」吾今固不勝喜，然每念當如何保守此文化瑰寶，同時又不禁戚然懼，蓋正如恕先女士之慮及人事變遷不克善守常守也。乃竊自立願：決不以此碼轉讓別人，亦不遺諸子孫，將必捐贈於適當的文化機關，植之公地，一如王氏原意，俾此天下之寶，成為公有，由是必可集公眾力量以保存之，維護之，並且光大發揚之，使永為吾粵金石之光與文獻

之榮焉。區區之志，鄭重書出，以作左券。

## 二、篇下：碑文之詮釋

劉猛進碑全文，前為序，末為銘。其中駁文、譌字連篇，全缺或半缺之字不少，義理不可解之句尤多，加以敘事則晦而莫明，用典則僻而難解，此蓋六朝碑文作風，詰屈聱牙，字句難讀，文義則有如甲骨文之不易於忖測。嘗遍搜《廣東通志》，姓劉而名有「仕」字者不乏人，但皆在猛進父之後，去六朝甚遠。又曾翻閱全部《南史》及宋、齊、梁、陳書，亦不獲得任何與猛進先代有直接關係的史料。而譚彼岸遍查粵東各處劉姓族譜多種（以廣東省立圖書館所藏為限），亦未見猛進父祖三代之名。研究此碑文，參考資料可謂貧乏之極。諸家所得者不外解釋文字、名辭、或其他旁證的資料而已。

余之研究方法：先將諸家跋語，比較異同，斷定正誤，再事搜討，逐字斟酌，逐句推究。又嘗與王沅禮、陳如白兩君共同商討，以拓本漫漶剝泐之字，就原石細細讎校、摩撫、及察驗其刻鑿刀痕，卒獲多認識數字。迨全文句讀亦明，遂加以標點，而通篇意義，亦大致了解。於是作初步的審定與系統的綜合。茲分段分條書於下方。諸家所見，一一標明出處，不敢掠美也。其中間有舛誤者，亦為訂正。至在文字、義理、及史實三方面，仍多未明未詳

之處，錯漏難免。渴望海內學者專家加以更為精審的研究，各以新得及新見賜示，使此碣之真相愈得明暸，則對於金石學與文獻學之貢獻，豈淺鮮歟？

## （一）標題

### 前陳散騎侍郎劉府君墓銘並序

曹元忠論曰：「碑立於隋時，其題『前陳散騎侍郎劉府君墓銘』，蓋與《古刻叢鈔》所載『前陳伏波將軍驃騎府諮議參軍陳府君墓誌序』立於開皇廿年者同例。而易代之悲，故國之思，盡於書法見之。」

余維劉猛進原為陳臣，國亡後義不仕隋。易代已廿載，而其後嗣建立此碑，仍標題「前陳」，是能仰體先志，而保其令名者，誠足多矣。

## （二）郡望與族望

君。諱猛進。字咸□。彭城綏輿里人。漢楚元王文之後也。肇洪源於陶唐。顯著姓以季高。十尺八綵之德。指草屈莖之瑞。大小盈縮之祥。虹胎虯孕。亡兮戎刃之災。天福所持，豈有鴈門之難？斯乃玄祜之徵。非罵夫能測應□之妙理也。

首段先述劉氏名字、里籍、與族望，冒起全篇。「威」下一字，原刻剝蝕大半，不可讀。

葉昌熾曰：「彭城，郡名，今江蘇徐州境。」又曰：「既書郡，又書里，書法正與（梁書劉）儒傳同，蓋自其祖父宦轍，由鄂而越，遭世多艱，遂乖首邱之願，雖卒葬於越，詳書舊貫，不忘先河之義也。」

考碑文「綏」字下原為「興」字，惟書法略異，是駁文也。關於「興」字，曹元忠有精詳的考訂。《南史》〈宋武帝紀〉，以帝（劉裕）為「彭城綏興里人」。後代史書及與地志均作「綏興」，是譌字本也。又《宋書》〈高祖紀〉作「彰城綏里人」，此奪文本也。惟本書〈劉延孫傳〉則云：「帝室居綏興里」，可知〈高祖紀〉原本必亦如此。考明小字本《藝文類聚》帝王部，引徐爰《宋書》則作「綏興」。又舊鈔本馬總《通歷》，亦作「綏興」，是本諸李延壽者。今得此碑，足證明《南史》、《宋書》之誤矣。

莫棠初亦疑碑文「興」字為「與」字之駁文。其後，因讀馬氏《通歷》〈宋武帝紀〉實作「彭城縣綏興里人」，而知馬氏所見唐本史與碑文符，乃轉信宋以後《宋書》、《南史》並誤。曹莫兩家考證結果，不約而同，足見碑文確為「綏興里」。

楚元王名「交」，碑字為「文」，則駁文也。范壽銘引《元和姓纂》劉姓彭城侯下云：

「漢高弟楚元王交，生沐侯富。富生辟強。辟強生陽城侯德。德生向。向生歆。子孫居彭

城，分居三里；叢亭、綏興（興字譌文）、安上里。」又云：「綏興（興）里宋武帝所承，是猛進尚為宋氏之宗室。」碑文未敘明此點，蓋當時禪代之際，諱言前朝之宗屬也。莫氏亦言：「猛進與宋武帝同里，雖宋武家後移丹徒，固族屬也。」又云：「齊建元之初，宋之王侯無少長皆幽死。意其他宗族亦必竄跡遠方。故祖父以上不著聲於齊代。至（梁）天監而始以顯聞。」

肇字下，源字上，字半泐，或作「洪」，頗相似，但未奪斷定。吾國族譜，上溯始祖遠祖至遠古帝王貴族，所以證明系出天潢貴冑，為本族之光榮，殆成慣例。讀此碑可見此種習尚，自古已然。碑文敘猛進始源於唐堯，至漢興而其姓乃顯。「季高」蓋指劉季高祖也。以下一連三句排筆，皆言其遠祖帝德之祥瑞。如「八綵」似指堯眉分八采。「指草」即指佞草。「屈莖」猶言屈軼（葉校）。據《博物志》：堯時有屈軼草生於庭，佞人入朝則屈而指之，又名指佞草。「盈縮」即贏縮，過不及也。「大小盈縮」義未明。

其下四六聯，葉氏釋為「歲丑之災」，係指歐陽紇變叛於廣州事，謂陳宣帝「太建初元，正當子丑之際，嶺外興兵，越民塗炭，非其時乎？此志所謂災也。」羅振玉謂「歲丑」為不確。考猛進生於梁敬帝紹泰元年（西曆五五五）（見篇上）。至陳大建初元為十五歲。此段文義全敘述其族望及祖曉以前先德，何至忽提猛進幼年史事？可見為誤。馬濱甫（在《南華》）釋文為「亡兮戎刃之災。」余與王沅禮反覆觀察原石刻痕，亦斷定如此。其意殆

謂先代雖為帝胄，不免有死於戎刃之災者。「亡兮」句法為當代文體，與「逮焉」「歸焉」

同，屢見文內。考西漢七國之亂，已有劉氏骨肉相殘一事。至南朝宋武之後，劉氏宗族自相

屠殺，其禍尤烈。據趙翼統計：「宋武九子，四十餘孫，六七十曾孫，死於非命者十之七

八，且無一有後於世者。」（見《廿二史劄記》卷十一。）齊受禪後，又盡屠宋室後裔。

《南史》〈宋順帝紀〉，謂「帝遜位被害後，宋之王侯無少長皆盡矣。得非『戎刃之災』乎？下聯則謂猛進

或指幼弱不免一死也。至是劉氏帝室幾族滅而嗣絕矣。」「虹胎虬孕」句，

之先，雖為宋宗室，因「天福所持」，倖不遇難，此或因逃匿僻地所致。「鴈門」或作「回

門」，細審碑刻，仍以「鴈門」為是，獨「鴈門之難」典故未詳。

本段末二句，「玄祜」葉氏釋作「祐」。六朝文字，「祜」屢見駁文為「祐」，如羊

祜作半祐。然究孰為正確，未能斷定，義亦未明。「應」字有釋為「回」者，非是。其下一

字，拓本漫，殊不可讀，諸家具不能辨。惟王沉禮云：「就原石反覆諦視，『密』字無可

疑。下一字剝泐殊甚，而缺蝕之下，仍隱約可辨刀刻痕畫。審其結構乃『密』字也。……

按：釋氏有『心口身三密相應，眾生與如來無二無別』之語。」余維六朝人士尚玄理，且佛

學早已流行全國。廣州為印度沙門「西來初地」，崇佛之風尤盛。劉氏帝室雖不祧，而亦有

宗室如猛進之先祖，以福自天申，獨能保存。此中「玄祜之徵」、「應密妙理」，固非「囂

夫」俗子所能測能解者也。如此詮釋，自成一說，可供參考。然陳知白經多時細驗拓本及石

刻，則以此字上右為「戎」下為「心」，筆畫甚顯，再下似「山」字形，實係剝蝕之痕而非字蹟，故斷定為「感」字。「應感」即「感應」義，屢見古代著作。此一說亦言之成理，可解釋文義（詳陳君跋文），惟終難斷定也。總之，全段剝泐之字雖未能確定，且事實雖仍待考證，而全文意義明甚。

## （三）祖父事蹟

祖曉，少集經學。七籍俱服。內解發自丹府。外辯出乎情舍。仁德虞驩未並。孝悌孟昶豈儔。志性恬惔。澹然寂泊。窮搜五典。極研十教。守茲虛靜。畢願生年。不尚世榮。垢焉祿位。遂以先基景業。罕得自潛。三僻六徵。蕭殲亡請。乃以梁天監二年癸未七月廿五日，除通直散騎常侍寧遠將軍桂陽太守。蒞撫三稔。獸知報澤。禽識人恩。霍顯之謀不行於杯杓。荊軻之變帷幄□興。害蠱亡蹤。烏徒潛影。木生連里。畎秀嘉禾。巷出葳蕤。衢舒紫兌。懽謳溢陌。祺誦盈阡。斂簡厥徵。如從海運。耆少轍寢。泯吏路眠。棘甚喪親。悲深逝子。長幼提攜。俱趨象魏。請以永留。長為泯父。天從民欲。抑守桂邦。遂經九載。乃值辰佑殃並。六三禍集。薨於桂陽之任。庶民斬經。悲痛喪親。

此段敘猛進祖父名「曉」者之生平。「七藉」即儒家七經，據阮元：《校勘記》，籍

一作藉。「外辯」兩字，王國維校，與上「內解」為對文，惟兩句涵義未明，大意措其富於

才具也。其仁孝之德，為虞翻孟昶所不及。「泊」字「搜」字，均羅振玉校。其為人，志性

澹泊，安居治學，不求名位。「先基景業，罕得自潛」二句，殆指其為先朝宗室，不能自

隱。考「三辟」本夏商周三代之刑法，「徵」即懷。「蘦蘠」二字，葉恭綽校。此兩句連接

上文語氣，又當作梁朝徵辟出仕，授以高官解。劉曉於天監二年，即梁蕭衍纂位之第二年，

除通直散騎侍郎。梁制，此為顯職。天監六年革遷詔曰：「名公之胤，位居納言，曲蒙優

禮，方有斯職者」（范氏校）。可見曉之確因為宋宣宗枝乃獲起用也。出任桂陽太守三年，治

績大著，甚至禽獸沐其恩澤。「杯杓」，見《漢書》〈息夫躬傳〉：「將行於杯杓」或用

「沛公不勝桮杓」典。莫氏云：「霍顯荊軻兩句，在當日必有其事，顧事實未明。」又范氏

云：「霍荊之事與「烏徒」「害蠱」等語，似桂陽有變，而劉曉定之於俄頃者。奸宄消滅，地

方太平，由是連理嘉禾等等祥瑞疊出。此為歌頌德政之成語，屢見他古書。人民乃懽謳祺

誦，口碑載道。「祺」與「祈」同音，借用之字也（葉校）。

其下數語，意謂劉曉簡徵去任，紳民老少，一致悲痛，群趨闕門（即「象魏」）挽留。

朝廷俛從民意，繼續令守「桂邦」（羅振玉校）。九年，乃去世。百姓哀悼，如喪考妣。

時當在天監十年或十二年也。「辰佑」，「六三」，未明。「殃並」與「禍集」為對文，與

「巍」字，均羅氏校讀。葉氏釋為「集苑」大誤。此兩句似指其時桂陽有災禍發生，曉巍於

任內，但是否遇難則未詳。

葉氏昌熾者訂云：「桂陽為隋之郴州。考之《隋書》〈地理志〉，桂陽郡平，陳置

郴州，大業初復置郡。《梁書》〈武帝紀〉，帝即位，追封弟融為桂陽郡王。又桂陽嗣王象

傳，叔父融無子，天監元年以象為嗣襲封。曉守郡即在其後一年，如志所言。在任九載，不

為不久，民安其政，去而見思，錄其循良，良非溢美，而姚察不登於良吏，非有此石，曷補

史闕？」

范壽銘亦云：劉曉「前後十一載，被徵則長幼相攜，趨象魏以請留，巍後則庶民斬經，

若傷親之悲痛，此必有特殊之治績，而《梁書》〈良吏傳〉曾未及之，蓋南荒遼夐，表彰無

人，殊可惜也。」惟碑文此段，前云「蒞撫三稔」，後又云「遂經九載」。葉氏以為合共九

年。范氏則以為前後共十一年，未知孰是。文義無指定辭，各執一說，無可考證。此文法上

之缺陷歟！

關於劉曉之軍號，汪兆鏞云：「縣令兼軍號，亦可考見其當時官制。」葉氏考訂尤詳：

「六朝軍號，猶唐宋之有散階，統施於文武。據《隋書》〈百官志〉，梁初奏置一百二十五

號將軍，共二十四班，以班多為貴。此銘，寧遠、宣遠、洪烈、武毅，共四號。寧遠為十三

班，武毅為六班。初無宣遠，其後更加刊正。大通三年，移寧遠別為一班，即增入宣遠、振

遠等號。武毅亦改為十武之一號。（威武、猛壯等號有十字，各為一班。）惟洪烈，志所不載。梁陳之間，江表鼎沸，置君置官皆如奕棋，朝令者夕改，宜史之不詳也。」

又葉昌熾云：碑文「自起家以遠除授，備書年月日，此他志石所無者。」而羅振玉指正其誤云：「案：近年洛陽所出〈漢太僕殘碑〉及偃師所出〈晉荀岳墓誌〉，於遷拜年月均一備書。是漢晉間久有此例，不僅此志為然矣。」

（四）其父事蹟

父仕□。以太清元年丁卯七月十六日。除邵陵王常侍宣遠將軍正階縣令。承聖三年甲戌八月十七日。除洪烈將軍始昌縣令。永定二年戊寅十月廿五日。除武毅將軍歸善縣令。是乃業運所鍾。值龍潛鳳隱。九五之應未寧。七旬之末猶變。壽遷去本。天道上升。綱維虩絕。人倫失統。選司廢序。天府輟徵。辟簡既淪。皇符罷記。遂爵秒位微。絕生平之念。牛衣不襦。袞韍陳牢。緘印掛冠。息丹樨之踐。金劃雖缺。不愧魚腸。龍淵見疵。猶堪剖驥。

此段接敘其父仕□（此字泑）生平。梁武帝太清元年，即劉曉歿後三十六年或三十四年，初出仕，除邵陵王常侍宣遠將軍正階縣令。據饒宗頤考證：邵陵攜王綸為梁武帝第六

子，太清元年仍王邵陵，即猛進父所事者也。邵陵，吳分零陵北部都尉立，自宋至梁皆為邵陵國（見跋文）。又據葉氏云：「正階，隋之始興縣──亦即今之始興縣。正階本齊名，據此碑可知梁仍沿用。」《隋書》〈地理志〉云：梁已改名，殆未可信。」是則由此碑文可訂正隋史之誤矣。

據范氏考證云：「按：《梁書》〈邵陵王傳〉，天監十三年封邵陵郡王。中大同元年出為鎮東將軍南除州刺史。太清二年進位中衛將軍，開府儀同三司，是仕□之除常侍，正在邵陵王綸為南除州刺史時。」又「洪齮孫《補梁疆域志》云：始興，《沈志》吳立，梁移治正階縣。」《一統志》案：《齊志》始興郡有令階縣。《梁書》，邵陵王綸定確，大同二年封正階侯。《隋志》：始興，齊曰正階，梁改名，當是齊置令階，尋改正階，梁大同後始移始興縣來治也。今誌稱劉仕□於太清元年為正階令，是始興移治，當在太清以後，此足為洪氏之說左證矣。（《太平寰宇記》：始興縣本漢南海縣他。吳置始興縣。梁於此置安遠郡。西七里有蕭齊正階故縣城存。）

關於始興沿革，饒宗頤考證亦甚精詳。「《南史》〈歐陽頠傳〉：臺城陷，嶺南互相吞併。蘭欽弟裕攻始興。及侯景平，授頠衡州刺史，進封始興侯。洪齮孫《補梁疆域志》、楊守敬《隋地理考證》，並云大同後始廢正階而移始興來治。今據碑文，猛進父為正階縣令，在太清元年七月，時侯景猶未反。景陷臺城，在太清三年。依頠傳，其時始興為郡。至景平

乃有始興縣。則太清之初，仍沿正階之名，未改始興也。洪楊二氏謂正階大同後後廢，不如謂太清後之為碻。今得此碑可正其失。」由以上之考證，可知碑文有助於古地理之研究。據葉范兩家考證俱云：

始昌，屬樂昌郡。至隋始併入四會。至梁末元帝承聖三年，其父遷始興縣，仍在廣東境。據《地理志韻編》，（始昌）今廣東肇慶付四會縣北。

七年之後，其父宰始昌五年。猛進即於其蒞任之翌年，即梁敬帝紹泰元年（西曆五五五），在此出生。是其為純粹的廣東產兒也。

於此發生一問題；：即是：猛進一家究於何時來粵？葉氏以為當在其父先為正階令時。汪氏則謂在其任始昌令時。比較上，前說根據事實，較為合理。汪說未如何所據而云然。而溫廷敬〈劉猛進傳〉則持異議，謂「六朝至唐，遷移者多喜書族望舊籍。猛進先世不知於何時來廣。非必《番禺續志》（汪氏）所謂猛進父官始昌始來廣州及罷官流寓也。」如此，則由官正階時始入粵一說亦成問題矣。溫氏之說，似頗成理，因猛進之先世是否因避禍（見上文）早來粵隱居，至祖曉始出仕桂陽，史籍與碑文全無記載。而自曉死後，又隔卅餘年，猛進之父始官正階。中間，其家有無回粵，亦未可知。是故何時為入粵之始，殊未能斷定。不過文字上之沉默，雖可佐雄辯，而論據甚弱。余以為百粵當時仍為蠻荒僻地，交通不便，南來不易，常人無故遷徙至此者尚鮮，官吏流寓則甚多。自其父仕□為正階令始來粵，其後罷官，仍遭世亂，遂爾皋家留粵，其可能性較大，亦較可入信耳。無論如何，猛進本人則生

於粵長於粵而歿於粵者。據黃佐《百粵姓氏考略》劉氏條（載《南華》四卷）云：「祁姓，（夏）劉累之後，望出彭城。陳，南海有長史刪。……」刪亦出仕，與猛進同出彭城劉族，時代亦同，惟是否一家則未能確斷也。

至陳永定二年，仕□遷歸善縣令。是時，猛進年方四歲，當隨父之歸善。《隋書》〈地理志〉載，歸善帶龍川郡，即今之惠州也。饒宗頤考證云：「《陳書》無地理志。歸善縣，梁屬梁化郡。紀勝引《祥符圖經》：歸善，晉欣樂縣地。陳禎明三年改為歸善。汪士鐸《南北史補志》，臧勵龢《補陳疆域志》，俱云：禎明三年改為歸善郡，領歸善縣。阮《通志》〈沿革志〉云：欣樂縣，屬梁化郡，禎明二年改名歸善縣，事繫二年。然據碑文，猛進父永定二年為歸善縣令。永定為陳武帝年號，則歸善之置，已在陳初。惟各書均云歸善縣由欣樂縣改。考《陳書》〈章達昭傳〉：天嘉元年追論長城之功，封欣樂縣侯。是陳文帝時有欣樂縣。揆諸事理，或陳初置歸善，而欣樂縣仍舊。至陳末禎明間，始併欣樂入歸善耳。」按：

汪氏考訂云：「漢《尹宙碑》，京夏歸德左旁作阜。此作『陪』字，與漢隸合。歸善縣見《隋志》。《陳書》無地志。據此，知歸善置於陳初，足補史志之闕。」

今惠州屬仍有欣樂鄉。

南朝禪代頻頻，仕宦一入新朝，即事新主，幾無氣節可言，故趙翼有「六朝無忠臣」之嘆。猛進之父亦歷事梁陳兩朝，蓋世風使然，時人固恬不為怪也。獨猛進，於陳亡不仕隋，

隱粵以終，足為六朝人吐氣，其高風亮節，不獨奕代彌光。實可稱為「克蓋前愆」者矣。「龍潛鳳隱」句，莫氏釋云，似言梁武簡文之殂也。考其時梁武簡文已死去八九年，猛進父猶在正階縣任內，此時永定二年早已易代，何至引用其死事於此？以下數句，莫氏又以為是梁史實。「九五之應未寧，七旬之末猶變」，亦似言——元帝舉兵，岳陽王詧自稱王，藩於魏；魏克江陵，而元帝殂；齊人送貞陽侯蕭明來，王僧辯納之；陳霸先殺僧辯而立敬帝於建業——一串史事。但其時代猶在梁末，而其拜歸善已入陳初，撰文者何至顛倒時期，於此敘述梁末史實耶？故余以為此說亦非是。然原文上下數句究何所指，實難明矣。

莫氏續云：「時，諸州逆命者紛起，齊師逼都城，蕭勃據廣州，王琳立蕭莊於郢。計承聖甲戌至永定戊寅（二年）五年中，中更禪代。雖霸朝早建，而荊湘贛嶺間，擁號唱義者，擾攘尤甚，豈非『綱維號絕，人倫失統』，安得不『天府輟徵，皇符罷記』乎？故仕□一拜武毅歸善之授，更不再承朝命，尋即『緘印掛冠』也。」余仍堅信以永定二年前事鋪敘於此為顛倒時期，文義不順，釋文過於牽強。其實，猛進父自永定二年為陳官後，以至「緘印掛冠」究未知中隔幾年。自永定二年以後，陳室仍變亂相尋。二年正月，王琳攻陳，乞師於齊。二月，齊納永嘉王蕭莊於軍，琳奉為帝。四月，陳武帝弒梁帝江陰王。三年，六月武帝殂，文帝立。武帝嫡子在外，不能嗣位，且不得善終。天嘉元年，王琳攻陳，敗績，與蕭莊皆奔齊。越六年，文帝殂，子伯宗立，安成王頊擅權。又三年，頊廢

帝自立，即宣帝大建元年。其年八月，廣州刺史歐陽紇反。翌年，陳得洗夫人之助，討斬歐陽紇。其年，猛進十六歲矣。凡諸史實，皆可云與碑文符合者，而其父致仕亦可能在此期間，然吾人亦莫能斷定也。

陳知白釋「虢」字曰：「虢為豯之駁文。《楚辭》〈天問〉：『馮珧利封豯是射』。封豯，古神獸，已絕跡者。」碑語蓋謂綱維廢墜如封豯之滅絕不可復見也。

汪氏云：「選司廢序，天府輟徵」兩語，係指其罷官，從此舉家流寓廣州，隱居以終。當係事實。「衣」字「印」字均羅振玉校。

「牛衣」二句，王沅禮詮釋文義最為愜意，曰：「『牛衣不襦，衰□陳○』句，□字有釋為『輔』者，有釋為『補』者。愚按：此字乃是『黼』字。（又文按：馬氏釋文同此。）又字，《番禺續志》作『窂』，非是。按：即『牢』字也。六朝字時有別體。此二句言，猛進之父，絕心仕祿，常著牛衣而置朝服於牲閒之側耳。」

又：「魚」字，原刻下作「木」，拓本漫漶，或釋為「淨」字。王氏謂當為「魚」字，古代有此書法。「魚腸」「龍淵」同為劍名。四句上下對偶，甚合。

## （五）猛進少壯時期

逮為侍郎。齓逢梁季。孩遇分崩。鋒刀為仁。戈鈘以義。手持干楯。車帶鞬弓。甘心

旗旆之先。慕志旌麾之首。望旛取吸，嘵關羽非人。橫江潰眾，呬賀齊不勇。齡方二

九。壯氣始隆。乃屬陳祚龍興。神州金屋。偃甲息戈，儀秦之志便潛。脫冑解韜，周

魯之權仍沒。韓功樊爵。罷冀匪希。王李深勞。永焉亡敵。去武歸文。而參清緒。以

陳太建四年壬辰十月廿日，除散騎侍郎。非解巾之介。刽驍之刃。用枇鵷離。甲士

屈躬。抑從丙位。一生林□。掩氣蓬閣。決命家園。不欣冠冕。大隋啟業。天庭淤

負。關路逶遲。彌淪所觀。

猛進出生之時地，已見上文。生後二年而梁亡，故碣云：「亂逢梁季。」梁敬帝紹泰元

年，即其出生之年。其時陳霸先與王僧辯為擁立新主而爭戰（見上文）。「孩遇分崩」句，

恰指此事。葉氏謂此指臺城金陵之際，則又倒寫猛進生前六年前事，大誤，殆因其未確知猛

進生卒年歲故也。考諸家釋文多有誤引史事者，皆由於此，蓋在此碑發見初期，人多以為猛

進歿於「大荒之歲」，即隋開皇丁巳十七年，時五十五歲，故溯其生年為梁大同九年，而一

生事蹟全誤矣。葉氏而外，如莫氏言：「跡其武勇著稱，自在天嘉之際。以其卒年（按：即

誤以為開皇十七年）逆數之，太建四年授官時，年三十矣。」同陷此誤。

猛進生後二年而梁亡。以下數句敘其從征作戰，英勇大著，文意甚顯。「釸」字多

誤作「舒」，「鋒刃」與「戈釸」為對文（陳知白校）。「望旛取吸」一聯，「吸」即首

誤作「舒」，「鋒刃」與「戈釸」為對文（陳知白校）。「望旛取吸」一聯，「吸」即首

級。「此用關羽白馬斬顏良事，傳所謂望見良麾蓋，策馬刺良於萬眾之中也」。「非人」「非

勇」，人即『仁』字。倫語：『仁者必有勇』。反文以見義。」（葉氏校釋。）賀齊，三國

時吳人，孫策用為永寧長，屢討賊，威名大振。後拜安東將軍，封山陰侯，見

其軍容甚盛，憚而引退。遷後將軍領徐州牧卒。猛進戰績，當為十餘歲時事。考陳宣帝太建

元年八月，歐陽紇反於廣州，陳主遣章昭達帥師南下。高涼冼夫人發兵迎之，合力破紇，擒

送建康斬之。時維太建二年，猛進正十六歲，居粵。或即就地從戎，奮勇作戰，建立殊功。

至太建四年，猛進「齡方二九」，陳主威加海內。不知何故，猛進忽「倨甲息戈」，「去武

歸文」。一連數聯，義晦難解。味其文字，似因功高賞薄，意志沮喪。

字，葉恭綽校，「志」字「歸」字均羅氏校。「儀秦」，即張儀蘇秦，「周魯」，即周朝魯

國。「韓」「樊」「王」「杇」或指韓信、樊噲、王剪、杇牧，皆古名將。其年，除散騎侍

郎。汪氏考訂云：厥職，「階從五品、無定員、無祿。」蓋閒散之虛銜也。宜乎其有懷才不

遇之嘅而失意怨望矣。范氏則云：「陳制，散騎侍郎秩千石。今劉曉劉猛進起家即授此官，

自非常例，故疑為宋代宗室之裔也。」此與汪氏說稍異。無論如何，其為閒散虛銜而非從

政實職無疑。如是則無怪其失意怨望，尋而消極退隱矣。以下數句，表示更為露骨，蓋「剜

驪之刃，用桐鶵雛」云者，即午刀割雞之義，而「甲士」「丙位」云云，則顯謂其以甲等

國士而屈居丙等職位，「位不副才」也（葉氏校）。由是畢生抑鬱不得志，隱居家園，不欣

冠冕。

至隋楊代陳而興，時猛進年三十有五，仍不出仕。所謂「大隋啟業。……彌淪所覬」是也。中二句，「淤」字「關」字均羅氏校，意義莫明。葉氏釋云：「關路邈邅，彌淪所覬」，言乎其尚非隋土也，有誤，蓋亦由錯算猛進逝世之年故也。余意「天庭淤敻，關路邈邅」云云？殆指隋京速遠，猛進益無意再估，以後二十年克係名節，不作或臣，遂以陳遺民終其身。

溫廷敬《劉猛進傳》有云：「值陳興，偃甲息戈，去武習文，太建四年除散騎侍郎，屈躬相從……。」又跋云：「猛進梁季思以兵自奮，蓋不忘梁室，志圖恢復。及陳大業既定，始屈就虛職，偃臥家園，但以入隋不仕稱之，猶僅得其半也。」此大誤。蓋其宗汪氏說以猛進生於梁大同九年（即歿於開皇十七年之誤），至梁亡陳興，時年十餘歲，乃偃甲息戈，去武習文。不知梁亡時，僅三歲，何能有此？此一誤也。饒氏亦謂：「然猛進父永定二年，除武毅將軍，已仕陳為官，不知何所根據；殆全是子虛烏有之事。溫說未必然。」此二誤也。尤甚者則以猛進之耿耿忠貞，皎皎志節，竟謂其先既效忠於梁，後又屈身仕陳，就其虛職，豈非亦降將貴臣之流乎？厚誣先賢，歪曲史實，此第三大誤，尤不可不辯！然推其故，實緣誤信他人錯算猛進之生卒年歲所致，非其罪也。

## （六）老病死葬

大荒之歲，建酉之月，瘀瘵忽增。奄從殯槦。春秋五十有五。文武之氣既窮。仁弘之行仍卒。即以其年建子之月三日丙寅。岑乎南海郡西北朝亭東一里半。墳向艮宮。厥名甲寅之墓。山則盤藤宛引。迴首坎鄉。左右相攜。前迎後送。平陵坦蕩。來涼吹而進溫風。明庶蕭條。凱票颮颮。慈兒萬慟。魂隨霧雨不歸。悌子億悲。魄同雲而永去。

是段敘猛進晚年病歿以至下葬事。「大荒之歲建酉之月」，當為大業五年八月，去世。後年又不用隋元，此其後嗣克保先德志節不奉新朝正朔之至意，詳上文。是碑立於隋代，而卒年又不用隋元，此其後嗣克保先德志節不奉新朝正朔之至意，堪稱「毋恭所生。」「文武」、「仁弘」（葉恭綽釋）一聯，未明其義。葬地為南海朝亭東。汪氏考證云：「按：《一統志》：朝亭在廣州府城西鹹船澳。《南宋書》泰始四年，劉思道攻廣州，刺史羊希遣兵禦之於朝亭。即此，與朝亭異。墓在朝亭東，與今番禺西北境毗連矣。」據譚彼岸考訂：朝亭即古之津亭，確在城西十里，鹹船澳（詳研究文）。按：其地在泥城附近，遺跡今仍可尋。其東即王聖堂，相距不遠。墓地及碑石出土地件問題可解決矣。

同年十一月三日下葬（據王文燾考訂，詳上文）。

其下數語，敘墳山方向，如今形家「風水」之說（參看譚彼岸考證文）。范氏云：「然則形家之言，至六朝時已盛行矣。」其實，相墓術，《後漢書》〈袁安傳〉，及《晉書》〈羊祜傳〉，均有所載，猶在晉郭璞望氣之前。而南朝時宋武齊高本紀均有紀錄。若梁昭明太子則因迷信相墓而召禍致死，无為顯著之史乘，則隋時迷信堪輿之流行更不足怪矣。（參著趙翼：《二十二史箚記》卷八「相墓」條）

## （七）墓銘

哀兮傷兮，乃為銘曰：

羡乎元族。厥裔彭徐。腐靈啟業，秉靈神書。傳符永代。獨擅邦除。先根氓主。

末葉斯萵。可傷黔宅。古今乃異。盈長空無。瑞狀上紀。凡挾囂愚。

昔食九土。今亡邑居。所苾唯守。所宰唯令。五等相仍。無期九命。欽咨散騎。冰潔璨輝。州里崇仁。朝敦君子。德儔沮溺。行儕王李。文秀長卿。武該樊杞。獻秩孔臧。林茅悊士。天祿殲淪。隔焉窀里。歲久月長。靡言迴紀。

末段為慕銘正文，皆四言韻語。惜其中文義晦澀難解者尤多，讀之有如謎語神讖，未能逐句詮釋。大要蓋謂劉氏巨族，遠由徐州彭城而來，天潢貴胄也。「邦除」之「邦」字

與序文「桂邦」同，均羅氏校。「先根」與「未葉」為對文，葉氏釋為「先祖」，未當。「啟」、「蓻」、「狀」、「罌」、「焉」諸字均葉恭綽釋校。「里」字羅氏校。「先根岷主」「昔食九土」云云，意似指其先代貴為宗室，享國食邑，至若祖若父僅為郡守縣令。猛進則得散騎侍郎而已。「散騎」與「琛輝」兩句叶韻。下敘猛進之仁德，及文武全才，朝野共欽。「沮溺」即春秋時隱者長沮、桀溺。「王李」或即王剪、李牧。「長卿」為司為相如。「樊杞」殆為兩人，或為樊於期、杞梁，或為樊噲、紀信（杞借用），皆同時代之勇將，「杞」未必指陳勇將杞猛也。末數句言其自膺朝命除散騎侍郎後，即遯跡山林成為「哲士」（「哲」同「悊」陳知白校），以德行自葆，隱居州至以終其身。

民國卅七年十月廿四日初稿成於廣東文獻館
四十七年一月修正於香港大學東方文化研究院

# 西漢黃腸木刻考略

民國卅七年，余在廣州得見西漢黃腸題湊木刻──「甫五」、「甫七」、「甫十四」三章，待價而沽。余乃為「廣東文獻館」（時，余任館主任）購入「甫十四」，而自購其餘二章。至民四八年，復以「甫五」讓與香港大學博物館。茲將厥物歷史及性質略作考證。

## 一、文字釋義

考《黃腸題湊》之義，據《漢書》顏師古注引蘇林云：「以柏木黃心，致累棺外，故曰『黃腸』。木頭皆內向，故曰『題湊』。」「黃腸」固是一種木名，猶言黃心之柏木；「腸」等於心，即內裏之義。「題」、頭也。「湊」、聚也。「題湊」者，即是各內向之木。按古篆制度冢之上下四旁，皆密布黃腸，故「題湊」非槨也。

「甫」，鋪字省文，復省右上一點。是為密鋪冢堂地上之黃腸大木。各於一端刻有數目，使營造工匠鋪排時依次不亂也。意者，冢內上蓋及四旁之黃腸題湊，均各有特殊標誌號數，惟無存矣。

## 二、發現經過

先是，民國五年（一九一六）五月，有台山黃葵石與香山（今中山）李文樞二人購得廣州東郊東山廟前龜岡官產。掘地建造房屋時，忽有古冢出現。冢之上下四旁，均有堅厚香楠密布，木外護以木炭。大木共數十章，各長丈餘，廣尺餘。其鋪地所存完整者僅十四章，一端各刻號數。（按：原數至少有廿章，見〈南越文王冢黃腸木刻字〉拓木單行本。）

「五」、「七」、「九」諸字尚沿西漢隸體，異於東漢諸碑。「七」字中豎肥而短，不轉右，與「甫十」及他「十」字之瘦而長者比較，兩者相異，一目了然，誠西漢遺物之鐵證，故此章尤為重要。另有出土古物多種，如漢武帝元狩五年之五銖錢及其他秦漢寶物為王者殉葬用者。復證以「題湊」之造冢制度，其為西漢王者之冢無疑。

當時，經由廣州文廟奉祀官譚鑣（仲鸞、新會人）作精確考證，斷定為南越武王趙佗孫文王趙胡之冢。趙胡死於元狩五年（元前一一八），正值漢武帝初鑄五銖錢，故得五銖數枚為瘞。其說可信。（以上考證參考馬小進：《西漢黃腸木刻考》，引譚鑣呈文，載《廣東文物》下冊。）

出土後，木刻分由諸人取去，截斷各大木為方塊，僅留所刻二字，以便保存。（聞獨有

「甫十一」大木完整如故。）其「甫五」、「甫十四」等歸譚鑣，「甫七」歸梁啟超（譚氏表兄）。（見馬小進文，及《南越文王冢黃腸木刻字》拓本，各章蓋有初期藏者姓名。）其後，此三章併為葉恭綽所有。（按：馬文謂「甫十」歸葉氏，誤。）抗戰時，留在香港。勝利後，復運回廣州。以後易主經過如上述。其餘各章今在誰手，不可知矣。

## 三、木刻價值

譚鑣於考證木刻歷史外，估定其價值云：「此有文字之木，所刻乃由篆變隸之跡，為學人研究文字源流不可闕之資料。況海內西漢文字，存者甚少。……今竟獲見此西京木刻，誠為曠代瓌奇偉麗、驚心動魄之寶物，允足冠冕海內，無論廣東矣。」（見呈文）

馬小進則曰：「漢代木刻，在宋時已稱為絕無僅有之物。今存西漢黃腸木刻，去宋時又已數百年，不特可視作吾粵奇寶，即譽為曠世珍品，用以冠冕海內，亦無遜色。若使龔定盦生於今日，獲睹此木刻，當不復有『（但恨）南天金石貧』之恨矣」。（上同見馬文）

譚、馬、二氏斷語，允稱定論。然尚得而補充者。《黃腸木刻》至今（由元前一一八—一九七五）已有二千九十餘年之歷史。比之歷年發見、年期最古之兩漢木簡為尤早（註）。

至比之前在湖南所發現戰國時楚國時楚國時木器，年期雖較晚，但楚器並無文字。是故此西漢《黃腸題湊》實為全國最古之具有文字之木刻，良可寶也。

　　註：西漢木簡：宣帝元康三年（元前六三），宣帝神爵三年（元前五九），宣帝五鳳元年（元前五七），元帝永光五年（元前三九）。東漢木簡：和帝永元六年（九四年），桓帝永興元年（一五三）。此外或尚有其他。茲不及。

一九六九年初稿一九七五年重訂於九龍猛進書屋

## 四、後記

　　民國六十四年十月，將寒園所僅存之西漢黃腸木刻「甫七」一章，讓與楊永德先生。楊先生旋即慨贈與其母校香港嶺南書院，永久保藏。熱心保存鄉邦文物，至為欽佩。而個人多年所有之文化瓌寶，今已得香港兩最高學府為永久保藏之所。此不特私心深覺喜慰，抑大足為廣東文獻誌慶也。

國慶日又文補識

# 九龍南宋石刻考

# 一、訪碑經過

民國四十七年，余負責主編《宋皇臺紀念集》，因而從事宋末二帝南遷輦路之研究。先在嘉慶舒懋官重修之《新安縣志》（卷四、卷八）得讀九龍北佛堂石刻事。繼蒙研究香港九龍史地有素之宋學鵬丈，贈以箚記所錄有關九龍石刻之種種資料。相信此摩崖文字必有助於余之研究。顧縣志所載，語焉不詳，而宋丈箚記所錄，識文、駁文、挩文滿紙，辭義莫解。於是決親到是處訪碑，作第一手之察驗。旋將此意告趙族宗親總會理事長趙聿修君。君、固宋太祖嫡裔，以此事與宋室史跡有關係兼與《宋皇臺紀念集》之內容亦有裨補，一力贊助以完成實地考察之舉。計先後三次邀請中外文化學術界人士四十餘人前往南北堂，共同研究（四十七年五、二六、七、七，翌年一、一八）。復特僱拓碑工匠同往，得初拓本五張以歸。另僱工開闢直達石刻之捷徑，及親攜三合土督築一平台於石前以便遊觀者。此其對於文化史跡之功勩也。香港政府亦增建碼頭，整理其地，於是北佛堂再成旅遊勝蹟。

茲將關於石刻之研究所得，分條縷述下方。

## 二、摩崖本身

九龍半島之東，鯉魚門外，將軍澳東岸，有小型半島名北佛堂者，其南岸山麓海濱，有「天后古廟」在焉（土人因之稱其地曰「大廟」）。由廟後登山穿過茂林約二百呎（從新闢之捷徑直上），即見有嵯峨巨石矗立叢樹亂石間，乘數小石上。巨石本身，闊十呎，高厚均五呎（連石下小石高約八呎）。其向海之南面甚平，上有摩崖共一百八字，分九行，行十二字，字闊四吋，高度不一。全文大致完整，只有數字剝落難讀，蓋石刻隱藏茂林中，枝葉遮蔽，得其掩護，故雖歷時數世紀，尚不至受風雨剝蝕之大影響，可云天幸矣。石上四週有邊緣凸出，其中刻字面積磨平，高三呎九吋，闊四呎二吋。文末明書立石之年為南宋度宗咸淳十年甲戌（即陽曆一二七四），故以「南宋石刻」稱之。

## 三、立石史跡

訪碑歸來後，正在從事研究間，幸得九龍竹園新邨林發、林泉、兩君示以《林姓族譜》，內載立石之史料甚詳，因得完成研究工作。今根據所載及參考《縣志》，與宋大岊

記，略述立石史跡。

宋時（年期未詳），閩人林長勝（字昌宗），由莆田挈家遷粵，定居於九龍之彭蒲圍。

有子二人，長雲遠（字騰廣），生松堅、柏堅。次雲高，亦有二人。闔家以運輸為生，駛船

來往沿海浙、閩、粵、各省。一次（約在南宋理宗初年），松堅、柏堅、兄弟二人，在海上

遇颶風。船破，飄泊至鯉魚門外（今佛堂門），鳧水至南佛堂。二人力挽船蓬，披髮緊抱船上所祀

之「船上大姑林氏夫人」女神神像，鳧水至南佛堂（在北佛堂之南，隔海，即今之東龍島北

岸），得慶生存。信為神恩所致，由是即以船蓬奉祀女神於石塔下。是為最初簡陋之廟。未

幾松堅醵資重建神廟於斯。至松堅獨生子道義，乃另行創建新廟於北堂，即今「天后古廟」

之最初建築的廟宇也。

先是，南堂之「林氏夫人廟」既落成，鑄鐘置廟內。傳說：每擊鐘，竟無聲，惟北堂山

間則有鐘聲遙遙響應；每焚玄寶，亦只見大光而無煙，惟北堂山巔則濃煙上騰。直迄現代，

九龍附近一帶居民樵婦牧童所唱「山歌」，仍有「南堂擊鐘北堂響，南堂焚寶北堂煙」之

句。故老傳聞，此是遠從南宋傳至今之神話云。當時見者，無不驚異，以為神意應另建新廟

於北堂。至度宗咸淳二年丙寅（一二六六），道義集貲既足，乃另建新廟於其地，而有「扶

神過海」之典禮。（以上見《林姓族譜》及宋丈簡記。南堂舊廟久圮，惟原址遺跡可尋。余

等往遊時，由居民指示，猶及見後建之「洪聖大王廟」南之岸邊，碎磚破瓦滿地也。）

道義且立石碑於新廟側，刻有〈古風〉一首（詩佚），以記其「開山立廟」事。據《縣志》（卷四）〈山水略〉載：「北廟創於宋，有石刻碑，文數行（顯然是古詩），字如碗大，歲久漫滅，內有『成淳二年』四字，尚可識」，當指此，非謂吾人所訪之石刻也。越八年，道義重修神廟，即石刻所謂「又能宏其規」者是。至是，於曩年自刻詩碑之外，再請求當地鹽場主官嚴益彰為之立石紀盛。時即咸淳十年甲戌也。

林道義、字理中，妻陳氏，生子賢（據《族譜》所載只此，餘未詳）。再觀其能「開山立廟」，復能大事修繕而宏其規模，且擅古詩，耽風雅，好刻碑，更結交長官，請其書文立石，可推想其人為一方富豪，大概出身文士，屬士紳階級而在地方上有體面、有勢力者。

其後，北佛堂之「天后古廟」時有重修之舉，然歷來均屬道義後人之產業，由林姓族人司香火。其彭蒲圍原村則於清初毀於「海氛」，林族遺裔先遷居九龍大磡窩之蒲岡村，復分支於竹園村（均在今黃大仙區域內）以至於今。（按：此廟產業權，歷代均屬於九龍林道義後裔。至一九三八年始由香港政府華民政務司備函致林族將廟產割讓與政府，每年給回林族祭祀費。原函錄載《宋皇臺紀念集》頁二九○。此至足為林道義「開山立廟」之文件證。）

考女神，五代閩王時都巡官莆田林願之六女。相傳，生時有異象，自幼能行神蹟，有「神女」之稱。有兄嘗在海上遇風，得其瞑目出神救之出險。年二十而卒。初稱「林大姑」，林姓子孫世世奉祀。航海舟人奉為女神。邑人初以柳木塑像祀焉。事聞於朝，敕封

「柳夫人」。時，當在趙宋前也。宋封「順濟昭應靈惠夫人」。元封「明著天妃」。明初，改封「護國昭孝純正靈應孚濟聖妃」。至清康熙間，始封「護國庇民妙靈昭應宏仁普濟天后」。乾隆、嘉慶、迭加尊號，惟「天后」之稱無改。北佛堂自立廟後，歷代屢經重修，廟名迭更。其稱「天后古廟」則清初以後事也。據各載籍，此實為粵東沿海奉祀此女神最古之廟。（以上根據宋丈箚記，原注：以上見《圖書集成》之《職方典》、《雜祀典》、《明會典》、《清會典》、福建《莆田縣志》、阮元：《廣東通志》、番禺李志、《辭源》、《辭海》等書。討論詳後。）

# 四、碑文考釋

由於歷史悠遠，風雨剝蝕，石刻文字中有漫漶難讀，意義亦費解者。經吾等三次前往觀察，摩娑各字，復苦心研究，卒將摩崖一百八字，一一認識，且了解其意義。茲復將全文分段錄出，從新加以句讀圈點，並略為注釋如下。

（一）古汴嚴益彰、官是場、同三山何天覺、來遊兩山。

「汴梁」為古地名，即河南開封府。隋唐時名「汴州」。自五代梁、晉、漢、以迄北

宋，皆建都於斯，故稱「汴京」。即石刻書文者嚴益彰之原籍也。

「場」、即宋時廣東十三鹽場中屬於東莞四場之一之「官富場」（陳伯陶：《東莞縣志》）。立石時，「是場」之主管官為嚴益彰。由此可證明宋時南、北兩堂皆在官富場範圍內，受治於鹽場主官，而九龍與香港當時皆屬東莞縣，後乃劃分為新安縣，復改名寶安。（關於「官富」各名稱及鹽場史地，請看本刊民五五、九、卅，卅三卷六期，拙著《宋官富行宮考》下，並參考饒宗頤：《九龍與宋季史料》卷四頁三二八—五〇，一九五九年香港出版。）

考南宋鹽場制度，各路置「提舉常平茶鹽司」。廣東為「廣南東路」，置有此最高級鹽官（見阮元：《廣東通志》卷十四〈職官表〉五）。另有「鹽當官」，「掌茶鹽酒稅場務征輸及冶鑄之事，諸州軍隨事置官。建炎四年，詔每州每以五員為額（同上書引《宋史》〈職官志〉）。至於鹽場主官，「煮海的場所，鹽倉鹽場，俱由朝廷委派高級官吏，又往往由知縣兼監，監察煎鹽」（見戴裔煊：《宋代鈔鹽制度研究》頁三三）。嚴益彰當是其時東莞官富場之監官，亦大員也，惟究由朝廷特簡，抑由知縣兼職，則不可考矣。（按：宋時有以一人兼監數鹽場者，如紹興三十年，秉義郎高立監廣州靜康、大寧、海南、三鹽場是。見饒著頁三九引《會要輯稿》）。「官富」為小場，產鹽量少，後廢，合併他場。當時嚴氏或兼任東莞四場之鹽官，未定。）（又按：阮《通志》載，宋有「司監都尉」。經饒宗頤考證，應作

「司鹽都尉」，實由「兩字形近易誤」，見上引書頁四五。其說可採。能糾正《通志》所引《宋書》，是一新發見。以其與鹽政有關，故附註於此。）

「三山」為福建省福州府城之別稱。據《福州志》，「城中三山：東南曰干山；西南曰烏石山，一曰道山；北曰越王山，一曰閩山。」與嚴氏同遊之何天覺、福州人也。但兩人事蹟均不可考。

「兩山」、即今之「北佛堂」與「南佛堂」。昔人每稱島嶼為山。南佛堂確為小海島，而北佛堂則為小半島。大概古人不識準確的海岸地理，誤以北佛堂亦為海島，故統稱兩山。（如阮《通志》卷八十三〈輿地略〉之「新安縣圖」上，所繪兩堂均誤以為海島。又同書卷一二四〈海防略〉地圖上亦以此為兩島。）

## （二）考、南堂石塔、建於大中祥符五年。

「南堂」，即南佛堂，亦即今港九全圖上「東龍島」之北端，位在鯉魚門、佛堂門之東南，香港之正東，至今仍為荒島，只有漁民數家聚居北端半山上。山麓海濱有「洪聖大王廟」，已半圯。

「石塔」遺跡，今無存，惟島北山巔有巨石矗立，旁有大石多塊，似由上滾下者。余於一次訪碑歸程中回望山巔亂石，忽悟到當年殆由人工移石塊疊置山峰巨石上，砌成尖塔形，

遠望果見其高聳入雲，即稱為「石塔」。在當時交通及經濟條件下，斷無能由他處購運磚石灰泥，僱用多名工匠，至此荒僻小島大事建造，或以細碎石塊，砌成多級浮屠也。後人則稱為「古石塔」，復簡稱曰「古塔」（據宋大箚記，云係得自故老傳聞，合理可信）。由此推斷，則宋末二帝至粵後，於景炎二年（无至元十四年，一二七）六月，由官富場轉赴「古塔」，即此地也。大中禪符五年壬子（一〇一二）為北宋真宗年號。此為嚴氏所考得之第一項史跡。

（三）次、三山鄺廣清、堞石刊木、一新兩堂。

「次」，應作一讀，承上「考」字，轉接下句之時間上的狀詞。鄭氏重修兩堂外，其他事蹟無可考。在何時重修，亦莫考。「堞石刊木」，即礱石斫木之義。經鄭氏此翻之修繕，兩堂煥然一新矣。是為嚴氏所考得之第二項史跡，惟年期末詳。

（四）續、永嘉滕了覺繼之。

石刻全文以此八字之首二字（第四行第十、十一）剝蝕至甚，漫漶不可讀。經余等多人用指尖藉皮膚敏銳的撫覺，細細摩娑刻鑿痕跡，復詳細討論，思索推究既久，歷一小時，終於斷定下一字為「永」。如是，可知「永嘉」為地名，即宋時溫州永嘉郡，而「滕了覺」乃

為人名，一似上文諸人之書法。

至於其上一字，歸後，余繼續思索推究。以其左旁從「糸」，先試將「糸」部各字配上碑文，無一得形似，而且文義亦不通順。獨有「續」字差可解釋文義。由此取消的程序本已可作假定的結論。因究欲得比較確定的結論，乃進而再查其右旁「土」部之「賣」字。本文作「賣」，余六切，音「育」。「賣」上為「睯」，音目，即古文「睦」字。反而細察石刻此字，剝蝕後所存原形為「結」。若以「睯」配上古旁，恰得形似，筆畫亦符合無間，且於音韻亦合。余於是膽敢斷定此確係「續」字；其右旁去「貝」，為一種省文，簡寫作「結」，讀法仍如「續」本字，如是文義可解矣。考唐宋五代書法輒作省文，碑刻上屢見不鮮，而敦煌卷帙所載尤多。況此石刻文內，如「嚴」、「覚」、「継」、「来」、「号」諸字均省文，蓋為利便鑴刻計，尤足為具體的例證。同遊諸友，均同意焉，乃作定論，而石刻全文從此遂得認識矣。

「續」、亦一讀，為時間上承接上文轉入下文之狀詞。滕氏重修兩堂、為嚴氏所考得之第三項史跡，惟年期亦不可考。

（五）北堂古碑、乃泉人辛道朴、鼎創於戊申、莫考年號。

由此可知北佛堂原有古石碑，創立於石刻之前，當嚴氏書文刻石時，猶及見之，後則湮

滅，今無遺跡。為分辨兩物庶免混亂計，當稱此已佚之石碑為「北堂古碑」，而別稱嚴氏之

摩崖為「北佛堂南宋石刻」。

「泉人」、即閩南泉州人。鼎創古碑之辛氏，事蹟莫考。大抵「古碑」原文必有土於戊

申歲等語，惟未書明何帝年號。此為嚴氏所考得之第四項史跡。

考自北宋真宗起以至嚴氏書文刻石時，共有戊申五次。一為大中詳符元年（一〇〇

八）。顧其時「石塔」尚未建，古碑之立於此年為無可能，蓋嚴氏明書立碑在建塔後也。次

為神宗熙寧元年（一〇六八）。三為南宋高宗建炎二年（一一二八）。四為孝宗乾道十五年

（一一八八）。五為理宗淳祐八年（一二四八）。末次下距嚴氏書文時僅二十八年，為期不

遠，當易考得。辛氏立碑，或在末次，然究莫可確定。

（六）今、三山念法明、土人林道義、繼之。

「今」、仍是上接「考」、「次」、「續」、各字之時間上的狀詞。全文一氣呵成。

念、林、二人繼起，重修兩堂。此指林氏於咸淳二年丙寅（一二六六）之「開山立廟」事。

《新安縣志》卷四《山水略》亦有記載，云：「北廟創於宋，有石刻碑，文數行，字如碗大

（顯然是古詩），歲久漫滅，內有『咸淳二年』四字，尚可識」，可與「族譜」相印證。此

為嚴氏所考得之第五項史跡。

（七）道義又能宏其規、求再立石以紀。

林氏益能宏展規模。於八年前開山建廟、自立詩碑（見上文之三）之後，今則求主官嚴氏「再」立此石刻，書文紀事焉。此則嚴氏所題記之第六項史跡也。

（八）咸淳甲戌六月十五日書

立石時為度宗咸淳十年甲戌。石刻誤文作「戌」。（陽曆一二七四年。）亦即端宗南渡駐蹕九龍官富場一帶前三年（一二七七）之事也。

五、問題討論

前年，專門研究「媽祖」（即「天后」）歷史之李獻璋氏、左日本發表《香港佛堂門的南北佛堂新考》論文（《中國學誌》第四本，一九六七年）。對於《宋皇臺紀念集》中（卷五）拙著《南北佛堂訪古記》前後兩篇所考釋之文義評論甚詳。篇中，除卻全部承認余等所考釋之碑文各字外，有幾點不能同意，提出異見。這是自從拙著刊布後第一次所見到研究此南宋石刻的文章。所以樂於就所提出之各問題，作學術的討論，兼作上文考釋之註解。

（按：李文於碑文標點符號作文法上的討論，不憚費詞千言，中西文法不同，標點無劃一標準，此問題實無關宏旨，於茲不辯。下文只在歷史上作討論。）

第一、關於史料源頭問題。拙著所根據之史料，大致有三：（甲）嘉慶《新安縣志》，（乙）《林姓族譜》，及（丙）《宋學鵬箚記》（根據《族譜》及民間傳說）；各有其可信之價值。其中，以《族譜》所載史料至為獨特而在他籍所未見者，尤為重要。李氏卻謂：

「《族譜》與傳說一樣，大都是屬於第二手以下之資料，倘無旁證，只可聊備參考而已」（頁一九一上）。傳說在歷史學上自有相當的價值，茲不論。惟族譜、特別在吾國歷史學、實有異常重大價值，而為西洋所未有者。大抵一般族譜敘述其先代事蹟，多據歷代記載或傳聞，對於祖宗之身分或功德，容有誇張，然有關事蹟，則平鋪直敘，不能虛構，且無「別有會心」之特殊作用，直白可信，足補史籍記載之不足，轉成第一手史料。是故現代中西史學家漸已注意而重視之，且作大量的蒐集與專精的研究。在吾國有潘光旦、羅香林，在日本則有多賀秋五郎（香羅香林《中國族譜研究》，香港大學講辭，頁一）。其在中外圖書館所蒐藏者，各有驚人的極大數量，如中國之「北平圖書館」凡三五三種，其他各處圖書館共一四八種；在日本「東洋文庫」凡八一〇種，其他各處共六八九種；其在美國哥倫比亞大學獨有九二六種，哈佛大學凡一二五種。（上見羅著頁一四——一五，註三，引自多賀秋五郎：《宗譜研究》〈資料篇〉）。今年八月，美國沃達（Utah）州大學且舉行世界歷史紀錄會

議，特設有中國、日本族譜組，由羅氏代表吾國及德籍漢學家艾伯華出席。試問：如果族譜之史料價值卑卑不足道有如李氏所指為「第二手以下之資料」，何以得中外史學界如此重視耶？故羅氏結論云：於「族譜研究有裨於史實發現」之外，「究之實際，族譜所載述者，範圍甚廣。凡歷史構成所牽涉之時、地、人、事、四端，皆得以各姓族譜所載述者，為取證之資，尤其宋明以來之歷史，多可於各姓族譜得所參證」（羅著頁一三）。總之，族譜所載有關歷史之時、地、人、事、四端，每有寶貴獨特的史料，足以補正史、方志及其他史籍之所闕或不足者。

《林姓族譜》記載其祖宗航海遇風出險，信為其先世女神所救，兩代立廟祀之，即是平鋪直敘之史跡，並無其他作用或動機而虛構者，此其所以可信之由也。吾人斷不能因其事未見諸他載籍而視為烏有；反之，正可見其獨特史料之價值耳。微此記載，南北佛堂天后廟之建造歷史，永遠埋沒矣。矧其所載復得北堂石刻、民間傳說，與《新安縣志》互相印證，豈非符合李氏所提出之條件已有「旁證」乎？不過李氏主觀上輕視族譜之史料價值，並不顧及《縣志》之旁證，只孤立了石刻所紀，因在其所得的「媽祖」各種史料中，並不見到所載事跡，乃一筆抹煞《族譜》與《縣志》之紀錄以及傳說遺聞，而全以無根據的臆測詮釋碑文，屢下「當然」、「必定」、「類似」等等武斷的結論。此為吾人所不能接受者。在吾人觀察所得，卻見《林姓族譜》所載適足以補足他籍之闕焉。

究其實，整個「媽祖」或「天后」的故事，自始至終，全是迷信神話，隨時隨地發展的。《林姓族譜》所載自是其歷代「家傳」的神話，其價值殆與他籍所載相同。惟「開山立廟」事則是史跡，斷不能視為妄誕偽造，亦不能因其不見諸他籍而以為不可信；反之，適足以見其獨特性之可貴，故拙著採用之。

第二、關於「佛堂」名稱問題。李氏以為石刻所言之「兩堂」，自始即為「佛堂」──義為「神佛祠堂」（《學誌》頁一八九）。這分明是毫無根據、純是幻想的武斷。何以見得？因為：（甲）石刻只稱「兩堂」為「北堂」、「南堂」；從無「佛」字。可知此為宋時「兩堂」之原名。（乙）《林姓族譜》追述宋代事蹟，亦稱「南塘」、「北塘」，其後乃曰「北南佛堂」。（丙）由宋至今之土人口傳之山亦只稱「南堂」、「北堂」（見上文）。可見原名確為「北堂」、「南堂」。在宋季，「兩堂」原是山明水秀、適於遊覽之風景區，只有女神廟點綴其間（見《縣志》）未聞有其他任何佛教建築物之紀錄或遺跡存焉。

然則「佛堂」名稱之來源如何？據清初顧祖禹：《讀史方輿紀要》：「類帕至此，無漂泊之恐，故曰『佛堂』」（見饒著頁二六引）。此即指香港東面、南北兩堂間洋面之「佛堂門」也。宋時，與外國交通甚少，「類帕」來往以元明為多。可知「北佛堂」、「南佛堂」，實為宋以後土人因「佛堂門」而起之俗稱。（此俗名究起於何時，未可考。）如謂先有南北「佛堂」而後有「佛堂門」，或「佛堂」與「佛堂門」同在宋時並稱者，吾亟願得見

真憑實據，以證明我之譾陋也。

第三、「天后廟」問題。根據《林姓族譜》所載，約在南宋理宗（一二二五至六四）初年，林松堅最初建簡陋的女神廟於南堂。後復改建。至度宗咸淳二年（一二六六），其子道義另建新廟、樹立石碑於北堂。所謂「開山立廟」是。石刻與《縣志》均載其事。此所以我附和宋丈之說而以此南北堂的林氏女神廟為廣東沿海之最古的「天后廟」（他省不論）。

李氏於此說又有駁議，仍以此地原名「佛堂」為出發點，謂「鄭廣清一新兩堂時（臆斷為「十一世紀中葉」亦無確據），南北佛堂可能都有祠堂；至咸淳二年又由林道義擴大改建，說不定就將媽祖寄祀佛堂。……最晚，至明末已成為媽祖廟矣」（頁一九二——一九四）。這也是毫無根據的臆測，不特石刻所未載，抑且完全不符《縣志》與《族譜》之紀錄，何足置信？即從常理言，林道義何以不為先人建廟而卻以先人神位寄祀佛堂？況吾粤只有奉祀祖宗之祠廟稱「祠堂」，鮮有以此稱拜禮佛之所者；「神祠」、「佛堂」（誦經禮佛之清淨廳堂，非寺院）則有之，苦「神佛祠堂」，實不倫不類，聞所未聞焉。而且假令其地果先建有佛教寺院，又豈能輕易容人改建神廟？若謂石刻並未言及女神廟即信無此廟，然而石刻亦未言及「神佛祠堂」何得獨斷為有耶？敢問！

李氏費心考出南宋寧宗慶元四年時（一一九八），此女神已加封「靈惠妃」（引咸淳《臨安志》）：「劉克恭於（理宗）嘉熙四年（一二四二）來任廣東時的『到任謁諸廟』

中，已有謁聖妃廟的祝文（文略，上引《劉後村大全集》卷三十六）。可見當時在廣州已有聖妃廟，則南堂林氏夫人廟之不是廣東媽祖廟之最古者，不辯自明矣」（頁一九三）。考劉克莊（「恭」，譌文）於理宗嘉熙四年（時已在位十五年，一二四○，一二四二誤）到粵任廣東提刑（上見阮《通志》卷十六《職官表》七，及卷二三七《宦蹟錄》七），李氏尤其《全集》考得其到任謁廟事，自是事實，博學可佩。然是廟究建於何時？是否在理宗初年所建之南堂廟之前？仍待證實。今姑捨此不論，縱令其果在南堂廟之先建成，而廣州遠距九龍約三百里（九十英哩），實屬內地，則南堂之廟仍足稱為粵東海濱各地最古之「媽祖」廟無疑。

考廣州府城（南海、番禺、兩縣）之「天后宮」、在歸德門外五羊驛東。明洪武元年（一三六八）征南將軍廖永忠建（見阮《通志》卷一四五《建置略》二一）。又據吳國光「重修赤灣天后廟記略」有云：「廣之有天后廟建自征南將軍廖永忠。赤灣地濱大海（在九龍之西）。永樂八年（一四一○）欽差中貴使張源使暹羅，始立廟。」（並見王應華〈記略〉，同載阮《通志》卷一四六《建置略》二二一。）此殆後建之廟之初有「天后」之稱者，而南堂之「林氏夫人廟」及廣州之「聖妃廟」均未見於阮《通志》。此與同一女神廟史跡有關，故附識於此。

第四、關於名號證據問題。李氏引出石刻上兩種名號以「斷定南北佛堂是起始於舟人祀佛的」（頁一八九）。其一是「石塔」，以為「塔是佛寺的象徵」。不錯，甚至「塔」字

原本也是由梵文之音譯而來。但後來逐漸通俗化了，不徒是佛教「浮屠」之稱，而凡一種身高頂尖有佛塔形之建築物，均稱為「塔」，如今人云「燈塔」、「水塔」，或「金字塔」是也。「南堂石塔」，孤立島上，山上山下，並無佛寺遺跡可尋，況佛塔鮮有以石塊疊成者。徒以其高尖如塔形（或為舟人堆疊亂石於山上以作航行標誌，如今之燈塔），故土人即稱為「古石塔」，與佛教了無關係。

李氏又謂石刻人名，如「何天覺」、「滕了覺」、「念法明」，「都是類似佛徒的名字」，遂以為「可資參考的資料」（同上）。夫人名一二字「類似」僧人法號，奚能斷定其為「佛徒」？而況各名均冠俗姓，自非「佛徒」法號可知。此更不足為「神佛祠堂」之證據明甚。

最後，上文所述香港政府於一九三八年致函林族，將北佛堂天后廟產割讓與政府，每年給回林族祭祀費，可知此廟產業權歷代均屬於林道義後裔。此至足為《林姓族譜》所載林道義「開山立廟」之文件證，也是南堂北堂自始絕無「佛堂」，而且天后廟並非由佛堂改建之最強有力而具決定性的具體證據。李氏所提出一切毫無根據的臆斷不期而盡被打銷了。

# 六、石刻價值

此南宋石刻，自非述功頌德之豐碑。其性質僅為記遊敍事之摩崖題識而已。然從幾方面看來，均有極高度之價值。第一、在考古學上，此為香港九龍具有確實年期之最古的勝蹟。

其次，從文學上觀之，全篇行文簡練，字句奇健，敍事賅要，以百八字紀二百六十餘年事蹟，連首句敍兩人來遊事，一共七項，有典而且達之妙，洵題識上乘之作。

其三、論其書法，則翰逸神飛，莊重遒勁，有「古肥」之姿，兼妍媚之態，近乎蘇體，為典型的宋人真書。

其四、從藝術上言，則鐫刻甚工，刀痕入石，得深功妙勢，故歷時雖久而大致完整。其五、綜上以觀，則譽為足以媲美古之「三絕碑」，亦無不可，誠南天金石之環寶也。

至從學術上觀點論之，其為吾人所特別注重足供史料實用者，則以文內有「北堂石塔」句參合《林姓族譜》所載之事與故老傳聞之名（「古石塔」簡稱），可知南佛堂即昔之「古塔」

看來，均有極高度之價值。第一、在考古學上，此為香港九龍具有確實年期之最古的勝蹟。

（按：九龍之李鄭屋村古墓經中西學者研究，疑是東漢建築物，惟年期未能確定。青山之相傳為韓愈所書碑字，學者已斷定為翻刻者。宋皇臺史跡則後此石刻三年。）由咸淳十年以至於今（一二七四─一九六九），蓋已有六百九十五年之歷史矣。

地方。昔年宋帝昰等由官富移蹕駐此兩月，乃如荃灣。惟古今志乘史籍一向均未明「古塔」何在。今藉比石刻文字，而宋末二帝南遷輦路全程中此一困難問題，一旦得有合理的答案，與全部輦路歷程配合無間。其於史學上有特殊價值者端在乎此。

昔者，李陽冰寢處「碧落碑」下，數日不能去；歐陽詢駐馬觀索靖所書碑，去而復還，留宿其下三日。兩事遂成為千秋佳話。吾人三訪此南宋石刻，興猶未艾，敢云追蹤古人之風雅，但於欣賞金石藝術之外，實懷有集合群力以保全古蹟，研究學術，發揚文化之志趣焉。

普人曾謂「南天金石貧」，今人輒言港九為「文化沙漠」。然既有此嵯峨石刻、矗立海澨一隅，得不認為南天金石之瑰寶與港九文化之光彩歟？

民國四八年一月初稿

民國五八年七月重寫

血歷史174　PC0885

**新鋭文創**　簡又文談藝錄
INDEPENDENT & UNIQUE

| | |
|---|---|
| 原　　著 | 簡又文 |
| 主　　編 | 蔡登山 |
| 責任編輯 | 許乃文 |
| 圖文排版 | 楊家齊 |
| 封面設計 | 王嵩賀 |

| | |
|---|---|
| 出版策劃 | 新鋭文創 |
| 發 行 人 | 宋政坤 |
| 法律顧問 | 毛國樑　律師 |
| 製作發行 | 秀威資訊科技股份有限公司 |
| | 114 台北市內湖區瑞光路76巷65號1樓 |
| | 電話：+886-2-2796-3638　傳真：+886-2-2796-1377 |
| | 服務信箱：service@showwe.com.tw |
| | http://www.showwe.com.tw |
| 郵政劃撥 | 19563868　戶名：秀威資訊科技股份有限公司 |
| 展售門市 | 國家書店【松江門市】 |
| | 104 台北市中山區松江路209號1樓 |
| | 電話：+886-2-2518-0207　傳真：+886-2-2518-0778 |
| 網路訂購 | 秀威網路書店：https://store.showwe.tw |
| | 國家網路書店：https://www.govbooks.com.tw |

| | |
|---|---|
| 出版日期 | 2020年4月　BOD一版 |
| 定　　價 | 500元 |

## 國家圖書館出版品預行編目

簡又文談藝錄 / 簡又文原著；蔡登山主編. --
一版. -- 臺北市：新銳文創, 2020.04
　　面；　公分. -- (血歷史；174)
BOD版
ISBN 978-957-8924-94-9(平裝)

1. 藝術史　2. 中國

909.2　　　　　　　　　　109004648

# 讀者回函卡

感謝您購買本書，為提升服務品質，請填妥以下資料，將讀者回函卡直接寄回或傳真本公司，收到您的寶貴意見後，我們會收藏記錄及檢討，謝謝！
如您需要了解本公司最新出版書目、購書優惠或企劃活動，歡迎您上網查詢或下載相關資料：http:// www.showwe.com.tw

您購買的書名：＿＿＿＿＿＿＿＿＿＿＿＿＿＿＿＿＿＿＿＿＿＿＿＿＿

出生日期：＿＿＿＿＿年＿＿＿＿＿月＿＿＿＿＿日

學歷：□高中 (含) 以下　　□大專　　□研究所 (含) 以上

職業：□製造業　□金融業　□資訊業　□軍警　□傳播業　□自由業
　　　□服務業　□公務員　□教職　　□學生　□家管　□其它＿＿＿

購書地點：□網路書店　□實體書店　□書展　□郵購　□贈閱　□其他

您從何得知本書的消息？

　□網路書店　□實體書店　□網路搜尋　□電子報　□書訊　□雜誌
　□傳播媒體　□親友推薦　□網站推薦　□部落格　□其他＿＿＿＿＿

您對本書的評價：(請填代號　1.非常滿意　2.滿意　3.尚可　4.再改進)

　封面設計＿＿＿　版面編排＿＿＿　內容＿＿＿　文／譯筆＿＿＿　價格＿＿＿

讀完書後您覺得：

□很有收穫　□有收穫　□收穫不多　□沒收穫

對我們的建議：＿＿＿＿＿＿＿＿＿＿＿＿＿＿＿＿＿＿＿＿＿＿＿＿＿

＿＿＿＿＿＿＿＿＿＿＿＿＿＿＿＿＿＿＿＿＿＿＿＿＿＿＿＿＿＿＿＿＿

＿＿＿＿＿＿＿＿＿＿＿＿＿＿＿＿＿＿＿＿＿＿＿＿＿＿＿＿＿＿＿＿＿

＿＿＿＿＿＿＿＿＿＿＿＿＿＿＿＿＿＿＿＿＿＿＿＿＿＿＿＿＿＿＿＿＿

11466
台北市內湖區瑞光路 76 巷 65 號 1 樓

## 秀威資訊科技股份有限公司　　　收

BOD 數位出版事業部

............................................................................

（請沿線對折寄回，謝謝！）

姓　　名：＿＿＿＿＿＿＿＿　年齡：＿＿＿＿　性別：□女　□男

郵遞區號：□□□□□

地　　址：＿＿＿＿＿＿＿＿＿＿＿＿＿＿＿＿＿＿＿＿＿

聯絡電話：(日) ＿＿＿＿＿＿＿＿ (夜) ＿＿＿＿＿＿＿＿＿

E-mail：＿＿＿＿＿＿＿＿＿＿＿＿＿＿＿＿＿＿＿＿＿